融合型·新形态教材
复旦学前云平台 fudanxueqian.com

美学与艺术欣赏

主　编　洪　艳
副主编　许　亮　李　健　李　鹏
编　者　杨祥龙　欧宗耀　张金刚

复旦大学出版社

内容提要

本书在介绍美学与艺术理论的性质、内容构成和学习方法的基础上，集中阐述美学的发展历程和学科定位、美的类型与范畴、审美与艺术的关系、审美教育问题，以及音乐艺术、戏剧艺术、文学艺术、建筑艺术、绘画艺术、影视艺术、舞蹈艺术、陶瓷艺术的审美原理，并将美学理论的阐释融入经典作品的欣赏中。本书既注重基本理论，又侧重艺术实践和艺术鉴赏，且图文并茂，生动形象，是一部富于创新意识的美学与艺术鉴赏教材。适用于高等学校开设素质教育、跨专业公共通识课程使用，也适合一般美学或艺术爱好者作为自学教材。本书配有课件，可以登录复旦学前云平台（www.fudanxueqian.com）免费下载。

复旦学前云平台
数字化教学支持说明

为提高教学服务水平，促进课程立体化建设，复旦大学出版社学前教育分社建设了"复旦学前云平台"，以为师生提供丰富的课程配套资源，可通过"电脑端"和"手机端"查看、获取。

【电脑端】

电脑端资源包括PPT课件、电子教案、习题答案、课程大纲、音频、视频等内容。可登录"复旦学前云平台"www.fudanxueqian.com浏览、下载。

Step 1 登录网站"复旦学前云平台"www.fudanxueqian.com，点击右上角"登录/注册"，使用手机号注册。

Step 2 在"搜索"栏输入相关书名，找到该书，点击进入。

Step 3 点击【配套资源】中的"下载"（首次使用需输入教师信息），即可下载。音频、视频内容可通过搜索该书【视听包】在线浏览。

【手机端】

PPT 课件、音视频、阅读材料：用微信扫描书中二维码即可浏览。

扫码浏览 ➡

【更多相关资源】

更多资源，如专家文章、活动设计案例、绘本阅读、环境创设、图书信息等，可关注"幼师宝"微信公众号，搜索、查阅。

平台技术支持热线：029-68518879。

"幼师宝"微信公众号

目录

第一章 绪论 1
 第一节 美学的历史 2
 第二节 美学的学科定位与发展走向 12

第二章 美的类型与范畴 17
 第一节 美的类型 18
 第二节 美的范畴 35

第三章 审美与艺术 41
 第一节 审美论 42
 第二节 艺术论 49

第四章 审美教育 57
 第一节 审美教育思想的缘由 58
 第二节 审美教育的特点 63
 第三节 审美教育的任务与功能 65

第五章 音乐艺术欣赏 71
 第一节 音乐艺术概述 72

第二节　中国音乐艺术　　　　　　　　73
　　第三节　西方音乐艺术　　　　　　　　79

第六章　戏剧艺术欣赏　　　　　　　　85
　　第一节　戏剧艺术概述　　　　　　　　86
　　第二节　中国戏剧艺术　　　　　　　　89
　　第三节　外国戏剧艺术　　　　　　　　94

第七章　文学艺术欣赏　　　　　　　　101
　　第一节　文学艺术概述　　　　　　　　102
　　第二节　小说艺术　　　　　　　　　　104
　　第三节　散文艺术　　　　　　　　　　107
　　第四节　诗歌艺术　　　　　　　　　　110

第八章　建筑艺术欣赏　　　　　　　　119
　　第一节　建筑艺术概述　　　　　　　　120
　　第二节　中国建筑艺术　　　　　　　　123
　　第三节　西方建筑艺术　　　　　　　　128

第九章　绘画艺术欣赏　　　　　　　　133
　　第一节　绘画艺术概述　　　　　　　　134
　　第二节　中国古典绘画艺术　　　　　　136
　　第三节　外国绘画艺术　　　　　　　　141
　　第四节　现代绘画艺术　　　　　　　　146

第十章　影视艺术欣赏　　　　　　　　151
　　第一节　电影艺术　　　　　　　　　　152

第二节　电视艺术　155

第三节　影视艺术　158

第十一章　舞蹈艺术欣赏　163

第一节　舞蹈艺术概述　164

第二节　中国舞蹈艺术　169

第三节　外国舞蹈艺术　179

第十二章　陶瓷艺术欣赏　185

第一节　陶瓷艺术概述　186

第二节　中国陶瓷艺术　188

第三节　域外主要国家的陶瓷艺术　211

第一章
绪论

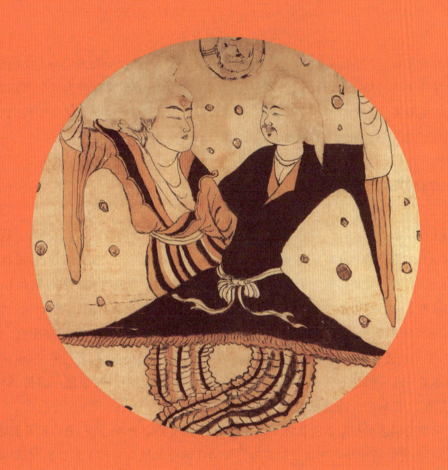

在绪论中,我们主要讨论中西方美学的发展历史、美学的研究对象、美学的学科性质、美学与其他学科的关系,以及学习美学的研究方法和研究意义。

第一节 美学的历史

人的生存是历史性的,人的审美意识和美学思想的存在也是如此。

一、西方美学的产生和发展

作为研究人类审美-艺术活动的哲学分支学科——美学,它的产生和发展与人类的审美-艺术活动息息相关。美学作为一门独立的学科诞生于西方,西方美学比中国美学有更为复杂丰富的思想内容,也有更为明确清晰的发展线索。对于西方美学史,我们可以按西方哲学史从"本体论阶段"到"认识论阶段"再到"语言学阶段"的三个不同阶段来理解。

(一) 本体论阶段的西方美学

"本体论阶段"是指以"本体"或者"存在"为思考中心的思想发展阶段,起止时间大约从古希腊早期到16世纪。这一阶段西方思想的核心焦点在于探索超越人与万物、给人与万物以存在根据的本体,解答"世界是什么"的根本问题,并且以概念的逻辑推论建立起一套关于普遍性和必然性的纯粹原理。对本体的追求激发和滋养了人类的智能,也催生和孕育了世界上最古老的学科,即哲学。同时,由于研究对象定位于本体,所以哲学开始就取得了极为崇高的地位,使美学等其他一切学科都附属于它。因而本体论阶段的西方美学,主旨是透过具体个别的美的事物,追求一种独立的、终极的、普遍的美,也就是使一切事物成为美的共同本质。这一阶段的美学思想家,主要有毕达哥拉斯、柏拉图、亚里士多德、贺拉斯、朗吉努斯、普洛丁、奥古斯丁、托马斯·阿奎那等。

古希腊早期的毕达哥拉斯学派从数学入手进行哲学和美学思考,他们把数提升到本体论层面,认为数是万物的本原,把数看作是真实物质对象的终极组成部分。他们突破了先哲们仅从"水"和"气"等具体事物来概括宇宙本体和万物始源的局限。在美学思想上,毕达哥拉斯学派坚信,事物的性质是由某种数量关系决定的,万物按照一定的数量比例而构成和谐的秩序;由此他们提出了"美是和谐"的观点。他们认为音乐是数的生动展开,是数造成的最为典范的和谐形式。音乐的和谐与生活的和谐内在相关。从音乐推广开去,生活中所有事物在本质上都是以数为模型。都本着数的原则,甚至整个宇宙自然界的结构秩序都呈现为音乐性的音阶和数目。这是古希腊艺术辩证法思想的萌芽,也包含着艺术中"寓整齐于变化"的普遍原则。

古希腊大哲学家柏拉图开启了西方美学关于美的形而上学的思考方式,他所著的《文艺对话集》中的《大希庇阿斯篇》是人类历史上第一篇系统研究美学的文章,主要探讨的问题是"美是什么?";严格区分了"美的事物"与"美本身"两个概念,认为前者回答了"什么东西是美的",后者才涉及一切事物成其为美的普遍性质和共同原因,主张美学思考应当超越美的具体事物去寻求美本身,即"理念"。柏拉图认为真正的审美活动并不是对一个具体的美的事物的知觉,而是灵魂摆脱肉体的感性欲望,超越尘世的喜怒哀乐,

最终回到理念世界,凝神观照"美本身"的理性活动。

亚里士多德则一反柏拉图将理念与现实、本体与现象、形式与材料分离的世界构成论,意欲在"一个世界"中探讨"存在",把"存在"理解为推动事物构成、发展的"实体"和"始因"。他从具体的客观事物出发来思考美学问题,认为美不能脱离现实的具体事物而独立存在,它具有客观属性、存在于具体事物之中,即美的本体与美的现象统一于一个客观世界。亚里士多德把美的形式归结为"秩序、匀称与明确",特别指出美就是从体积和安排中体现出来的整一性。同时,他还认为美与善紧密相连。善是一切事物发生、发展的根本法则和最终动力。亚里士多德把美学研究的重心放在了对艺术的思考上,从具体的分析中概括、升华出了不少关于美和艺术规律及理想,并将"美是和谐"的思想与当时对生物有机体的认识结合起来,成为第一个在美学史上提出独立体学的理论家。此外,亚里士多德在《诗学》中提出艺术是对"应当有的事"的再现和模仿,艺术高于自然的观点,对后世美学产生了深远的影响。

古罗马晚期的普洛丁继承了柏拉图的理念说和亚里士多德的整一观,主张神或太一是美的根源,"物体美是由分享一种来自神明的理式而得到的"[①],神明的理式对物体加以组织安排,使之化为一种凝聚的整一体,物体才能得到美。因而,美有等级之分,按照从高到低的次序分别呈现为神的美、心灵的美、事物的美。到了中世纪,奥古斯丁、托马斯·阿奎那等人更把哲学和美学导向了神学。他们把上帝看作三位一体的最高存在,认为一切真、善、美都是上帝创造的产物,"真"即与上帝心中的观念相一致、符合自然本性的存在,"善"即与上帝的心智相一致的目的与趋向,"美"即以上帝为原型的完善、和谐的纯形式。

(二)认识论阶段的西方美学

文艺复兴后,西方美学进入认识论阶段。这一阶段,哲学焦点由世界本体转移到了真理获得的可能性上,转移到人的认识能力的关注上;思想范式由本体论范式转移为"认识论范式",或者称为"人性论范式"。这个范式始终关注人类获取真理认识的能力,对人的主体认识能力作了非常广泛又精确的描述;始终关注完善的人性,对人性的结构作了深刻而细致的刻画,较之本体论的范式,它具有更为明确的伦理学、人性论的倾向。在认识论阶段,西方美学的主旨是探求"审美何以可能"与"审美如何构成"的问题。围绕这一主旨,英国经验主义、大陆理性主义、法国启蒙主义、德国古典哲学先后从不同视角展开论述,形成了辉煌灿烂的思想成果。

经验主义认为一切知识来源于感官知觉和经验,肯定各种感性质素在认识活动中的作用,在方法上特别看重归纳法,代表人物有培根、夏夫兹博里、休谟和博克等。培根认为,人作为认识主体具有两种灵魂:一种是理性灵魂,一种是感性灵魂。前者是上帝吹入人的气息,后者为物质实体自身所具有,前者不能从哲学上加以认识,后者才是哲学研究的对象。在感性灵魂中,想象占有十分重要的地位,它是理性与意志的中介,体现着审美能力的本质特征。夏夫兹博里重视人的感官,但他认为人审察美、丑、善、恶的能力却不依赖于五官,而依赖于人天生的内在"第六感官"。根据他的观点,心灵是美的根源,人的审美能力是天生的"内感觉",审美起源于"内在感官"。休谟美学思想中的核心问题是审美趣味的标准问题。人的感觉并不能体现事物的任何内在属性,而只能标志出心灵与事物之间的某种合拍状态或联系。休谟认定,审美趣味的统一标准只能在于人人都有的生理结构和心理结构,即人同此心,心同此理。博克则强调美的感性特点,认为审美是一种感性活动,但他把审美的感性根据建立在人类的基本情欲上。他提出,人类有自体保存和群居两种基本情欲。自体保存本能是产生崇高感的根源,群居本能则是产生美感的根源。

① 北京大学哲学系美学教研室编:《西方美学家论美和美感》,商务印书馆1980年版,第57页。

理性主义强调人的理性能力,并把这种理性能力看作人的本性和真理认识的源泉。在美学上,理性主义看重感觉经验对理性、法则的尊崇和服从,试图将审美现象与最高真理、纯粹知识联系起来。由于理性主义擅长运用逻辑分析方法,使美学思考突破了经验描述的局限,而更具有理论和普遍性。理性主义美学的代表人物有法国的笛卡尔、布瓦洛,德国的莱布尼茨、鲍姆嘉登等。笛卡尔以怀疑为起点,悬搁和排除感性,提出"我思故我在",认为"我"感觉到的东西并不实在,只有看不见、摸不着的思想体才实在,因此"我思"是物质实体和精神实体的根据。从"我思故我在"入手,笛卡尔建立了审美主体,找到了审美活动的理性原则:美的根本法则是理性化的数学原则和逻辑学原则。布瓦洛继承了笛卡尔唯理主义的思想传统,并进一步将其发展成了古典主义的文学法则。他强调,文学活动要用理性来衡量和评判,要在理性的照耀下达到整一、规范,要以古希腊艺术为模板;美来源于理性的真实,理性的真实符合人的自然本性。鲍姆嘉登(A. Baumgarten)在理性主义哲学基础上创立了美学,他在1750年出版《美学》(Ästhetikos)一书,试图建立一门新学科,把审美-艺术活动作为一种感性活动来专门研究。

法国启蒙主义美学以狄德罗为代表,他的美学思想集中地体现为"美在关系"说。狄德罗认为,美表征着一切物体所共有的品质,这个品质就是关系,美就在关系中,以关系为转移。他认为关系有三种,对应着三种美的形态:第一种是同一事物内部的关系,它产生出"真实的美",即事物内部构成的秩序、对称、和谐的美。第二种是事物之间的关系,它所形成的是事物彼此映照的美。第三种是事物和人的关系,它揭示着一种与主体情感活动息息相关的美。

德国古典美学是认识论阶段的美学顶峰,更是古希腊以来西方美学的一个不可轻易逾越的高峰。因为它出现了真正意义上的大美学家,如康德、席勒、黑格尔等。在《纯粹理性批判》中,康德规定了认识理性的权限,即运用先天的知性形式综合进入感官的感觉材料,赋予自然以必然性,替自然立法,并形成知识论体系。但知性对"物自体"无能为力,"物自体"始终处于认识的彼岸。在《实践理性批判》中,康德认为,对道德领域起立法作用的是实践理性。可以说,康德的知识论与伦理学、认识领域与道德领域、理论理性与实践理性、自然与自由还是分开的,认识不能达到自由,自由不受认识的影响,自由与认识之间存在着一条不可逾越的鸿沟。而这一鸿沟,康德认为可以依靠判断力来建立起沟通。他指的判断力中最重要的就是鉴赏判断,即审美。康德在以鉴赏判断为核心的《判断力批判》中构建起自己的美学体系。他认为判断力能帮助人们发现自然因果联系的合目的性,并指出这个合目的性就是自由。《判断力批判》所表述的美学思想至今还是人类思想史上最为深刻、最富有魅力的美学思想之一,它的宗旨是以判断力来联系人类能力中的理论理性和实践理性,以审美世界联结自然世界和自由世界,以美学作为沟通认识论和伦理学的桥梁。黑格尔以绝对理念为本体来推演人类历史和世界万物,认为绝对理念的自我孕育、自我异化、自我展开、自我复归,构成了整个世界的自然史、人类史和精神文化史。在黑格尔看来,理念直接表现为普遍性的概念或外化为客观存在外部对象是真,普遍的理念与它的外在感性现象直接处于统一体时显现和映现出感性的光辉则是美。在此基础上,黑格尔提出了"美是理念的感性显现"这一著名论断。我们根据这一观念来看艺术,艺术就不是用某种事例来解释概念而是去映现理念的光辉,艺术的美不是来自所表现的事物本身的美,而是来自理念的感性显现。黑格尔对各种艺术形式作了丰富的考察和思考,认为美学研究的对象应是艺术,美学应是"艺术哲学"。

(三)语言学阶段的西方美学

19世纪末20世纪初,西方思想界转而用一种全新的叙述语言来表述世界与人生,由此开启了语言学的转向。在这种情况下,西方美学随之走向了语言学阶段。这时期所说的语言是指广义上的语言,被理解为本体论层面上的人的存在方式,人的感性活动方式,以及人和世界存在意义的生成、显现、保留、持存方式。在当代西方美学的视野里,语言具有二重性:一是指符号,能传达人的思想、观念、情感、意绪,显现

人和世界的存在意义;二是指它也作为本体,是人的"存在的家园",是人生在世的生存实践。西方美学家们又惯常于将"语言学阶段"称为"生存论阶段"。语言学阶段的西方美学具有自己独特的美学问题和鲜明的理论特色。它探讨的核心问题在于人是如何生存于世界、如何谈论世界和人对世界的认识的。从语言入手,直探审美和艺术的本体,成了西方当代美学区别于传统美学的根本特征,分而为人本主义美学与科学主义美学两大主流。

人本主义美学将语言置于美学思考的中心地位,主要关注人的语言,给予语言以本体论的崇高地位,把语言置于与存在同等级的高度,并通过对语言的考察来揭示审美活动中主体的生成、构成作用,揭示审美活动的自由超越的非理性本质。当代人本主义美学以人为核心、起点和归宿来探究审美现象,其思想先导是19世纪以叔本华、尼采为代表的唯意志主义美学,直接发端是克罗齐所创立的表现主义美学,以后又产生、形成了心理学、现象学、存在主义、符号学、西方马克思主义以及解释学诸多美学流派。克罗齐、克林伍德、伯格森先后提出"直觉说",强调直觉在审美活动中的生成、构成作用。闵斯特堡提出"孤立说",认为审美活动的关键在于主体以一种鼓励的态度观照对象。谷鲁斯主张人在观看对象时的"内模仿"是美感产生的基础。立普斯提出"移情说",认为一切美感都是主体把情感移注到对象的结果。布洛提出"心理距离说",认为美感取决于主体心灵与客体对象之间的距离。弗洛伊德强调人的本能,把审美和艺术创造的本质都归结为无意识的升华和转移。荣格提出"集体无意识",认为人类种族代代相承的"原始意象"是全部美学基础和出发点。卡西尔提出"人是符号的动物"取代传统的"人是理性的动物"说,把非逻辑、非理性的生命活动看作审美和艺术的本体。胡塞尔前期主张回到原初意识,后期主张回到生活世界里,始终致力于打破主客二分的思维框架,在人与世界一体圆融的意向性活动中揭示审美的根源。海德格尔通过对"此在在世"的生存论分析,把感性个体人生看作人与世界相互依存、双向开显其存在意义的过程,认为语言是存在的家园,审美和艺术是对存在的揭示。伽达默尔集成海德格尔、英伽登的现象学方法和本体论视界,提出解释学美学理论,他把"理解"看作人的最基本的存在方式,认为艺术经验是世界经验的一部分,艺术意义的展示是一个无止境的不断发现的过程。姚斯和伊瑟尔提出接受美学,认为一切文学史都是效果的历史,接受是整个文学活动对作品价值意义起决定作用的能动因素。

科学主义美学将语言置于美学思考的中心位置,关注作为思想表达媒介和意义的符号工具的语言,认为"美"仅存在于人们对对象的一种情感态度的表达,或在于艺术活动的传统与习俗中。当代科学主义美学的哲学基础是主观经验主义和逻辑实证主义,基本构成包括自然主义美学、形式主义美学、语义学美学、格式塔心理学美学、分析美学、结构主义美学等,总体特色是强调经验和实证,侧重归纳法。乔治·桑塔耶纳采用自然主义和经验主义的美学立场,提出"美是客观化了的快感",认为美感是非物非心的中性感觉经验,并强调艺术的物质体现,肯定美的功利性。托马斯·门罗主张美学应当成为特定意义上的自然科学,强调运用描述的、求实的方法解释艺术现象和审美经验。杜威坚持把实证经验主义的观点应用于美学,认为艺术是自然经验的延续和完善,审美经验与日常经验不可分离。英国形式主义美学家克莱夫·贝尔提出"有意味的形式"的著名命题,以意味取代传统美学的绝对理念,认为艺术的本质只是一种激发纯粹审美情感的纯形式和纯结构。以维特根斯坦为代表的分析美学通过"语言批判",清洗了传统美学中的没有意义、不可分析、无法定义的概念和命题,推进了美学的科学化。美国美学家阿恩海姆运用"格式塔"原理分析艺术与视知觉的关系,认为视觉只有把对象当作统一结构或整体来把握时才能创造和欣赏艺术,客观对象之所以能够表现人类情感心理,是因为世界的物理场与人类的心理场之间存在着相同或相似的结构,即异质同构关系。结构主义美学基本上沿袭了索绪尔结构语言学关于语言和言语两分的思路来展开其神话学、符号学、叙事学等美学理论。

但20世纪70年代以后,西方出现了后结构主义、后现代主义、后殖民主义等美学思潮。这些思潮都把广义的语言理解为社会结构制度和文化符号机制,并从社会结构制度和文化符号机制入手来思考人类

生存。只是它们一定程度上消解了传统形而上学的语言观,不重在解释语言,而注重对语言本身运作机制的分析。在它们看来,社会名物制度不光是以一种符号-意义关系映照和体现,后现代主义、后殖民主义美学,较之前代美学,更有整体性的文化批判倾向和为人生的色彩。

二、中国美学的产生和发展

有人说"中国没有美学",这里关涉到一个比较文化学的问题。实际上,任何一个成熟的文化都有丰富的审美现象,在对审美现象进行理论性探讨中,西方文化形成了美学。而中国美学的产生和发展是中国现代文化的内在要求,它按照世界学术体系重建现代中国文化。

(一)中国古典美学思想发展线索

中国传统思想的精魂是天人合一,人与世界一体。天人合一的观念在中国思想史上起源古老,代代相承。按朱立元先生的归纳看来,这天人合一首先根源于历史悠久的农耕时间,其次与大一统的宗法社会密切相关。中国古典美学的总体特征,在于它始终坚持从天人合一,即人与自然、个体与社会的一体圆融关系着眼,探求审美现象的根源、实质和含义。在一定意义上可以说天人合一体现了中国古典美学的内在精神和主导思想线索。

远古时期,中国先哲的原始宗教观念就建立在人与自然一体的亲和观念之上,隐含着天人合一的原始意蕴(见图1-1-1)。诸多的上古神话表露出先民对天地自然的亲昵态度,建构了"神人以和"的远古文化模式,即天人合一为主体的美学思想。儒家美学以社会伦理为本位,侧重于从个体与社会关系入手达到天人合一。道家美学侧重于从自然立论,以"道"为天人共有的始源境域。老庄认为,道的根本特性是自然无为。在道家看来,真正的美就在于人与道融通为一。两汉经学时代,黄老学说既崇尚道家的自然素朴、清静无为,又吸纳儒、墨、法诸家观点,推崇儒家的人事有始、积极有为,既从人与自然的统一又从个体与社会的和谐中追求审美理想。魏晋玄学以无为本,力求升华到哲学层次上领悟人生的沉重与忧患,向天人合一的深境开拓。隋唐之际,禅宗把"佛"从天界拉回凡尘,使之贴近人际和人生,消解佛与人、物与我、彼岸与此岸、染与静的界限,让人在"片刻即永恒"的情景中顿悟天人合一。宋明理学将"理"看作宇宙本根、人生心源、认知实质和道德准则,认为天理具于人心,人心与天理契合无间,构成了天人合一的审美之境。明清时期兴起了浪漫思潮,浪漫美学观念也应运而生。这个时期的美学思想家们有一种共识,认为"天"就在人的童心、情感、性灵之中,任心、任情、任性而发,即是天人合一,亦即是审美。

图1-1-1 伏羲与女娲,唐代新疆高昌出土

由于中国古典美学以天人合一为内在精神和思想线索,从人与自然、个体与社会的和谐统一关系中思考审美现象,因为,它具有自己鲜明的理论特色:一是从理论根基上看,它比西方传统美学更贴近社会伦理和日

常人生,更富于伦理化和人生论的意味;二是从理论取向上看,它比西方传统美学更接近深邃的宇宙人生的始源境域,显得更加玄远和超越;三是在思维方式上看,它比西方传统美学更有整体性和综合性;四是从理论的历史形成上看,它比西方传统美学更有连贯性。

1. 先秦两汉的美学思想

先秦时期是中国古代思想形成与奠基的时期,从整体上看,此期的思想以《易》为核心的原初自然生化观,儒、道两家分别向不同方向阐发的格局,美学思想也如是。《易》代表了古代中国人对自然、世界以及自然、世界形成之道的理解,这种理解也奠定了中国美学思想的基本精神。我们可以从三方面理解:一是"感应"的观念,如"天地感而万物化生",说明一切东西来自"感应",而"感应"是一种特殊的关系。二是乾坤互补、刚柔相济的观念:"大哉乾乎,刚健中正,纯粹精也""坤道其顺乎,承天而时行""坤至柔而动也,刚至静而德方"。三是朴素健康、向上分发的生活态度:"天行健,君子以自强不息"。卦象的产生,表征着古人对世界的一种图像性的"命名"行为,通过这个行为,世界以有序、清晰的面貌向人类展示出来;同时,每种卦象,对应着人的吉凶祸福,体现了自然与人生交织融合的世界观。《易》之世界观与人生观,启发和奠定了整个先秦时期的哲学和美学思想传统。先秦美学在孔子之前,史伯、晏颖、伍举等人都论及了五味、五色、五声之美,同时也涉及美与善的关系。到百家争鸣的时代,更是产生了不少美学思想派别。其中,最重要的是儒家和道家。学界公认,道、儒两家既相互对应又相互补充,建构和形成了整个中国古代美学的基本格局。

孔子从仁出发,联系伦理道德的善来解释美。他认为,外在形式虽然可以给人以感官愉悦,但必须与内在道德的善相统一才具有真正的审美价值,"文质彬彬,然后君子"[①];整个人生的审美化途径是"兴于诗,立于礼,成于乐"[②];艺术的功能和作用在于"可以兴、可以观、可以群、可以怨"[③];即感发和陶冶人的伦理情感,促进个人与社会人伦的和谐发展。孟子重心,从个体人格精神的建构来展示美与善的联系,认为从善到美呈现为逐步递升的状态,"可欲之谓善,有诸己之谓信,充实之谓美,充实而有光辉之谓大,大而化之之谓圣,圣而不可知之之谓神"[④],对美基于善又超越于善作了明确的表述。荀子重礼,重视外在的礼仪对人的规范和节制,他提出"无伪则性不能自美"的命题,解释了人的伦理活动行为同审美的密切关系。

道家的美学思想奠基于"道",认为现实人生与道相背离,充满了美与善、美与真的矛盾。世俗之人为追求感官声色、名利权势而伤身害生,失去了自然纯真的本性。因此,道家主张通过心斋、坐忘,超越人世间的是非、利害、得失、荣辱、祸福甚至生死,从人世的苦难中解脱出来,回到道的自然无为,以虚静、素朴、恬淡的态度对待天地万物,进入一种"以天合天"的自由逍遥的审美境界。道家美学比儒家美学更有哲学深度,它要求以人的虚怀来应和世界的虚无,是对审美活动、审美现象尤其是审美心理特征的深刻揭示。

这时期的墨家和法家均以狭隘功利主义的态度来对待审美活动和艺术活动。墨家主张"非乐",认为审美与艺术活动只能"亏夺民之衣食之财",无补于"兴天下之利,除天下之害"[⑤],因此应当加以否定。法家更是以功利为尺度来衡量审美和艺术,认为审美与艺术不仅无助于物质功用,而且还"乱法""害用"。墨、法两家的狭隘功利主义观点在中国古典美学思想史上没有也不可能产生重要影响。

汉代形成了以气、阴阳、五行为核心的严谨的宇宙论结构。在这个宇宙论结构的牵引和带动下,天地相通,天人感应,万物和合。宇宙论结构重视现存秩序,重视事物在宇宙中的定位,重视外部世界的完满,重视人的活动行为、功绩视野,使汉代美学养成了一种向外部世界扩延的气质和气魄。《淮南子》在美学

① 语出《论语·雍也》
② 语出《论语·泰伯》
③ 语出《论语·阳货》
④ 语出《孟子·尽心下》
⑤ 语出《墨子·非乐上》

上把先秦儒、道两家对内在审美人格精神的追求,转换成为对广大外部世界的审美追求,显示了汉代美学的新转向。汉代大儒董仲舒重申了儒家以仁为美的思想,但把仁置于"天人感应"的宇宙论框架中,规定为天的属性和意志,认为天地的美表现在天地无私地长育万物。同时,他把人的思想感情与天地自然之间的关系,理解为同类相通、相动的对应关系,认为不同的思想情感与自然万物之间、人的精神生命同自然节奏之间必然相呼应、相协调而作为审美活动得以发生的根据。相传为公孙尼子所作的《乐记》,以音乐为言说对象,对"和"的美学思想作了三个维度的延伸:其一,它把"和"放到整个天地宇宙中考察,认为音乐的和谐就是天地创生化育的原初生命力,所以"大乐与天地同和";其二,把"和"置于人的心灵深处加以衡量,认为"凡音之起,由人心生""乐也者,情之不可变者也",音乐的和谐根源于感性个体内在心灵的和谐;其三,把"和"放到社会人伦政治层面加以审视,提出"乐者,通伦理""声音之道与政通",认为从音乐的和谐状态可以察知一定时代人伦政治的和谐状态。《毛诗序》,则以诗歌为言说对象,吸收和运用《乐记》的美学观念,对儒家诗论作了系统总结,其"发乎情,止乎礼义"的提法,可以说是儒家诗教的经典命题,对后世艺术美学思想产生巨大而深远的影响。

2. 魏晋隋唐美学思想

这个时期是美与艺术的自觉时代,中国古典美学也获得了质的飞跃。获得飞跃的原因有三:一是佛教的东传,佛理促进了中国固有思想方式的进步;二是玄学的兴起,玄学探讨有无、言意关系,发展出了中国较纯粹的形而上学;三是文学艺术的发展,中国书法在此期达到顶峰,中国文字所蕴含的形式之美以及它对纯精神性感悟的贡献得到了淋漓尽致的发挥;中国绘画诞生了山水画,山水画的产生,也对中国人抽象意趣的把握能力作出了极大的贡献。文学更不必说了,骈赋声律的诞生或发达,陆机的《文赋》、刘勰的《文心雕龙》等文学理论巨著的出现,使文学的文学性得到了高扬。

魏晋人的审美自觉主要表现在两方面:一是审美及艺术与社会伦理存在分离及独立的倾向;二是把审美与艺术对人生的作用提升到了对形而上哲思体悟的超越层面。这种审美自觉基于深厚的社会历史根源和思想文化背景。魏晋时期,政治黑暗、社会混乱,造成了个体生命的深重苦难;以"无"为本的玄学为世人展露了一种全新的宇宙人生格局,提升了"无"的本体地位,促使了人们对于具体事物和感性个体生命有限性的思考,激发和推动了魏晋人的觉醒与审美追求。因而,感性个体的才性、智慧、能力、风范等成了美学思考的要素,促成了人物品藻的勃兴(见图1-1-2)。这时期的刘勋《人物志》开启了对人物道

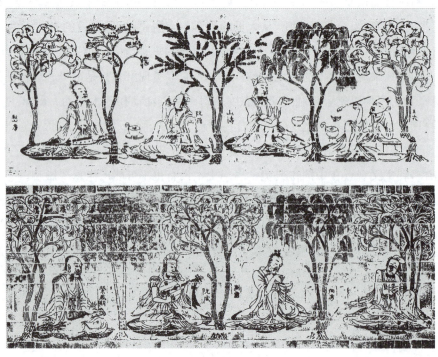

图1-1-2 南朝,《竹林七贤与荣启期》模印砖画,江苏南京西善桥大墓出土

德节操的品评向个体性情、爱好、趣味的品味的转变。刘义庆主编的《世说新语》则全面转向人的才情、智能、思理、风姿、容貌、情致等方面，突破了传统以道德节操品评人物的模式。在文的自觉方面，魏晋时代，文学艺术不再被看是朝廷进行伦理教化的工具，而被看作个体人生意义价值、个体生命生存境遇的审美表达，开始把注意力放在文艺自身审美特征的探索上。曹丕的《典论·论文》首倡"文以气为主"，强调作家个性、气质、天赋与文艺创作风格的内在联系。钟嵘的《诗品序》以"摇荡性情"说诗，强调诗对个体心理感受的表达。陆机的《文赋》首次标榜"诗缘情"，确立了情感在文艺中的本体地位，同"诗言志"一样在中国古代文艺美学史上具有开山纲领的意义。嵇康在《声无哀乐论》中，系统论证了音乐的审美特征，认为音乐美的本质在于"自然之和"。顾恺之提出"传神写照"，对绘画中的形神关系作了明确的美学解释。宗炳的《画山水序》提出"山水以形媚道""山水质而有趣灵""澄怀味象"以及"畅神""卧游"等诸多命题，标志着自然审美领域的独立形成。刘勰的《文心雕龙》以儒释道思想三结合的宏大际会，构成了中国古代第一个完整文论系统和美学体系。其中"神思"，对审美心胸、审美想象、审美情感作了深刻的描述；"风骨""隐秀"揭示了艺术内容、艺术形式、艺术风格的审美特征；"物色"充分肯定了自然美的独立价值，深刻展示和阐述了艺术创造中的心与物的审美关系。

唐代美学，我们可以将其看作是魏晋美学的发展。这个时期可算是中国封建社会的繁荣期，它培养了一种奋发向上、刚健有为的民族心态；塑造了一种包容天下、蕴涵着浓郁诗性智慧的文化品格，造成了儒释道三教并重的思想自由空间。唐代美学的最高成就在道家美学与禅宗美学，集中体现为意境理论的创立。"境"早在先秦《战国策·秦策》中就出现，魏晋文献也多有提及，但作为美学范畴却是唐人的发现。王昌龄《诗格》明确标举"诗有三境"：物境、情境、意境，并对这三境的构成及特点作了相当深入的分析与归纳。皎然《诗式》把佛教思想应用于诗歌理论，提出"取境""意静神王，佳句纵横"，涉及意境创造中的审美心理特征。晚唐时期，司空图《诗品》以审美意境为核心，创构了一种完整的意境美学理论。其中，"不着一字，尽得风流""思与境偕""象外之象""韵外之致""味外之旨"等，都极其精当地刻画了意境的审美构成和审美品格。而儒家美学在唐代主要是通过杜甫、韩愈、白居易等人来体现。杜甫在诗的创作中表现出一种志于道的儒家人格，既有温柔敦厚的一面，又有沉郁顿挫的一面。韩愈坚持文以载道的儒家美学传统，又兼顾"不平则鸣"的独创精神。白居易主张发挥诗的讽喻作用，以求改良政治，又把情感置于诗的根源位置，尤其在晚年趋向闲适。

3. 宋元明清美学思想

宋代美学追求平淡境界和"以禅喻诗"的文艺境界得源于市民阶层的勃兴，以市民为对象的世俗文艺的勃兴以及市民审美趣味为核心的世俗审美心态的勃兴等因素。追求平淡境界得缘于宋人高度重视日常生活情趣。黄休复《益州名画录》讨论画品画格，在唐人"神""妙""能"三品之外增加"逸"品，并把"逸"品置于其他三品之上，体现出宋人对清水出芙蓉的平淡境界的追求。欧阳修以平淡为尚，主张诗文"古淡而有真味"，并将平淡境界的标准规定为"状难写之景，如在目前，含不尽之意，见于言外"。苏轼以平淡为"文"的最高境界，认为"大凡为文当使气象峥嵘，五色绚烂，渐熟渐老，乃造平淡"。此外，郭熙的《林泉高致》极大扩延了自然山水的审美视野，它从各个不同的角度描绘了山水可行、可望、可游、可居的妙境，再现了宋人的林泉之心，形成了全景山水向小景山水的审美过渡。

从明代中叶起，随着资本主义的萌芽，中国古代思想领域和文艺领域兴起了一股具有浓郁浪漫色彩的新思潮。美学上也就形成了具有近代个性解放色彩的浪漫思想观念，即把个性情感置于文艺和审美活动的本体层面，主张在审美与艺术中直率地、大胆地表现个人的真情实感，反对因袭，崇尚独创。这一思想以不同形式一直延伸到清代。明代李贽深受王阳明心学的影响，提倡"童心说"，认为"天下之至文"都是童心的自然流露，主张一切诗文自然地表现人的性情。汤显祖把"情"提到使"生者可以死，死者可以生"的高度，并提出"世总为情，情生诗歌而行于神"。明代前后七子虽然有复古保守倾向，但李梦阳、徐祯卿等都论诗主情。袁宏道更是推崇"性灵"和"趣"，认为美是赤子之趣的自然流露。

清代美学转向以实学为根基的"主情说"。清代黄宗羲的《马雪航诗序》提出"诗以道性情"。李渔的《闲情偶寄》以情感的感受为重,公开提出"王道本乎性情"。叶燮在《原诗》提出"天地万物之情状"的表露,天地万物的情状莫过于"理""事""情",它们是审美观照的客体,是文学艺术的本源。王夫之在哲学上力主"天地之大德曰生",视"情"为生命的本体和根基;在美学上,他提出"情之所至,诗无不至",并对"情"与"景"的关系作了深刻的阐释,认为"情景名为而二,而实不可离";在诗的创造中,情景是相互生发的,也是交融统一的。清代诗话大家王世禛的"神韵说"、沈德潜的"格调说"、袁枚的"性灵说"都与"主情说"相一致。石涛也提出"我之为我,自有我在"的观点。凡此种种,都与明中叶以来重自我、重个性、重情感的美学思潮相呼应。

明清时期中国审美文化在更大的范围与更深的层次上得到拓展,不仅保留了传统文人审美思想继续发展的空间,同时,还给予潜在的世俗文化风情喷薄而出的时机,为中国审美思想增添了平凡生活的意趣、现实人生叙写的瑰奇以及追求情感实现的浪漫(见图1-1-3)。戏剧、小说等文艺种类的发达,在形式上为人们提供了对现实世界结构的另一种理解方式,及因之而起的另一种审美经验;在内涵上唤起了人们对身体、对情感欲望的认同,促进了对现实世俗生存认同的审美活动。这种新的拓展,又与陆九渊、王阳明心学蜕变,以李贽为代表的张扬个性、情感的学说结合在一起,推动了明清时期美学思想的新发展。可以说,明清时期这种向生活回归的拓展,为中国文化走向现代的巨大转折做了准备,也增强了中国审美精神中的内在张力。

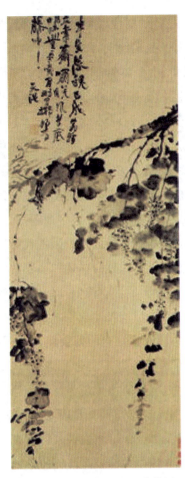

图1-1-3 明代徐渭《墨葡萄图》

(二)中国现当代美学发展简况

1. 中国现代美学简况

中国现代美学横向上移植和译介了西方美学,纵向上运用西方美学对中国古典美学进行了反思,形成中西互释的基本格局,并在此格局中开启了中国美学现代转型的漫长历程。

清末近代之际,西学东渐中,"美学"随着西方各种学术涌入国门。西方美学思想的引进,不仅给国人增添了新的学术参照,还使中国传统美学在中西美学思想碰撞、交汇中真正开始了现代性的建构。

比如王国维,他生活在中国知识分子向西方世界积极寻找真理和思想武器的时代。早在20世纪初,他就译介了叔本华的哲学、美学和教育著述,并以叔本华的思想为标准观察中国文艺;撰写了《红楼梦评论》,研究康德关于美的超功利性、天才论等思想,撰写了美学论文《古雅之在美学上之位置》。他又运用康德、叔本华以及席勒、尼采等人的观点,对中国古典美学和文艺理论作了深入反思,把西方美学思想与中国传统美学思想,尤其是先秦道家美学思想加以融合,写出了《人间词话》《宋元戏曲考》两部重要著作。《人间词话》创构以"境界"为核心范畴的美学体系,扩展和提升了中国古典美学意境说的理论内涵。

比如蔡元培,作为中国现代美学的奠基者,他把美学看成学术,看成更新中国文化、创构现代学术形态、改造社会人生的手段。蔡元培注重西方美学思想与中国儒家美学思想的融会贯通,他的美学思想始终以美育实践为轴心,提出"美育代宗教说",成了中国现代美育思想的最早开拓者。

又比如朱光潜和宗白华,他们促进了中国现代美学进入到更有生机和建设性的阶段。朱光潜运用西

方美学思想中的直觉说、心理距离说、移情说、内模仿说,对审美心理和艺术创造心理作了细腻而独到的分析。宗白华对审美、艺术与人生的关系,艺术境界的生成、构成和魅力,以及中西美学特征的比较诸问题提出了精彩的见解。此外,钱锺书的《谈艺录》等著作,也为中国现代美学增添了厚实的内容。20世纪40年代,中国美学界出现了一种新现象,即马克思主义美学思想获得了进一步的中国化、产生了毛泽东《在延安文艺座谈会上的讲话》这一具有深远意义和影响的文艺理论和美学文献。同时,蔡仪的《新美学》也开始对马克思主义美学思想体系化进行有益尝试。

2. 中国当代美学简况

新中国建立后,中国美学思想便进入了当代阶段。

从纵向上看,中国当代美学包括三个阶段。20世纪50年代中至70年代末为第一阶段。但这一阶段由于思想文化界受极"左"路线的影响,以西方流派为基础的美学思想遭到了彻底批判,发展空间极为有限。1956年,学界对朱光潜唯心主义美学观的批判引出了中国当代第一次美学大讨论。这次大讨论的核心问题是美的本质,围绕美的本质而逐渐形成了四种不同的学术观点。20世纪70年代末至80年代为第二阶段。这一阶段中国当代出现了前所未有的"美学热",展开了第二次美学大讨论。这次讨论的主题仍然是美的本质,但范围已经扩展到美学的各个方面,其中主要的有:围绕马克思《1844年经济学哲学手稿》而发生了激烈论争;由介绍引进西方美学和文艺学研究的方法而引起了"方法论"热;由引进西方现当代美学思潮而引起了文艺时间和美学理论的变革;前述持不同主张和观点的四个美学学派分别对自己的美学思想作了进一步深化与拓展。从20世纪80年代末、90年代初起,中国当代美学进入第三个阶段。这一阶段虽然较之前两个阶段来说显得相对冷静,但实际上,还是取得了扎实的进展:第一,无论是西方美学研究还是中国古典美学研究,都有不同程度的拓展和深化;第二,开始对当代四大派美学、特别是实践美学进行了比较全面的反思,对建设具有中国当代特色的美学理论作了多方面的有益探索。

从横向上看,依据对美的本质的不同回答,中国当代美学主要包括如下四个观点,或者说四个派别。

其一,以吕荧和高尔泰为代表的主观论美学。吕荧提出"美是人的概念""美是人的社会意识"等观点。高尔泰更开宗明义地提出美是主观的观点,他认为:"大自然给予虾蟆的,比之给予黄莺和蝴蝶的,并不缺少什么,但是虾蟆没有黄莺和蝴蝶所具有的那种所谓'美'。原因只有一个:人觉得它是不美的。"① 到20世纪80年代,高尔泰提出"美是自由的象征",但他坚持认为,自由"首先是一种认识,一种意向,一种包含着目的、意识、趋向内在主体性心理结构"②,更进一步地指出自由和象征都来源于主观精神。

其二,以蔡仪为代表的客观论美学。蔡仪的美学思路建立在反映论的原则上。首先,他坚持美在客观,认为事物的形象不是依赖于欣赏的人而存在的,事物的美也不依赖于鉴赏的人而存在。主观只能反映美,不能影响美,美存在于客观世界。其次,他坚持美是典型,认为美的东西就是典型的东西,美的本质就是事物的典型性,美的规律就是典型的规律。而所谓的典型,蔡仪认为任何事物都是个别性与种类一般性的统一,在个别性中充分地显现了种类一般性,充分地表现出该类事物的本质,就是典型。

其三,以朱光潜为代表的主客观统一论美学。朱光潜早年主张"美是心灵的创造"。20世纪50年代中期,他对这一主张作了自我批判,修正为"美是主客观统一"的观点。他强调:"美是客观方面某些事物、性质和形态适合主观方面意识形态,可以交融在一起而成为一个完整形象的那种性质。"③

其四,以李泽厚为代表的实践论美学。李泽厚在20世纪50年代主张美是客观性与社会性的统一,认为美一方面是客观的,另一方面又离不开人类社会,美是客观的社会生活属性。他所说的客观性,是指物

① 高尔泰:《论美》,甘肃人民出版社,1982年版,第6页。
② 高尔泰:《论美》,甘肃人民出版社,1982年版,第34页。
③ 文艺报编辑部编:《美学问题讨论集》第3集,作家出版社1959年版,第36页。

的社会性。所谓社会性是指客观存在于社会生活之中的属性。李泽厚从马克思《1844年经济学哲学手稿》找到依据，提出从自然的人化着眼来解答客观社会性是如何形成和统一的问题。他提出，人类社会实践的过程乃是自然的人化过程。自然人化的基本内涵就是指经由社会实践的改造，自然从与人无关、与人为敌的自在状态变成与人相关的、有益的、为人的对象。就是在这一"人化"的过程中，自然和人类社会生活发生了客观关系，具有了社会意义。可见，自然物的社会性是人类社会生活所客观地赋予的。美就是这样一种在人类实践即人化的自然过程中所获得的客观的社会属性。

20世纪70年代末到80年代初，李泽厚的实践美学更以一种成熟的、完整的理论形态凸显出来。他的核心命题是人的实践和实践的人、美与美感产生形成的根源、美与美感的本质，只有在实践的基础上才能洞明。实践作为自然的人化，而成为一种"社会存在"，成为"美""美感"。但李泽厚反复强调，从实践到审美，必须经过许多中介，而不能直接用实践对审美进行解释。20世纪90年代起，中国当代美学出现了新变。一些中青年学者向李泽厚为代表的实践美学提出挑战，并打出了"走向后实践美学"的旗号。对此，实践美学与后实践美学之间展开了争论，对中国当代美学的现代转型起到了重要作用。因而，在21世纪，中国美学取得了可喜的创获，形成了百家争鸣、多元发展的中国当代特色的多样化美学理论繁荣的局面。

第二节　美学的学科定位与发展走向

美学作为一个学科的历史，其实是很短暂的。在西方美学史上，一般以德国哲学家鲍姆嘉登在1750年出版《美学》(《Äesthetics》)一书为起点。鲍姆嘉登使用"美学"这个词，目的是要把审美-艺术活动作为一种感性活动来专门研究。所以，美学曾一度被称为"艺术哲学"。这个名字的流行还应当归因于德国哲学家谢林(F. Schelling)和黑格尔(W. Hegel)。谢林将他的美学著作直接命名为《艺术哲学》；黑格尔虽然同意按照已经形成的习惯用法使用"美学"这一名称，但是特别指出："我们这门科学的正当名称却是'艺术哲学'，或则更确切一点，'美的艺术的哲学'。"[①]

从人类的审美活动和经验上看，审美活动包括一般审美活动和特殊审美活动——艺术。在康德美学中，自然美和艺术美作为两种基本的审美对象，具有同等的地位。康德认为自然美与艺术美各有优势：自然美的优势在于能够唤起欣赏者的直接兴趣，它能净化和提升人们的道德情操；艺术美则在形式上优于自然美，艺术甚至能够"优美地"描绘自然。[②] 黑格尔认为，美学排斥自然美，自然美在形式上低于艺术美，自然美不是心灵的产物，也不具备只有心灵产物才有的"真实性"，即不具备艺术美所具有的独立性、自由性和无限性。[③] 谢林、黑格尔等以唯心主义立场主张美学转向艺术哲学，即以精神或观念为世界的基础，并在这个基础之上建立他们的美学体系。同时，伴随他们美学体系的建立，恰恰为我们解释了艺术在美学中的特殊地位。应当说，论证和发挥艺术的特殊地位，是康德以来的美学家的思想主题，这也正是美学获得独立性的根源。

[①] [德]黑格尔著，朱光潜译：《美学》，《朱光潜全集》第13卷，安徽教育出版社，1990年版，第3页。
[②] Immanul Kant, Critique of the Power of Judgment, ed. & tr. by P. Guyer, etc., Gambridge: Cambridge University Press, 2000, pp. 179.
[③] [德]黑格尔著，朱光潜译：《美学》，《朱光潜全集》第13卷，安徽教育出版社，1990年版，第4—5页。

一、美学的研究对象

纵观美学的发展历史，我们不难发现，自美学思想产生的两千多年来，包括鲍姆嘉登创立美学的两百余年来，人们对美学研究对象一直持有不同意见，迄今尚无定论。

西方关于美学研究主要有四种看法。一是把美学的对象看作美。这种看法始于古希腊的柏拉图。柏拉图严格区分了"什么是美"与"什么是美的东西"，因为前者是永恒绝对的美本身，后者只是具体个别的美的事物。近代，鲍姆嘉登也把美学的对象定位于美，认为美是"感性认识的完善"，美学便是研究感性认识的完善的学科。二是把美学的对象看作艺术。这种看法最早为普洛丁所持有，他认为艺术可以体现本体和传达美，美学应当以艺术为思考对象。这一思想倾向后来被黑格尔继承和发展。黑格尔在《美学》中指出，我们不仅要承认艺术可以体现美，而且要承认美主要表现为艺术；美学的对象就是广大的美的领域，即艺术的领域；美学的正当名称就是艺术哲学。三是把美学的对象看作人的审美心理、感受、意识。康德的"鉴赏判断"，立普斯的"移情"，布洛的"心理距离"，弗洛伊德的"无意识"转移、升华，荣格的"集体无意识原型"，萨特的"想象"等，都是这一观点的体现和发展。四是把美学的对象扩大到世界现象的全体。这是现当代西方哲学和美学研究的重要取向。这种取向在尼采那里较早地凸显出来。尼采认为，传统真理论已经日薄西山，不能再用来把握世界和生存，取而代之的应当是艺术论。艺术论是艺术的形而上学，它完全可以对世界和生存作本体性思考。海德格尔通过阐释美学和艺术揭示存在之道，陈述诗意的栖居，描绘天地人神四方游戏的始源存在局面，也体现出以全体世界现象为美学对象的取向。

中国当代关于美学研究对象也有与西方接近的四种意见。一是主张以美为对象，认为美学是关于美的科学。二是主张美学研究的对象是艺术，认为艺术是最高形态的美，最集中地体现了美的规律，只有从艺术的美入手，才能更好地揭示自然的美与社会生活的美。三是主张美学走19世纪以来实验心理学和心理学美学的路向，以人的审美心理、审美感受、审美经验为对象。四是主张美学的对象定位在人对现实的审美关系，以审美为中心，从客体方面研究美，从主体方面研究美感，从主客体统一上研究艺术以及审美教育。

综合来看，我们应该从三个方面，结合历史事实来考察美学研究的对象。第一，美学应当从根本上超越主客二分模式，不再单纯把审美主体或审美客体当作研究对象，而把集中体现人对审美关系、审美主客体融为一体的审美活动作为研究对象。第二，审美在今天已经成为艺术的首要功能，审美活动最集中、最经典、最纯粹地体现为艺术活动，因此，艺术活动应当成为美学研究的重点对象和典型对象。第三，审美活动、艺术活动不仅奠基于人生在世，还是人类全部生存实践、生活活动的重要组成部分，是一种把人导向自由和谐境界的、富有魅力的存在方式。因此，人生在世，人的总体性生存实践，乃是美学研究对象的存在论或本体论根基。因此，美学作为一门关于审美现象的学科，其主要研究对象应是以艺术活动为典范的现实的审美活动。

二、美学的学科定位

人类的知识大体可以分为三类：自然科学、社会科学与人文科学。美学学科性质的确定，应当考虑两个基本前提：一是审美现象的特殊性，二是审美现象反思方式的特殊性。

我们把美学归属为人文科学。源于审美现象的存在不是以自然科学和社会科学的方式来考察和求证的，而只能以人文科学的方式由审美主体亲自在场参与的方式达到。而审美现象的反思方式更是一种典型的人文学科反思方式。自然科学研究追求客观事物属性规律的精准把握，因此，采用观察、归纳、实验的模式，执着于冷静的、理智的、客观的态度。排斥主观精神和情感的渗入，是自然科学研究的基本方

式。社会科学研究和自然科学一样,以力求判断的客观性和公正性来发现和掌握社会现象的内在本质规律。美学研究则不同,它要求主体亲自参与、投入、体验、感悟,通过审美活动去建构与审美对象之间的审美关系,置身于审美发生的境域中,体会和揭示审美活动的来龙去脉。我们把美学归属于人文科学,根据审美对象的特殊性可见,美学研究比一般人文科学更为注重感性的经验、情感的契合、心灵的碰撞,更多地要求经验科学的配合和协助。与此同时,美学问题归根结底是人的意义世界和价值世界的问题,是人的存在问题。这与将人的意义世界和价值世界作为研究对象的人文科学是一致的。

从前述的历史脉络上看,"美学理论是哲学的一个分支"[①]。各个时代的大哲学家所建构的哲学体系,都包含了美学。美与真、善是属于哲学的永恒课题。所以,对于美学的研究,必须借助于理论思维和哲学思维。但从另一个角度上看,美学和许多学科都有着密切的关系,美学研究还广泛吸收其他人文科学以及自然科学、社会科学的成果和研究方法来深化、拓展研究的领域。可以说,美学是具有较强边缘性、综合性的人文科学。比如美学与艺术。对美学基本理论的研究,绝对离不开艺术,不论西方还是中国,许多重要的美学理论都是通过对艺术的研究而提出的。英国著名艺术史学家贡布里希指出:"我们不知道艺术是怎么开始的,正如我们不知道语言是怎样开始的一样。如果我们说艺术是建筑庙宇、房屋,制作绘画、雕塑,或编织图案,那么没有一个民族没有艺术。但是,相反,如果我们用艺术来称呼那些华丽精美的作品,即被布置在博物馆和展览会上,特别是在装饰豪华的厅堂中,专供人欣赏的作品,那么,我们必须认识到,这个艺术概念的使用是很晚近的事,是过去最伟大的画家、建筑家、雕塑家绝对没有想到的。"[②]比如美学与心理学。对美感的分析上,我们需要借助于立普斯、布洛、马斯洛、弗洛伊德等人的心理学的研究成果与方法加以探析。比如美学与人类学。在研究人类的审美活动的肇起与勃兴时,我们须借助人类学对于人类审美发生和发展的重要研究成果。像格罗塞的《艺术的起源》、列维-布留尔的《原始思维》、弗雷泽的《金枝》等著作,已然成了美学家对审美活动研究的重要参考书。比如美学与神话学。当代神话学者约瑟夫·坎伯认为神话就是"体验生命",体验"存在本身的喜悦",这使得神话学与美学有着一种天然的内在联系。因为美学的研究对象是审美活动,而审美活动的本性也就是一种人生体验,一种生命体验,一种存在本身的喜悦的体验。自然地,审美活动作为人的一种社会文化活动,它必然受到社会、历史、文化环境的制约。所以,社会学、民俗学、文化史、风俗史的研究成果对于审美趣味、审美风尚、民俗风情等美学问题的研究也有着重要的影响。

综上所述,美学是关于审美现象的综合性、理论性很强的人文科学,是将以艺术活动为典范的现实审美活动作为研究对象的学问,是一门以人类生存实践为出发点,通过集中审视社会性的审美关系和历史性的审美关系,对审美主客体、审美形态、审美经验、艺术存在和审美及审美教育等进行思考、解释和论述的学科。因而,学习和研究美学,不仅需要具有较为丰富的文学艺术知识和美学史的知识,还需要敏锐的艺术感受能力,以及较为系统的哲学、伦理学、历史学、心理学、人类学、民俗学以及其社会科学、自然科学的相关知识。同时,还要有较强的理论思维能力和对人类社会未来发展的使命感。尽管20世纪以来,西方美学的流派层出不穷,在当代,我们仍未找到一个能体现现代美学视野下文化大综合的成熟的美学体系。可以说,美学也还是一门正在发展中的学科,它年轻而有活力,有待我们去不断建设与创造。

三、美学的发展走向

从学理上说,最能揭示审美与艺术之间的奥秘的是美学理论构架的合理走向。西方美学从"自上而

① [英]鲍桑葵著,张今译:《美学史》,商务印书馆,1985年出版,第1页。
② E. H. Gombrich, The story of Art, London: Prentice-Hall, Inc., 1995,第39页。

下"的古典形态到"自下而上"的现代形态;中国美学则经历由感悟式的古典传统到理论思辨的现代形态。历史经验告诉我们,美学的发展不可能以一种理论或者形态发展。美学的研究对象在审美关系上,它是介于理智认识关系和意志实践关系之间的一种融合理智与意志、感性与理性、普遍性与特殊性的情感关系。人类审美和艺术活动的无穷奥秘和乐趣,在于以多种方法与研究途径在有机合理的交融之后生成具有最大科学性,最能揭示艺术与审美奥秘的美学理论研究形态。可理解的是,美学理论必定包含了三种基本性质:理论性和经验性的交融、历史性和逻辑性的统一、稳定性与变异性的结合。

理论性与经验性的交融是美学的必然发展走向,它是由美学研究对象的性质决定的。美学理论形态的特殊性决定了理论思维的逻辑形式拥有丰富生动的感性经验,在对审美体验的概括与升华中逐渐形成。美学学科的哲学思辨性与系统性规定了美学突出的理论性质;美学作为交叉性很强的学科,广泛借鉴自然科学、社会科学与技术手段来研究和考察艺术与审美之间的活动及其关系,拥有了显出的经验性。从这个意义上说,美学的发展走向将会在整体格局中将思辨性的哲学、经验性的心理学和情感性的艺术融为一体。

历史性与逻辑性的统一是美学理论研究的基本研究方法,既有历时性的历史深度,也有共时性上的逻辑;两者的统一使我们在历史与逻辑的纵横交织中把握艺术与审美世界的动态发展。从美学理论形态的历史性上看,它包含一个历史的过程性和特殊性。任何的美学理论形态必然经历一个渐进的、动态的历史过程,审美理想的内涵在一种动态化的过程渐趋丰富和深化,追溯历史的过程性可以准确地把握审美理想的内在联系与发展变化。同时,特定的时空范围会萌生出独特的审美意识形态,并必然带上历史的、时代的和文化的烙印。美学理论的历史性要求我们在美学研究中要树立坚实的历史意识,用辩证发展的眼光来审视艺术与审美活动。而逻辑性既在具体的美学范畴中表现出意蕴的丰富性和深刻性,又能在以范畴为核心的理论体系中呈现出结构的严整性与周密性,美学恰恰借助了系统化的逻辑性形成了具有知足性极强的学科体系。因而,历史性与逻辑性的统一,使历史过程的丰富性有机地凝结于概念范畴的流转变化中,从而达到再现客观对象内在规律即必然性的目的。

稳定性与变异性的结合是美学形态科学合理结构的基本性质。美学形态的稳定性从理论体系核心的基本范畴和基本论题中得以体现,同时,对美学研究者来说,我们运用的美学范畴在逻辑发展、推理演绎中也具有相对稳定性。之所以存在变异性,在于伴随着美学思想不断丰富深入的同时,理论形态的变异性是理论生长的内在源泉。

我们在本书中讨论审美与艺术的关系问题,实际上,是跟随美学与艺术发展的历史过程,立足于人类发展的根基,结合其动态和静态的辩证统一,探寻到美学发展的生命力,使得美学具有更大的理论容量。比如目前美学发展中的审美教育学、审美人类学、生态美学、技术美学、网络美学等正引起人们的关注和研究。我们围绕着审美与艺术的关系作为核心,对其他的几个发展方向进行相关性的关注,以期对美学和艺术的关系有更全面的、更动态化的了解。

本章推荐阅读:
1. 柏拉图:《文艺对话集》,人民文学出版社,1983年版。
2. 朱光潜:《西方美学史》,人民文学出版社,2003年版。
3. 叶朗:《美在意象》,北京大学出版社,2010年版。

本章思考练习:
1. 美学是一门什么样的学科,它以什么作为研究对象?
2. 请简述西方的美学发展脉络。

3. 如何理解中国美学的发展?

本章拓展:

央视网视频-探索·发现《清明上河图》http://tv.cntv.cn/video/C14092/1cd2902a921d4be26d4ddeb904c2765a

第二章
美的类型与范畴

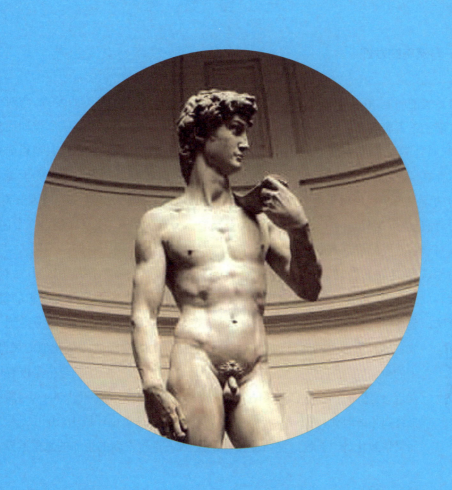

审美作为特殊的人生实践活动,具有极大的丰富性和多样性。从一定意义上说,美的类别也好,美的形态也好,跟随着审美活动的发生、发展,而具有历史性和开放性。这一章,我们主要从现实出发,剖析和把握历史沉淀下来的、具有相对稳定性的美的类型以及范畴。

第一节 美的类型

一、自 然 美

（一）自然美的发现

关于自然美的问题,在美学史上是一个引人注目的问题。对于自然美的发现,与对于人的发现是紧密相连的。瑞士学者雅各布·布克哈特说:"这种欣赏自然美的能力通常是一个长期而复杂的发现的结果,而它的起源是不容易被察觉的,因为在它表现诗歌和绘画中并因此使人意识到以前可能早就有这种模糊的感觉存在。"①他认为"准确无误地证明自然对于人类精神有深刻影响的还是开始于但丁。他不仅用一些有力的诗句唤醒我们对于清晨的新鲜空气和远洋上颤动着的光辉,或者暴风雨袭击下的森林的壮观有所感受,而且他可能只是为了远眺金色而攀登高峰——自古以来,他或许是第一个这样做的人。"②

中国人对于自然美的发现有一个漫长的过程。学界一般认为,魏晋时期是中国人对于自然美的发现时期。宗白华认为,中国魏晋时期和欧洲的文艺复兴时期相似,是一个矛盾又热烈、激扬着生命的时代,是精神上大解放的时代,其中一个突出表现就是对于自然美的发现。晋人对自然美的赞赏,有着一种深远的哲学意味。魏晋时代对于自然美的发现,归根结底是由于那个时代人的精神得到了一种自由和解放:"这种精神上的真自由、真解放,才能把我们的胸襟像一朵花似的展开,接受宇宙和人生的全景,了解它的意义,体会它的深沉的境地。"③宗白华的分析是极有见地的,自然美的发现,自然美的欣赏,自然美的生命,离不开人的胸襟,离不开人的心灵,离不开人的精神,也最终离不开时代,离不开社会文化环境。在特定的文化环境中,山川映入人的胸襟,虚灵化而又情致化,情与景合,境与神会,从而呈现一个包含新的生命的意象世界,这就是自然美。

宗白华谈晋人自然美思想

（二）自然美的特征

与社会美和艺术美等相比,自然美表现出以下诸多特征。

1. 自然性

自然性指的是自然美依赖于自然事物自然而然生成的具有自然属性和感性形式的特点,是真正意义上的第一自然的美的特性。这第一自然是相对于艺术而言的。

我们说的自然性指的是自然美对自然的依赖性。自然事物之所以美,离不开自然事物的自然属性,

① ［瑞士］布克哈特著,何新译:《意大利文艺复兴时期的文化》,商务印书馆,1981年版,第293页。
② 同上,第293—294页。
③ 宗白华:《艺境》,安徽教育出版社,2000年版,第78页。

因其声、色、形的组合所形成的外在形式，唤起了人类感性的审美知觉。美国作家惠特曼细致入微地对自然美的色、声、味进行描绘："早晨大雪，至晚未停。我在雪花纷飞中踯躅于树林里和道路上，约摸有两个钟头。微风拂过松树发出音乐般的低鸣，清晰奇妙，犹如瀑布，时而静止，时而奔流。此时视觉、听觉、嗅觉，一切感觉，都得到了微妙的满足。每一雪片都飘飘地降在常青树、冬青树、桂树的上面，静静地躺着，所有的枝叶都穿着一件臃肿的白外套，在边缘上还缀着绿宝石——这是那茂盛的、挺直的、有着红铜色的松树——还有那一阵阵轻微的树枝和雪水混合的香味（一切东西都有气味，雪也有气味，只要你辨得出来——这种气味无论在哪一地、哪一时都不完全相同。正午的气味和半夜的气味，冬天的气味和夏天的气味，多风的气味和无风的气味都是不相同的）。"①被称为五岳之首的泰山，因其雄伟而著称。泰山作为山东丘陵中最高大的山脉，地貌分为冲洪积台地、剥蚀堆积丘陵、构造剥蚀低山和侵蚀构造中低山四大类型；在空间形象上，由低而高，造成层峦叠嶂、凌空高耸的巍峨之势，使得泰山显出稳重、磅礴和雄伟的态势。另外值得一提的是，当前生态保护问题越来越受到关注，自然美的自然性也越来越受到重视。

2. 多面性

多面性指的是自然美受多种因素的制约所显示出的美的形态，具有多角度、多层次、多种变化的特性。它来源于自然事物本身的属性和感性形式特点的多方面，也在于自然事物的多面性与人及社会生活的多面性相互关联，更在于自然事物具有多易性和多变性。

月亮之美，古今共谈。月亮的美之所以举世公认，皆在于其自然属性和感性形式：皎洁的月光，如盘如弓的月形，夜升昼落的运动规律，周而复始的圆缺变化等。根据不同欣赏主体，月亮被赋予的意义也不尽相同。月亮所具有的这些多种多样的涵义，都是以月亮的自然属性和形式特点为客观基础和必要条件的，与人类的社会生活息息相关。简要归结有以下几个方面：

首先，月亮作为人的生活环境或"无机的身体"的重要部分，与人类社会生活建立了较为隐晦曲折的精神上的功利关系，因而成为人们欣赏的对象。如李白有《把酒问月·故人贾淳令予问之》。

其次，月亮的形式美，形成于人类社会实践中。月亮的光、色、形等外在形式，具有相对独立的审美价值，也成了人类社会生活中意味深长的形式美的一种。比如将月亮比作"璧""钩""玉弓""飞镜""白玉盘"等，便是借用了它的自然属性，结合人类的社会实践而生成的。

李白《把酒问月·故人贾淳令予问之》

再次，月亮的某些特征和自然规律可作为人类社会某些生活现象的象征。比如月亮阴晴圆缺的变化，与人悲欢离合的感受具有形式上的某种共同性。苏轼作于丙辰中秋的《水调歌头》借用了月亮的自然变化来寄寓和表现人的命运的规律性变化，从而将月亮的圆缺变化规律，作成了人类社会悲欢离合的象征。最后，月亮的某些特征也可以作为人的性格品质的写照。比如《诗经·日月》以月亮的恒常守一作为爱情品德的写照。"与天地共存，和日月同辉"拟指英雄杰出人物的崇高精神品质。用"灵魂像月光一样清澈"来喻指人的心地纯洁。可以说，月亮与人类社会的审美关系远远不止这四种。它还与人类的审美情绪紧紧联系在一起，它可以是"今宵酒醒何处？杨柳岸，晓风残月"的哀婉凄清，也可以是"仰头看明月寄情千里光"的情深意长，也可以是"峨眉山月半轮秋，影入平羌江水流"的幽清静穆，更可以是"明月照高楼，流光正徘徊"的含情脉脉……当不同的人在不同的情境下，从不同的侧面、层次、角度去欣赏月亮，所得的审美感受自不相同。

3. 象征性

象征性指的是自然物与人及社会生活存在异质同构之处，在某些相近相似的特征上，经由人的联想和想象产生审美价值，显出人和人的生活的比拟或象征的特性，使人获得美的享受。

黑格尔曾指出山岳、树林、原谷、河流、草地、日光、月光以及群星灿烂的天空，如果单就它们直接呈现

① 引自林语堂：《生活的艺术》，江苏文艺出版社，2010年版，第106页。

图 2-1-1 郑板桥,《清风疏竹图》,西泠印社 2015 年春拍,成交价 195.5 万元

的样子来看,都不过作为山岳、溪流、日光等而为人所认识,但是自身本身就有一种独立的旨趣,因为自然中的自由生命,与人具有生命的主体心理产生一种契合感。我们可以领会到,在所有原始形态的自然物中,无论是山岭河流和花木鸟兽,还是云雾雨雪和日月星辰,都普遍存在着可以象征人的某种品格和生活的东西。在我国的审美文化体系中,植物被最突出、最广泛地象征人的品格和精神。郑板桥以竹拟君子豪气凌云、不为俗屈的品质(见图 2-1-1)。松树被历代骚人墨客所高歌低吟,成为了美的象征。孔子感慨"岁寒,然后知松柏之后凋也"。陈毅抒写"大雪压青松,青松挺且直"来赞美革命者的气概。又比如中国人将牡丹誉为花王,将芍药称作花相,将月季赞为花后,梅花为花神,海棠为花仙,将杜鹃比作花中西子。又把茶花、茉莉、瑞香、荷花、岩杜、海棠、菊花、芍药、梅花和栀子与韵、雅、殊、静、仙、名、佳、艳、清、禅十种境界对应。自然美的象征性是异质同构的联想的产物,与人的主观精神或意识形态密切相关,但仍以自然物的形式属性作为客观基础,我们可以在生活经历、文化素养、民族传统和社会环境中找到客观根源。

(三)自然美的文化价值

自然美的价值,以人与社会的审美关系为生存基础和生成机制,在人对自然的审美活动中具体生成,并在审美活动结束后延展和升华。它以全面提升人及社会为价值实现目标,以愉悦人的精神为中心,形成巨大而高度聚合的弹性结构和全面整一的价值体系。它能使人在身心愉悦中,在真善美诸多方面都得到陶冶和升华,实现人与自然、人与社会的高度和谐。若作一归纳,可总结为以下几个方面:

1. 启迪智慧、激发创造

古今中外,许多大科学家、大学问家在对自然美的观赏中,在行万里路的经历中,感受自然美的陶冶和启迪,激发出旺盛的创造力,成就了辉煌的事业,也为人类作出了重要贡献。明代的徐霞客游览考察了大半个中国,用一生心血撰写成《徐霞客游记》,此书不仅具有美学、文学价值,还在对名山大川自然美特征的描述及其科学成因的探讨上,作出了卓越的贡献。获得诺贝尔物理学奖的威尔逊,在苏格兰攀登高峰的体验为他设计制成巧妙的云雾室仪器及后来的一系列基本粒子的发现作出了重大贡献。自然美不仅为人类开阔视野,增长学问,启迪科学智慧,推动科学创造,还能触动艺术家们的灵感,为他们提供创作源泉,激发艺术创造力。一生好入名山游的李白,以他对名山大川的诗性敏感和丰富想象,为我们留下了诸如对庐山香炉峰的赞美,对长江三峡的描绘,对蜀道之难的诗意夸张。"搜尽奇峰打草稿"的石涛,在与崇山峻岭相伴为伍中感受它们的神采和灵气,创作了大量富有独特个性的山水名画。贝多芬的《田园交响曲》诞生于维也纳郊区一条幽静的林中小道。被称为"现代舞之母"的美国舞蹈家邓肯,从海浪的起伏、棕榈树的摇曳和鸟儿的飞翔中吸取舞蹈动作的灵感。

2. 陶冶性情,提高境界

自然界的万水千山对于人的性格修养有着极大的作用,古今中外,众多有识之士,都自觉意识到自然美对于陶冶性情、培养人格的重要作用。

在中国,自然美的审美观念源远流长,大致经历了由"致用说"到"比德说",再到"畅神说"的发展历程。"致用说"从实用方面来看待自然物,如动植物的美丑的观点。"比德说"把自然物同人们的精神生活、道德观念联系起来,以自然物的某些特征比赋人的道德、情操,使自然事物人格化、人的品格客观化,

以自然物所比赋的道德情操价值来评定自然物的美丑。"畅神说"强调自然美可使欣赏者的情感得到抒发、满足,从而精神为之一畅。它所尊重的已不是自然物身上人为所加的道德伦理价值,而是它自身的足以令人舒畅怡悦的审美价值。在这些理论的推动下,人们逐渐认识到自然美的审美价值,正是自然美的熏陶,生成了中国山水诗画传统。从艺术上看,自然美陶冶性情的综合效果集中体现在境界上,它促使人的心灵得到了净化和升华,达到俯仰宇宙,天地与我并生,万物与我为一,上下与天地同流的精神高度。

在西方,从古希腊的柏拉图开始,就非常重视优美良好的环境对人的熏陶作用。他认为人们从小就住在风和日暖的地带,在清幽的境界中呼吸新鲜的空气,有利于性情的陶冶和美好习惯的养成。文艺复兴时期,意大利著名人文主义教育家维多里诺把自然美教育放在了极为重要的地位。他在"快乐之家"学校的教育实践中,将学校选址于湖滨的别墅中,使学生处于大自然的怀抱中,时时感受着自然美的熏陶。此后,卢梭提倡回到大自然,把自然美教育提到了前所未有的地位。卢梭从他的哲学、社会思想出发,把自然的美看作是真正的美。他说:"在人做的东西中所表现的美完全是模仿的。一切真正的美的典型是存在于大自然中的。"①卢梭的思想极大地推动了西方自然美教育的发展。英国伟大诗人雪莱说:"我从童年就熟悉山岭、湖泊、海洋和寂静的森林。我与'危险'结成了游伴,看它在悬崖峭壁的边缘上嬉戏。我曾踏过冰封的阿尔卑斯山,曾在白朗峰之麓居住。我曾在遥远的原野里漂泊。我曾泛舟于波澜壮阔的江河,日以继夜地驶过山间的急湍,看日出、日落,看满天繁星闪现。"大自然的这种熏陶,使他成为马克思所说的"一个真正的革命家,而且永远是社会主义的急先锋",也是他成为浪漫派代表人物的重要原因。

3. 和合天人,通融群己

和合天人是指自然美能够促进人与自然更高层次的和谐。自然的审美价值生成于审美活动之中,也必定延展在审美活动之外。源发于自然的审美愉悦,会进一步强化审美主体对自然的亲和感。《世说新语》载:"简文入华林园,顾谓左右曰:会心处不必在远。翳然林水,便自有濠濮间想也,觉鸟兽禽鱼,自来亲人。"②这里说自然生灵自有主动亲近人的意愿。而唐代张志和《渔歌子》:"西塞山前白鹭飞。桃花流水鳜鱼肥。青箬笠,绿蓑衣,斜风细雨不须归。"翱翔自如的白鹭,艳红似火的桃花,碧绿流动的春水,往来游动的鳜鱼,温和轻软的细雨斜风,使得沉醉自然的渔翁流连忘返,他把人与自然的亲和之情表现得淋漓尽致。实际上,人类会因为自然美景在情感上的认同之情,生发保护自然,与自然达到高度和谐的意愿。经由审美情感的这种认同与亲和统一便是天人和合的最基本特征,若再生发更高的艺术或意识形态上的认同与亲和则是更高价值和意义的天人合一。

通融群己在于人们通过自然美得以实现自我与他人、个人与社会的沟通、交融,进而促进自我与他人、个人与社会的和谐。人与自然是双向制约和发展的。自古以来,文学与艺术在表达人类情感时,往往以自然界美好的事物和景物为中介,使情感得以抒发、理解和升华,心灵得以沟通和融合。例如李白的《峨眉山月歌》:"峨眉山月半轮秋,影入平羌江水流。夜发清溪向三峡,思君不见下渝州。"诗从"峨眉山月"写起,点出了远游的时令是在秋天。月只"半轮",却使人联想到青山吐月的优美意境。而江行见月,如见故人。但明月毕竟又非故人,故只能"仰头看明月,寄情千里光"。才有了"思君不见下渝州"的这种对友人依依惜别的无限情思,真可谓语短情长。

自然美的价值系统是一个不断再生的动态生成结构。面对当今世界越来越严重的生态危机,20世纪60年代起,学术界就始倡导生态伦理学和生态哲学。生态伦理学和生态哲学的核心思想,就是要超越"人类中心主义",树立"生态整体主义"的新观念。"生态整体主义"主张地球生物圈中所有生物是一个有机整体,它们和人类一样,都拥有生存和繁荣的平等权利。因此,国内外学术界也有一些学者提倡建立一种生态美学,并试图从中国传统文化中挖掘生态美学思想,建立起生态美学的思想体系。但愿随着人类潜

① [法]卢梭著,李平沤译:《爱弥儿》,商务印书馆,1978年版,第502页。
② 于民:《中国美学史资料选编》,复旦大学出版社,2008年版,第184页。

能更高程度的实现社会的不断进步、人与自然关系的连续提升,自然美的潜在价值必定会在不断生成中被发现和开掘,也必定会对塑造全面发展的完美人格和人类社会发挥着越来越大的作用。

二、社 会 美

(一) 社会美的来源

社会美是社会生活中客观存在的社会事物、社会现象的美,它来源于社会实践,集中反映一定时期人类的审美意识与其他社会意识形式之间的复杂关系。社会美能集中地显示出人类前进的物质生产能力和精神生产能力,并成为人类创造和改造世界以及人类自身文明发展程度的重要标识。车尔尼雪夫斯基针对黑格尔的"美是理念的感性显现"的客观唯心主义美学观,提出了"美是生活"的著名论断[1]正是把美从抽象的概念中解脱出来,放在人类显示生活的层面上加以考察,奠定了唯物主义的美学基础,为我们提供了一条在现实生活中研究美的道路。

实际上,社会生活领域的利害关系常常使人习惯于用功利的、实用的眼光看待一切,借王国维的话语说,就是容易使人们陷入"眩惑"和审美冷淡的状态,生活变得呆板、乏味,甚至失去意义。但是在人类的历史发展中,包含着社会发展本质规律、体现人的理想愿望、给人以精神愉悦的社会生活现象超越了利害关系的习惯势力的统治,摆脱了"眩惑"与审美冷淡,透过意象世界回到了生活的本真状态,获得了审美的愉悦。比如,民俗风情、节庆狂欢、休闲文化、旅游文化等特殊的社会生活形态,使人们在不同程度上超越了世俗的、功利的、实用的关系,回到人的本真的生活世界,回到人的存在的本来形态,从而在忘我中陶醉,获得幸福感和自由感。因此,具有审美心胸和审美眼光的人更容易在日常生活领域发现美,进而产生审美意象,构建起一个超于现实生活的美的意象世界。从社会美的内部形态看,社会美可以分为社会生活的美、社会生活主体的美两大类。

(二) 社会美的特征

社会美作为社会意识形态的特殊形式之一,必然会受到特定时代的社会生活影响,受当时社会政治、经济、文化诸多方面的制约,烙着这些时代深刻的印记。我们试图从马克思主义美学的视角出发,看待社会美的特征,可以归结为以下几个方面:

1. 社会美是社会实践产物的物质存在形式

社会美始终与人类的实践活动紧密相连,因此创造物质文明和精神文明的实践活动的同时,这些活动就很有可能成为社会美的重要组成部分。马克思的唯物史观,把为获取物质生活资料而进行的斗争看作是人类最基本的实践活动。在征服自然、改造自然的活动和斗争中,世代劳动者以闪耀着巨大才华和智慧的生动形象,构造出一幅幅生动形象的历史画卷,留下了一个个优美壮丽的传说。比如《大禹治水》《愚公移山》《妈勒访天边》《复兴之路》等故事,便是人类社会将在改造社会关系和生活本身所获得的审美感受作为前提创作出的经典文艺作品。从这个意义上讲,社会美可以说是艺术美的现实基础与素材来源。

社会美与实践的直接联系,使得它成为最能体现美的本质的审美形态。美是劳动创造的一种价值,是对合目的性与和规律性的包含和超越,在社会美中可以得到最直接的说明。人们按照美的规律把自由创造的能力和素质,凝结在生产劳动的实践过程中,表现在创造性的物质生产劳动之中。同时,人们又把

[1] [俄]车尔尼雪夫斯基著,周扬译:《生活与美学》,人民文学出版社1962年版,第7页。

自由创造的能力和素质,对象化到生产劳动的产品中,创造出美的物质产品,表现在创造性的物质成果上。这种物质生产劳动过程及其物质产品直接体现出了社会美的本质,现实地存在于人类社会之中。

2. 社会美直接体现人的自由创造精神

对于人类来说,生命是自由的前提,而自由是生命的意义。高尔泰提出"美是自由的象征",意在指出审美活动是自由的活动。自由在历史中行进,在历史中积聚力量,它扬弃一切没有价值的东西,沉淀下一切有价值的东西。人是意义的赋予者,是自由的主体。岩石并不能欣赏人的意志,即使后者与它同样坚强;火焰并不能欣赏人的情感,即使后者与它同样热烈。可为什么人能欣赏岩石的坚强和火焰的热烈,并且能在其中直观和反思自己的意志与情感呢?这是因为他作为自由的主体,已经从自然必然性的盲目支配下解放出来,征服了自然,使自然成为人的本质的对象化。自然的人化,这是人在自然中存在的确证。人愈是自由,美就愈是丰富。

人的自由自觉的活动,可以看作是人的创造性潜能发挥的表现,它必然是在认识客观事物和规律基础之上进行的。在现实社会生活中,人类越是自觉地把长远的目的和当前的具体目的结合起来,人类的活动就越发的具有理想的性质,进而便成为现实美。因此,美的理想根植于现实的实践,接受实践检验,也在实践活动中表现出各种各样的形式来。人的自由自觉的活动与真、善、美密切结合,理想必以真、善为内容,对未来生活图景充满激情的想象,理想的现实必须经过长期的实践,在实践中转化为现实的生活形象,从而成为社会生活的美。

3. 社会美具有强烈的功利性

社会美相对于自然美和艺术美来说,带有更直接更明显的功利性。社会美与特定时代的社会生活紧密相连,受社会政治、经济、文化各方面的强烈制约,因此也必然会具有较为强烈的社会意识形态性。比如中国奴隶社会前期,以饕餮面纹为特征的青铜饰物,意在显示奴隶主阶级统治者的武功与权力。欧洲"哥特式"建筑的内部高大明亮,彩色玻璃窗的装饰拼合辉煌又神秘,修长的拱柱、高耸的尖塔给人以飞升感和进入天国的幻觉,表征了基督教的宗教思想给予中世纪的审美意识和风尚。

同时,我们所讲的社会美的功利性,也包含着伦理意味。社会的伦理内容使得社会美的评价变得具体而复杂。比如唐玄宗、宋徽宗在政治上常被指摘为"昏君",但在《梧桐雨》《长生殿》里所表现的爱情缠绵悱恻,却又成为感人至深的艺术经典。因而,在社会美中,对于一个特定人物、特定的历史事件进行审美评价时,我们会结合社会复杂因素,根据一定的目的性与社会发展需要来界定它的美的价值体系。

(三)社会美的分类

1. 日常生活的美

日常生活是社会生活的最普遍、最大量、最基础的部分。无论是衣食住行,还是婚丧嫁娶、纺织劳作……无不包含着丰富的历史文化内涵,是社会美的重要领域。

比如我们生活中的饮食文化,常常可以作为审美意象,透过它看到人世的兴衰和悲欢,从而领会到其中丰富的文化意蕴。我们熟知的茶文化,就和古代的婚恋紧密相连。茶树在有的地方被作为爱情忠贞不移的象征。陆游的《老学庵笔记》记载,男女以相邀喝茶来传达爱意:"男女未嫁娶时,相聚踏歌,歌曰:'小娘子,叶底花,无事出来吃盏茶。'"《红楼梦》第二十五回写到凤姐送暹罗国的贡茶给黛玉,打趣道:"你既吃了我们家的茶,怎么还不给我们家作媳妇儿?"西方的咖啡文化(见图2-1-2),也包含着丰富的文化意蕴和审美情趣。在咖啡馆的安静、优雅、自由氛围中,人们把喝咖啡同音乐、诗歌、美术等的欣赏结合起来,使得更多的文化因素和审美因素融合,称之为"咖啡时间"并使之成为生活审美化的重要环节。

巴黎的咖啡店

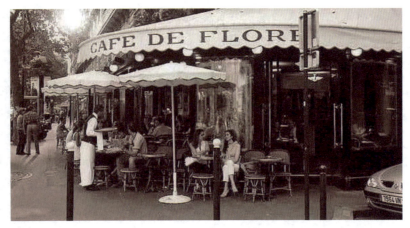

图 2-1-2 巴黎花神咖啡馆 Café de Flore

日常生活的美,通常表现为一种生活氛围给人的美感。这种氛围源于精神氛围、文化氛围和审美氛围的融合,往往能渗入人的心灵深处。黑格尔在他的《美学》中多次提到荷兰画派那些描绘日常生活的画作,并说明它们在绘画史上的重要位置。他指出,当时荷兰人多数是城市居民,是殷实的生意人,他们"在富裕中简朴知足,在住宅和环境方面显得简单、幽美、清洁,在一切情况下都小心翼翼,能应付一切情境,既爱护它们的独立和日益扩大的自由,又知道怎样保护他们祖先的旧道德和优良品质……这种爽朗气氛和戏剧因素是荷兰画的无比价值所在。"① 从黑格尔的论述看来,所谓社会美中的日常生活的美,包含着深刻的历史意蕴,呈现的是普通民众生活的本真状态。因而,我们也就能理解 19 世纪法国画家米勒的《拾穗者》《晚钟》虽描绘了农民生活的日常细节,却成了西方艺术史上不朽的作品。

2. 社会生活主体的美

人是社会生活的主体,我们可以从三个层面去观照其美。

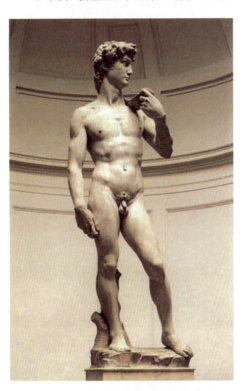

图 2-1-3 米开朗基罗《大卫》

首先,人体美。

人体美是由形体、比例、曲线、色彩等形式因素构成,显现的是感性的生命之美。从人类的审美历程上看,人体美从来就是人的重要的审美对象。我国早在春秋战国时期,人们就讲到宋公子朝的男性之美和西施的女性之美。在西方的古希腊,人们对人体美的欣赏蔚然成风。"青年人大半时间都在练身场上角斗、跳跃、拳击、赛跑、掷铁饼,把赤露的肌肉练得又强壮又柔软,目的是要炼成一个最结实、最轻灵、最健美的身体"。② 可见,人体美(图 2-1-3)对古希腊人有着巨大的魅力。人体美和所有美的东西一样,都是特定历史条件下的产物,也都在一定的文化环境中、具体的审美活动中生成的。鲍德里亚认为,在消费社会里,身体变成了仪式的客体。人体美还得益于它的风姿与神韵。当一个人的言行举止、声音容貌表现出内在的灵魂之美、精神之美时,就被称之为风姿之美。《诗经·卫风》中的"巧笑倩兮,美目盼兮"描绘的便是女子的风姿之美。

其次,心灵美。

① [德]黑格尔著,朱光潜译:《美学》第三卷,商务印书馆,2016 年版,第 325—326 页。
② [法]丹纳著,傅雷译:《艺术哲学》,生活·读书·新知三联书店,2016 年版,第 43 页。

人的美最重要的因素还是指人的内在心灵的美,是作为社会实践主体的人的美的核心,它与伦理道德的美紧密联系着。心灵美不仅是个体生活行为符合伦理道德,还在于伦理道德已经渗透到个体内在的情感深处,被个体看作是人的生命的意义或价值所在,并以此为人生追求。罗曼·罗兰在描绘贝多芬时特别赞美了他的心灵美,认为他出众的音乐才华促使"人类精神爆出火花",人们从他身上感觉到的是一种充满激情和豪迈气概的美德,反而忽视了他的外貌缺陷。而蒲松龄在《聊斋志异·嘉平公子》篇中塑造了的嘉平公子,他因风仪秀美博得了一个绝色女鬼的倾心,其父母深以为忧,但"百术驱之不能去",殊不知,该女与其相处后发现他学识浅薄,没过多少时日就弃他而去,去时感慨:"有婿如此,不如为娼。"

此外,外在服饰的美也是人的美的表现形式。不同的民族、国家、时代、阶级对于饰物的美有着不同的要求。但这些表现形式也都围绕着人体的自然美结成一个和谐整体,使人体自然形态美得到相应的衬托,并使其缺陷得以掩饰。同时,它也应该是个体心灵美的独有个性的自然流露,并符合形式美的要求,显示出应有的文化教养。

三、艺 术 美

艺术美从来就是美学研究的重要领域。我们在此着重讨论艺术美的来源、本质和价值。

(一)艺术美的来源

我们在了解艺术美的来源,必然要先了解艺术的来源。在西方美学史上,对于艺术美的本体看法有很多种,我们摘要其中影响比较大的集中来加以了解。

1. 模仿说

在艺术美及其本体性讨论上说,模仿说可算是最古老的学说。自古希腊柏拉图始,他认为现实世界是对理念世界的模仿,艺术是模仿的模仿,"和真理隔着三层",是不真实的。亚里士多德则认为艺术是真实的,认为艺术表现了普遍性,比之历史更为真实;他以模仿说为基础建立起自己的诗学体系,并以此来解释艺术的起源和本质。模仿说的影响很是深远。文艺复兴时期诸如达·芬奇、17世纪古典主义、19世纪批判现实主义都主张模仿说。而在我国,《管子》中讲道:音乐是模仿动物的声音而来,"凡听羽,如鸟在树。凡听宫,如牛鸣窌中。凡听商,如离群羊……"而在关于"诗史"的说法中就包含了艺术是现实的再现的思想。明代叶昼在评点《水浒传》时说:"世上先有《水浒传》一部,然后施耐庵、罗贯中借笔墨拈出若夫姓某名某,不过劈空捏造,以实其事耳。如世上先有淫妇人,然后以杨雄之妻、武松之嫂实之;世上先有马泊六,然后以王婆实之;世上先有家奴与主母通奸,然后以卢俊义之贾氏、李固实之;若管营,若差拨,若董超,若薛霸,若富安,若陆谦,情状逼真,笑语欲活,非世上先有是事,即令文人面壁九年,呕血十石,亦何能至此哉!亦何能至此哉!此《水浒传》之所以与天地相终始也与!"①叶昼的这些主张,可算是模仿说的范畴。这种说法肯定了艺术美来源于客观的自然界和社会现实,包含了朴素的唯物主义观点。

2. 游戏说

游戏说是由18世纪德国哲学家席勒和19世纪英国哲学家斯宾塞提出的,这种理论在19世纪末和20世纪初曾经被很多人所信奉。席勒在《美育书简》中指出,人的"感性冲动"和"理性冲动",必须通过"游戏冲动"才能有机地协调起来。他认为,人在现实生活中,既要受自然力量和物质需要的强迫,又要受理性法则的种种约束和强迫,是不自由的。人只有将过剩精力投诸"游戏"中,才能实现物质与精神、感性与理性的和谐统一。斯宾塞又在此基础上,进一步指出人作为高等动物比之低等动物来说,拥有更多的过

① 叶昼:《〈水浒传〉一百回文字优劣》,见容与堂刊一百回本《水浒传》,上海人民文学出版社,1975年版。

剩精力。艺术和游戏就是人的过剩精力的发泄。人在审美活动和艺术活动中获得的美感就是通过发泄过剩精力获得的愉悦。显然,艺术起源于"游戏"的说法有其局限性,但这种说法在某种程度上揭示了艺术的部分特殊性,比如它满足人们的精神需要,具有超功利性特点。

3. 表现说

在我国汉代《毛诗序》中有提:"情动于中而形于言,言之不足故嗟叹之,嗟叹之不足故咏歌之,咏歌知不足,不知手之舞之,足之蹈之也。"19世纪后期以来,艺术起源于"表现"的说法,在西方文艺界具有较为巨大的影响,促使了西方现代主义文艺思潮中强调艺术应当表现自我;而系统地以理论方式提出这一说法的当推意大利美学家克罗齐。克罗齐生活在19世纪末、20世纪初,他的美学思想核心是"直觉即表现"。他认为艺术的本质是直觉,艺术归根结底是情感的表现;认为真正的艺术活动只能在艺术家的心灵中完成,一切艺术无非都是情感的表现而已。而他之后的科林伍德认为只有表现情感的艺术才是所谓真正的艺术,艺术是艺术家的主观想象和情感的表现。俄国著名作家列夫·托尔斯泰认为艺术起源于传达情感的需要,"一个人为了要把自己体验过的感情传达给别人,于是在自己心里重新唤起这种感情,并用某种外在的标志把它表达出来……这就是艺术的起源。"① 而美国当代美学家苏珊·朗格则从符号学美学出发,进一步认为艺术是人类情感的符号,艺术品就是人类情感的表现性形式,艺术活动的实质就是创造表现人类情感的符号形式。的确,艺术需要表现情感,但我们不能把艺术只归于表现而脱离人类的社会实践这一前提。

4. 巫术说

20世纪以来,艺术起源于巫术的理论,在西方学术界日益受到欢迎,至今仍占据了优势。19世纪末、20世纪初,英国著名人类学家爱德华·泰勒在《原始文化》中最早提出艺术起源于巫术的理论主张。他认为,原始人思维的方式以万物有灵为原则。在他看来山川草木,鱼虫鸟兽都是有灵的,也可以与人交感。而英国另一位著名的人类学家弗雷泽在《金枝》中认为原始部落的一切风俗、仪式和信仰,都起源于交感巫术。他还认为人类最早是想通过巫术控制自然界,但却无法达到;于是,人类在巫术基础上创立了宗教来求得神的恩惠,当人们在现实中发现宗教也无效时,便逐渐创立了各门科学,并以此来解释自然界的无穷奥秘。根据考古发现,人类早期的造型艺术确实与巫术有着密切关系。江苏省连云港市郊锦屏山的将军崖岩画,距今已有三四千年,主要内容为人面、兽面、农作物以及各种符号。这处岩画反映农业部落社会生活及古代先民对土地的崇拜和依赖,体现出与原始巫术的深刻联系。法国史前艺术家雷纳克等人也用巫术理论去揭示旧石器时代洞穴壁画发生的原因。他认为一千米长的西班牙阿尔塔米拉洞穴,法国尼沃洞穴壁画,法国高姆洞穴的犀牛壁画,……皆出自巫师之手。艺术的发生受到巫术的影响,是无法否认的客观事实。

5. 劳动说

在艺术发生的诸多理论中,劳动说为研究艺术的发生做出了独特的贡献,受到了众多美学家的重视。新中国成立以来,尤其是在20世纪80年代改革开放之前,劳动说是我国文艺理论界占据绝对主导地位的理论。在欧洲大陆,自19世纪末叶以来,人类学家与艺术史学家中,就广为流传艺术起源于"劳动"的理论。沃拉斯切克、毕歇尔、希尔恩等都纷纷从不同的角度,运用不同的论证材料揭示艺术与劳动的关系。俄国的普列汉诺夫在1900年完成的专著《没有地址的信》,系统地论述了艺术的起源以及发展的问题,并得出艺术发生于"劳动"的观点。实际上,综合考古学和人类学的研究,以及近百年来世界各地所发现的古人类化石和石器时代的遗物,都不断证明劳动在从猿到人进化过程中的重要意义。恩格斯指出劳动促使人从自然界中分离出来,形成了与动物不同的生存方式。在劳动实践中,人类各种感觉器官与感觉能力也不断发达起来,人开始进入到日益复杂的活动状态,也履行着一个异常漫长的自然身心"人化"的过程,在此期间逐渐形成人类的文化心理结构,自然包括了与艺术有关的人的审美心理结构。从这个意义

① 伍蠡甫主编:《西方文论选》下卷,上海译文出版社,1979年版,第432页。

上说,劳动创造了人,也为艺术产生提供了前提。

从艺术发生学的观点出发,劳动可以成为艺术起源的根本原因。但是我们相信艺术的起源是一个十分复杂的问题,它必定是多因素促成的。艺术作为人类创造的特定精神文化现象,也必定要求我们结合社会学、人类学、心理学等学科的多元化视角,用更为综合的方法、深广的层面,去考察和探究艺术起源、艺术美的奥秘。

(二) 艺术美的本质

艺术美本质上是一种符号化、物态化了的审美活动,是主体的内在欲望经过审美加工,与艺术对象发生动态化的一种特殊审美关系。我们可以从主体性、形象性和审美性三方面来理解。

1. 主体性

艺术美的主体性体现在艺术生产活动的全过程、包含了艺术创作、艺术作品和艺术欣赏。艺术生产是一种特殊的精神生产,它区别于动物的生产,"动物只是按照它所属的那个种的尺度和需要来建造,而人却懂得按照任何一个种的尺度来进行生产,并且懂得怎样处处都把内在的尺度运用到对象上去;因此,人也按照美的规律来建造"①。艺术美的产生是更为鲜明、更为突出的主体性的体现,它在艺术创作中,集中表现为艺术家的创作活动具有能动性和独创性。每一件优秀的艺术作品,必定凝聚着艺术家独特的审美体验和审美情感,带着艺术家个人的主观色彩与美学追求,体现着艺术家鲜明的创作风格和艺术个性,包含着强烈的创造性和创新性特色。比如同一主题,不同艺术家在其艺术作品中呈现出的美的追求迥异,其主体性的体现也大有不同。唐代画家韩幹笔下的马和元代画家赵孟頫笔下的马便各有其美。韩幹以唐玄宗的爱马"照夜白"为观察对象,对马的形态、毛色做了细致入微的观察,绘出了《照夜白图》。而赵孟頫画马取法唐人,去其形而效法其意,形成了自己独特的画马风格,他有《秋郊饮马图》传世。两位画家笔下各有风格的马,源于他们主体性的融入产生不同的审美感受所致。

而在艺术美的欣赏中,由于欣赏者的生活经验与性格气质不同,审美能力和艺术素养不同,在对艺术美的感受上也会形成鲜明的个性差异,使得欣赏者在对艺术美的欣赏上带着欣赏主体的烙印。如鲁迅先生说的,同一部《红楼梦》,"经学家看见《易》,道学家看见淫,才子看见缠绵,革命家看见排满,流言家看见宫闱秘事"②。这正是因为在对艺术美的欣赏中,欣赏主体与艺术作品之间也存在一种相互作用的审美主客体的关系。欣赏主体会根据自己的生活经验、兴趣爱好、思想情感与审美理想对艺术美进行加工改造、评价。实际上,欣赏者对艺术美的欣赏就是一种审美的再创造的活动。19世纪俄国作家赫尔岑在看完莎士比亚的《哈姆雷特》后,被剧中的人物及其命运深深感动而号啕大哭。而列夫·托尔斯泰看过该剧后却表现得十分冷漠,他认为剧中主人公是一个"没有任何性格的人物,是作者的传声筒而已"。我们常说的"一千个读者,就有一千个哈姆雷特",正是说明了这个道理。

2. 形象性

艺术美是通过形象性地反映生活的特殊呈现,各个具体艺术门类所呈现出来的艺术美的形象性各有特点,但欣赏者都可以通过感官或媒介传达直接或间接感受。因而艺术美的内涵包含了客观与主观的统一、内容与形式的统一、个性与共性的统一。

艺术美通过具体、感性、生动的形象来体现一定的思想感情,包含着客观因素与主观因素的有机统一。中国美学重视"传神",认为"传神"的艺术作品不但反映对象的本质特征,而且表现艺术家对生活、人物的理解。比如五代南唐画家顾闳中的《韩熙载夜宴图》,以"听乐""赏舞""休息""清吹""散宴"五个

① 《马克思恩格斯全集》第42卷,人民出版社,1971年版,第97页。
② 《鲁迅全集》第7卷,人民出版社1981年版,第419页。

连续的画面描绘韩熙载家宴的情况。尽管画中夜宴的排场豪华、氛围浓烈,但韩熙载身在夜宴之中并不纵情声色,反而流露出忧郁寡欢的表情,反映出内心的矛盾和精神的空虚。这一形象性的生动和深刻展现,充分显示出了画家"传神"的精湛才能和卓越功力,也体现出了画家对生活与人物的深刻理解。

任何艺术作品的美都离不开形式与内容的有机统一,优秀的艺术作品尤甚。比如罗丹的雕塑作品《巴尔扎克像》。罗丹在阅读了大量的文献资料后,亲访巴尔扎克的故乡,还专门找了几个外貌特征酷似大文豪巴尔扎克的模特儿进行观摩,也专程去探寻为巴尔扎克裁制衣服的裁缝获得了巴尔扎克准确的身材尺寸后,终于找到了创作灵感,选择了巴尔扎克深夜写作时穿着睡袍漫步的形态来作为雕像的外在轮廓。进而以朴实、简练的艺术表现手法,将大文豪的手、脚掩盖于长袍之中,用一双炯炯有神的眼睛,突出巴尔扎克这位伟大的批判现实主义作家内在的精神气质,使得这座雕像达到了内容与形式的完美统一,取得了巨大的成功。

艺术美具有永恒的生命力,根本在于艺术美也包含了个性与共性的高度统一。比如鲁迅先生塑造的阿Q这一艺术形象,不仅具有鲜活的个性,而且内里包含了极为深刻的性格内涵,我们可以从一个侧面见出中国特定时代的民族的国民性弱点。他的"精神胜利法"可笑又可悲,它是阿Q这个人物形象麻木、愚昧、落后的精神状态的集中反映,也是他长期遭受无法摆脱的屈辱和压迫的结果。而阿Q的"精神胜利法"并非阿Q所独有,而是长期在半殖民地半封建社会给整个民族所造成的精神状态,又成了具有普遍意义的全民性弱点。

3. 审美性

从艺术生产的角度上说,艺术美凝聚着人类劳动和智慧的结晶,是作为人类艺术生产的产品所特有的,它以审美性区别于其他一切非艺术产品,可以视为艺术作品的一种价值属性。

艺术美作为现实的反映形态,是艺术家创造性劳动的产物,比现实生活中的美更为集中和典型,它是艺术家把现实生活中的真、善、美凝聚到艺术作品中的结果。比如,北宋著名画家张择端的《清明上河图》,鲜明地体现了艺术中真、善、美的统一。张择端取材于现实生活的真实场景,他所描绘的街市、河道、桥亭里的各色人物,千姿百态,充分反映了北宋汴京各阶层人物的生活。但张择端突破了以现实生活来进行道德说教,通过化"真"为"美"、化"善"为"美",达到了真、善、美的高度融合。他运用散点透视法,将世俗万象融合于宽24.8厘米、长528.7厘米的虚拟时空中,使得整幅画面拥有了起伏、高潮,舟桥屋宇、人物青苔细致入微、生态逼真,具有极高的艺术内涵和审美价值。

实际上,艺术的审美性是以审美主体的情感和想象力为根源而产生的一种价值属性,它展现的精神境界可以帮助人们体验人类艺术创造的精神魅力。同时还在于,艺术家创造性地将假、恶、丑做出审美变形,能动地创造出艺术美来。比如莫里哀的《吝啬鬼》中极端自私又贪财如命的阿巴贡,《伪君子》中伪善者的典型——答尔丢夫;莎士比亚《威尼斯商人》中贪得无厌的夏洛克,《麦克白》中内心丑恶的麦克白夫人。这些作品中的"丑"的人物形象,通过艺术的审美性的变形,获得了艺术史上不朽的魅力。

(三)艺术美的分类

纵观美学史上对艺术美的分类方式,可谓五花八门,但它们终归还是围绕着对艺术的本质和美的本质的不同理解这个角度进行的。

1. 艺术美分类理论的发展

我国春秋时期,孔子在《论语·述而》中说:"志于道,据于德,依于仁,游于艺。""艺"在何晏的《论语集解》中指《诗》《书》《礼》《乐》《易》《春秋》六种文化典籍;其中《诗》《乐》属于艺术范畴。可见在先秦时期,人们就开始尝试着对已掌握的艺术进行必要的分类。进入汉代,随着艺术创作实践的不断积累,人们对艺术分类学的认识水平又有了进一步的发展,以《毛诗序》为最。它说明了诗歌、音乐、舞蹈三大艺术门类在

审美感受上的共同性、同源性，又暗含了艺术根据不同媒介来加以区分的思想。魏晋以后，尤其是到了唐宋时期，中国的书法、绘画、诗歌、壁画、石雕、陶瓷等各门艺术相继进入了自己的黄金发展期，说明具有鲜明中国特色的艺术分类体系已经形成。

在西方，古希腊的亚里士多德以"模仿说"为理论出发点，对艺术进行分类，他在《诗艺》中提出要根据"模仿所用的媒介不同，所取的对象不同，所采的方式不同"[①]，对绘画、雕塑、舞蹈、喜剧、悲剧、史诗等各门艺术进行分类。他的理论触及了艺术的本质、各门艺术的特性及其相互之间的关系等重大美学课题，对后世西方艺术分类学的研究产生了深远的影响。1746年，法国美学家夏尔·巴托在《统一原则下的美的艺术》中首次建立了艺术的分类体系：美的艺术、机械的艺术、居中的艺术；他对于"美的艺术"的提出使得音乐、诗歌、绘画、雕塑和舞蹈等艺术从手工技能、科学和宗教等领域分离出来，成为独立的艺术领域和美学的主要研究对象。18世纪德国美学家莱辛在《拉奥孔论画与诗的界限》一书中，以古希腊雕像《拉奥孔》对比古罗马诗人维吉尔的《伊尼德》，从而深刻揭示了造型艺术与语言艺术的特殊规律和区别所在。德国古典美学家康德、谢林和黑格尔对艺术分类也进行过深入的探讨。黑格尔以"美是理念的感性显现"为出发点，提出一种新的艺术分类法，即把五种主要艺术归为三大门类：以建筑为代表的象征艺术，以雕塑为代表的古典艺术，以绘画、音乐和诗歌为代表的浪漫型艺术。黑格尔的这个分类法是从历史发展的角度来划分的，尽管建立在客观唯心主义美学基础之上，但仍对后世产生较高的理论价值。20世纪艺术形态学建立，它以美国美学家托马斯·芒罗和苏联美学家莫·卡冈为代表，运用系统论将整个艺术世界作为一个有机整体加以研究，并逐级分为类别、门类、样式、种类和体裁来阐明其历史过程和演变规律。

2. 艺术分类的基本原则

综合来看，至今较为有影响和较有实用价值的艺术美的分类方法，主要有以下几种：

第一，以艺术形态的存在方式为划分标准，有三个类型：空间艺术、时间艺术和时空艺术。空间艺术包括绘画、雕塑、工艺美术、摄影艺术、建筑艺术和园林艺术等；时间艺术包括音乐、文学、曲艺等；时空艺术包括戏剧、电影、电视剧、舞蹈和杂技等。

第二，以艺术形态的感知方式为划分标准，有四个类型：视觉艺术、听觉艺术、视听艺术和想象艺术。视觉艺术包括绘画、雕塑、工艺美术、摄影艺术、舞蹈、杂技、建筑艺术和园林艺术等；听觉艺术包括音乐、曲艺等；视听艺术包括戏剧、电影和电视剧等；想象艺术主要指通过想象、以书面或口头语言为媒介呈现于头脑中的文学。

第三，以艺术形态的创造方式为依据，分为四个类型：造型艺术、表演艺术、语言艺术、综合艺术。造型艺术包括绘画、雕塑、工艺美术、摄影艺术、建筑艺术和园林艺术等；表演艺术包括音乐、舞蹈、戏剧、曲艺和杂技等；语言艺术主要指的是文学的各种样式；综合艺术包括电影和电视剧等。

此外，还有些其他的分类方法。比如，以艺术作品在反映客观现实和表现主观情感意念的侧重点不同，分为再现艺术和表现艺术。以艺术作品的功能不同分为美的艺术和实用艺术。以艺术形象展示的方式分为静态艺术和动态艺术。以创造艺术形态的材料和技法为依据，分为音乐、戏剧、文学、美术、舞蹈、影视、摄影、建筑和园林等。我们将根据这样的分类方法，在后续章节中阐述各门艺术的基本特征和规律。

四、科　学　美

（一）科学美的存在及性质

对于科学美的讨论，最早可以追溯到古希腊的毕达哥拉斯学派，他们把美归结为数，同时举证"一切

① ［古希腊］亚里士多德著，罗念生译：《诗学》，人民文学出版社，1962年版，第3页。

立体圆形中最美的是球形,一切平面图形中最美的是圆形"。① 欧几里德的《几何原本》被誉为"科学史上的艺术品"。亚里士多德也赞同美的主要形式有秩序、匀称与明确。20世纪以来,对于科学美的关注同时引起了美学家和科学家们的极大关注。我们举隅以述之。②

1. 彭加勒

彭加勒是法国著名的数学家、物理学家、天文学家,在《科学与方法》一书中,他对"科学美"进行了界定,并认为科学美是一种理智的美,反映宇宙内部的和谐。同时,彭加勒还提出科学美的研究方法在于"雅致",认为数学上的雅致感是一种令人满意的快感,是由形式美所引起的一种美感,它先于逻辑的分析,似于一种瞬间的直觉。

2. 爱因斯坦

爱因斯坦在1905年提出狭义相对论,1916年提出了广义相对论,并发展了普朗克的量子论,提出量子的概念,用量子理论解释光电效用,从而获得了1921年的诺贝尔物理学奖。爱因斯坦在科学研究中追求简单性与和谐性,他认为美在本质上就是简单性与和谐性的统一。他还十分看重科学研究中的想象、直觉、灵感的作用,他认为科学体系中的概念和命题都是思维自由创造而来的,必须突破形式逻辑的局限,想象力是知识进化的源泉,可以概括世界上的一切。

3. 海森堡

海森堡是德国的物理学家,1932年获得诺贝尔物理学奖,对量子力学的建立做出了不朽的贡献。他也非常注重科学美,在题为"精密科学中美的含义"的讲演中,他再一次讨论了毕达哥拉斯的思想,认为毕达哥拉斯关于音乐的数学结构的发现是人类历史上最重大的发现之一,数学关系也就是美的源泉。他强调科学美在于统一性和简单性:繁多的现象被简单的数学形式统一,由此便产生了科学美,使人获得激动人心的美感。所以,他认为人们对科学美的直接领悟,并不是理性思维的结果,而可能是唤醒了存在于人类灵魂深处的无意识区域的原型。

4. 狄拉克

狄拉克是英国物理学家,1933年和薛定谔共同获得了诺贝尔物理学奖。他坚信美与真的统一。他认为科学美应该成为科学创造的动力和方法,物理学规律应该有数学美在其中。他说:"我和薛定谔都极其欣赏数学美,这种对数学美的欣赏曾支配着我们的全部工作。这是我们的一种信条,相信描述自然界基本规律的方程都必定有显著的数学美。这对我们像是一种宗教。奉行这种宗教是很有益的,可以把它看成是我们许多成功的基础。"③所以,他进一步提出了使一个方程式具有美感比使它去符合实验更为重要。

5. 杨振宁

杨振宁是美国华裔物理学家,因对宇称的研究与李政道共同获得1957年诺贝尔物理学奖。他肯定科学中存在着美,认为理论物理学中存在着三种美:现象之美,理论描述之美,理论架构之美。"现象之美"指的是物理现象之美,包含着两种形态:一种是一般人都能看到的,如天上的彩虹之美;一种是要有科学训练的人通过科学实验才能观测到的,比如行星轨道的椭圆之美、原子的谱线之美、超导性现象之美、元素周期表之美等。"理论描述之美"指的是一些物理学定律有一种美的描述方式,如热力学的第一、第二定律就是对自然界的某些基本性质的美的理论描述。"理论架构之美"指的是物理学的定律公式化时,它趋向于一个美的数学架构。物理学的理论架构是一种深层次的美,比如牛顿的运动方程、麦克斯韦方程、爱因斯坦的狭义相对论和广义相对论方程、狄拉克方程、海森堡方程等都达到了科学研究的最高境界,是造物者的诗篇。当研究物理的人,在这些"诗篇"面前,会不自觉地产生"一种庄严感,一种神圣感,

① 北京大学哲学系美学教研室编:《西方美学家论美和美感》,商务印书馆,1980年版,第15页。
② 举隅的几位科学家的介绍来源詹姆斯·W·麦卡里斯特《美与科学革命》,李为译,吉林人民出版社,2000年版。
③ 狄拉克:《会议激动人心的时代》,转引自刘仲林《科学臻美方法》,科学出版社,2002年版,第40页。

一种初窥宇宙奥秘的畏惧感",与欣赏和感受哥特式教堂时的"崇高美、灵魂美、宗教美、最终极的美"①产生一样的审美体验。

综合上述几位科学家关于科学美的论述,我们可知:他们都充分肯定"科学美"的存在,认为"科学美"表现为物理学理论、定律的简洁、对称、和谐、统一之美,简言之,"科学美"可以说是一种形式美;他们认可"科学美"诉诸理智,是一种理智之美;他们相信物理世界的"美"和"真"是统一的,同时强调科学家对于美的追求,在科学研究中的重要性。

（二）科学美的几个理论

科学美作为近年来科学界和美学界提出的新概念,实际上与自然美、社会美和艺术美一样,是一种相对独立的审美类型。它的表现形态是科学定律、公式、理论架构,它反映着物理世界的客观规律和基本结构,它是科学研究的成果和智慧的结晶。简而言之,科学美存在于人类创造性的科学发明和发现活动中;是在人类审美心理、审美意识达到较高发展阶段,理论思维与审美意识交融、渗透的情况下才得以产生的。因而,在科学美的研究领域中,我们有几个问题需要特别关注:

1. 科学美的性质问题

广义的美是各类审美意象,包含着情景融合的特质,诉诸人的感性直观,广泛存在于人的审美活动中。但科学美诉诸人的理智,来自用数学形态表现物理学的定律和理论架构,因而科学家们惯常称其为"智力美"或"智力构造物中的美"。科学理论、数学公式的确具有某些审美性质,但这还不是美,只有它们引起审美观照后引起审美反应,并把审美价值投射到对象中去时才成为美。

2. 科学美的美感范畴

美感作为体验是超功利、超逻辑的。我们知道"科学美"的美感自然属于认识的范畴,在逻辑的范畴中具有超功利的性质。但科学美的美感区别于一般所说的美感。其实,美学家至今仍对科学美的美感缺乏足够的研究。尽管华特森在谈到他看到印度数学家拉马努金的数学公式时会产生"震颤",并说这种"震颤"与欣赏米开朗基罗的雕塑《白昼》《黑夜》《早晨》《黄昏》时的震颤没有什么不同,但实际上,科学美所引发的"喜悦""吃惊""赞叹""震颤"等审美愉悦的情愫的内涵,仍是我们今后美学领域研究和关注的重要问题。

3. 科学美的超理性问题

在审美体验中,人们会追求通过观照宇宙无限的存在,个性生命的意义与永恒存在的意义合为一体,从而达到一种绝对的升华状态。这便是超理性的境界,是灵魂震动和无限喜悦的境界,也是美学追求的至高境界。科学美作为"造物者的诗篇"带给我们的精神震颤感,可以生发出我们的庄严感、神圣感、畏惧感、崇高感等审美体验。

我们知道的是,科学公式、科学理论的直接表现形式是逻辑的"真",它体现着永恒存在的真实性。与逻辑存在的"真"相统一的是形式美,与永恒存在的"真"相统一的是宇宙整体无限的美。王夫之的"致知说"认为,人的心思达到最高点,"循理而及其源,廓然于天地万物大始之理"②,所获得的"合物我于一原"的神话境界似乎就是人的理性达到极点后,便有可能上升到一个超理性的境界,一个观照宇宙无限整体的美的境界。席勒也曾说过:"即便是从最高的抽象也有返回感性世界的道路,因为思想会触动内在的感觉,对逻辑的和道德的一体性的意象会转化为一种感性的、和谐一致的感情。"③

① 杨振宁:《杨振宁文集》下册,华东师范大学出版社,1998年版,第850—851页。
② 王夫之:《张子正蒙注》,中华书局,1979年版,第97页。
③ [德]弗里德里希·冯·席勒著,张玉能译:《审美教育书简》,译林出版社,2012年版,第132页。

（三）科学美的动力

科学家们都以追求科学美作为研究科学的一种原动力。

1. 由美引真，美先于真

科学求真、求美。真诉诸人的理性，美则诉诸人的感性。真是真实存在着的客观物质及其运动，是外部现实世界的本质规律。求真目的在于使人类掌握客观规律，这是合规律性；求真也为了满足人合目的性的需要，这是一种善。正如科学创造出一件新产品，它的身上凝聚着人的聪明、灵巧、情感、创造力，通过它我们能感受到自己的伟大，从而产生愉悦，获得享受，这便是美。在科学美中，真、善、美三者是统一的。"一个具有极强美学敏感性的科学家，他所提出的理论即使开始不那么真，但最终可能是真的。正和济慈很久前所说的那样：'想象力认为美的东西必定是真的，不论它原先是否存在。'"①很多科学家甚至认为，当美感和科学实验结果产生矛盾时，应该以服从美感为先。对很多科学家来说，"美"成了科学研究的真理的昭示，成为科学研究的一种评价标准。

2. 直觉、想象在科学研究中的重要性

人的大脑神经活动是美感的重要生理基础，从脑神经科学的研究成果来看，大脑左右半球的特性各有特点。左脑有四个基本特性：行动、文字、抽象思维、数字意识。左脑的这四个特性与时间联系在一起。在制造工艺和工具、部署战略、组织语言和推演算术上，大脑必须按照时间展开的顺序，在过去、现在和未来的时间轴上反复进行实践和证明。右脑的特性在于拥有体会纯粹的感情、理解图像、运用隐喻、欣赏音乐的能力；右脑具有同时性展开的能力，能把视觉空间中的各种关系，通过直觉连成一个整体；右脑可以对东西的大小、物体间的距离进行准确的判断。综合来看，大脑两半球的功能是不可分割的。对于掌管艺术的右半脑来说，需要左半脑提供顺序，使得审美意象成为具体的艺术作品。反之，对于掌管物理的左半脑来说，需要右半脑提供灵感。

物理学家谈灵感

美感作为一种体验，与生命、生存、生活密切相关，以整体性的经验熔贯而获得意义的丰满。它通过直觉生成一个充满意蕴的完整的世界。审美直觉是刹那间的感受，关注的是事物感性的存在形式，在对客体外观的感性观照的瞬间领悟到内在的某种意蕴。美感的直觉性具有超逻辑、超理性，可以在感知和想象相互作用下对客体获得整体性的认识。想象可以是对客体实在物的模仿，也可以是对不在场的事物融合为一种综合把握的能力。康德说"想象是在直观中再现一个本身并未出场的对象的能力。"②审美直觉中包含的原生性想象和再生性想象为审美体验提供了一个活生生的完整世界。③

总而言之，科学美在于：

第一，科学研究对象常有其美的特征，如显微镜下的细胞构造、遗传基因的双螺旋结构；

第二，科学研究过程令科学家如痴如醉，全身心地投入工作，达到一种忘我境界；

第三，科学发现的"真"是令人叹服的美，科学家在取得研究成果后，常常会体验到无比的喜悦。尽管与其他美有不同的表现，但在本质上是一致的，是人类自由创造的精神产物。我们可以从科学作为审美对象所具有的内在即规律性的和谐美，以及人作为审美主体在科学活动过程中产生的美感，这两方面理

① ［美］S·钱德拉塞卡著，杨建邺，王晓明等译：《莎士比亚、牛顿和贝多芬——不同的创造模式》，湖南科学技术出版社，2007年版，第75页。

② 转引自张世英：《哲学导论》，北京大学出版社，2002年版，第48页。

③ 这个观点得益于杜夫海纳，他在《美学与哲学》中提出："想象力首先是同意感性的能力。""想象力在统一的同时，使对象无限发展，使它扩大到一个世界的全部范围。""只有当想象力受到知觉所专心致志的一个迫切对象的吸引和带领时，这才有可能。"

解科学美作为美的类型。

五、技 术 美

从广义上说,技术美属于社会美的范畴,存在于社会美的一个特殊领域;它指的是在大工业时代背景中,各种工业产品以及人的整个生存环境的美,是人类物质生产实践活动的直接成果。技术美是一种社会现实美或实践美,是"真"的主体化,"善"的对象化。它是社会功利内容凝结为形式要素符号化的结果,也是人的心理机制在生活经验中审美直觉的积淀结果,它把社会进步和科技成就直观化,成为人对社会进步的精神占有的标志。

(一)对技术美的追求

技术美实则是在产品生产中,把实用性与审美性达到高度统一的结果,我们以西方技术美的发展来考察其历史发展过程。

第一阶段:手工艺运动。在手工业时代,技术和审美处于一种融合状态。但到了机械化的大工业时代,伴随着大机器生产带来的分工越发细化的趋势,机械化的大生产破坏了延续了几百年来的田园牧歌式的情趣。这引发了当时一些思想家、艺术家的关注,并纷纷提出要回到传统的手工生产中去的主张。其中最为著名的当属英国的社会思想家威廉·莫里斯。

第二阶段:功能主义。把工业时代技术美推入第二阶段的是保尔·苏利约。他著有《理性的美》(1904)一书,并在书中提出:机器也是我们艺术的一种奇妙产品,美和实用是应该吻合的。他站在机器时代和大批量生产时代背景中将机器制品与艺术大师的艺术精品相提并论,并创立了功能主义(Functionalism),以内容与形式的关系来解决实用与审美的矛盾关系,认为实用物品的外观形式即是其功能之美。他的这一观点真正引领了艺术设计师们从装饰挪到实用功能上来,是一种着眼于机器时代和大批量生产时代的新眼光。

莫里斯与现代技术美学

技术美学的功能主义后来在西方各国迅速发展起来,其中影响最大的当属德国瓦尔特·格罗庇乌斯在魏玛市创立的"包豪斯"(Bauhaus)。在设计理念上,包豪斯以"艺术与技术重新统一""设计的目的是功能而不是产品""设计遵循自然与客观的法则进行"等观点,以崭新的教育方式使现代设计逐步由理想主义走向现实主义,通过理性的、科学的思想促使艺术家、工业家和手工业者的合作,创造出技术性能和审美性能最有效结合的工业产品,打破艺术上纯粹的自我表现和浪漫主义。

第三阶段:符合生活世界的设计。20世纪的技术美学与人本主义思潮紧密结合,把视野扩展到了人的整个生活世界。这一阶段的美学追求在于把整个人类生存环境作为整体来进行规划设计,突破环境污染、生态失衡的局限,使人生活在"一个优雅、宜人的美的地方",同时把景观设计也纳入到了技术美的研究范畴。

如此看来,技术美是从对工业产品的审美设计到对人的活动的设计,以及对人的生存环境的历史演变过程中逐渐形成的。技术美作为现代生产方式和商品经济高度发展的产物,必然融合了社会科学和技术科学的发展内核。技术美也是美学原理在物质生产和生活领域的具体化,同时又是设计观念在美学上的哲学概括;它因涉及了哲学、社会学、心理学、艺术学、文化学、符号学以及各种技术科学知识,表现出了强烈的综合性。技术美的核心是审美设计(迪扎因),因而也常被称为审美设计学。实际上,迪扎因(Design)原指设计、制图、构想、计划等等;在技术美学中,迪扎因的概念获得了扩展。它作为技术美学的重要术语,指的是在现代科学技术最新成果的基础上,全面考虑劳动生产的经济、实用、美观和工艺需要而进行的设计追求,目标是为了使工业产品和人的整个生存环境符合技术美的要求。迪扎因把人们利用

工业技术手段按照功能和审美的要求设计和生产实物产品作为美学追求,它是一种融合了功能和形式的审美形态。

(二)艺术美的功能性

技术美是能把实用功能与审美进行有机统一的美学类型,这种统一体现在其功能性上。

技术美的出发点源于人的物质和精神的双重需求;因而产品的功能也必须兼具使用价值和审美价值。20世纪60年代以来,世界各国经济的共同变化在于商品的文化价值、审美价值的提升。产品的美应该是主体世界追求美的物化形态,是作为主体的人的自由本质的表现。技术美的功能性要求产品能体现出一种人道主义精神,注重人性化细节。体现出的功能性会让人与人之间的亲密感加强。但真正的技术美应该是在功能上体现出形式美来。体现出技术美的产品往往在内在形式结构和外观形式上会给功能性提供依附的根本。比如我国新石器时代的彩陶,相对于旧石器时代的器具来说,它们的外观更美,而它们承担装盛物品的功能决定了外观美的价值。一般来说,在当代社会中,越是高档的产品,其审美功能和文化功能所占的比重就会越大,给人的审美的愉悦感就越多。这种愉悦感不是一种简单的生理快感,而是一种无功利的美感的愉悦。可以说,技术美给以人的愉悦是一种复合体,其中包含了生理快感,也包含了美感和某种精神快感。

(三)"日常生活审美化"的理解

"日常生活审美化"始于20世纪80年代西方学术界对于技术美的讨论。"日常生活审美化"由英国诺丁汉特伦特大学社会学与传播学教授迈克·费瑟斯通最早提出,他认为"日常生活审美化"将会消弭艺术和生活之间的距离,在把"生活转换成艺术"的同时也把"艺术转换成生活"。日常生活审美包括两个层面:一是艺术和审美进入日常生活,被日常生活化。二是日常生活中的一切,尤其是大工业批量生产中的产品以及环境被审美化。我国当代美学家陶东风在《日常生活的审美化与文化研究的兴起——兼论文艺学的学科反思》一文中,针对纯艺术和文学提出了艺术活动场所和范围上的逸出,深入到了大众的日常生活空间,使得文化活动、审美活动、商业活动等不存在严格的界限。

所以,关于"日常生活审美化"的命题,存在着以下几种讨论视角:

〈1〉"日常生活审美化"是用审美眼光看待日常生活的一切。

〈2〉"日常生活审美化"是过去一些美学家所主张的人生的艺术化、人生的审美化。

〈3〉"日常生活审美化"是指后现代主义艺术家把日常生活中现成物命名为艺术品,从而消除了艺术与生活的界限。

〈4〉"日常生活审美化"是指当代高科技条件下社会生活的虚拟化。

〈5〉"日常生活审美化"是指在当代社会中,人们对自己的生活环境和生活方式有一种自觉的审美追求,它引发了大审美经济时代的到来。

从20世纪60年代开始,我们就看到各国的经济出现了重大的转变,人们注重商品的审美价值提出了"美是销售成功的钥匙""丑货滞销"等口号。大审美经济时代的到来,反映出人们乐于在日常生活中追求、在审美氛围中获得快乐、幸福的精神享受和体验。这种对审美体验的要求会越来越广泛地渗透到日常生活的各个方面,我们可谓之"日常生活审美化"。因此,"日常生活审美化"是对大审美经济时代的一种描绘;"技术美"也必然会在社会生活中占据越来越重要的地位。通过"日常生活审美化"的提出,我们可以看到人类历史的审美过程是辩证发展的。审美活动作为人类的一种精神活动,区别于物质生产活动和实用功利活动,体现了个体生命对有限性存在和意义的超越。而对技术美的追求,使

得人类的审美活动重新回到了物质、实用功利的领域,并把实用的东西附上了精神的超功利的内涵。步入高科技发展的今天,审美的因素回归到了物质、实用的活动中,审美与实用重新获得融合,是人类审美历程中否定之否定的呈现。从这个意义上说,我们的大审美经济时代也就是"日常生活审美化"的时代。

第二节 美的范畴

我们知道审美活动作为一种社会文化活动,与特定的社会文化环境结合。而不同的审美文化会形成不同的审美形态与研究范畴。美的范畴主要是指对最基本的审美现象和艺术类型的理论把握,在不同的文化背景中,它具有相对稳定性。这一节,我们针对审美的范畴进行简要的内涵性的论述,主要讨论优美与崇高、悲剧与喜剧这两对范畴。

一、优美与崇高

(一) 优美

优美(beauty or grace),是通常人们所说的狭义的美,又被称之为秀美、纤丽之美、阴柔之美、典雅之美等。英国的柏克明确了优美与崇高的区别,认为优美是相对小的,光滑的;各部分之间露出不经意的变化,但又彼此融为一体;颜色鲜明而不刺眼,若有刺眼的颜色可以在与其他颜色的搭配下有所变化和冲淡。优美在感性形式上呈现出诸如温柔、纤细、典雅、秀美、婉约、含蓄、宁静、玲珑、圆润、精致等静态式的美,体现的是一种真与善相和谐统一的自由形式。优美的本质在于人与世界的和谐共存,是人对这种和谐状态的感知与肯定。而这种"和谐"包含了内在的和谐,即优美事物各部分因素间相辅相成的结果;还包含了主客体在实践中经过矛盾斗争后所达到的一种平衡统一状态。因此,优美的事物在内容和形式上必定是互为表里、和谐完美地展示着美的形式的自由本质。

在中国古代美学史中,我们常将其与和谐、一致、统一、阴柔联系在一起,并认为美首先应该体现在"和"上。公元前800年,郑国史伯认为"声一无听,物一无文,味一无果,物一不讲"。意思是悦耳、悦目、适口是多样统一的"和"的结果。孔子除了重视礼仁之美,也十分强调"质胜文则野,文胜质则史。文质彬彬,然后君子"。说的是人只有达到内外和谐统一才能成为君子。《易经》作为中国古典美学的重要典籍,提出"地道之美贵在阴与柔,天道之美贵在阳与刚",从而将多样复杂的美概分为阴柔之美与阳刚之美,即优美和壮美。清代桐城派代表姚鼐在其文《复鲁絜非书》中,对阴柔之美做了这样一番描述:"其得于阴与柔之美者,则其问如升初日,如清风,如云,如霞,如烟,如幽林曲涧,如沦,如漾,如珠玉之辉,如鸿鹄之鸣而入寥廓"。这便道出了优美呈现的柔和、宁静、和谐的主要特征。

总之,优美的特点就是完整、单纯、绝对的和谐。它是建立在人与客观世界最终的和谐共存关系中,优美的对象存在着内外和谐的关系,是外观形式与美的内容的相互协调状态,以及个体形态与普遍内容完美结合的结果。优美给予审美主体的感官感受是一种自始至终的舒畅喜悦的体验,不会产生大起大落的情感突变,又无强烈摇撼的内心震荡,可以在一种怡和、宁静的心态中达到一种忘我的境地。所以里斯托维尔会对优美如此界定:"当一种美感经验给我们带来的是纯粹的、无所不在的、没有混杂的喜悦和没

有任何冲突、不和谐或痛苦的痕迹时,我们就有权称之为美的经验。"①但我们必须知道的是,优美在自然、社会和艺术中,展现的侧重点会有所不同。自然界的优美,侧重于优美的形式。它表现为自然景物以光、色、形、音等合规律的组合所呈现的明暗、浓淡、大小、高低、刚柔在矛盾中处于统一,以天然的完美和谐作用于审美主体的感官中,并以和谐的形式制造优美的浓郁氛围,生成情景交融的优美境界,使得审美主体获得安静恬美的心理感受。而社会领域的优美则侧重于优美的内容,它体现真、善的和谐统一,它的审美对象是人,通常以秀丽、端庄、俏丽等外在美的形态,统一于人格、精神、情感的内在美;温文尔雅、文质彬彬是其典型表现。在社会生活中,优美又常常表现为社会关系的和谐融洽,以及稳定、平和。艺术中的优美,也是内容与形式的和谐、完满的统一。艺术家能动地借助一定的媒介材料,对对象进行精心提炼、描绘等的加工和再创造,使其更典型化地展现优美的审美特性,从而激活人们内心潜藏的审美经验。比如齐白石的花鸟画,李清照的词都能表现出独特的优美的艺术风格来。

(二)崇高

崇高(sublime)主要是指对象以其粗犷、博大的感性形式,劲健的物质力量和精神力量,雄伟的气势,给人以心灵的震撼,诗人感到惊心动魄、心潮澎湃,从而产生精神上的鼓舞、敬仰和赞叹之情,使得精神境界获得提升与扩大。

西方美学史上,毕达哥拉斯最早区分崇高与优美。他借音乐区分粗犷英武的男子美和温柔甜蜜的女性美。朗吉努斯是第一个正式提出"崇高"这一审美范畴并加以系统谈论的美学家。他提出,崇高有五大要素:庄严伟大的思想、强烈激动的情感、修辞的妥当运用、高尚的文辞、庄严生动的布局。康德是真正从哲学高度对美和崇高作出整体性界定的。在《判断力批判》中认为崇高对象的特征是"无形式",这"无形式"在于无规律、无限制或无限大,并表现为两种不同的形式:"数学的崇高"和"力学的崇高"。前一种即人所无法估计和较量的伟大的数量,后一种指的是具有强大抵抗性和优越性的巨大威力,是主体精神的超越性,例如浮士德的精神。黑格尔提出:崇高艺术的本质在于感性形式的有限性与理念内部的无限性的矛盾。他认为:"崇高一般是一种表达无限的企图,而在现象领域里又找不到一种表现无限的对象"②。按他的说法,崇高是"理念压倒形式"造成感性形象的扭曲和变形,因而在有限的形式中显示出理念力量的无限,结果产生了崇高。

在中国古典美学史上,与崇高相似但又有着重大区别的审美范畴是"壮美"。只不过,壮美与崇高具有指一种雄伟壮阔的美的意思;但壮美是一种淡出的雄伟或壮阔,不包含丑的因素,属于和谐美的范畴;但崇高的对象包含着丑的因素,强调恐怖和神秘,是一种矛盾对立的状态。壮美给人的审美感受是一种单纯的昂扬振奋之情,而崇高则是以伴随恐怖和痛感为主导的,甚至在西方美学视野里它与宗教有着密切的关系。而东周时的季札提出来"大"这一审美范畴与"崇高"最为接近。孔子也在《论语·泰伯》给"大"下过定义:"大哉!尧之为君也。巍巍乎!唯天为大,唯尧则之。"庄子则给美与"大"做了如此界定:"充实之谓美,充实而有光辉之谓大"。他在《逍遥游》中这样写"大鹏":"北冥有鱼,其名曰鲲。鲲之大,不知其几千里也;化而为鸟,其名为鹏。鹏之背,不知其几千里也;怒而飞,其翼若垂天之云。是鸟也,海运则将徙于南冥。南冥者,天池也。"庄子以夸张的手法塑造了鱼变为大鹏鸟的形象,突出自然之物的体积巨大,推进了人狂喜又谦卑的情绪。庄子对"大"美的发掘和推崇对后世影响甚大。唐代大诗人李白在感喟怀才不遇时曾在《上李邕》中唱出:"大鹏一日同风起,扶摇直上九万里,假令风歇时下来,犹能簸却沧冥水。"用超越又积极向上的乐观人生态度以激荡人生。一代伟人毛泽东在青年时期借"大鹏""自信人生二

① [英]李斯托威尔著,蒋孔阳译:《近代美学史评述》,上海译文出版社,1980年版,第228页。
② [德]黑格尔著,朱光潜译:《美学》第2卷,商务印书馆,2016年版,第79页。

百年,会当击水三千里"的形象,表征了美好理想与坚定信念。

在外在的感性形式上,崇高以巨大、雄壮、险峻、恐怖、辽阔、厚重、浩瀚等作为基本特征;它们以对美的形式原则的迫害来展示真与善、形式与内容等形态间激烈的矛盾冲突,与优美、柔顺、秀丽等形象特征刚好相反。崇高作用于人的感官,使人产生恐惧、惊慌、动荡、痛苦等痛感与不悦感。若以情感的层次性而论,崇高感的获得首先在于人在观照崇高对象时,面对强大险峻的感性形式,令人望而生畏,产生对自身渺小微弱的无力感。其次是当这种消极的情绪被人压抑至内心深处,一旦被崇高客体的伟岸、高深等特性刺激后,激发了潜藏在心灵中的激情、信心和勇气,产生一种试图战胜强大、征服邪恶、力争胜利与成功的心理优越感和精神自豪感。超越性便是崇高的魅力之所在。

崇高以各种具体形态存在于自然、社会、艺术等领域,我们就这三个主要的领域做出简单归纳。

自然界的崇高。自然对象巨大的体积和理论以及粗犷不羁的形式,都对形成崇高的对象起着积极的作用。无边的大海、汹涌的波涛、黑暗的夜空、高耸的山峰、陡峭的悬崖……都具备了崇高对象的自然特点。当人类的实践发展到能够征服和掌握这些对象时,他们才会成为审美主体欣赏的对象,才能激发起人内在的本质力量,显出人征服自然的欲望和成果,以客体的无限巨大来显出人类无限的征服力量。

社会生活的崇高。社会进步思想和力量的胜利不是轻而易举获得的,需要经过艰苦的奋斗,付出巨大的代价才可能实现。而这种斗争显示了先进社会力量的巨大潜力和崇高精神。一般来说,具有崇高特性的审美对象,都带着艰巨斗争的使命,显出真善美与假恶丑对抗的深刻过程。同时,社会生活的崇高带有较为深厚的伦理内涵,给人以更大的伦理层面的审美愉悦。

艺术崇高。艺术崇高是现实生活里崇高的能动反映。在美学史上,席勒、谢林和黑格尔着重讨论了艺术的崇高问题。艺术中的崇高不完全能再现自然界中巨大体积和现实的无限力量,所以它在内容和主题上多采用或侧重于用严重的社会冲突、高尚的道德品质来显出。比如,音乐上的不协和和声,绘画上运用粗糙的手法,等等,这些都是对自然崇高的本质神韵的捕捉。

二、悲剧与喜剧

悲剧和喜剧是按照艺术对象矛盾冲突的性质及其所产生的不同美感效果来划分的一对审美范畴,我们也可以称之为"悲剧性"和"喜剧性"。

(一)悲剧

作为美学范畴或美的特殊表现形态的悲剧称之为悲、悲剧性或悲剧美。悲剧作为戏剧的一种,是狭义上的定义。作为广义的审美范畴的悲剧是崇高中最为深刻、最为具体的重要表现形式,以艺术中的悲剧为主要的对象。而生活中的悲惨、悲哀或偶然性的天灾人祸等,只有在显现出人格的伟大和高尚时才具有悲剧性的美学意义。因此,美学范畴中的悲剧是美的一种特殊表现形态,指的是现实生活或艺术中肯定性的社会力量在矛盾斗争中遭受不可避免的苦难或毁灭,引发人们在同情和悲愤中探索追求,在强烈的情感激荡中奋发向上的审美对象。比如革命烈士为正义的浴血奋战,"5·12"地震中舍己救人的牺牲,祥林嫂从精神到肉体的毁灭,《人鬼情未了》的天人永隔的悲情等等,都属于悲剧的范畴。

古希腊是西方悲剧的发源地,也是西方悲剧理论的发祥地。最早谈论悲剧的是柏拉图,给悲剧下定义的是亚里士多德。亚里士多德从摹仿的对象、媒介、方式和目的四个方面,规定了悲剧的性质、特点和功能。从悲剧的功能性上说,是由于被摹仿的人受到了不应受的磨难,引发审美主体的悲悯之情,引起审美主体对照自身经历从而产生同情与恐惧,使得其同类性质的情绪在观照客体身上得到宣泄,因而,悲剧

具有净化心灵和陶冶情感的作用。黑格尔提出"矛盾冲突说"之后,标志着西方悲剧论进入了一个新里程。他第一次用辩证统一的观点揭示悲剧的本质,认为矛盾冲突是悲剧的核心和推动力。到了19世纪中叶,马克思和恩格斯在黑格尔的悲剧理论基础上结合辩证唯物主义和历史唯物主义,提出人物内心矛盾是导致悲剧的根源的学说,认为悲剧性冲突的实质是"历史必然要求与这个要求实际上不可能实现之间的悲剧性冲突"。[①]"历史的必然要求"指的是符合社会发展规律,代表人民意志的正义和进步的力量,或是善良、光明、美好的杰出代表,代表了既符合真又体现善的崇高的势力。"这个要求实际上不可能实现",指的是一定历史条件下,旧势力、邪恶、黑暗暂时占优势,组织代表"历史必然要求"的理想、信念的实现与追求,并使它们遭受暂时的挫折、失败、覆灭,使其合理要求得不到实现。这二者之间的矛盾冲突便是悲剧的本质所在。而自称为"第一悲剧哲学家"的尼采提出悲剧本质论,他在《悲剧的诞生》一书中,提出了自己独特的悲剧观念,他的悲剧观念建立在日神精神和酒神精神的辩证关系基础之上,"酒神因素比之日神因素,显示为永恒的本原的艺术力量,归根到底,是它呼唤整个现象世界进入人生。"[②]在尼采看来,悲剧给人的美感是一种"形而上的慰藉"。尼采把日神与酒神精神看作两种不同的心理状态、文化和艺术的象征,悲剧作为两种精神的统一,可以使人们在审美中逃避和忘却现实的痛苦而体验到生命的快乐和永恒。车尔尼雪夫斯基吸收了黑格尔的"矛盾冲突说",认为悲剧的核心因素是"悲剧冲突",并狭隘地认为悲剧是人的伟大的痛苦,或者仅是伟大人物的灭亡,悲剧是人生中可怕的事物。他混淆了现实生活中的悲剧与审美范畴的悲剧概念。

与西方悲剧理论的蓬勃发展相比,中国古代美学史中,一般认为"悲剧"的实质在于"传达人间苦情"。道家思想中,老庄认为:生存即痛苦,人生便是一场悲剧。如《庄子·知北游》中有:"人生天地之间,若白驹之过隙,忽然而已。注然勃然,莫不出焉;油然寥然,莫不入焉。已化而生,又化而死。生物哀之,人类悲之。"[③]唐代司空图在《二十四诗品》中专列"悲慨"一品:"大风卷水,林木为摧。适苦欲死,招憩不来。百岁如流,富贵冷灰。大道日丧,若为雄才?壮士拂剑,浩然弥哀。萧萧落叶,漏雨苍苔。"他从自然、人生、社会三个层面描述了"悲慨"的内涵。真正对悲剧进行理论思考的是近代的王国维。他认为悲剧起源于欲望,人的欲望是痛苦的根源;认为悲剧是壮美的艺术形式,可以带给人审美愉悦。他举例道:"元则有悲剧在其中……其最有悲剧之性质者,则如关汉卿之《窦娥冤》,纪君祥之《赵氏孤儿》,剧中虽有恶人交构其间,而其蹈汤赴火者,仍出于其主人翁之意志,即列之世界大悲剧中,亦无愧色也。"[④]他第一次从审美的立场高度肯定了元杂剧在中国乃至世界戏剧史上的地位。

在本质上说,悲剧与崇高具有一致性,都具有体现两种对立力量之间不可调和的矛盾。具体地说,悲剧与崇高的本质都体现在实践主客体之间的尖锐斗争中,主体暂时失败而终将胜利,主体最终会迫使客体与其相统一的动态趋势,烙有深刻的斗争印记,间接地肯定正义的力量。但悲剧显出的本质要比崇高更为深刻,它是一种对伟大奋进的人生崇高信念的高扬,带来的审美效用是可以净化人的内心、疏导人的情绪、鼓舞人努力追求理想人生,从而获得"以悲为美"的审美体验。

(二)喜剧

与悲剧一样,喜剧也有广义和狭义之别。狭义的喜剧是指与悲剧相对的戏剧类型,以滑稽(图2-2-1)为主要表现形态。广义的喜剧也被称为"喜剧性",以"笑"为标志的喜剧,与悲剧一样是人类社会生活和艺术中重要的范畴,广义上也泛指社会生活中和各种艺术中一切荒谬悖理、滑稽可笑的事物。

[①] [德]恩格斯:《致斐·拉萨尔》,《马克思恩格斯选集》第四卷,人民出版社,1995年版,第560页。
[②] [德]尼采著,周国平译:《悲剧的诞生》,生活·读书·新知三联书店,1986年版,第3页。
[③] 陈鼓应注译:《庄子今注今译》,中华书局,1983年版,第595页。
[④] 王国维:《宋元戏曲史》,江苏文艺出版社,2007年版,97页。

图 2-2-1 查理·卓别林(Charles Chaplin)，1889 年 4 月 16 日生于英国伦敦，英国影视演员、导演、编剧

在西方学术史上，柏拉图认为喜剧是用来逢迎人性的无理性心灵的。亚里士多德最早将喜剧视为审美范畴，他给喜剧的性质作了界定：喜剧就是对坏人的摹仿；这"坏"是"丑"中的滑稽，不引起痛苦或伤害，引发的是笑。他的这一定义对后世的影响可谓深远，文艺复兴到十七八世纪，许多美学家和艺术家对喜剧的看法基本上来自亚里士多德。康德认为喜剧是主观理性对喜剧对象的一种自由轻松的嘲弄。康德从主体感受出发来研究喜剧的效果——笑。他认为"在一切引起活泼的撼动人的大笑里必须有某种荒谬悖理的东西存在着。笑是一种从紧张的期待突然转化为虚无的感情。"①康德实际上指出了喜剧的心理特征，因为期待突然转化为了虚无，不仅可以产生喜剧中的笑感，同时也能引发悲剧中的痛感。黑格尔认为喜剧是感性形式压倒内容，展示出理性的空虚和无价值；喜剧的重要特征在于无实质内涵的内容与形式的冲突，最后内容步入毁灭。在黑格尔看来，喜剧的实质在于指出和嘲弄了一个人或一件事如何在自命不凡中暴露自己的空虚可笑。车尔尼雪夫斯基认为，喜剧的滑稽只存在于人、人类社会和人类生活中，自然风景可以不美，但绝不会可笑。他还指出，丑是滑稽的根源，"只有丑力求自炫为美的时候，那个时候丑才变成了滑稽。"②马克思、恩格斯也认为喜剧在本质上是两种社会力量的矛盾冲突，它使人类能够愉快地和自己的过去诀别。而在现代美学理论中，喜剧更为紧密地与人的存在联系在一起。比如巴赫金提出的"狂欢"理论，认为与喜剧相关的狂欢文化和怪诞风格就具有结构意识形态和社会秩序的功能。

而在中国古代文艺史上，作为喜剧演出形态的喜剧与西方同类喜剧相比出现得晚一些，但喜剧意识的萌芽可以追溯到殷商。《尚书·盘庚》中就记载："乃惟自鞠自苦，若乘舟，汝弗济，臭厥载。尔忱不属，惟胥以沈。不其或稽，自怒曷瘳？汝不谋长以思乃灾，汝诞劝忧。今其有今罔后，汝何生在上？"盘庚的言语颇具幽默感。春秋战国时，诸子诗文中，也不乏富含喜剧意识的篇章。据王国维《宋元戏曲史》中考，中国最早的喜剧性的艺术形式——俳优戏，出现在先秦。"优"是当时专门从事滑稽表演的俗乐艺人。早在西周末年，宫中便有用优之风，他们用戏谑、隐喻等幽默的方式来讽谏时政或者取悦君主。西汉司马迁《史记》中有专门的《滑稽列传》，专门用于记载先秦优人的故事。魏晋六朝时期，邯郸淳撰《笑林》三卷，作为中国最早的一部笑话专集，集成了先秦俳优的劝谏、讽喻传统以短小精悍又不失轻松幽默的故事，令人在捧腹的同时又能有所思所得。唐代出现的参军戏，便是由俳优戏衍变而来，在一唱一和的形式中尽显滑稽调笑之趣味。直到元杂剧出现幽默机智的宾白、生动风趣的人物形象，标志着中国喜剧艺术走向了成熟。更有明清时期富有喜剧精神的长篇小说的出现多侧面地体现了中国人的喜剧精神，如《西游记》中憨态可掬的猪八戒，《儒林外史》中喜极而疯的范进。

尽管各人对喜剧的理解不同，但都共同地认为喜剧具有可笑性，是一种凝合了滑稽、幽默、讽刺、机智

① ［德］伊曼努尔·康德著，宗白华译：《判断力批判》上卷，商务印书馆，1964 年版，第 180 页。
② ［俄］车尔尼雪夫斯基著，辛未艾译：《车尔尼雪夫斯基论文学》中卷，上海译文出版社，1979 年版，第 89 页。

等因素的审美范畴。喜剧的对象具有不和谐的形式特征,从而引发了审美主体的笑。这其中的不和谐有两种表现形式:一是对象外表的不和谐。比如《史记·滑稽列传》有载:"优旃者,秦倡侏儒也。善为笑言,然合于大道。秦始皇时,置酒而天雨,陛楯者皆沾寒。优旃见而哀之,谓之曰:'汝欲休乎?'陛楯者皆曰:'幸甚。'优旃曰:'我即呼汝,汝急应曰诺。'居有顷,殿上上寿呼万岁。优旃临槛大呼曰:'陛楯郎!'郎曰:'诺。'优旃曰:'汝虽长,何益,幸雨立。我虽短也,幸休居。'于是始皇使陛楯者得半相代。"优旃以自己不协调的身材作比,引发众人笑而达到了劝谏的目的。二是对象的动机和效果的错反。比如在莎士比亚名著《威尼斯商人》中,贪婪阴险的夏洛克为报复安东尼奥,故意设下圈套,但最终没有得逞,反而令自己失去了所有的财产。他的动机与结局截然相反,这种错反使人产生讥讽之笑。因此,我们可看出,喜剧艺术的共同特征在于笑和"寓庄于谐"。"寓庄于谐"关键在于以生活真实作为底子,用可笑的形式表现深邃的社会思想内涵。所以,在成功的喜剧艺术中,最能使观众发笑之处,往往是反映生活本质最深刻的地方。总而言之,喜剧的本质以笑为手段,让审美主体在轻松愉快的氛围中体会生命与艺术的美感,在滑稽的表象中领受幽默之趣,从而提升精神层次与思想境界,并由此产生了愉快的美感体验。

本章推荐阅读:

1. 宗白华:《艺境》,安徽教育出版社,2000年版。
2. [法]丹纳著,傅雷译:《艺术哲学》,生活·读书·新知三联书店出版社,2016年版。
3. [德]黑格尔著,朱光潜译:《美学》,商务印书馆,2016年版。
4. [英]詹姆斯·W·麦卡里斯特著,李为译:《美与科学革命》,吉林人民出版社,2000年版。
5. [德]尼采著,周国平译:《悲剧的诞生》,生活·读书·新知三联书店,1986年版。
6. [德]伊曼努尔·康德著,宗白华译:《判断力批判》上卷,商务印书馆,1964年版。

本章思考练习:

1. 自然美的是如何产生的?
2. 社会美是如何分类的?
3. 如何对艺术美进行评价?
4. 如何正确认识科学美和技术美?
5. 崇高有哪些审美特征,与优美有何异同?
6. 悲剧、喜剧的美感实质是什么?

本章拓展:

百家讲坛《翰墨风骨 郑板桥》https://search.cctv.com/search.php? qtext= %E9%83%91%E6%9D%BF%E6%A1%A5&type=

第三章
审美与艺术

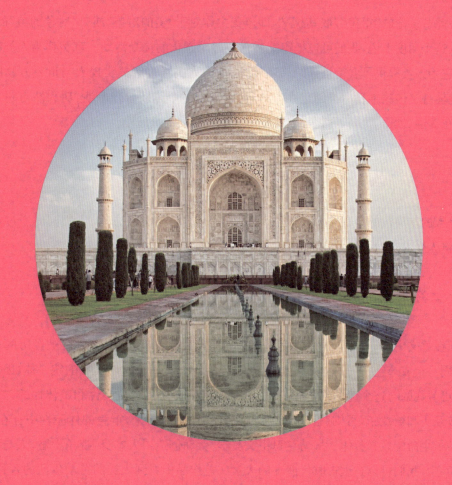

审美，从广义上说，它的范围涵盖了整个美学涉及的内容，也可将其称为审美学。谈论审美时必然绕不开艺术，艺术是美学研究对象中一个重要的有机组成部分。此章我们试以审美活动作为人的本质性的存在方式为视角，对艺术的本质、艺术中的美的价值、艺术的类型等问题进行相关性的讨论，以便为后续各门艺术类型的审美特征做出铺垫。

第一节 审 美 论

我们在此节谈论的"审美"，取其狭义，即审美主体对于"美的对象"或曰"对象的美"的体验、品藻和鉴赏活动。从这个角度上说，我们可以把审美看作一种动态化的接受活动。审美作为人类精神生活的重要组成部分，它为人类提供了看待世界的崭新视角，使得人类通过审美实现人与世界万物的亲密和谐。审美作为最能体现个体精神自由与创造性方式，使它凝合了个体性与普遍性、功利性与超功利性相统一的特点，主体在虚静、妙悟、比兴、物化等方式中完成审美活动的全过程。

一、审美的本质

审美是人的本质性的存在方式，它是人体验和感知世界的独特方式，人们同时通过审美体现对生命的尊重，并将人生追求融入其中。

（一）体验和感知世界的独特方式

"体验"在德文中的原意是"经历"，它是生命、生存、生活的动词化。"所有被经历的东西都是自我经历物，而且同一组成该经历物的意义，即所有被经历的东西都属于这个自我的统一体，因而包含了一种不可调换、不可替代的与这个生命整体的关联"[1]。显然，体验是具有直接性和整体性的，"只有在体验中有某种东西被经历和被意指，否则就没有体验"[2]。在伽达默尔看来，审美的体验性中存在着一种"意义丰满"，它代表了生命的意义整体。从马克思主义美学"劳动创造了人本身"视角上看，人与世界的关系在生产劳动中确立。我们可以在远古时代遗存的大量文艺作品中看到人类的劳动生活的各种呈现。比如《击壤歌》中有关于农耕生活的描述："日出而作，日入而息。凿井而饮，耕田而食。帝力于我何有哉？"赵晔的《吴越春秋》中有描述制作狩猎武器的过程："断竹，续竹，飞土，逐宍。"劳动成了人与世界的连接点，劳动也使得世界变而为为人存在的世界。尤其是人类生产技术的革新使得人与世界关系的疏离。20世纪50年代以来，人类面临着日益恶化的环境问题，"全球变暖""温室效应""雾霾""森林退化""物种灭绝"，等等，成为国际政坛和大众媒体共同关心的问题。其实，人与世界的关系不仅仅在于改造与被改造、征服与被征服关系，还应该用审美的方式来化解人与世界之间主客对立的关系，它内在地要求人"诗意地栖居"。中国古人所提倡的"天人合一"包含着人与自然关系的和谐统一，比如儒道的山水自然观将山水人格化、道德化，赋予其隐逸的意味，魏晋和盛唐时的山水田园诗中的自然意象始终与人相近相亲。而西方以对

[1] ［德］伽达默尔著，洪汉鼎译：《真理与方法》上卷，上海译文出版社，1999年版，第85—86页。
[2] 同上，第84页。

自然的征服为传统,直到浪漫主义诗人的诞生才开始将自然融入精神性存在中并亲近看待。20世纪后半叶,西方的美学家们开始了经由环境美学转而关注自然的存在,从价值观上为自然的审美价值提供依据,并以人与环境的理想关系的实现为追求。

审美活动起源于人的生存活动。审美活动中的主客体关系区别于日常生活中的主客体关系。审美活动会消解掉日常生活中主客体对立的关系,促使审美主体与审美对象之间产生深层次的交流与沟通,成为人类体验和感知世界的独特方式。

(二) 对人类生命意识的尊重

审美活动的主体是人,核心是人的生命意识。

19世纪末,在西方兴起的生命美学,引发了中国人的注意与呼应。中西方都认为审美是对生命意识的彰显,把文艺作品视作为一种精神或心理的存在,和生命的一种重要形式。在中国古人的审美视阈中,艺术作品的生命意识主要体现在生气活力和情致韵味等方面。曹丕最早明确了"气"作为文学批评理论的概念范畴,指出"气"含有一种内在精神和生命特征,更有由"气"衍生的一系列范畴,诸如"文气说""元气说""生气说""养气说"等,指出了文艺作品的生命力。"气"作为中国古典美学的重要审美范畴,体现了中国古人对宇宙万物生命本质最本原的认识和对自身生命意识的肯定。在情致韵味方面,中国古人在创作与鉴赏上追求"神韵"。"神韵"最初用于人物品藻,指的是人物的神采风度,是对人的生命活力和精神气度的关注。南齐谢赫在《古画品录》中,开宗明义地将其引入到人物画的品评中,并大量采用"神""韵""气"等评价张墨、毛慧远、戴奎等画家的生命意识。后又经由司空图、严羽、徐祯卿、谢榛、王夫之、胡应麟、王士禛等人发展,使得"神韵"的内涵更为丰富,成为审美活动中的共识与普遍追求。可以说,人通过审美活动将人的生命意识和生命精神进行张扬,使人能通过审美活动更深切地体会到人存在的价值。

(三) 人生追求的理想境界

审美活动与人的存在具有本质联系。审美需要作为人最高级的需要,必然以人的生存为基础,在人的日常生活中展开。但审美活动主要还是从精神上使人们从日常生活中挣脱出来,不再以世俗、功利的眼光审视周围的世界,它把人从存在引入了完全不同于日常生活的诗意境界。因而,审美活动作为人追寻和领悟生命意义的活动,有助于提升人的人生境界。比如魏晋士人追求的精神自由与生命情调成为一种值得追求的人生境界,得益于东汉末年始兴的人伦鉴识。人伦鉴识原是政治和伦理道德的评判标准,但在汉末魏初时转而为评判人的标准。这为中国古人由外在世界转向对内在精神和生命状态的关注提供了重要的依凭,而具有了审美欣赏的意味。当魏晋名士主动追求人格独立、精神自由、处事雅量时,它已然把人生当作了一种审美活动,他们所追求的人生境界也就成了审美的境界。

尽管审美境界与人生境界的内涵不同,但审美境界中的精神自由具有的人生理想色彩,使得人们在追求人生境界的时候自然趋向于审美的人生。自然的,追求艺术化的人生,追求审美化的人生境界便成了理所当然的事。因而,中国人的审美活动的追求,自然而然地与艺术活动联系在一起,从而通过艺术活动领会到人生的真谛与意义,并可以将审美境界与人生境界融合一体。比如陶渊明的人生、李白的人生、王维的人生等等,既是一场场生命历程,也是一个个审美对象。

二、审美过程和特征

从具体的审美实践来看,审美活动大致有三种类型:日常式审美、鉴赏式审美和研究式审美。日常式审美相对于鉴赏式审美和研究式审美而言,属于审美活动的较浅层次。而后两种是更为主动积极的审美参与方式,它们既能使审美主体获得美的享受和肯定,也可以促使审美对象的本质得以显现与张扬。但实际的审美活动中,这三种类型是不可分割的。我们在本书中讨论美学与艺术的关系,以鉴赏式审美作为讨论的基本方法;在分析审美过程及特征时,也主要以鉴赏式审美的过程和特征作为讨论基础。

(一)审美过程

审美过程可以分为如下几个阶段:

1. 审美注意

审美注意是审美主体在初次遇到审美对象时,被对象的美的特质所吸引。审美是认定天性,面对美,人会不可控制地产生审美注意。因而审美注意具有瞬间性,是审美主体的心灵不可逃避地被审美对象的美突然捕获、占领所呈现出的凝神专注的感知状态。它是审美的最初阶段,是审美的开始,它引导着接受者渐入审美佳境。

2. 审美体验

审美体验是审美主体对于对象的美的特性的体会,它偏向于感性。在具体的审美体验过程中,随着审美对象的展开,审美主体会对审美对象展开不自觉地经验和理解,从而与审美对象产生一种"对话"关系。审美体验是一个渐进性的过程,是由对象的局部到整体的观照。比如达·芬奇的油画《蒙娜丽莎》,在审美注意阶段,审美主体对它进行的是空间艺术形式的整体把握。但到了审美体验阶段,便会对蒙娜丽莎的眼睛、鼻子、耳朵、嘴巴等等,用一种渐进式的方式获得理解的整体性,比之审美注意获得更为丰富的审美体验。

3. 审美品位

"品位"原是矿物学上的术语,指矿石中有用元素或它的化合物含量的百分率,含量的百分率越高,品位便越高。审美品位是对美的回味,即对审美对象整体意味和内蕴的审视、把玩和反思。

4. 审美领悟

审美领悟是在对审美对象的体验与品位之后,产生一种对人生形而上理趣的洞明或领悟。审美领悟是审美主体成了审美对象的知音,对审美对象所展示的深刻性和普遍性的把握,所领悟出来的人生哲理和人生态度。

熊秉明谈罗丹《行走着的人》

5. 审美净化

"净化"的原意来源有三种:一是作为宗教术语,本意是"洗净罪过",有赎罪之意。二是作为医学术语,有"宣泄"之意。三是作为伦理学术语,有"陶冶"之意。亚里士多德在《诗学》中对悲剧的功用进行阐释时用了"净化"。悲剧中的"净化"是对悲剧英雄的肯定与褒扬,是对逆境中人格自我发扬的体现;可以理解为艺术对于境界"升华"的状态,使得观众受到激励和鼓舞。审美净化是指审美主体通过对审美对象的体验、品味和领悟,从而受到激励与鼓舞,使得情操得到陶冶,思想得到提高,精神境界得以升华的一种接受效果。审美净化的本质是通过审美带给人的教益和享受的结合,达到"润物细无声"的特性体现。

（二）审美欣赏的特征

前面我们以艺术与审美的关系为前提，谈到审美活动的五个过程。在此，我们也以此为前提谈谈审美欣赏活动中的三个显著特征。

1. 超越性

我们谈论其超越性，主要从三个层面加以关注。

一是指对审美对象外在的道德伦理、利害关系的超越。审美欣赏活动的确可以培养和提升人的道德感，但只用道德态度来看待审美对象，那便不是审美欣赏。比如我们在欣赏泰姬陵（图3-1-1）的美时，就要抛开或超越对国王奢侈浮靡生活的批判，以及他不顾百姓疾苦肆意盘剥与压榨，对建筑师乌斯泰德·伊萨的残酷的认知，才能够真正与泰姬陵美的形式相联系，从而获得审美享受。研究泰姬陵艺术家们认为泰姬陵是多元艺术的结合体，是当时艺术的创新之作。它既有印度艺术雄浑大气的底蕴，又有伊斯兰阿拉伯艺术精柔别致的特色，还有波斯艺术空灵简洁的气韵，是融合和创新造就了最令印度骄傲的建筑，造就了世界建筑史上的一座丰碑，使之名垂千古。

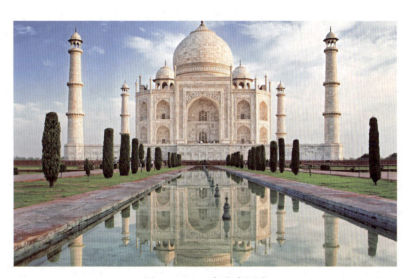

图3-1-1 印度泰姬陵

二是指对实用目的的超越。在审美欣赏中，我们首先调动的是感性的直观认识，然后才融合理性的感觉、自觉去把握对象的形象及其美的整体性。比如我们感知"花中四君子"（梅兰竹菊）的美时，不需要弄清它们作为花的性质，对它们进行科学性的考察，也不需要考虑它们的实际用途。如果以这些功利性的目的为先，真正的审美欣赏就不会发生。

三是指对"物我"的超越，即达到"物我两忘"进入到审美欣赏的高级阶段。在审美欣赏中，我们要努力超越个人欲念、忧虑、得失、伦理和对具体审美物象的超越，才能"离形得神"，在审美感悟中达到最高的人格理想和心灵境界。

另外，审美欣赏的超越性还需要把握一定的审美距离，比如鲁迅先生说的：长歌当哭，是须在痛定之后。

2. 想象性

审美欣赏中的想象是审美主体根据审美对象提供的意象暗示，对经验中的意象素材进行补充、丰富和组合，从而达到对原意象的形式、意蕴等方面进行创造性的活化、构建与完成。我们知道，艺术的

一个重要特性便是虚构,我们对艺术的审美必定要首先从艺术的角度来理解它的美之所在,对于艺术接受本身而言,就本原地带着想象的性质。

想象性在审美欣赏活动中呈现三方面功能:一是活化审美对象,即把静态的、凝定的对象活化为富有生命气息的存在,这需要借助联想和想象的机制促成。二是揭示审美对象的深意,即对审美对象的言外之意、弦外之音、味外之旨通过联想和想象凸显出来。三是补充和丰富审美对象,使其"空白点"获得填充和丰富。比如主张艺术"妙在似与不似之间"的齐白石,我们在欣赏他的《墨虾》(图3-1-2)时,便需要联想和想象辅之,方可领受其作的内在审美要素。此画作颇具特色,未写水纹也未画水草烘托陪衬,画面单绘虾六只,齐白石利用水墨的浓淡变化,不仅使画面具有丰富的层次感,还生动地再现了每只虾的结构及其各异的姿态,精准而不烦琐。

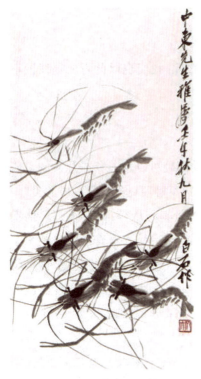

图3-1-2 齐白石《墨虾》

3. 情感性

感情是人对客观事物是否符合自身需要而产生的心理活动,一般表现为外在的态度和内在的体验。在心理学上情感与情绪统称为感情。情绪是有机体与自然需要,如吃、住、睡等得到满足而产生的感情。情感是有机体与社会需要,似于马斯洛所谓的自尊的需要、归属和爱的需要、认知的需要、审美的需要、自我实现的需要等获得满足而产生的感情,是人类特有的一种心理现象。情感因而又分为理智感、审美感和道德感。

在审美欣赏中,审美对象的存在唤起审美主体的情感反应,审美主体以充满情感和激情的眼光看待对象,这时的审美欣赏过程就变成了一种情感经历。因而,审美情感在审美欣赏过程中无时无刻不伴随着感情。审美欣赏必定以接受者的情感为驱动力,审美对象在与审美主体产生情感共鸣时,审美主体的欣赏接收活动才会顺畅。艺术创作是以"情动而发"的,艺术欣赏自然也需要"批文以入情"。实际上,情感在审美欣赏活动中是最为突出的因素,并起到融会贯通认识和意志的纽带作用。比如,情感会促使审美活动展开,推进审美认识的深入开展,并能通过审美观念的同化和顺应达到一定程度的审美自由境界。《红楼梦》第二十二回写黛玉听《牡丹亭》"如花美眷,似水流年",便想起"水流花谢两无情""流水落花春去也""花落水流红,闲愁万种"。比如,审美的情感性也会联合想象性,使审美认识和审美意志活动被情感所覆盖,呈现物我两忘、天人合一的陶醉境界,达到净化心灵、获得精神上的自由。比如范仲淹的《岳阳楼记》,他把春和景明之时登楼所产生的那种宠辱皆忘、把酒临风、喜气洋洋的审美感觉表现得淋漓尽致。正是因为审美欣赏活动中情感的这些作用,使得人类在具体的艺术欣赏中不自觉地产生移情现象,从而肯定自我价值。

三、审 美 批 评

审美批评是审美主体在审美欣赏和审美创造活动基础上进行的理性思考。就艺术而言,审美批评是指审美主体对作品满怀好奇并主动地考察研究,意味着探寻作品的价值、对公众的启迪和对个人的意义。审美批评具有某种培养公众感受美的能力,具有合理评判艺术质量和价值,提供正确理解艺术品的知识等功能。实际上,审美批评是一种具有创造力和能动性的审美接受活动。

艺术在本质上具有直接的、独立的价值,而审美批评的目的在于维护艺术的审美价值,使得人们对艺术作品能够进行理智性地欣赏。在审美批评过程中,批评家会运用美学的诸如优美、崇高、悲剧性、喜剧

性、丑、荒诞等范畴来解释和评判,为人们在欣赏艺术作品中提供方法和视角,因而大体会分为描述、解释和评价三个基本环节。

(一) 审美批评的特征和种类

在具体的审美批评活动中,人的直觉和感情、冲动和逻辑会高度融合,其中包含直觉的感知、表达情感反应和价值判断等。因而我们也根据审美批评的不同侧重点,将其分为三种:印象式的审美批评、形式主义的审美批评、背景主义的批评。

印象式审美批评强调审美直觉的重要性,是批评家从所思所感出发对艺术作品进行主观感受和个人印象的描述以辨析艺术作品的价值。随意性、敏锐性、恰当联想和丰富想象是印象式批评的特点。比较好的印象式批评能以真知灼见,引导人们去认识和发掘作品更深层次、更有意义的目标,易于使人产生亲切感和感同身受的激动之情。

形式主义批评的焦点在于艺术作品的纯审美特性和纯形式结构,它们决定着作品的艺术价值和意义。形式主义批评的分析方法能促进人们对极其多样化的艺术材料的组织方式富有洞察力,对艺术作品的结构特征的分析自有独到之处。比如对造型艺术的欣赏方面,它侧重强调构图和题材之间的关系,以及这些要素所要表达的意蕴。比如文学欣赏方面,它强调语言的感性效果和深刻的暗示意义。

背景主义批评的视阈比较宽泛,包含了艺术史批评、社会历史批评和心理分析批评等等。社会历史批评注重把艺术作品与其产生的社会、思想、文化背景联系起来进行分析研究,针对艺术作品中所要表达的思想观念、价值观念或社会历史问题做出评价。心理分析批评基于运用心理分析的相关理论,重点关注艺术家和其他人对艺术作品所产生的情感,以及艺术家的创作动机、特征和方法。

(二) 审美批评的过程

审美批评是在审美欣赏基础上所作的一种理性判断,强调对欣赏的过程和成果进行审美鉴定,以语言形式作为表达的一种合情性的评判活动。审美批评大致有三个环节:描述、解释和评价。但在具体审美批评实践中,这三者是相互交织的。

1. 描述

描述,又被称为"还原填充"。在审美批评中,批评家通过对艺术品的形式特点及感性材料的特征,如色彩、线条、声音等进行描述,同时将面对它时的感情反应进行描述,甚至还包括联想活动的描述,以获得对艺术品的一种整体性把握。一般来说,批评时我们为了突出艺术品的特性,会不自觉地将此艺术品与彼艺术品进行比较。比如梵高《花瓶里的三朵向日葵》(见图3-1-3)便很好地体现了这一过程。这样的鉴赏文字中,既有描述、解释,也有评价。介绍画作时,作者用描述性的文字再现画面中的基本构图和事件,再现了审美欣赏过程中精微奇妙的感觉体验。如此这般,便能将审美主体在艺术体验过程中的情感意念的空白点、未定点以及艺术品的形式意味等,用描述性的语言表达了出来。

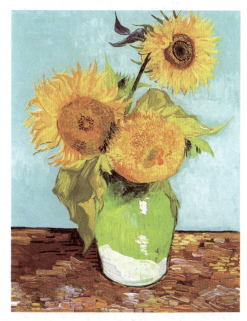

图3-1-3 梵高《花瓶里的三朵向日葵》,1888年作,73×58厘米,美国人私人收藏

梵高与他的《向日葵》系列作品评析

2. 解释

解释,又被称为"理解分析",是批评家对艺术品的感知、对生活的理解,同时也是对艺术品审美特性反复思考后所做出的分析和判断。可以说,解释可分为两种类型:一是对审美效果的解释,二是对审美判断的证明。解释的功能在于通过对艺术作品中的审美特性,如:优美、艳丽、动人等进行再现、介绍,尤其是对造成的艺术效果的相关特性之间的联系加以剖析,使人们能更好地观察和理解艺术品的意蕴。比如蒋勋对莫奈《午餐》(图3-1-4)所作的解释。蒋勋以作品的基本构成和介绍为主解释前提,更通过中西比对将艺术家的审美风格做出了分析。其实,每一位批评家的解释都会为我们提供一个思考艺术的环境。而我们对同一作品,通过不同批评家的解释,可以进一步开阔我们的审美视野,使我们从不同的角度分析、理解艺术品的意义和审美特性。

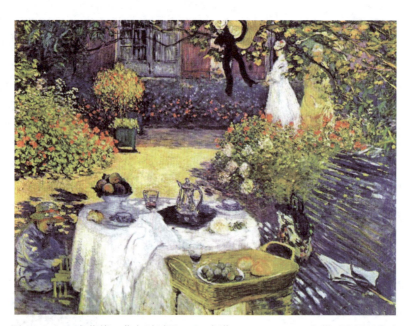

图3-1-4　克劳德·莫奈《午餐》,1873年作,162×203 cm,收藏于法国巴黎奥塞美术馆

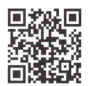

蒋勋评《午餐》

3. 评价

评价,又称为审美评判,是指批评家从一个公认的审美标准对批评对象所具有的价值和意义做出评估,或做出褒贬判定,是审美批评的完成过程和必然结果。一般来说,审美评价有五个阶段:确立审美立场和批评标准、探究作品对现实的审美关系的价值、指明艺术作品审美形式的价值、探讨艺术构思的价值,最后在总体上给予评价。

审美评判可以给予审美对象美学含量上的评价,鉴赏艺术作品的各种不同价值,确定其艺术史的地位。同时,审美评判活动在提高公众审美能力和推动艺术的发展等方面有着重要作用。批评家既可以通过充实的共同审美经验指明艺术作品的高下和优劣,帮助和引导公众进行完美的审美鉴赏,又能通过个人体验和调查研究来探究审美创造的秘密和洞察作品的意义,给艺术家的创作活动提供有益的指导。比如被誉为"现代美术之父"的著名艺术评论家罗杰·弗莱发现了塞尚的价值,李贽、金圣叹把《红楼梦》《西厢记》称誉为"才子书",充分肯定了它们的审美价值,一改历代人贬低它们为秽淫之书的认知。

第二节 艺 术 论

从美学的视角看,艺术是美的集中体现和最典型的呈现形态。研究美学必须关注艺术,前面提到,艺术是美学研究对象中的一个重要的有机组成部分。本书旨在以美学的基本原理为前提和视角,对艺术的本质、艺术中的美的价值、艺术的类型及各种艺术的审美特征等问题,做出相应的分析。

从广义上说,艺术包括作为语言艺术的文学。从狭义上说,艺术则专指文学以外的其他艺术门类,将文学与艺术并列起来,合称为文艺。本书采用广义的说法,认为艺术应当包括实用艺术(建筑、园林、工艺美术与现代设计等)、造型艺术(绘画、雕塑、摄影、书法艺术等)、表情艺术(音乐、舞蹈等)、综合艺术(戏剧、戏曲、电影、电视艺术等)、语言艺术(诗歌、散文、小说等),以及杂技、曲艺、木偶、皮影等历史悠久的民族民间艺术。在此章里,我们将做出整体性的特征介绍,后续章节会择部分代表性的艺术类型做出细致分析与欣赏引导。

一、何 谓 艺 术

"艺术是什么"的问题,是艺术的本质问题,是艺术学的中心问题,也是美学中的一个十分重要的问题。回顾中外艺术史,人们对艺术的认识有以下几点共性:一是认为艺术作为人造物,有其物质载体,具有人工性。二是艺术品是艺术家依靠技艺和才能生产出来的,具有技艺性。三是艺术品是为了满足人们的精神需要而生产出来的,具有精神性。在美学史上,对艺术的本质认知有着种种看法和定义:

1. 再现说和表现说

再现和表现是艺术中一对基本矛盾,也是艺术美创造问题中的一对基本矛盾。

在西方传统的艺术理论中,占支配地位的艺术观念是"模仿说",即艺术是现实世界的模仿(再现)。它早在古希腊时期就已萌芽,柏拉图和亚里士多德都提出过自己的模仿说理论。这种理论在西方占统治地位长达两千多年,文艺复兴时期的许多艺术家、17 世纪古典主义、19 世纪批判现实主义都主张再现说,俄国美学家车尔尼雪夫斯基强调:"再现生活的艺术一般性格的特点,是它的本质。"① 在我国,孔子关于诗的著名的"兴观群怨"说中的"观",以及六朝时期谢赫著名画论《古画品录》的"六法"中的应物象形、传移模写等,说的都是艺术中的再现问题。

而作为表现说,有人说中国的艺术重在"诗言志""缘情说"等艺术表现。我们确实也在早前的典籍中看到很多这方面的观点,如《尚书·尧典》:"诗言志,歌咏言,声依永,律和声,八音克谐,无相夺伦,神人以和。"《诗大序》:"诗者,志之所之也。在心为志,发言为诗。情动于中而形于言,言之不足故嗟叹之,咏歌之不足,不知手之舞之,足之蹈之也。"《文赋》:"诗缘情而绮靡。"《法言·问神》:"书,心画也。"《答庄充书》:"文以意为主。"《昭昧詹言》:"诗之为学,性情而已。""凡诗文书画,以精神为主。"《游艺约言》:"文,心学也。",等,均是表现论的具体体现。但这并不意味着我们可以用"西方重再现,东方重表现"的观点来简单判断,这样的观点只能是站在古代的审美观为主导倾向来定论。况且伴随着近现代思想文化和审美观念的变更,这样的观点更是站不住脚。

① [俄]车尔尼雪夫斯基著,周扬译:《艺术与现实的审美关系》,人民文学出版社,2009 年版,第 91 页。

在西方,自欧洲18世纪浪漫主义思潮的兴起,传统的模仿说便受到了极大的挑战。英国浪漫主义诗人华兹华斯在《抒情歌谣集》序言中提出:"诗是强烈情感的自然流露。"19世纪末20世纪初,种种现代主义艺术观念应运而生,它们之中除极少数艺术流派如照相写实主义外,绝大多数艺术思潮、艺术流派,如象征主义、印象主义、表现主义、立体主义、超现实主义等等,都已告别模仿说的传统,走上艺术表现主观情感、印象和内在心灵世界的变革之路。俄国作家列夫·托尔斯泰在小说创作中坚持批判现实主义的美学原则,他认为:"艺术是人与人之间交际的手段之一。"克罗齐则宣称:"艺术即直觉、直觉即表现。"后来,日本美学家今道友信如此概括这种变化:"在(西方)20世纪的艺术中,几乎所有艺术作品,都成了与客观世界无关、艺术家个人精神的直接流露,都成了面对艺术家的不安、喜悦、准形而上世界观的美学理念,换句话,是面对作者内部及其自我的东西了。现代艺术,在各种意义上,比起具象的再现要素,非形象的非自然的自我显露的种种表现更为重要。"①

在东方,艺术观念在近代也已悄悄发生了根本性的变化。早在中国的明清之际,伴随着市民阶层而产生的市民艺术,尤其是侧重于叙事性因素的小说、戏曲、说唱艺术等获得了极大发展空间。它们在艺术精神上已将侧重点从表现性转移到了再现性上。自近代以来,由于艺术自身发展的要求以及受到写实主义和自然主义艺术观念的影响,"再现说"的艺术观念可以说已成为主导近现代艺术的原则,取代了传统的"表现说"的统治地位。在日本,尤其是到了明治维新之后的近代,也与中国走了大致相同的演化路径。如在17、18世纪逐渐兴盛起来的"浮世绘",作为日本的风俗画,其再现性因素受到了绘画界的广泛关注。19世纪日本画家渡边华山公开反对非写实性的表现,而提出要坚持写实的原则。到了近现代,写实主义在日本已取代传统的表现说,成了占主导地位的艺术观念。

对于东西方艺术观念的这种相反的历史走向,今道友信将其概括为"逆现象的同时展开":"西方的古典艺术理念为再现,而近代转为表现;东方的古典艺术理念为表现,近代转为再现。"②总之,"表现"与"再现"不仅体现为东方与西方古典艺术精神的对立,还为东西方艺术观念上的对立。可以说,"再现"与"表现"是关于艺术本质问题上的一对影响持久的对立观念。

2. 现代的多元理解

在现当代的美学、艺术学中,关于艺术的本质问题出现了突破表现和再现的对立状态,出现了多元化并存的理解格局。在此,我们择要介绍。

(1)"有意味的形式说"

英国著名美学家克莱夫·贝尔在其代表作《艺术》第一章中便讨论"什么是艺术"。他开宗明义地提出:"艺术是有意味的形式。"他旨在"找到艺术品的基本性质,即将艺术品与其他一切物品区别开来的性质"。他认为:"艺术品中必定存在着某种特性:离开它,艺术品就不能作为艺术品而存在;有了它,任何作品至少不会一点价值也没有。这是一种什么性质呢?……看来,可作解释的回答只有一个,那就是'有意味的形式'。在各个不同的作品中,线条、色彩以某种特殊的方式组成某种形式或形式间的关系,激起我们的审美感情。这种线、色的关系和组合,这些审美的感人的形式,我称之为有意味的形式。"③克莱夫·贝尔的"有意味的形式"实质上是排除了再现性因素,他主张要将真正的绘画与叙述性绘画(即再现性作品)区别开来;他也主张排除艺术家的思想和情感的因素,认为真正有意味的形式,仅仅是线、色的关系及其组合。他指的"有意味"只是指能够唤起人的特殊审美感情的东西,与艺术毫无关系。实际上,克莱夫·贝尔的定义成为了一种新的艺术理论传统,即形式主义传统中一个极具代表性的学说。

20世纪初俄国形式主义和英美新批评派,也把艺术视为纯形式。比如什克洛夫斯基在《散文理论》中

① [日]今道友信著,周浙平、王永丽译:《美的相位与艺术》,中国文联出版公司出版,1988年版,第146页。
② 同上,第153页。
③ [英]克莱夫·贝尔著,周金怀、马钟元译:《艺术》,中国文联出版社,1984年版,第4页。

明确认为:"文学作品是一种纯形式,它不是事物,不是素材,也不是素材之间的关系……因此作品的范围是无关紧要的……滑稽的,悲哀的,世界性的或是室内作品,世界对宇宙,猫对石头,它们都是一样的。"①其实,"有意味的形式说"和其他形式主义的艺术本质观,注目于以往模仿说和表现说所忽略的艺术的形式与结构的重要性,这对于人类全面认识艺术有着极为积极的意义。但也因其过分强调艺术的形式,而忽略了内容对于艺术本质的规定性意义,也就显出了其片面性。

(2)"艺术符号说"

"艺术符号说"得益于德国哲学家恩斯特·卡西尔和美国美学家苏珊·朗格的推崇。卡西尔率先系统提出"艺术符号说",他于批评"模仿说"与"表现说"基础上立论。他指出:"只要满足了用那模仿给定的、准备好的现实的观点,我们就会失去对语言和艺术进行更深刻的理解的真实线索。这种传统观点被一众所周知的名言表达出来:'艺术是对自然的模仿'。……但是无论艺术还是语言,都不仅仅是'第二自然',它们还有更多的性质,它们是独立的,是独创的人类功能和能力。"②卡西尔对以往的模仿说是不尽满意的。他同时也以克罗齐和科林伍德为代表的"表现说"作了否定:"表现的纯粹事实不能和表现艺术的事实相提并论。"③他认为克罗齐的"艺术是纯粹的表现""艺术的媒介无足轻重"的观点是站不住脚的,他说:"一个伟大的艺术家在选用其媒介的时候,并不把它看作成外在的、无足轻重的资料。文字、色彩、线条、空间形式和图案、音响等对他来说都不仅是再造的技术手段,而是必要条件,是进行创造艺术过程本身的本质要素。"④卡西尔从哲学人类学即符号形式哲学的理论中,给"艺术"引申出了这样的定义:"从某种意义上可以说一切都是语言,但它们又只是特定意义上的语言。它们不是文字符号的语言,而是直觉符号的语言。"⑤

苏珊·朗格的理论实则是全面继承、发展和完善了她的老师卡西尔的符号理论,形成了20世纪颇具影响的符号学美学。她著有《情感与形式》一书,书中她明确定义:"艺术,是人类情感的符号形式的创造。"⑥而在收录了她十篇讲演稿和一篇附录的《艺术问题》里,她探讨了艺术符号所表现的情感的性质问题:"一个艺术家表现的是情感,但并不是像一个大发牢骚的政治家或是像一个正在大哭或大笑的儿童所表现出来的情感。……艺术家表现的绝不是他自己的真实情感,而是他认识到的人类情感。"⑦苏珊·朗格揭示出所有艺术的一致性,即"一切艺术都是创造出来的表现人类情感的知觉形式"。这一观点是对西方传统的"模仿说"合理内容的肯定。

卡西尔和苏珊·朗格的艺术符号说试图在传统模仿说与表现说之外探索一条关于艺术本质的新路,从艺术的符号性上规定艺术的本质,解释艺术的特性。但他们从艺术的符号形式上界定艺术的本质,实际上与克莱夫·贝尔的"有意味的形式说"是相一致的。

(3)"生产美的技术说"

这一学说的代表人物当属日本美学家竹内敏雄,他在《美学总论》中系统提出了他的艺术本质观,并给艺术如此定义:"艺术是一种生产美的价值、创造美的技术活动。"⑧他在书中刻意区分出"美学基础论"和续编"艺术理论"两个部分,前者专门探讨美的存在、美的意识和美的形态学等美学基本问题;后者集中探讨艺术的本质及其在类型上的展开。在竹内敏雄看来,艺术的本质包涵了美的价值,但又不能仅仅归结为美的价值这一个方面;还应该包含技术的层面。

① [俄]维·什克洛夫斯基著,刘宗次译:《散文理论》,百花洲文艺出版社,2010年版,第38页。
② [德]卡西尔著,于晓等译:《语言与神话》,生活·读书·新知三联书店,1988年版,第141页。
③ 同上,第145页。
④ 同上,第137页。
⑤ 同上,第145页。
⑥ [美]苏珊·朗格著,刘大基等译:《情感与形式》,中国社会科学出版社,1986年版,第51页。
⑦ [美]苏珊·朗格著,滕守尧、朱疆源译:《艺术问题》,中国社会科学出版社,1983年版,第25页。
⑧ [日]竹内敏雄著:《美学总论》,日本弘文堂,1979年版,第67页。

图 3-2-1 杜尚《泉》

竹内敏雄的艺术本质观有别于传统的再现说与表现说，也区别于现代的各种形式说理论。但他的主张里缺乏对艺术作为人的精神生产，它带着社会性、历史性及意识形态性的肯定；同时，他把艺术的技术因素考虑在艺术本质内，但未能就现代艺术中出现的诸如《长胡子的蒙娜丽莎》，杜尚的《泉》(图 3-2-1)、《自行车轮》等具有非审美化倾向的作品和艺术世界的开放性做出令人满意的解释。

（4）"艺术本质否定论"

现代艺术中出现了一些非审美化倾向的作品和漫无边界的"开放"的实验，使得艺术的边界、规定模糊，也为解决艺术本质问题提供了理论难度。所谓的艺术的开放性，即是针对现代艺术中那些力图打破传统上视为艺术领域的固有疆界，把以往本来认为是艺术的事物作为艺术，甚至将一些未经审美化加工的物件看作艺术。这便导致了现代艺术理论中一些奇异理论，即以分析美学为代表的艺术本质否定论的萌生。

分析美学建立在分析哲学基础之上。分析哲学放弃了对哲学中的系列基本问题的探寻，把一切哲学问题归结为语言的语义分析，认为凡是不能用语言来描述的现象，不能用明晰、统一的定义来界定的事物都是毫无意义的；凡是不能用逻辑分析手段加以解决的概念都是一种误用。因而，在拥立这派的学者的眼里看来，"善""美"等均是无意义的概念，更何况"艺术"，所以便走向了艺术本质的取消论。

分析美学的奠基者当属英国哲学家维特根斯坦，他对"美""游戏"等概念进行分析，并否定了它们的可定义性和内在统一性。莫里斯·韦兹则运用了分析美学的方法探讨了艺术本质问题。他的"艺术否定论"认为艺术不可能有一个实在的定义，认为我们不应该费力去寻找艺术的"客观存在性定义"，而认定艺术只是一个开放性的结构。所谓"开放性的结构"指的是在必要程度上构成艺术的各种要素，再加上若干新的要素重新变成的网络结构。也就是说艺术的概念是开放的，我们找不到艺术充分而必要的条件；如果艺术的概念和条件是可以叙述的，那么艺术的概念就会被封闭起来，艺术家的创新和艺术理论家的研究就会遭到忽视。其实，韦兹把艺术视为一个开放性的概念，是为了给例如达达主义将一块海上漂浮而来的未经人工的浮木、衣帽钩、便壶奉为艺术品等现象，提供一种解释的理论依据。但以韦兹为代表的"艺术本质否定论"从总体上看是站不住脚的，也引发了当代很多学者的尖锐批评。实际上，韦兹等人的"艺术本质否定论"还是有一些可取之处。比如他对于艺术概念的用法进行具体分析，使得以往艺术本质理论的内涵和外延获得了拓展性思考。比如他指出了艺术定义不仅包含着描述性质，还必定带有评价性质，和社会的、历史的规定性。这不失为一种深入艺术内部的见解。

综上所述，形式说、符号说以及美的技术说、艺术本质否定论等，形成了艺术本质论的多元化，开阔了人们的视野和思维空间，促进了人们对"艺术是什么"的思考。

3. 艺术作为一种社会意识形式和审美的精神生产

艺术是一种社会艺术形态和审美的精神生产，是马克思主义艺术理论的创见。这一命题在《〈政治经济学批评〉序言》《1844 年经济学哲学手稿》《资本论》等著作中被反复提及和论述。除此之外，马克思主义艺术理论还涉及艺术的想象的、形象的、情感的特性等。我们可以充分运用马克思主义的辩证思维方法，以"艺术生产"概念作为逻辑的凝结点，把艺术的其他属性、规定性统摄起来，建构一个严谨又完整的艺术本质理论。

作为将艺术各种规定综合起来的逻辑上的"凝结点"，我们在马克思主义艺术理论所提出的各种有关艺术属性的概念和命题中选择了"艺术生产"这一范畴，把艺术的生产性、实践性、精神性、意识形态性、认

识性、审美性、想象性和情感性等综合起来考察,使其按照一定的逻辑建构一个有机的、多质多层次的系统整体。比如,从逻辑上看"艺术生产"的范畴里包含了三个富于逻辑性的层次组合:

生产(一般)——精神生产(特殊)——艺术生产(个别)

由此可知,艺术生产与一般生产和一般精神生产是存在着极强逻辑关联性的,它存在于这三个层次的种种规定性内在关系中。首先,艺术生产的提出,实际上强调了艺术作为人的一种对象化的活动的实践性,然而,人的对象化实践活动是按照美的规律来建造物体的,所以人的实践活动必然具有审美价值属性。其次,艺术作为一种精神生产而言,具有一般精神生产的各种规定性。人的生产分为物质生产和精神生产两大形态。物质生产直接改造对象世界,运用物质手段和工具创造出物质产品。精神生产仅借助一定的物质材料和手段,将观念中的意象经过主观精神世界的物化,将人的意识和思维成果予以对象化,创造出精神产品。因而,人类的艺术实践活动作为生产的一种特殊形式,除了凸显实践性,也同时包含着改造世界和创造创新物质世界和精神世界的要素。再次,艺术作为特殊的精神生产,具备自身的特性,这一特性我们称之为审美特性。其实,只要是人的精神生产形式,都会包含着一定的审美价值因素,但唯独艺术是以专门创造审美对象、满足人们审美精神需求为目的的。

所以,我们会认为艺术是一种社会意识形态,一种创造审美对象的精神生产。具体而言,艺术作为一种生产,是感性的、客观的、有目的的、对象化的实践活动;作为精神生产,它是再现与表现的统一,具有能动反映性和社会意识形态性;作为特殊的精神生产,它以创造审美对象、满足人们的审美需要作为特有的目的和追求。

二、艺术类型划分

美与艺术的世界的各种中间形态、中介形态,就是在这一领域起到联系一般与个别的桥梁作用的各种审美类型和艺术类型。审美的相关类型我们在第二章已做过专门探讨,在此只探讨艺术类型的问题及其划分的美学原则。

(一) 对于艺术类型的理解

艺术的类型是艺术世界中个别与一般之间的中间环节,具有双重特性。相对于艺术的一般本质而言,研究艺术类型要看到它只是对于整个艺术领域中某一些部分的艺术的审美特征做出归纳和概括。而在同一艺术类型中,艺术类型又显出其一般性的特质,它是一定范围内所有个别作品的一般性和共同性的归纳概括。艺术类型是艺术世界中个别存在与一般本质之间不可或缺的、形形色色的中介桥梁,比如艺术的门类、体裁、风格、艺术精神或艺术原则等,都可视为艺术世界中不同层面上的类型现象。这些艺术类型的概念及其划分,在美学研究中具有重要理论意义和操作价值,对于艺术的美学原理的探讨也起到了十分重要的作用。

在艺术世界里,艺术类型是丰富多彩的。若从美学的视角、审美创造的主客体这一基本矛盾关系上看,所有艺术类型可以根据艺术作品作为审美客体和审美主体来区分。而与之对应的艺术类型现象则分而为艺术种类和艺术风格。艺术的种类包含了艺术作品的客观存在方式、艺术传达媒介和材料、艺术再现或表现的内容、题材、主题的特点、容量的大小、艺术品本身的结构方式、形式特点等。比如时间艺术与空间艺术的划分,美术与音乐、电影、文学等的区别,美术中绘画、雕塑、工艺美术、工业设计、书法、篆刻的划分等,都属于艺术种类的现象。艺术的风格,主要是根据艺术创作中主观因素,像创作主体的个性气质、心理类型、主观精神状态、精神类型、主体把握对象的方式等划分出的艺术类型。比如艺术中的所谓时代风格、民族风格、历史风格、作品风格、个人风格等,以及艺术史上各个时期出现的各种艺术思潮、艺

术流派和艺术创作方法等都可以归之为艺术风格的范畴。

（二）艺术类型的两翼

1. 艺术的基本风格类型

提到艺术的风格，人们惯常于将它作为艺术创作独创性的标志，它较为侧重于评价性、褒奖性。所以也有人用它来衡量艺术家的伟大与否的标志，似乎只有伟大的艺术家和艺术作品才配得上艺术风格。实际上，风格若从艺术类型学的视角看，还有作为类型学现象之一种的艺术风格类型的意义。

作为类型现象的艺术风格，具有很多层次。在历时性上，有时代风格、时期风格、世代风格、思潮风格等等；在共时性上，有地域风格、民族风格、社会风格、流派风格等等。在美学原理中，出于研究的需要，我们会根据艺术创造的实际和艺术审美的需要中抽象另外一种风格类型，归结为六对基本类型：主观表现风格与客观再现风格、阴柔优美风格与阳刚崇高风格、含蓄朦胧风格与明晰晓畅风格、舒展沉静风格与奔放流动风格、简约自然风格与繁富创意风格、规范谨严风格与自由疏放风格。① 这些抽象的风格，一定程度上超越了艺术的个别存在，并超越了特定的时间与空间的限定，普遍地存在于艺术世界中。理析出这十二种风格类型是为了便于人们对各种具体的艺术现象进行分析、评价、比对，提供一个理论的框架和参照系，实际上，十二种风格类型仅仅是艺术风格类型现象中比较常见的而已，远不能概括艺术风格的复杂和多样性存在。我们在第二章时对于美的类型和范畴做过相关讨论，在此不再探讨。

2. 艺术的两种分类体系

艺术种类的划分，一般认为有两种不同的研究方向，一种是把整个艺术世界作为一个合乎逻辑的整体，从某种统一的原则、标准、学说出发对艺术世界作出系统的划分，我们称之为逻辑体系。另一种是从艺术的客观实际出发，把艺术世界看作一个自然而然形成的体系，探讨艺术世界的基本门类构成，我们称之为自然体系。前一种人为因素较强，人工划分、设计和构建的成分较多；后一种借助经验、归纳的方法总结艺术世界的组成，及各个组成因素的各自审美特点和艺术特征。

（1）逻辑分类体系

艺术的逻辑分类研究是从某种一以贯之的、统一的原则或标准出发，对艺术世界进行整体的、系统的、合乎逻辑的划分。由于分类的原则或标准不同，在美学和艺术理论的发展史上出现过多种逻辑分类体系，我们在此介绍几种常见的逻辑分类模式。

一是本体论或称为存在论的分类模式。

这种分类模式也被称为"艺术形象存在方式分类法"，它是基于哲学中视时间和空间为物质存在的观念。这种分类方法早在西方18世纪前后形成，后经具体的历史演变，形成今天较为流行的类型：

$$\text{艺术}\begin{cases}\text{时间艺术}\\\text{空间艺术}\\\text{时空艺术}\end{cases}$$

二是心理学分类模式。

这种分类方法也称之为"艺术形象感知方式分类方法"，它是按照艺术接受者对艺术作品的审美感知方式和感知途径的不同，对艺术进行系统的划分。我们通常将其概括为：

$$\text{艺术}\begin{cases}\text{视觉艺术}\\\text{听觉艺术}\\\text{视听艺术}\end{cases}$$

① 以董学文2013年出版《美学原理》提出的"艺术的基本风格类型"为归结。

三是符号学分类模式。

它也被称为"艺术形象创造方式分类法",是按照艺术所使用的审美符号的不同类型而对艺术做出的系统分类。符号学的分类模式,是按照苏联著名美学家 M. 卡冈的解释提出的,它"所指的是艺术同人交谈的能力,或者以人的现实生活印象的语言同人交谈……或者以特殊的'人造的'语言同人交谈,这种语言在我们的知觉面前提出不同于我们现实中所见所闻的某种东西。"① 符号学分类方法实质上是运用模仿、再现性符号与运用非模仿、非再现性符号来创造艺术意象体系作为美学分类原则对艺术世界所作的划分。按照符号学分类标准,一般把艺术世界进行如下划分:

$$\text{艺术} \begin{cases} \text{再现性艺术} \\ \text{表现性艺术} \\ \text{再现—表现性艺术} \end{cases}$$

前面讨论艺术的基本风格类型时,我们谈到主观表现风格与客观再现风格,但在此我们讨论艺术种类问题时提出的再现性符号艺术与表现性符号艺术,是根据艺术的符号这种客观标志划分的艺术种类上的逻辑分类类型。

四是功能论分类模式。

这是按照艺术在社会生活和审美生活中所发挥的功能作用的不同为美学原则对艺术进行的划分。这一划分方法当数卡冈在《艺术形态学》中所概括的体系最为典型,他把艺术划分为两大类:

$$\text{艺术} \begin{cases} \text{美的艺术} \\ \text{目的艺术} \end{cases}$$

(2) 自然分类体系

自然体系分类法具有强烈的时代性和民族性。时代性是指艺术的自然体系总是随着社会的发展、时代的演变而不断变化,随艺术世界自身的演变、扩大、更新而发展,不存在某种一成不变的艺术体系。比如,电影和电视艺术诞生之后,艺术体系的概括就不可能不将他们归纳其中。书法艺术从古到今都被列入到艺术的体系中,但西方自古以来的艺术自然分类体系中就很少有人将书写视为一种独立的艺术门类。民族性的特征更为显著一些,比如,以诗歌为例,中国有乐府、七律、五律、绝句、词等,日本有和歌、俳句等,英国有十四行诗。

当代艺术的基本种类繁多,我们按照它们的发生学、艺术的材料和传达媒介、艺术的存在方式以及创造方式等方面的亲缘性,可以把它们大体上归为四个大的艺术部类。即造型艺术,包括书法、绘画、雕塑、建筑、工艺美术等;表演艺术,包括音乐、舞蹈、曲艺、戏剧、杂技等;语言艺术,包括诗歌、散文、小说等;影像艺术,包括摄影、电影、电视等。后续章节,我们将选择音乐艺术、戏剧艺术、文学艺术、建筑艺术、绘画艺术、影视艺术、舞蹈艺术和陶瓷艺术分别叙述它们各自的审美特性。

本章拓展阅读:

1. 蒋勋:《破解梵高之美》,北京联合出版社,2015 年版。
2. 蒋勋:《破解莫奈之美》,北京联合出版社,2015 年版。
3. [苏]卡冈著,凌继尧、金亚娜译:《艺术形态学》,生活·读书·新知三联书店,1986 年版。
4. [德]卡西尔著,于晓等译:《语言与神话》,三联书店,1988 年版。
5. [美]苏珊·朗格著,刘大基等译:《情感与形式》,中国社会科学出版社,1986 年版。
6. [美]苏珊·朗格著,滕守尧、朱疆源译:《艺术问题》,中国社会科学出版社,1983 年版。

① [苏]卡冈著,凌继尧、金亚娜译:《艺术形态学》,生活·读书·新知三联书店,1986 年版,第 289 页。

本章思考练习：

1. 如何理解审美的本质？
2. 审美的过程是怎样的？
3. 审美具有哪些特性？
4. 艺术的逻辑分类和自然分类各有哪几种类型？

本章拓展：

蒋勋经典人文合集：http：//www.qingting.fm/channels/205768/

第四章
审美教育

第一节 审美教育思想的缘由

审美教育又称美感教育,或简称为美育,是借助自然美、社会美和艺术美,培养人正确的审美观、高尚的道德情操和感受美、鉴赏美、创造美的能力,从而提高综合素质、促进全面发展的教育。美育是美学一个重要的主题。席勒是倡导现代审美教育的代表人物。他认为,现代生活导致了人性的分裂,使其向两个极端发展:一方面,一些人完全受制于感性冲动,为物质欲望所驱使,退回到野蛮的凶恶状态;另一方面,一些人完全受制于形式冲动,以理性法则扼制生命,沦入文明的残酷状态。所以,审美状态既是对感性冲动和形式冲动的超越,又是两者的统一,使人的存在实现为感性与理性结合的完整统一体。而审美教育通过审美活动培养人的审美情操,从而实现心灵中的感性与理性的协调统一。

一、审美教育的起源及发展

作为一种审美实践,美育很早就得到人们的高度重视。古希腊的毕达哥拉斯学派和柏拉图、亚里士多德都十分重视美育。"美育"作为一个概念,由德国戏剧家、浪漫主义诗人席勒提出,他在《审美教育书简》中首次明确、并系统地阐述了有关美育的性质、特征、作用等理论,他将"美育"定义为"人性"的自由解放与发展,开创了"人的全面发展"和"审美的生存"的新人文精神的重铸之路,推动了美育理论和实践的突飞猛进,因而该书也被认为是"一部审美教育宣言书"。在中国,孔子是最早提倡美育的思想家。到了20世纪初,蔡元培先生在北京大学和全国范围内大力提倡美育,产生了巨大的影响。在此,我们简要地梳理一下古今中外美育思想发展的轨迹。

(一)中国美育思想发展脉络

1. 中国古代美育思想

三千多年前的商周时期,就有了指向心性修养的"礼乐"活动,引导人们关注在培养人的时候要注意美育的重要性。《周礼》中出现"六艺",包括了"礼、乐、射、御、书、数"六个科目,是周代作为培养士大夫所必须掌握和修习的基础科目和教养。中国古代美育的道德美育色彩比较明显,这一特点对中国教育思想产生了深远影响。在中国古代美学史上主要有以孔子为代表的儒家美学思想传统和以老庄为代表的道家美学思想传统,并以"儒道互补"为特色。聂振斌在《中国美育思想要述》中指出:"现有的思想资料说明,中国古代审美教育乃至整个教育思想最早产生于春秋时代早期,经过孔子及儒家的进一步发挥,才形成较系统的理论。"①我们在此仅以儒家的孔子美育思想为主要介绍。

中国"礼乐"教育

春秋战国时期,中国学术思想异常活跃、繁荣,诸子百家站在各自的立场上,提出了一系列的主张。在学校教育方面,孔子首创私学,施行"六艺"教育。孔子在"仁学"的基础上提出了"礼乐"思想,提出以"仁"为核心、以"礼"为内容、以"艺"为手段的美育思想体系。孔子主张"兴于诗,立于礼,成于乐",认为学

① 朱梅新:《孔子体育美育思想及现实意义》,北京体育大学学报,2007年S1期,第22页。

"诗"的目的在于掌握各方面的知识。在他看来,知识既是审美修养的内容,又是审美教育的途径;只有让知识的追求始终伴随着生命历程,才能成为使人内心丰富、修养高深。而孔子认为"礼乐"活动的目的在于提升人的精神境界,"诗教""乐教"可以达成"礼教"。因为"诗教"包含了情感、道德、认知的功能,"乐教"则以情感的功能为主,引导人们向道德完善。这种思想是他的"仁学"在教育中的具体体现。他说《诗》可以兴、可以观、可以群、可以怨,人在这种美育思想中受到熏陶而为"仁人志士",符合"礼"的要求。在"成于乐"中包含了孔子更为重要的美育思想。孔子的艺术造诣很高,也深知艺术之妙。"乐"是集诗、乐、舞于一体的艺术总称,能对人起到潜移默化的感化作用,是培养人所不可缺少的手段。孔子提出"致乐以治心",认为具有鲜明道德伦理内容和价值的艺术可以陶冶人的情操,培养人高尚的审美趣味和审美能力,从而达到教化的作用。孔子的美育思想不仅强调个体人格的塑造与理想社会的构建密不可分,而且强调了对于理想社会生活图景的道德追求,为中国古代美育奠定了思想根基,也一直是传统美育的核心和主导观念。虽然后来也有不少人对其进行了不断完善和发挥,但直到近代王国维、梁启超和蔡元培等人的出现,才在理论方面产生了重大的突破。

2. 近代美育思想

（1）梁启超:"美育是情感教育"

梁启超是近代著名的改良主义思想家、政治家,也是著名的文化名人、学者。他作为中国近代社会腐败政治和灾难深重的见证人,作为一个文化变革的先驱和民族思想的启蒙者。他游学国外,深受西方先进思想的影响和启发,形成了自己的美育思想。他认为"美"是人生中的"最要者",趣味是生活的原动力,一个民族犹如一个人,需要审美艺术和来自情感教育的滋养,才能自强自重、振奋精神,才能迎来光明的前途和新的生活。他继承和发展了"宥情""尊情"的思想,强调感情是神圣的,是对人最有吸引力的东西。但感情中因为包含着各种复杂多样的不同侧面,比如有真善美,也有假恶丑,我们只有通过情感教育使感情得以净化。他说:"所以古来大宗教家、大教育家,都最注意情感的陶冶,老实说,是把情感放在第一位。情感教育的目的不外将情感善的、美的方面尽量发挥,把那恶的、丑的方面渐渐压伏淘汰下去。这种工夫做得一分,便是人类一分的进步。"①梁启超认识到了情感教育对于人的审美培育的重要性,情感教育的目的在于祛恶扬善而达到美,并指出了情感教育是社会生活和人的审美教育活动的主要途径。梁启超还提出了"情感教育最大的利器,就是艺术",因为"艺术是情感的表现"。他以小说艺术的功能和特征为例,系统分析了艺术在审美教育活动中的作用:"一曰熏,二曰浸,三曰刺,四曰提。"艺术通过情感来打动人心,对人产生影响,通过情感形象使欣赏者产生共鸣,产生持久的心理效用,从而产生陶冶和教育的作用。因而,他把艺术与社会改良运动联系起来,并提出:"故今日欲改良群治,必自小说界革命始,欲新民,必自小说界始。"

（2）王国维:纯艺术教育的美育思想

王国维生活在清末民初,作为现代美学的开创者和现代教育的倡导者,是第一个将西方现代美学思想介绍到中国并应用于文艺和美学研究的人。他深受康德、席勒、叔本华和尼采等人哲学、美学思想的影响,在中国近代首次正式倡导"美育"。他在1903年刊行的《教育世界》杂志上发表《论教育之宗旨》一文,提出教育由智育、德育、美育三大部分组成,具体阐述教育的目的在于造就"身体之能力"和"精神之能力"相统一的"完全之人物"。为达到这一目的,必须实行"完全之教育"。"完全之人物"应当具备真善美,教育则是实现这种目的的手段,因此教育包含了智育、德育、体育和美育。但是,王国维提出了"无用之用"学说,把美育和智育、德育、体育等其他教育区分开来,为美育获得了独立地位。王国维等近代哲学家们担起了启蒙现代性审美的重任,面对内忧外患的社会现实与复兴民族的历史使命。可以说,王国维在强

① 梁启超:《中国韵文里所表现的情感》,见北京大学哲学系美学教研室编,《中国美学史资料选编》下册,中华书局,1981年版,第417页。

调美育独立性的同时,也突出了审美对于道德人格塑造的意义;他还将美育的范围扩大到了社会大众。他在提倡艺术和审美对于实用功利的"无用",维护了艺术的纯洁性和美育的独立性;同时,提倡美育"有用",促使我们为艺术创作提供有力的人文导向,从而为美育功能在大众中的普及与实现打下了坚实基础。受康德等人的影响,王国维也十分强调美的形式,认为"一切之美,皆形式之美也"①。因而,"古雅"说是王国维洞察中国艺术传统与探索中国现代美育实施的结晶。他的诸多观点,对我们今天理解艺术审美活动和美育的特征与性质有着很重要的意义。

(3) 蔡元培:"以美育代宗教"

蔡元培是我国近代著名的教育家、思想家。1912 年,蔡元培任教育总长,大刀阔斧地进行教育改革,创设新式教育体制,制定新式教育方针,在中国现代教育史上第一次把美育确立为国家教育方针,提出"世界观与美育主义"的宗旨。1917 至 1927 年,蔡元培任北京大学校长,以全面贯彻新式教育方针并领导新文化运动,大力推进美育的实施。他在任期间,以北大为主阵地,组建文学、书法、绘画、音乐等各种美育学术研究会,聘请教师讲授、学生参与、定期开展美育活动,亲授美学课。他的这些主张和实践,为中国美育打开了一个新局面,也引得全国高校和艺术院校纷纷效法与推广,影响极为深广。

在具体的美育实践中,蔡元培认为培养健全的人格,要通过德育、智育、体育、美育相结合的途径才能实现。他说:"人人都有感情。而并非都有伟大而高尚的行为,这由于感情推动力的薄弱,要转弱为强,转薄为厚,有待于陶养,陶养的工具,为美的对象,陶养的作用,叫做美育。"②他在对艺术和审美活动的性质、特点和功能深刻认识的基础上,提出"以美育代宗教说",以美感的超脱性和普遍性的观点,批判宗教的狭隘性、排他性和欺骗性,极为系统地阐释了自己的美学思想;还以哲学、科学发展的历史经验,说明宗教的落后、保守和陈腐,以美育代之极为必要。鉴于此,为了让人性得到充分自由的发展,应该将艺术从宗教中解放出来,更好地发挥艺术审美的作用,发挥它陶冶人的情感的功能,才能进一步使人的感情摆脱宗教的控制,从而获得健康和谐的发展。

3. 当代美育思想概况

党中央、国务院高度重视学校美育工作,党的十八届三中全会作出了"改进美育教学,提高学生审美和人文素养"的重要部署;2015 年 9 月,国务院办公厅印发《关于全面加强和改进学校美育工作的意见》(以下简称《意见》),作为新中国成立以来的第一个全面加强和改进学校美育工作的意见,对新时期加强学校美育工作提出了明确要求。近年来,各地认真学习贯彻习近平总书记系列重要讲话精神,切实贯彻落实《意见》提出的各项任务,将《意见》精神转化为改进美育工作的思路、措施和具体项目,以问题为导向,以改革创新为动力,加强政府统筹,抓住主要环节,学校美育改革发展呈现出良好态势。为贯彻落实国办美育文件,教育部下发了一系列配套文件,与 31 个省(区、市)人民政府和新疆生产建设兵团签署了学校美育改革发展备忘录,这在共和国的教育史上也是第一次。

中国当代美育思想特征

(二) 西方美育思想发展脉络

1. 柏拉图的美育思想

古希腊时期,由于悲剧、史诗和雕塑等艺术较为发达,西方美育思想在此时期获得了较为充分的发展。在雅典,自由民在成长的过程中要接受各种不同层次的教育,教育又分为体育和缪斯教育。缪斯(图 4-1-1)是希腊神话中掌管诗歌、美术、音乐、戏剧的女神。因而,缪斯教育包含了众多美育的内容,甚至

① 王国维:《古雅之在美学上之位置》,《静安先生文集续编》,商务印书馆,1940 年版,第 124 页。
② 蔡元培:《美育与人生》,《蔡元培美学文选》,北京大学出版社,1983 年版,第 220 页。

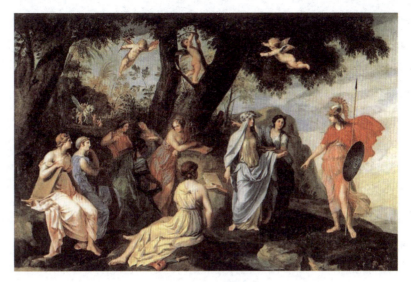

图 4-1-1　缪斯女神

体育教育中也融入了很多美育的成分,比如重视身体的健美、动作的优美等等。

出生在雅典贵族家庭的柏拉图,年轻时受过较好的系统教育,师从苏格拉底。他在《理想国》中提出自己的美育主张,认为身体要进行体育教育,精神和灵魂要进行音乐教育。他尤为看重音乐的作用,认为"音乐教育比起其他的教育来是一种更为强有力的工具,因为节奏和声音有一种渗入人的灵魂深处的特殊方法,在音乐中人们的注意力已被强烈地吸引住了,它给人以强烈的魅力……而受到过那种真正音乐教育的人,就可以锐利地分辨出艺术和自然中的疏忽和缺陷,并能以一种真正的鉴别力去赞美或喜欢那些善的东西,吸收到自己的灵魂中去,从而使自己更善更高尚。"①他认为艺术教育是"培养城邦保卫者的不可或缺的手段",城邦理想的公民应该保持"心灵的优美和身体的优美的和谐一致",这就非美育不可。柏拉图同时认为,美感教育的最高目的就是要达到"理式"世界的美,这种美直通"善"。

柏拉图的美育思想成为西方美育思想的一个重要传统,他的弟子亚里士多德就深受影响,进一步提出了音乐具有教育、净化和精神享受等重要功能。亚里士多德之后,文艺复兴时期,美从天上拉回人间,美育也获得了巨大的发展动力,并在艺术美和自然美对人的人格境界的提升、人性自由的伸展等方面获得了极大发展空间。到了卢梭、狄德罗,更强调文学艺术的启蒙作用及其审美教育作用。卢梭强调人只有回到自然中去,通过自然美对人重塑,人已丧失了天性和曾拥有的美好情怀才能得以复归。狄德罗认识到文艺能以特有的艺术形象,采用迂回曲折的方式来熏陶人,所以艺术教育能更准确更有力地抵达人的内心深处,触及人的灵魂。

2. 席勒的美育思想

18 世纪末,受法国大革命的影响,德国掀起了一场"狂飙突进"的文艺革新运动,歌德和席勒是其中的主要代表人物。他们提倡个性解放,重视人的全面发展,并以古希腊文化和精神为复归,形成了一次新的人文主义运动高潮;因而,他们俩也被誉为"德国文坛上的双子星"。席勒的美育理论深受西方传统哲学思想尤其是康德哲学的影响,他以"完整的性格"为标准批判了物质丰富但精神贫瘠、人性分裂的问题,试图使人实现自由的人性、拯救日益败坏的人类心灵。

席勒的《审美教育书简》由他于 1793—1794 年写给丹麦亲王奥克斯登堡的克里斯谦公爵的二十七封信函所构成,具有鲜明的政治主张和现实针对性。他说:"国家与教会、法律与习俗都分裂开来,享受与劳动脱节、手段与目的脱节、努力与报酬脱节。永远束缚在整体中一片孤零零的断片上,人也就把自己变成了一个新断片了……人就无法发展他生命的和谐,他不是把人性印刻到他的自然(本性)中去,而是把自

① [古希腊]柏拉图著,吴献书译:《理想国》,商务印书馆,1959 年版,第 401—402 页。

己仅仅变成他的职务和科学知识的一种标志。"①他指出了他所处的那个时代里社会对人性的压抑、人性分裂的痛苦和尖锐的现实矛盾,极力主张通过美育的方式愈合人性的创伤,认为美育是人通向全面自由发展的桥梁。席勒在这部著作中也阐述了美和艺术对于人性复归到正常的自然状态的作用。他分析人性之所以出现分裂,是因为受制于两种冲动,一是感性冲动,一是理性冲动。"感性冲动"要求使理性形式获得感性内容,使人成为一种物质存在;"理性冲动"要求使感性内容获得理性形式,要求使千变万化的现象见出和谐与法则。但人的这两种冲动在经验世界中常处于对立状态,必须通过文化教养,才能使得二者统一。若二者可以调和统一,席勒认为它即形成"游戏冲动",进而使其成为感性和理性相统一的审美活动,"人就会兼有最幸福的存在和最高度的独立自由"。席勒认为,在古希腊时代,人的这两方面是统一的,但是到了近代社会,严密的分工制和等级差别使得人身上的这两个方面分裂,人的自身和谐被破坏,整个社会的和谐也就被破坏了。席勒认为这是近代社会面临的一个重大危机。为了解决这一危机,席勒提出了他的美育思想并大力推行。他认为:"只有人在充分意义上是人的时候,他才游戏;只有当人游戏的时候,他才是完整的人。"②人只有在审美活动中,才不会受到单纯的感性或片面的理性的制约,在一种游戏的状态和审美观照中,使得感性与理性得到重新的统一,成为真正意义上的人。因为审美对于人的精神自由来说,对于人性完满来说,都是绝对必需的。席勒以"培养我们感性的精神力量的整体尽可能和谐"为宗旨,他试图通过倡导美育而建造他心目中的"审美王国",从而获得政治的自由,他也试图通过美育来达到社会对异化的扬弃。席勒的美育思想上承康德,下启马克思,在美育史上具有重要影响。席勒之后,西方近现代很多美学家、教育家,他们进一步推进了美育思想,比如,19世纪德国的福禄贝尔,英国的罗斯金、莫里斯,20世纪德国的K.朗格,美国的杜威、托马斯·门罗等。

二、何谓美育

关于美育的界定的问题,学界有各种看法和观点。归纳起来大概有四种代表性的观点:

1. 人性论的美育观

这种美育观的代表是法国的卢梭和德国的席勒。他们认为人的自然本性是完美的,由于人身处社会,会受到邪恶、丑陋、肮脏和嫉恨等不良社会现象的负面影响,加之工业化进程中伴生、致使人性的扭曲和畸形。卢梭为此倡导"回归自然,返回自然"的思想,并把这种思想寄寓在《爱弥儿》中。在卢梭看来,对人进行自然美的教育是人类达到人性完美的重要手段。拥护这一观点的还有前面提到的席勒,他在批判性继承康德的美学思想基础之上,认为通过游戏活动(审美活动)将人性中已经处于分裂的感性与理性重新协调起来,使人成为精神自由、具有审美能力的完美人格的人。

2. 艺术教育即美育

这种观点认为艺术是美的集中表现,审美教育主要就是进行诸如绘画、音乐、舞蹈、文学等课程的艺术教育。古今中外的艺术珍宝和艺术经典为人们提供了无穷的审美愉悦和乐趣,人们可以通过艺术作品对人进行有针对性的审美教育。

3. 美学教育就是美育

这一观点认为美育作为美学的一个重要组成部分,审美教育离不开美学理论的指导,美的基本知识和理论必然包含其中。但这种观点忽视了审美教育的实践性和现实性,用理智取代了情感。

4. 情感教育即美育

在中外美学史上,有很多重要的美学家、思想家都强调情感教育在审美教育的中心地位,重视审美教

① [德]席勒著,徐恒醇译:《美育书简》,中国文联出版公司,1984年版,第51页。
② 同上,第20页。

育陶冶人的感性、情感,净化心灵和灵魂,提升人的境界的作用。我们前面提到的蔡元培和朱光潜也尤为重视情感教育,蔡元培认为:"美育者,应用美学之理论于教育,以陶冶感情为目的者也。"① 朱光潜提出:"美感教育是一种情感教育……美感教育的功用在怡情养性,所以是德育的基础工夫。"②

综合各派观点,我们认为,美育即审美教育,是借助自然美、社会美、艺术美等手段,以培养人正确的审美观和高尚的道德情操,提高人的审美能力,使人得到自由而全面发展为目标的教育活动。

第二节　审美教育的特点

美育是一种特殊的教育活动,也是一种特殊的审美活动。美育的实现需要借助直观的感性形象,建立在人的情感基础上,在潜移默化的过程中,促使人们在自由愉悦的审美体验中使情感获得升华,灵魂获得净化,从而获得完美的人格和审美的人生。归纳起来,美育具有如下四个特点:从手段上看,美育具有形象性;心理基础上看,美育具有情感性;从过程上看,美育具有渐进性;从方式和目的上看,美育具有自由性。

一、形　象　性

美育区别于德育、体育、智育等教育活动,通过具体可感的美的事物、形式和现象使人们获得美感。如黑格尔所说:"美只能在形象中见出。"③ 美具有形象性,而美育自然借助于这一特性实施各类教育活动。中国自古的教育观念侧重以感性直观的形象启蒙、培育人。孔子说"岁寒,然后知松柏之后凋也",借用松柏的形象来说明应当如何做人立世的道理。周敦颐的《爱莲说》以莲花的清姿素容的外在形象,洁身自爱的高洁品性,说明不与世俗同流合污的为人修身追求。

周敦颐《爱莲说》

通观中国古代美育,礼乐文化的教育手段也体现了这一点。孔子所推崇的"兴于诗,立于礼,成于乐",诗与乐的教化过程皆包含了丰富的形象性。即使人们在"礼"最终导向德育的范围里,我们也能看到通过一系列外在的严整的仪式获得心灵的感染与震撼。《礼记·少仪》载:"言语之美,穆穆皇皇。朝廷之美,济济翔翔。祭祀之美,齐齐皇皇。车马之美,匪匪翼翼。鸾和之美,肃肃雍雍。"由此可见,即使是庄严堂皇、气势恢宏的礼仪也会以形象性对人的感官形成冲击,影响人的心理,培养人的性情和气质。因为这些仪式积淀了人的情感和一定的社会历史内容,它们成为一种"有意味的形式"。李泽厚对此提出:"在日常生活中,合十表示诚灵、躬腰代表礼敬、头颅上抬或下垂表现高傲和谦卑,不同语言和不同文化,都可领会;艺术正在把这种'人同此心,心同此理'的结构形式发掘、创造、组织起来,使感知形式具有'意义'。可见艺术作品的感知形式层的存在、发展和变迁,正好是人的自然生理性能与社会历史性能直接在五官感知中的交融会合,它构成培育人性、塑造心灵的艺术本体世界的一个方面,尽管似乎还只是最外在的方面或层次。"④ 实际上,礼教和诗教、乐教一样,都是通过美育的方式进行的,三者结合,可以把外在的规范与内心的和谐统一起来,从而形成美与善合一的审美境界。"诗、礼、乐三项可以说都属于美感教育。诗与

① 蔡元培:《美育》,见沈善洪主编《蔡元培美学选集》(上卷),浙江教育出版社,1993年版,第305页。
② 朱光潜:《谈美感教育》,见《朱光潜美学文集》第2卷,上海文艺出版社,1982年版,第505—506页。
③ [德]黑格尔著,朱光潜译:《美学》第一卷,商务印书馆1979年版,第161页。
④ 李泽厚:《美学三书》,安徽文艺出版社,1999年版,第563页。

乐相关,目的在怡情养性,养成内心的和谐;礼重仪节,目的在使行为仪表规范,养成生活上的秩序。蕴于中的是性情,受诗与乐的陶冶而达到和谐;发于外的是行为仪表,受礼的调节而进到秩序。内具和谐而外具秩序的生活,从伦理观点看,是最善的;从美感观点看,也是最美的。儒家教育出来的人要在伦理和美感观点都可以看得过去。这是儒家教育思想中最值得注意的一点。"① 由此可见,直观可感的形象在审美活动中异常凸显,在审美教育中也极为重要。教育必定以感性形象作为引导,易于吸引人,也更易于被人们所接受。

二、情 感 性

审美教育是一种情感教育,情感是审美教育的重要心理基础。审美教育的情感性主要体现在它以具有感染力的形象激发人的情感,并使人欣然接受之。历来学者对于情感的重要性就有着充分的认识,尤其是近现代以来,随着西方美学观念的传入,国人对情感力量的认识更加深刻,审美教育的情感性也被提到了一个重要的位置之上。比如王国维认为"美育即情育";蔡元培认为美育是"陶养感情之术";梁启超认为"天下最神圣的莫过于情感"。

审美教育的情感性,体现在以下三个方面:

1. 情感性与审美教育采用的方式有关

诗教、乐教作为古代审美教育的主要方式,可算为情感教育,这与诗、乐自带情感性是分不开的。孔子认为诗"可以兴,可以观,可以群,可以怨",便是说明了艺术是借助于个别的形象,以联想的方法,使人领会和感受到普遍性的东西;同时,借助艺术形象达到感染人和教育人的目的。甚至白居易推崇"诗教",也是因为看重了诗文包蕴了丰富的情感性。他在《与元九书》中说:

"夫文,尚矣,三才各有文:天之文,三光首之;地之文,五材首之;人之文,六经首之。就《六经》言,《诗》又首之。何者?圣人感人心而天下和平。感人心者,莫先乎情,莫始乎言,莫切乎声,莫深乎义。诗者,根情、苗言、华声、实义。上自贤圣,下至愚骏,微及豚鱼,幽及鬼神。群分而气同,形异而情一。未有声入而不应,情交而不感者。"

白居易认为六经为人文之首,诗又为六经之首,诗之所以能够使天下和平实则是以情感为根基。自然,我们也可以理解古人对于乐教的重视,正是因为各门艺术本身的情感性。《乐记》载:"夫乐者,乐也,人情之所不能免也。"音乐具有感化人心灵,唤起心灵中美好和谐的感情的作用,进而也会对社会的和谐发展起到重要的促进作用。

2. 情感性体现在审美教育激发的情感

范仲淹《岳阳楼记》

审美教育除了借助艺术的手段达到教育的目的,也可以借助自然美的外延与内涵激发人们的审美情感,促使人们从中观照到自己的本质力量。比如范仲淹的《岳阳楼记》便以形象性描绘出了不同的自然环境对于人们心理状态和情感的透射与影响。

3. 情感性体现在审美教育净化人们的情感

人的情感有高尚、庸俗之别,审美教育中的情感作为一种审美情感,指向的教育目的是要陶冶人们美好的情感。梁启超在《中国韵文里头所表现的情感》一文中着重对此作了深刻的阐述:

情感的作用固然是神圣,但他的本质不能说他都是善的,都是美的;他也有很恶的方面,他也有很丑的方面。他是盲目的,到处乱碰乱迸,好起来好得可爱,坏起来也坏得可怕。所以古来大宗教家、大教育家,都最注意情感的陶冶。老实说,是把情感教育放在第一位。情感教育的目的,不外将情感善的、美的

① 朱光潜:《朱光潜全集》第四卷,安徽教育出版社,1988年版,第145页。

方面尽量发挥,把那恶的、丑的方面渐渐压伏淘汰下去。这种工夫做得一分,便是人类一分的进步。

因而,在审美教育的视野里,我们也必须对艺术中引导的情感进行选择,对于艺术作品进行把关。这样才能使审美教育的情感性发挥出积极作用,使得以情感人的效果胜于以理服人。

三、渐 进 性

杜甫诗句"随风潜入夜,润物细无声",可以说是审美教育最为形象的比喻。审美教育是改变人心灵的一项巨大工程,也必定是一个长期的过程。儒家注重"化育",其中的"化"体现了审美教育潜移默化的渐进性特征。朱光潜认为:"老子《道德经》开卷便说:'道可道,非常道;名可名,非常名'。这就是说伦理哲学中有无言之美。儒家谈教育,大半主张潜移默化,所以拿时雨春风做比喻。佛家及其他宗教之能深入人心,也是借沉默神秘的势力。"①可见,"无言之美"的化育体现了中国古代审美教育的特色。梁启超借小说谈到化育的力量,他认为小说支配人道的力量有四种:"熏""浸""刺""提",其中"熏也者,如入云烟中而为其所烘,如近墨朱处而为其所染";"浸也者,入而与之俱化者也"。审美教育崇尚自然而然,使人在不知不觉间受到陶养和教育;尽管它是渐进的,但是对人的影响却是持久和深远的。

四、自 由 性

审美教育的根本性质和最终目的在于实现人的自由。自由便也成为审美教育的方式之一。黑格尔说:"主体方面所能掌握的最高的内容可以简称为自由。自由是心灵的最高的定性。按照它的纯粹形式的方面来说,自由首先就在于主体对和它自己对立的东西不是外来的,不觉得它是一种界限和局限,而是就在那对立的东西里发现它自己。"②席勒也提出过,审美教育是"通过自由去给予自由,这就是审美王国的基本法律"③。人只有在自由的状态和心境中,才能充分发现和发展自己,体现出自己的本质力量。

自由在审美教育中体现为两个方面。一是审美教育过程中主体的能动性。在审美教育过程中,审美主体总是处在一种轻松自由的状态中。二是体现在审美教育的目的和结果中。审美教育的结果是要培养一个人的自由心灵,并获得一种自由的人生状态,从而进入到纯粹的审美境界。正如马克思的"异化"理论,马尔库塞"单向度的人"的论述,海德格尔"诗意的栖居",王国维所说:"德育与智育之必要,人人知之,至于美育有不得不言者。盖人心之动,无不束缚于一己之利害,独美之为物,使人忘一己之利害,而入高尚纯洁之域,此最纯粹之快乐也。"④都立足于人的自由与解放,把自由作为人类的理想和使命,审美教育的自由性特点故而有之。

第三节　审美教育的任务与功能

审美教育不仅通过形象、情感培养人的审美能力,丰富人的审美情趣,发展人的审美理想和美的创造

① 朱光潜:《朱光潜全集》第一卷,安徽教育出版社,1987年版,第70页。
② [德]黑格尔著,朱光潜译:《美学》第一卷,商务印书馆,1979年版,第124页。
③ [德]席勒著,徐恒醇译:《美育书简》,中国文联出版社,1984年版,第145页。
④ 王国维著,佛雏校辑:《王国维哲学美学论文辑佚》,华东师范大学出版社,1993年版,第252页。

力，使人最终能按照美的规律改造客观世界和重塑主观世界，使每个人都努力成为全面发展的自由的人，从而促进社会的和谐发展。

一、审美教育的任务

（一）审美感受力的培养

审美的基本任务是培养和提升人的审美能力。审美能力是以审美情趣为核心的，对审美对象形式整体的一种直观感悟能力，是由多种心理功能如感知、想象、情感和理解等协调活动的结果，也是人类长期社会实践的产物。木心说："没有审美力是绝症，知识也解救不了。"如果一个人不具备审美修养，是很难有健康而深广的审美情趣的，也就难以获得美的享受，也品味不到审美带来的愉悦。

审美感受力的培养重在对审美感知能力的培养。审美感知是对审美对象具体特征的反映，涉及最多的是审美主体的情感判断。最直接有效的方法是不断接触艺术作品，尤其是经典的好作品，才可能培养和训练"有音乐感的耳朵"，能"发现美的眼睛"。在审美教育中借助于艺术，尤其是经典艺术作品对培养人们的审美情趣、提升人们的审美感知能力有着不容小觑的作用。比如，我们在欣赏绘画作品中，会注意到线条和色彩；在音乐作品欣赏中，会注意到乐器和歌唱家发出的各种美妙的声响；在舞蹈艺术欣赏中，会注意到演员的动态和韵律的身体之美……艺术集中体现了美的众多领域，我们从艺术作品中所得到的东西，能使我们的感官更加敏锐，使得生活变得更加丰富多彩。美国著名教育家埃德曼曾说："也许从感官敏锐、充满活力的人身上比那些对世界呈现的五光十色从精神到肉体都麻木不仁的人身上，更能实现精神的飞跃。"[①]艺术对于人有净化的作用，我们在一部电影、一出戏剧、一支舞曲、一则小说里，常常会使得感情和思想得到暂时的发泄和舒展，促使了感官和情感的净化，从而使得我们的观察力、感受力、想象力等感知力获得很好的培养和训练。

（二）审美鉴赏力的培养

艺术的最大魅力在于激发人的美感。叶朗在《大学生与美学》一文中指出："美学和美术研究、艺术欣赏都有密切的关系，但美学并不等于美术研究和艺术欣赏。从根本上说，美学是对于人生、对于生命、对于文化、对于存在的理论思考。"[②]这个论断为我们揭示了美学与艺术教育的关系，并明确了美学与艺术教育的差别和联系。审美教育是把人类对艺术活动的认识提高到哲学的层次，把艺术活动作为人类存在的一种基本形式来认识，是对于人生、对于生命、对于文化、对于存在的理论思考。美育借艺术活动，促使人们以艺术（审美）的方式感兴，体验到的人生意识、宇宙意识和历史意识。在艺术作品中，艺术家运用鲜明、娴熟的形式，使人类的普遍情感更加集中，更加丰富、细致、深刻。我国著名京剧表演艺术家梅兰芳就重视审美鉴赏能力提高的途径和重要性，他说："要善于辨别精粗美恶，就必须努力提高自己的眼界。除了多看多学多谈，还可以在戏曲范围之外，去接触各种艺术品和大自然的美景，来多方面培养自己的艺术水平，才不至因孤陋寡闻而不辨精、粗、美、恶……"[③]比如，我们在聆听贝多芬《第九交响曲》时不仅会感受到声音的铺排艺术，也能感受到一个伟大音乐家对于生活美好情感的礼赞与热爱。在徐悲鸿的绘画作品《奔马》中（图4-3-1）我们可以直观感受到他的用笔用墨的洒脱，鬃尾使用浓墨挥洒，肩部的转折面、马

① ［美］欧文·埃德曼著，仁和译：《艺术与人》，工人出版社，1988年版，第26页。
② 叶朗：《胸中之竹》，安徽教育出版社，1998年版，第319页。
③ 梅兰芳：《梅兰芳文集》，中国戏剧出版社，1962年版，第47页。

蹄使用浓墨勾勒，颈部阴阳交界处只浓墨一笔，其他处使用淡墨，颈和肩交接处留白。有时候腹部背部也大面积留白。画中题字"山河百战归民主，铲尽崎岖大道平"体现了他难以抑制的欣喜之情，也表达了他对祖国对人民衷心的祝愿和期盼！

同时，人们在进行审美鉴赏活动时，也会从所感知的审美对象的一些审美属性中获取价值内涵。好的艺术作品可以使我们"悦目""赏心"，也能使我们的感情受到感染，引领着理性的思考。艺术作品是丰富多样的，既有那些正面描写自然美和社会美，激发人们对美好生活的向往和热爱的作品；也有揭露和鞭挞生活中假恶丑现象，表达艺术家对社会不良现象进行否定和抨击的作品，同样引发人们在艺术欣赏时的心灵震动，也引起人们在审美判断和审美理想中与艺术家产生共鸣。雨果的《巴黎圣母院》（图4-3-2）以奇特的想象，夸张的手法，用浪漫主义的笔法勾勒了一个丑得出奇的形象：一个蜷作一团的小怪物，又难看、又跛足、又独眼、又驼背，四面体的鼻子，马蹄形的嘴，猪鬃似的赤红色眉毛……看起来就像是一个被打碎了的而没有好好拼拢起来的巨人像。雨果让我们在美丑对照原则中，美与丑、善与恶、光明与黑暗的强烈对照的社会现实。因而，审美的直接成果表现为个人对美的事物的鉴赏能力，比如品鉴艺术作品，欣赏作品中的意境，理解艺术家的艺术见解和美学观点等。而间接的结果则体现为个人的行为模式、修养和道德品质，并使得它贯穿于人的长期自我培养和塑造、发展的全过程。

图4-3-1　徐悲鸿《奔马》，作于1951年夏

图4-3-2　《巴黎圣母院》（1939）剧照

（三）审美创造力的培养

审美创造力是一种对美的自我表现，是审美主体创造美的能力。审美创造力最核心的因素是想象力和表现美的技术、美的造形能力等。实际上，审美感受力和审美鉴赏力的培养和提高，已然包含着审美创造力的因素。但审美创造力的培养主要还是在实际的审美操作中，得到锻炼、培养、激活和提高。想象力在审美实践中表现得尤为突出，想象通过实践这一中介才能转化为物态化的成果，成为一个可供观赏的对象性的存在。而要实现物态化的关键在于掌握表现美的技巧，这种技巧除了指高度的艺术基本功之外，还在于恰如其分地表现情感和塑造形象的能力。美育可能使人得到投身于实际的艺术和审美创造活动中的机会，对于培养人的审美想象力和实际操作技巧，并以此来提高他的审美创造力具有特别重要的意义和价值。比如西班牙画家毕加索92岁谢世仍被誉为"世界上最年轻的画家"，他的创作十分丰富，他从不肯重复别人，也不肯重复自己，创作经历了蓝色、玫瑰色时期，囊括黑人、分析、综合、愤怒、牧歌等各种主题，始终用新鲜的创造能力使自己的艺术生命保持旺盛、永恒。

二、审美教育的实施

审美教育的特殊价值在于以理论和实践结合的方式,通过提供大量生动可感的形象体现出真善美,把人的审美能力和审美创造在实践中统一起来。可以说,美育实施的途径是多样化的,归结来看,主要包括家庭美育、学校美育和社会美育三个方面。

(一) 家庭美育

家庭美育是父母对孩子进行的审美教育。它是家长通过家庭生活的各个环节,用各种美的事物影响孩子,引导孩子形成正确的审美意识,具备鉴赏美和创造美的要求和能力。儿童审美发展的途径首先从家庭美育开始。家庭是人生的起点,也是美育的起点。人生早期是可塑性最强的时期,家庭的熏陶、家庭成员的审美情趣和家庭文化环境对孩子的成长有着十分重要的影响。比如家庭美育中音乐的运用对于孩子审美能力的培养作用十分突出。教育专家们认为音乐是通向记忆系统的高速公路,匈牙利的一个音乐中心曾做过实验:他们将 40 个孩子分成两组,一组给予音乐训练,另一组不给予音乐训练,经过一段时间后,接受过音乐训练的孩子各科成绩及其他能力都大大高于另一组孩子。也有人对自 1911 年"诺贝尔奖"创立以来获奖的数百名科学家进行了专门研究,发现审美化的家庭教育是这些科学家后来成才的一个重要因素。如:量子论的发现者普朗克从小受家庭熏陶爱好音乐,他的钢琴演奏技艺十分高超;爱因斯坦的成功与家庭的音乐教育也有着密切联系,他是一位出色的小提琴手。

家庭美育的作用并非仅仅局限在音乐或绘画等艺术元素的融入。一个和谐的家庭,家庭成员中融洽的人际关系,家庭生活中处处表现出来的人性美、人情美、人格美、家风美,家庭成员讲究语言美、行为美,将对孩子的成长产生积极的影响。孩子在充满了亲情、关怀、支持和鼓励的家庭环境中生活和学习,心情愉快舒畅,不仅会受到美的熏陶,而且对其智力开发也是大有裨益的。同时,家庭物质文化环境和精神文化环境的改善,利用业余时间从事他们喜爱的活动,参加健康向上的文娱活动,比如听音乐,参观博物馆、美术展览等以充实孩子的生活,对孩子进行审美教育。另外,孩子的穿着打扮讲究形象美,待人接物讲究礼仪美,锻炼身体讲究体魄美等都是家庭美育的重要内容。

在家庭美育的实施中家长应遵守这样三个原则:

一是家庭美育应从家庭现有的经济条件和生活水平出发,首先要营造整洁优美的家庭环境,体现高雅文明的生活情调与和睦融洽的家庭关系,其次注重对孩子审美理想、审美情趣和审美能力的培养,关注孩子的心灵陶冶。

二是就地取材、因地制宜地充分利用孩子现实生活中的各种富有教育意义的事物,按照孩子的心理发展特征、以孩子乐于接受的形式进行家庭美育。

三是善于捕捉教育时机,因势利导展开家庭美育。

总之,家庭是人生美育的摇篮,良好的家庭美育将为一个人的全面发展打下坚实的基础,使其终身受益。

(二) 学校美育

学校美育是指根据国家教育战略目标,通过学校的具体教育目的,有计划地向学生实施审美教育的活动。以传授美学知识,培养审美观念和感知美、鉴赏美、创造美的能力为主要任务;以自然美、社会美和艺术美为教学内容;通过学科教学及相应的课外活动指导学生参与到具体的鉴赏美和创造美的活动中,

学校美育渗透在教育、教学、管理等各项工作环节中。学校美育相比于家庭教育、社会美育,有着其自身独特性,简要归纳为以下四点:

(1) 计划性

学校根据人才培养的要求和目标,按照教育规律,有目的、有计划地组织美育活动,引导学生进行目标化的学习、训练。

(2) 渐进性

要求的是学校按照科学的逻辑系统和学生认识能力发展的顺序实施相应的美育活动。从小学、中学到大学,美育的要求和内容分层次有计划地安排到每一门课、每一项审美实践活动中,以遵守渐进性为原则组织开展教学活动。

(3) 科学性

科学性是学校教育的基本要求,也是学校美育的基本要求。教师专业知识的讲授必须严格地符合科学的结论,作出科学的解释。学校要引导学生树立进步的、健康的审美理想,掌握正确的审美标准,使得学生具备发现美、感受美、创造美的能力。

(4) 集中性

学校是专门培养人才的场所,具有集中的审美教育环境,不但应该为学生提供更多的美育机会,而且能推动学生情感活动的自由扩展,使之在审美感受中获得丰富的情感体验。

另外,教师的形象也属于学校美育的范畴。优秀的教师常能给人一种如沐春风的感觉,在潜移默化中树立起榜样的作用。因而教师的道德、情操、仪态等都可以通过言传身教的方式影响和推动学生的崇高审美理想、健康审美趣味和完整人格的形成。

(三) 社会美育

社会美育是对全社会成员普遍实施的审美教育活动。社会美育相比家庭美育、学校美育而言,包含的范围更广,作为人生审美实践的继续和延伸,是整个社会、民族乃至全人类的共同追求。社会美育的特点在于借助可感的物质媒介来营造社会的精神文化氛围,通过感性熏陶的作用渗透到人们的生活的各个领域。社会美育重在间接地对人产生影响,使主客体之间得到感情的交流和升华,从而促成一种全社会追求美、向往善的发展趋势,使得社会和人生更加和谐。

社会美育的内容是多面的,包含了社会的精神生活和物质生活。精神生活涵盖了人伦关系、道德习尚、审美风范、文化遗产等;物质生活涵盖了名胜古迹、生态环境和文化设施、居住及工作环境等等。在实际的操作中,社会美育的实施主要从物质文化切入,通过精神文化的物质载体来强化社会的审美氛围。因而,社会美育的途径有三大方面:

(1) 社会文化设施的美育

这是利用全社会的各种文化设施,比如影剧院、博物馆、展览馆、图书馆、名胜古迹、公园等,可使人在欣赏、游玩、娱乐中参与到审美教育活动。

(2) 社会生活环境的美育

这指的是城乡居民住宅、建筑的合理安排和布局等。房屋和道路建筑的美化、绿化、塑像、宣传栏、商业广告和橱窗布置的思想性和艺术性,可使人赏心悦目。而伴随着人们对生态环境的日益重视,人们对于居住质量和生活理想的追求,都会将与生态环境的和谐共生问题纳入考虑因素中,激发人去创造美好的新生活。

(3) 社会日常生活的美育

它指的是渗透到人在社会关系中的日常生活的美育,包括了居室美育、服饰美育、娱乐活动美育和爱

情生活美育等等内容。由于社会日常生活和人们的关系密切,产生的审美影响深入而细致,因此日常生活美育有着广阔天地。从居室、服饰、爱情到美发、美容,以及社会上的日常交往等,到处都呈现着美和审美教育问题。中国古人善于在饮食起居中享受生活、美化生活中颐养性情、陶冶情操。司空图在《二十四诗品》中用文学的24种风格对应出人的24种生活审美意趣。比如:

<p style="text-align:center">玉壶买春,赏雨茆屋。</p>
<p style="text-align:center">坐中佳士,左右修竹。</p>
<p style="text-align:center">白云初晴,幽鸟相逐。</p>
<p style="text-align:center">眠琴绿阴,上有飞瀑。</p>
<p style="text-align:center">落花无言,人淡如菊。</p>
<p style="text-align:center">书之岁华,其曰可读。</p>

此为司空图说的"典雅"之风格,却在人的日常生活中尽显审美之范。在今天这个商品经济和科技飞速发展的社会中,美的理想从精英回到大众,一切都可以是美的所在,比如:"借助大众传播、文化工业等,审美普及了,不再是贵族阶层的专利,也不再局限于音乐厅和美术馆等和日常生活隔离的高雅艺术场所,它就发生在我们的生活空间,如百货商场、街心公园、主题乐园、度假胜地等,发生在对自己的身体进行美化的美容院、健身房等场所。"①

本章拓展阅读:

1. 李天道主编:《西方美育思想简史》,中国社会科学出版社,2007年版。
2. [古希腊]柏拉图著,吴献书译:《理想国》,商务印书馆,1959年版。
3. [德]席勒著,徐恒醇译:《美育书简》,中国文联出版公司,1984年版。

本章思考练习:

1. 何谓美育? 包含什么特点?
2. 中国美育思想发展脉络是怎样的?
3. 美育有哪些基本的任务?
4. 美育实施的途径有几种?

本章拓展:

中国美育网: http://www.zgxymyw.cn/

① 陶东风等:《日常生活审美化——兼及当前文艺学的变革和出路》,《文艺争鸣》,2003年第6期,第28页。

第五章
音乐艺术欣赏

第一节　音乐艺术概述

音乐是人类文明发展的产物,是用有组织的乐音构成的听觉意象,来表达人们的思想感情与社会现实生活的一种艺术形式。如果说,音乐艺术起源于劳动,而劳动是人类为了生存与大自然斗争并寻求适应的需要,也是人类创造音乐艺术的基本动力。音乐是时间过程中展示的诉诸听觉的一门艺术。

音乐欣赏是人们接触音乐艺术的基本方式,聆听音乐是人们现代生活中的重要内容。音乐美需要在欣赏过程中得到实现,音乐欣赏必须以欣赏者为基础,以欣赏者的审美经验为条件,通过一系列复杂的心理活动体验、发现和判断音乐的艺术价值,使欣赏者产生审美体验。

音乐是一门根植于文化的艺术,对音乐艺术的欣赏需要具备一定的文化知识和艺术修养,欣赏音乐作品一般要具备四方面素质,即了解作品与作者的时代背景、了解音乐的民族特征、掌握音乐语言、了解作品的曲式与体裁。音乐欣赏可分为三个阶段,只求悦耳的官能欣赏、激发起情绪共鸣的感情欣赏以及能够深入认识作品主题思想、形式、结构从而获得精神满足的理智欣赏。只有进入感情和理智的欣赏阶段,才能较全面领略音乐内涵。

一、音乐艺术的概念及特点

音乐艺术是通过有组织的乐音在时间上的流动来创造艺术形象,传递思想感情,表现生活感受的一种表现性时间艺术。

音乐的美,简单地说就是能直接唤起人的听觉审美愉悦。对于人的听觉而言,好听与否取决于听到的是噪音还是乐音。噪音即音高和音强变化混乱,不和谐的声音。乐音,即音高和音强的变化,是具有一定的频率,并由有规律的振动所产生的和谐的声音。二者与音乐美的关系在于前者的不规则振动所形成的无节奏状态与人的自然状态、呼吸心跳的节奏难以合拍;后者的有规则和有规律的振动所形成的节奏和节拍状态与人的自然状态比较契合,容易与处于审美状态中的欣赏者产生主客体同构的和谐状态。

1. 音乐是声音的艺术

音乐艺术是通过音响形式来诉诸人的听觉的艺术。它以声音为表现手段,通过声音来塑造音乐形象和传递情感。传统音乐一般由符合形式美法则和自然规律的声音——乐音构成。乐音依据美的规律进行艺术加工而形成一种有组织、有规律的音乐语言,即使在音乐中使用噪音乐器(如缶),也是以节奏为基础与乐音相结合而融入音乐作品中的。而现当代音乐则打破了这一人为形成的规矩,经常采用一些无规则噪音甚至自然界中的原声与传统音乐体系相融,以创新思维与手段打破传统意义上的审美样式,直接应用到音乐作品中,产生全新的音响效果。

2. 音乐是时间的艺术

音乐具有时间性。在音乐呈现的过程中,音值的长短、节奏、速度、力度都是以动态的形式展开和完成的,这些都与"时间"密不可分。在音乐流动过程中,听众的情感随着音乐的律动起伏发展变化,离开了时间,音乐将无法呈现。音乐进行与听众情感同步,形成了音乐与欣赏主体的同构关系。

3. 音乐是表演的艺术

音乐表演是连接音乐创作和音乐欣赏的媒介，音乐必须以表演为载体才能将乐谱转换成艺术并为欣赏主体所感知。在音乐表演中，表演者主动或下意识地融入一些主观的音乐而产生不同的艺术效果，这种艺术的再创造活动就是二度创作。

4. 音乐是情感的艺术

音乐艺术用有组织的音响构成艺术形象从而表达思想感情来反映社会生活。音响结构与特定情感的表达，二者都是在时间中展示和发展，在速度、力度、色彩等方面产生动力性变化的。欣赏主体在欣赏音乐作品时产生的各种情绪与音乐所要表达的情绪直接相关，这就是有组织的声音与人的情感产生了共鸣。

二、音乐艺术的分类

音乐艺术作为一种审美与社会功能相结合的综合艺术，受到经济、文化、宗教、社会结构等方面的影响。因而音乐艺术的分类方式存在多种形式，按不同的类别有着不同的分类方式。一般说来，主要有如下四种分类方式：

一是按照产生音响的原材料不同，分为声乐和器乐两大类。声乐，是指用人声歌唱为主的音乐。声乐可以根据人们歌唱的特点，分成男声（包括高音、中音、低音三种）、女声（包括高音、中音、低音三种）和童声三类。声乐还可以根据演唱的方式分为独唱、齐唱、重唱、合唱、对唱、伴唱等多种形式。器乐，是指用乐器发声来演奏的音乐。器乐的划分方法也很多样，根据器乐的不同种类和演奏方法分为管乐、弦乐、弹拨乐和打击乐四大类。器乐还根据演奏方式的不同，区分为独奏、重奏、齐奏、伴奏、合奏等多种形式。从体裁形式来划分，又可以分为序曲、组曲、夜曲、进行曲、谐谑曲、叙事曲、幻想曲、狂想曲、随想曲、舞曲、协奏曲、交响音画和交响曲。

二是按照音乐产生的区域不同，可分为西方音乐和东方音乐。我们知道在不同文化背景之上产生的音乐的审美追求是不同的。比如，在功能张力上，西方音乐重娱人、重技巧、重新旧之分；东方音乐更加重自娱、重情味、重雅俗之别。在美感形态上，西方音乐追求主题的深刻、表现的强度和音响效果的绵密厚实；东方音乐追求韵味的深邃、表现的力度和音响效果的虚淡与空灵。在表现形式上，西方音乐注重乐音的固定、织体的网状结构、节奏的整齐规则；东方音乐则注重乐音的变化、织体的单线延伸和节奏的灵活等。

三是按照音乐发生发展的历史进程的不同特点，西方音乐又可分为古希腊与古罗马音乐、中世纪音乐、文艺复兴时期的音乐、巴洛克时期的音乐、古典主义时期的音乐、浪漫主义时期的音乐和20世纪音乐几个时期；中国音乐可分为远古时期、夏商时期、两周时期、三国两晋南北朝时期、隋唐时期、宋金元时期、明清时期、民国时期、新中国时期等几个时期。

四是按照音乐风格不同的特点，可分为古典音乐、民间音乐、原生态音乐、现代流行音乐等。

第二节　中国音乐艺术

一、中国音乐概述

中国音乐可追溯至7000多年前的新石器时代，创造了丰富的音乐文化并对周边地区产生了深远的影响。在数千年的历史长河中，中华民族文化与其他文化不断地碰撞、融合，中国音乐不断吸收外来音乐

图 5-2-1 新石器时代的骨哨,浙江省余姚市河姆渡出土,长 6—10 厘米

元素,不断地充实发展。至今形成了多风格、多元素聚合的博大精深的中华民族音乐文化。

中国音乐一般分为以下八个时期:

1. 远古时期

中华民族音乐的启蒙时期早于华夏族的始祖神轩辕黄帝两千余年。距今 6700 年至 7000 余年的新石器时代,先民们可能已经可以烧制陶埙,挖制骨哨(见图 5-2-1)。1986 年在河南舞阳县贾湖遗址出土的骨笛,距今达 8000 年左右,是世界上已知的最古老的吹奏乐器。这些原始的乐器无可置疑地告诉人们,当时的人类已经具备对乐音的审美能力。远古的音乐文化根据古代文献记载具有歌、舞、乐互相结合的特点。葛天氏氏族中的所谓"三人操牛尾,投足以歌八阕"的乐舞就是最好的说明。

这时期人们歌咏的内容多为对农业、畜牧业以及天地自然规律等的认识,诸如"敬天常""奋五谷""总禽兽之极"等。这些歌、舞、乐互为一体的原始乐舞,当然也还与原始氏族的图腾崇拜相联系。例如黄帝氏族曾以云为图腾,作《云门》。

关于原始的歌曲形式,《吕氏春秋》有载涂山氏之女所作的"候人歌"。《候人歌》记载于《吕氏春秋·音初篇》:"禹行功,见涂山之女。禹未之遇而巡省南土。涂山氏之女乃令其妾候禹于涂山之阳。女乃作歌。歌曰:候人兮猗!"整部作品仅四个字,其中的两个字为语气助词,相当于现代汉语的"啊"和"呀"字。仅剩下的两个实词直白地道出了歌者心中的所思所想:等你。这首歌的歌词仅"候人兮猗"一句,而只有"候人"二字有实意。这便是音乐的萌芽,是一种孕而未化的语言。

2. 夏商周时期

夏商两代处于奴隶制社会时期。从古典文献记载来看,这时的乐舞已经渐渐脱离原始氏族乐舞为氏族共有的特点,它们更多地为奴隶主所占有。从内容上看,它们渐渐离开了原始的图腾崇拜,转而为对征服自然的人的颂歌。例如夏禹治水,造福人民,于是便出现了歌颂夏禹的乐舞《大夏》。夏桀无道,商汤伐之,于是便有了歌颂商汤伐桀的乐舞《大蠖》。商代巫风盛行,于是出现了专司祭祀的巫(女巫)和觋(男巫)。他们为奴隶主所豢养,在行祭时舞蹈、歌唱,是最早以音乐为职业的人。奴隶主以乐舞来祭祀天帝、祖先,同时又以乐舞来放纵自身和享受。他们死后还要以乐人殉葬,这种残酷的殉杀制度暴露了奴隶主的残酷统治,而在客观上也反映出生产力较原始时代的进步,从而使音乐文化具备了迅速发展的条件。

据史料记载,夏代已有用鳄鱼皮蒙制的鼍鼓(见图 5-2-2)。商代有木腔蟒皮鼓和双鸟饕餮纹铜鼓,及制作精良的脱胎于石桦犁的石磬。受青铜时代影响所及,商代还出现了编钟、编铙乐器,它们大多为三枚一组。各类打击乐器的出现体现了乐器史上打击乐器发展在前的特点。始于公元前 5000 余年的体鸣乐器陶埙从当时的单音孔、二音孔发展到五音孔,它已可以发出十二个半音的音列。根据陶埙发音推断,我国民族音乐思维的基础五声音阶出现在新石器时代的晚期,而七声至少在商、殷时已出现。

图 5-2-2 鼍鼓,1980 年出土于山西临汾地区襄汾县陶寺

西周和东周是奴隶制社会由盛到衰,封建制社会因素日趋增长的历史时期。西周时期宫廷首先建立了完备的礼乐制度。在

宴享娱乐中不同地位的官员按规定有不同的乐队、舞队的编制。

西周礼乐制等级表

等级	乐队	乐舞
王	四面	八佾
诸侯	三面(缺北面)	六佾
卿大夫	二面(缺北和东)	四佾
士	一面(只有南面)	二佾

两周时期在总结历代史诗性质的典章乐舞，可以看到所谓"六代乐舞"，即黄帝时的《云门》，尧时的《咸池》，舜时的《韶》，禹时的《大夏》，商时的《大濩》，周时的《大武》。器乐方面，把乐器分为"八音"，即金、石、土、革、丝、木、匏、竹八类。声乐方面，周代的采风制度，收集民歌以观风俗、察民情。赖于此，保留下大量的民歌，经春秋时孔子的删定，形成了我国第一部诗歌总集——《诗经》。它收有自西周初到春秋中叶500多年的入乐诗歌一共305篇。音乐理论方面，1978年于湖北随县出土的战国曾侯乙编钟(见图5-2-3)为重要标志，这些钟上刻有铭文，内容为乐律理论，反映着周代乐律学的高度成就。

图5-2-3 战国曾侯乙编钟，出土于1978年，湖北随县出土，是我国现存最大、保存最完整的一套大型编钟

周代民间音乐生活涉及社会生活的十几个侧面，十分活跃。世传伯牙弹琴(见图5-2-4)、钟子期知音的故事即始于此时。这反映出周代演奏技术、作曲技术以及人们欣赏水平的提高。古琴演奏中，琴人还总结出"得之于心，方能应之于器"的演奏心理感受。据记载，著名的歌唱乐人秦青的歌唱能够"声振林木，响遏飞云"。更有民间歌女韩娥，歌后"余音绕梁，三日不绝"。这些都是声乐技术上的高度成就。

周代音乐文化高度发达的成就也以1978年湖北随县出土的战国曾侯乙墓葬中的古乐器为重要标志。曾侯乙墓这座可以和埃及金字塔媲美的建筑堪称地下音乐宝库，提供了当时宫廷礼乐制度的模式的研究资料，这里出土的八种124件乐器，按照周代的"八音"乐器分类法(金、石、丝、竹、匏、土、革、木)几乎各类乐器应有尽有。其中最为重要的64件编钟乐器，分上、中、下三层编列，总重量达五千余公斤，总音域可达五个八度。由于这套编钟具有商周编钟一钟发两音的特性，其中部音区十二个半音齐备，可以旋

图5-2-4　元代王振鹏《伯牙弹琴图》，绢本水墨，北京故宫博物院藏

宫转调，从而证实了先秦文献关于旋宫记载的可靠性。

在周代，十二律的理论已经确立。五声音阶的名字（宫、商、角、徵、羽）也已经确立。这时，人们在五声或七声音阶中以宫音为主，宫音位置改变就叫旋宫，这样就可以达到转调的效果。律学上突出的成就见于《管子·地员篇》所记载的"三分损益法"。其以宫音的弦长为基础，增加三分之一（益一），得到宫音下方的纯四度徵音；徵音的弦长减去三分之一（损一），得到徵音上方的纯五度商音；以此继续推算就得到五声音阶各音的弦长。按照此法算全八度内十二个半音（十二律）的弦长，就构成了"三分损益"律制。这种律制由于是以自然的五度音程相生而成，每一次相生而成的音均较十二平均律的五度微高，这样相生十二次得不到始发律的高八度音，造成所谓"黄钟不能还原"，给旋宫转调造成不便。但这种充分体现单音音乐旋律美感的律制一直延续至今。

3. 秦汉、魏晋时期

秦汉时期，宫廷音乐机构建立，开始出现"乐府"这一音乐形式。秦汉宫廷继承了两周时期的采风制度，将民间音乐进行搜集、整理和改编并用以祭祀、设宴等重要场合。

两汉时期音乐形式开始多样化，主要有相和歌、百戏、鼓吹乐等。其中相和歌最为发达，从最初的"一人唱，三人和"的清唱，渐次发展为有丝、竹乐器伴奏的相和大曲，并且明确规定了"艳——趋——乱"的结构。在律学上，晋代荀勖发现了管乐器的"管口校正数"。南朝宋何承天在三分损益法的基础上，创立了十分接近十二平均律的新律。京房以三分损益法将八度音程划为六十律，进一步精确了律学理论。这一时期，随着"丝绸之路"的发展与畅通，龟兹（今新疆库车）乐等西域音乐开始传入，并迅速融入中原音乐。

由相和歌发展起来的清商乐在北方得到曹魏政权的重视，并设置清商署。两晋之交的战乱使清商乐流入南方，与南方的吴歌、西曲融合。北魏时，这种南北融合的清商乐又回到北方，从而成为流传全国的重要乐种。汉代以来，随着丝绸之路的畅通，西域诸国的歌曲已开始传入内地。北凉时吕光将在隋唐燕乐中占有重要位置的龟兹乐带到内地。由此可见当时各族人民在音乐上的交流已经十分频繁了。这时，传统音乐文化的代表性乐器——古琴趋于成熟，这主要表现为：在汉代已经出现了题解琴曲标题的古琴专著《琴操》。书中有"徽以中山之玉"的记载。这说明当时人们已经了解古琴上徽位泛音的产生。当时，出现了一大批文人琴家，如嵇康、阮籍等，也有《广陵散》《荆轲刺秦王》《猗兰操》《酒狂》等一批著名曲目问世。南北朝末年还盛行一种有故事情节，有角色和化妆表演，同时兼有伴唱和管弦伴奏的歌舞戏，相当于一出小型戏剧。

4. 隋唐时期

隋唐两代，政权统一。隋唐二百余年是中原长期统一的一个时期，政治稳定，人民生活富足，且统治者对外政策较为开放，中国音乐艺术全面发展的高峰期到来。特别是唐代，政治稳定，经济兴旺，统治

奉行开放政策,勇于吸收外域文化,加上魏晋以来已经孕育着的各族音乐文化融合打基础,终于催发了以歌舞音乐为主要标志的音乐艺术全面发展的高峰。

唐代宫廷宴享的音乐是"燕乐"。燕乐的音乐元素包含非常广泛,主要有清商乐、西凉乐、高昌乐、龟兹乐、康国乐、安国乐、天竺乐、高丽乐等,燕乐分为坐部伎和立部伎演奏。唐代歌舞大曲继承了相和大曲的传统,吸收各族音乐精华,形成了散序——中序或拍序——破或舞遍的结构形式。其中以唐玄宗所作的《霓裳羽衣舞》最为著名。伴奏乐器方面,琵琶逐渐成为主流。在唐代的乐队中,琵琶是主要乐器之一。它已经与今日的琵琶形制相差无几。现在福建南曲和日本的琵琶,在形制上和演奏方法上还保留着唐琵琶的某些特点。音乐理论方面,唐代出现了八十四调、燕乐二十八调的乐学理论。唐代曹柔还创立了减字谱的古琴记谱法,一直沿用至近代。

唐末,民间开始盛行包括大面、踏摇娘、拨头、参军戏等一些具有戏曲性质的歌舞戏,中国戏曲初具雏形。民间还出现了一系列音乐教育机构,如教坊、梨园、大乐署、鼓吹署以及专门教习幼童的梨园别教园。这些机构以严密的考绩,造就一批批才华出众的音乐家。文学史上堪称一绝的唐诗在当时可入乐歌唱。当时歌伎曾以能歌名家诗为快;诗人也以自己的诗作入乐后流传之广度来衡量自己的写作水平。

5. 宋金元时期

宋金元时期音乐文化的发展以市民音乐的勃兴为重要标志,适应市民阶层文化生活的游艺场"瓦舍""勾栏"大量出现。在"瓦舍""勾栏"中人们可以听到叫声、嘌唱、小唱、唱赚等艺术歌曲的演唱;也可以看到说唱类音乐种类崖词、陶真、鼓子词、诸宫调,以及杂剧、院本的表演;可谓争奇斗艳、百花齐放。这当中唱赚中的缠令、缠达两种曲式结构对后世戏曲以及器乐的曲式结构有着一定的影响。而鼓子词则影响到后世的说唱音乐鼓词。诸宫调是这一时期成熟起来的大型说唱曲种。承隋唐曲子词发展的遗绪,宋代词调音乐获得了空前的发展。这种长短句的歌唱文学体裁可以分为引、慢、近、拍、令等等词牌形式。在填词的手法上有了一系列严格的规定,出现了"摊破""减字""偷声"等。南宋姜夔是当时最著名的音乐家,他既会作词,又是能依词度曲的著名词家、音乐家。他有17首自度曲如众所周知的《扬州慢》《杏花天影》等和一首减字谱的琴歌《古怨》传世。

宋元时期,中国戏曲趋于成熟。南宋时温州杂剧、永嘉杂剧出现,即南戏。南戏起源于民间小调,后逐步发展为曲牌体戏曲音乐,进而出现了多种不同曲牌的乐句构成一种新曲牌的"集曲"形式,独唱、对唱、合唱等歌唱模式混合出现。《永乐大典》收录了南戏剧本《张协状元》《宦门子弟错立身》《小孙屠》等。在弓弦乐器的发展长河中,宋代出现了"马尾胡琴"的记载。元代,出现了民族乐器三弦。在乐学理论上,宋代出现了燕乐音阶的记载。同时,工尺谱谱式也在张炎《词源》和沈括的《梦溪笔谈》中出现。

戏曲艺术在元代出现了以元杂剧为代表的高峰。元杂剧兴盛于北方,逐渐传入南方并与南戏融合。代表性的元杂剧作家有关汉卿、马致远、郑光祖、白朴、王实甫、乔吉甫,世称六大家,代表作品有《窦娥冤》《西厢记》等。元杂剧结构严谨,每部作品由四折一楔子(序幕或者过场)构成,一折内限用同一宫调,一韵到底,常由一个角色(末或旦)主唱,这些规则,有时也有突破,如王实甫的《西厢记》达五本二十折。元杂剧的兴盛与传播,为中国戏曲文化的发展奠定了基础。例如,元杂剧对南方戏曲的影响,造成南戏(元明之际叫作传奇)的进一步成熟,出现了一系列典型剧作,如《拜月庭》《琵琶记》等。当时南北曲的风格已经初步确立,以七声音阶为主的北曲沉雄;以五声音阶为主的南曲柔婉。随着元代戏曲艺术的发展,出现了最早的总结戏曲演唱理论的专著,即燕南之庵的《唱论》,而周德清的《中原音韵》则是北曲最早的韵书,他把北方语言分为19个韵部,并且把字调分为阴平、阳平、上声、去声四种。这对后世音韵学的研究以及戏曲说唱音乐的发展均有很大的影响。

6. 明清时期

明清两代,音乐文化的发展更加世俗化。无论小曲还是唱本、无论戏文还是琴曲,大多由私人搜集整理并制作成册。如冯梦龙编辑的《山歌》,朱权编辑《神奇秘谱》等。律学方面,朱载堉的《乐律全书》明确

创建了十二平均律。这是中国乃至世界音乐学的一大里程碑。

明清时期说唱音乐蓬勃发展。弹词、鼓词、牌子曲、琴书、道情等说唱曲种尤为发达。明清歌舞音乐在各族人民中多点开花，如汉族的秧歌，维吾尔族的木卡姆，藏族的囊玛，壮族的铜鼓舞，傣族的孔雀舞，彝族的跳月，苗族的芦笙舞等。

明清戏曲音乐也迎来了新的发展。明初四大声腔有海盐、余姚、弋阳、昆山诸腔发展迅速，其中昆山腔经过南北汇流而形成了昆剧，如梁辰鱼的《浣纱记》、汤显祖的《牡丹亭》、洪昇的《长生殿》等。弋阳腔灵活多变，产出了各种民间小戏。清末，四大徽班进京，由"西皮""二黄"曲调构成的皮黄腔在北京初步形成，中国国粹——京剧随之诞生。

器乐方面，多种器乐合奏的形式盛行。如智化寺管乐、河北吹歌、江南丝竹、十番锣鼓等。琴曲和琵琶曲也涌现了一批著名作品，如《平沙落雁》《阳关三叠》《胡笳十八拍》和《十面埋伏》等。

7. 民国时期

随着鸦片战争、中日甲午战争、八国联军侵华战争等一系列西方列强的侵略行径，中国被迫开放南方沿海，西方音乐传入。以广东音乐为先，吸收西方和声方法，发展了乐队合奏的音乐。这一时期，民间的优秀作曲家创作了一系列优秀作品，如刘天华的二胡曲《良宵》《光明行》《病中吟》等，华彦钧的二胡曲《二泉映月》、琵琶曲《大浪淘沙》等。新文化运动期间，一些留学海外的中国音乐家回国后，开始演奏欧洲古典音乐并开始使用五线谱记谱。

在这一动荡的时期，革命音乐大量涌现。北伐战争时期，音乐家们创作了大量革命歌曲，并在革命军中传唱，以鼓舞士气。抗日战争时期，抗日歌曲成为主流。如冼星海创作的气势磅礴、反映全民抗日精神的《黄河大合唱》、聂耳的《义勇军进行曲》等，作为抗日军歌广为传唱。中华人民共和国成立后，将《义勇军进行曲》定为国歌。

8. 新中国时期

中华人民共和国建立之后，除革命歌曲外，苏联歌曲也开始流行。中国各地开始建立交响乐团以演奏西方古典音乐和中国作曲家新作。同时，中国音乐家开始尝试用西方的器乐作曲技术创作中国民族风格的音乐，如小提琴协奏曲《梁祝》。

十年文革，中国大陆音乐在"样板戏"中度过了低谷期。随着改革开放的到来，受港台校园歌曲和邓丽君演唱的歌曲影响，流行音乐逐渐在中国大陆兴起。此后，中国流行歌曲积极与世界各国音乐相结合，创作了很多脍炙人口的歌曲。中国流行音乐的迅猛发展，使其成为世界流行音乐中一支新兴的力量。

时至今日，中国音乐已发展为民歌、歌剧、戏曲、曲艺、民乐独奏、民乐合奏多方位发展的全面艺术形式。

二、中国音乐的常见体裁

1. 中国民歌

中国民歌即中国民间歌曲，是一种重要的歌曲体裁，泛指各民族在其劳动、民俗、祭祀等社会活动中自发编唱的各种歌曲。民歌具有强烈的现实性，与人民的社会生活有着最直接、最紧密的联系，是经过无数人即兴编作和口头传唱而形成的。我国最早的诗歌总集——《诗经》中就记载了大量的民歌。

2. 中国戏曲

中国戏曲起源于原始歌舞，是由民间歌舞、说唱和滑稽戏三种艺术形式相结合，由文学、音乐、舞蹈、美术、武术、杂技等艺术种类融合而成的一门综合传统表演艺术，其特点是将众多艺术形式以一种标准聚合在一起，在共同具有的性质中体现其各自的个性。中国戏曲的具体特点主要体现在五个方面，即性别反串、行当划分、脸谱化妆、固定行头和程式表演。经过千百年的发展、融合与演变，中国戏曲现今已多达360多个种类，其中最核心的就是京剧、越剧、黄梅戏、评剧、豫剧五大剧种，传统剧目有数万之多。

3. 中国歌剧

中国传统戏曲具有一定的歌剧性质，但又不同于西方歌剧。中国歌剧创作远远晚于欧洲，但经过数十年的探索与尝试，也涌现了大量的优秀作品，如《白毛女》《伤逝》《苍原》等。

4. 中国民乐独奏

我国民族乐器以品种丰富、独具特色、自成体系闻名世界，是我国民族音乐文化中的瑰宝之一。民族器乐和民歌一样，都是劳动人民在生产和生活过程中发现、发明并发展的。经过千百年的改进与创新，中国民乐形成了四种类型的乐器：吹管乐器（如笛子、唢呐等）、拉弦乐器（如二胡、板胡等）、弹拨乐器（如古琴、琵琶等）、打击乐器（如大锣、大鼓等）。这些乐器（除打击乐器外）各自都有很多著名的独奏曲。

5. 中国民乐合奏

我国幅员辽阔，民族众多，这就决定了我国民族器乐的组合方式与演奏风格的多样化。在我国民族乐器中，常见的合奏体裁包括打击乐合奏、管乐合奏、弦乐合奏、弹拨乐合奏等。

三、作品欣赏

1.《关雎》

由于当时记谱法尚未出现，早期民歌的旋律无法再现，但大量的歌词记载于《诗经》中，《关雎》就是其中非常著名的一首。《关雎》出自《国风·周南》，是中国古代第一部诗歌总集《诗经》中的第一首诗歌，一般认为这是一首情歌。此诗采用了"兴"的表现手法。首章以雎鸟相向合鸣，相依相恋，兴起淑女陪君子的联想。以下各章，又以采荇菜这一行为兴起男性角色对女子的相思与追求。全诗语言优美，运用双声、叠韵的手法，增强了诗歌的音韵美和生动性。

《关雎》

2.《霸王别姬》

3.《白毛女》

4.《二泉映月》

京剧《霸王别姬》赏析

《白毛女》赏析

《二泉映月》赏析

第三节 西方音乐艺术

一、西方音乐概述

1. 古希腊与古罗马时期

这一时期一般指约公元前3200年—公元前400年古希腊与古罗马时期的音乐文化，这一时期的音乐被视为西方音乐之源。公元前12世纪—公元前8世纪的荷马史诗既是文学作品又是音乐作品，比较全面

地反映了古希腊的音乐文化。公元前776年,古代奥林匹克运动会开始,并在体育比赛伴有音乐,进而催生了音乐比赛。公元前146年后,古罗马征服希腊诸城邦,在与古希腊文化深入融合的同时,又吸收了叙利亚、巴比伦、埃及等西亚北非国家的音乐文化,进而形成了更多元化的古罗马音乐。

2. 中世纪时期

中世纪一般指公元8世纪—13世纪这一段时间。中世纪音乐可分为宗教音乐与世俗音乐,宗教音乐泛指为了基督教教会的仪式所作、以教堂为演出场所的格里高利圣咏等,后进一步发展出弥撒曲、安魂曲等体裁。与此同时,一些没落贵族开始创作一系列与宗教无关的音乐,使音乐创作的世俗化进一步深入,这些创作世俗音乐的没落贵族被后人称之为游吟诗人。音乐理论方面,复调音乐的形式兴起,对位法理论更加精密,记谱法逐渐完善。

这一时期的声乐以圣咏为主,器乐在中世纪早期比较受教会排斥,晚期出现了从罗马流传下来的里拉琴、索尔特里琴、琉特琴以及后来出现的竖笛、横笛、肖姆管、风笛、小号、圆号、管风琴等。

3. 文艺复兴时期

音乐概念上文艺复兴时期大约指的是在1450年—1600年的这一阶段。文艺复兴时期,佛莱芒乐派登上历史舞台,以法国尚松和德国利德为代表的世俗音乐和民族风格兴起,器乐从声乐伴奏和舞蹈音乐中分离出来,形成了独立的形式和体裁。这一时期,羽管键琴、管风琴、击弦古钢琴在乐器中占主导地位。

4. 巴洛克时期

巴洛克时期是贵族与教会统治欧洲的时期,巴洛克时期的音乐,大多数都是为王公贵族所作,给人以庄严、整齐的感受,音乐的宗教和宫廷气息较为浓厚。音乐概念上的巴洛克时期一般指从公元1600年第一部完整记载的歌剧《尤丽狄茜》出现到1750年巴赫逝世的150年时间。声乐方面,歌剧占主导地位,以意大利为中心,辐射至法国、德国、英国,佛罗伦萨乐派、罗马乐派、威尼斯乐派、那不勒斯乐派相继登场,佩里、蒙特威尔第、吕利、普塞尔、斯卡拉蒂、亨德尔等歌剧作曲家相继创作了大量的优秀歌剧作品。器乐方面,器乐由原来从属于声乐的地位开始独立发展并取得了巨大的成就,赋格曲、奏鸣曲、协奏曲、变奏曲、组曲等多种多样的器乐体裁出现。

巴洛克音乐的代表人物为巴赫。巴赫的一生创作了大量的音乐作品,他将复调音乐发挥到了极致。巴赫一生中最重要的两部作品分别是《勃兰登堡协奏曲》与《平均律钢琴曲集》。这两首作品都包含了大量的赋格体。赋格(fugue),类似于卡农(Canon),是一种音乐体裁,都属于复调音乐,都强调模仿。复调音乐在巴洛克时期特别流行,我们耳熟能详的《D大调卡农》,就是帕赫贝尔在这个时期所作。巴赫的作品,或者说巴洛克时期的音乐作品,均以复调为主,主题明确,曲调波澜不惊,大多数作品服务于贵族与宗教。同时,巴洛克时期音乐主要使用的乐器:管风琴和大键琴(古钢琴),大型的管风琴大概有一间房子那么大,因此管风琴的音色特别洪亮、雄伟,很符合宗教贵族音乐的需求。聆听巴洛克时期的音乐,就仿佛置身于巴洛克时期的欧洲,坐在金碧辉煌的大厅中,尽情享受着身为贵族所带来的地位与荣耀。

5. 古典主义时期

古典主义时期欧洲音乐的中心在德意志地区。古典主义初期主要有三个乐派,即柏林乐派、曼海姆乐派和早期维也纳乐派,后形成了以莫扎特、海顿和贝多芬为绝对支柱的维也纳古典乐派。声乐方面,以莫扎特为首的歌剧创作持续发展,著名歌剧《费加罗的婚礼》《魔笛》等诞生。器乐方面,交响乐、协奏曲、奏鸣曲、弦乐四重奏高度发达。

相比于巴洛克音乐的严谨,古典主义时期的音乐受到启蒙运动的影响,所表达的内容愈加丰富,不过音乐仍然相对整齐、工整。这个时期最著名的音乐家非莫扎特莫属。莫扎特天赋异禀,是人类音乐史上天赋极高的人。莫扎特在有限的生命中留下了无尽的财富,莫扎特早期的作品受到巴洛克风格的影响比较大,随着思想启蒙的影响,莫扎特同教皇当庭决裂,从此开始了自由的创作生涯,其中弦乐五重奏、协奏

曲和歌剧尤为突出。

莫扎特作品基调的前后变化非常的剧烈，音时而很低，时而突然升高。以他的一部歌剧作品《魔笛》的第一幕咏叹调为例，音乐以一小段的低音开始，音调随之扶摇直上。歌剧是有剧情的音乐，随着剧情的发展，音乐的差距与冲突在所难免。弦乐在这个时期的地位尤为重要，莫扎特有两首非常著名的弦乐作品——《G大调弦乐小夜曲》和《G小调交响曲》，从曲中很明显可以听出当时的弦乐节奏感很强烈，很工整。莫扎特还有一个重要的贡献，他是第一个创作钢琴作品的音乐家。在这之前（包括巴赫）演奏的大多数为大键琴（大键琴只在巴洛克时期流行），莫扎特创作了许多钢琴奏鸣曲和协奏曲。

同样是维也纳古典乐派的代表人物，贝多芬没有莫扎特那样的惊人天赋，但是作为维也纳古典乐派晚期的代表人物，贝多芬同样也在用音乐演绎他的人生。

贝多芬早年师从莫扎特和海顿，他的几部交响曲的地位非常之高。其中最著名的当属《c小调第五交响曲》，堪称交响曲之王，以"命运在敲门"为主题，贯穿全篇。从第一乐章开始，就以非常紧凑的旋律阐释命运这个言简意赅的主题，在第一章最后，主题变得非常阴暗，就好像一个悲惨的命运就此诞生。贝多芬的一生都在与命运斗争，"这是苦难铸成的欢乐"。这部交响曲，足以诠释贝多芬的一生。

贝多芬一生创作了大量的钢琴曲，他晚年的作品已经透露了一丝浪漫主义气息，他和肖邦、舒伯特算得上是对钢琴曲贡献最大的三个人。与莫扎特时代的钢琴曲所不同的是，浪漫主义时期的作品用充分利用的钢琴广阔的音域处理办法来处理和弦与和声，极其富想象力。

6. 浪漫主义时期

浪漫主义时期开始于19世纪，这个时期的音乐非常注重表现主观感情，对自然的热爱和对未来的幻想，使它的艺术表现形式趋于自由化。浪漫主义时期也可划分为几个不同的时期，但分类并不统一，一般认为浪漫主义时期的音乐可分为早期浪漫主义、晚期浪漫主义音乐和民族乐派。这一时期，歌剧创作的中心重回意大利，德法艺术歌曲盛行，交响诗、标题性序曲、交响诗组曲、钢琴协奏曲、器乐套曲等形式，即兴曲、音乐瞬间、幻想曲、叙事曲、狂想曲、前奏曲、练习曲、船歌、猎歌、摇篮曲等多种器乐体裁出现。在民族主义思潮的影响下，俄罗斯、西班牙、罗马尼亚等音乐文化并不发达的国家也产生了大量的、风格迥异的音乐作品。

这一时期涌现了一批优秀的作曲家，如德国的舒曼、门德尔松、勃拉姆斯、施特劳斯，奥地利的舒伯特，意大利的罗西尼、威尔第、普契尼，波兰的肖邦，匈牙利的李斯特，法国的古诺、马斯涅，捷克的斯美塔那、德沃夏克，俄罗斯的"强力集团"成员等。

7. 20世纪

20世纪的音乐非常强调音乐个性与音乐色彩，印象主义音乐、表现主义音乐、偶然音乐、拼贴音乐等各种音乐流派纷纷出现，德彪西、勋伯格、贝尔格等作曲家的作品独树一帜。

音乐剧在这一时期的欧美音乐中占有很大的比重，并产生了相当大的影响力，《猫》《西贡小姐》《歌剧魅影》《悲惨世界》等优秀作品至今仍在多个国家和地区频繁上演。

二、西方音乐的常见体裁

1. 歌剧

歌剧是一种以歌唱为主，并综合以器乐、诗歌、舞蹈等艺术为一体的戏剧形式，一般由独唱、重唱、合唱、道白、序曲、间奏曲、舞曲等元素构成。歌剧是一门舞台表演艺术，起源于16世纪末的意大利，并快速辐射到德国、英国、法国等西欧国家。1597年，作曲家佩里创作了历史上第一部歌剧《达芙妮》，1600年第一部有完整乐谱保存的、同样由佩里创作的歌剧《尤丽狄茜》问世。

经过400多年的传播和演变，欧洲、亚洲、美洲的多个国家和地区都创作了风格不同的歌剧作品，著

名作品有莫扎特的《费加罗的婚礼》、古诺的《浮士德》、马斯卡尼的《乡村骑士》、比才的《卡门》、威尔第的《阿依达》《茶花女》《弄臣》《奥赛罗》、普契尼的《图兰朵》《托斯卡》《蝴蝶夫人》《艺术家的生涯》等。中国在20世纪30年代开始了歌剧创作的探索。

2. 艺术歌曲

艺术歌曲是由诗歌与音乐结合而共同完成艺术表现任务的一种音乐体裁,其名称因浪漫主义音乐大师舒伯特的作品而确立,成为一种独立的歌曲种类。狭义的艺术歌曲起源于19世纪的德国,该概念与"民歌"相对。

按照《音乐百科词典》的定义,艺术歌曲是"由作曲家以某种艺术表现为目的,根据文学家诗作而创作的歌曲,多为独唱歌曲,一般都有精心编配的钢琴伴奏,对演唱技术也有较高的要求,常供音乐会演唱用。"著名的艺术歌曲作品有舒伯特的《小夜曲》《魔王》、舒曼的《两个掷弹兵》、勃拉姆斯的《四首严肃歌曲》等。

3. 奏鸣曲

奏鸣曲,13世纪始见于音乐用语中,16世纪初泛指各种器乐曲,与声乐曲的泛称康塔塔相对。17世纪以后,奏鸣曲更多的是指一首独立的器乐作品,通常为无标题、多乐章的室内乐合奏作品,后由作曲家把奏鸣曲分为教堂奏鸣曲和室内奏鸣曲。奏鸣曲在结构上类似组曲的一套乐曲,但与交响曲区分不明显,它是一种大型套曲形式的体裁。巴赫父子、斯卡拉蒂父子、海顿、莫扎特、贝多芬都创作了大量的奏鸣曲作品。

4. 交响曲

交响曲是一种大型器乐曲体裁,亦称"交响乐",是各类音乐体裁中最大的管弦乐套曲。

交响曲与巴洛克时期的歌剧序曲和大型协奏曲等体裁有直接的联系。交响曲一般分四个乐章,第一乐章是具有戏剧性的奏鸣曲式结构。第二乐章曲调缓慢,具有抒情性,内容往往与深刻的内心感受及哲学思考有联系。第三乐章常采用复三部曲式、变奏曲式等结构的小步舞曲或谐谑曲为基础,描写日常生活的景象和活泼幽默的情绪。第四乐章主调多采用回旋曲式、回旋奏鸣曲式或奏鸣曲式的结构,它常常表现出生活的光辉和乐观情绪,它是全曲的结局,具有肯定的性质。

交响曲是音乐作品中思想内容最深刻、结构最完美、写作技术最全面的大型器乐体裁,它以表现社会重大事件、历史英雄人物、自然界的千变万化、富于哲理的思维以及人们为之奋斗的崇高理想等见长,并总是带有一定程度的戏剧性。海顿、贝多芬是交响曲创作的代表人物。

5. 协奏曲

协奏曲指由一种独奏乐器与管弦乐队协同演奏的大型器乐作品。它的特点是独奏部分具有鲜明的个性和高度的技巧性。在音乐进行中,独奏与乐队常常轮流出现,相互对答、呼应和竞奏。独奏时,乐队处于伴奏地位;会奏时,独奏乐器休止,完全由乐队演奏。维瓦尔第、海顿、莫扎特、贝多芬、拉赫玛尼诺夫、门德尔松、勃拉姆斯、帕格尼尼均作有大量的协奏曲作品。

6. 弦乐四重奏

弦乐四重奏由第一小提琴、第二小提琴、中提琴、大提琴组成,是古典主义时期最重要的室内乐配制形式,也是室内乐中最理想、最融洽、最经典的组合,但这种体裁的音乐以精致抒情为本,能营造出人与人之间亲切交谈式的音乐氛围。

7. 音乐剧

音乐剧是一种融音乐、戏剧、舞蹈等艺术形式为一体,以戏剧为基础,以音乐为灵魂,以舞蹈为重要表现手段的音乐戏剧体裁。现代音乐剧更多地融入了通俗和流行的元素,在创作手法上古典与流行风格深入融合,在演唱方法上结合美声与通俗两种唱法,在舞台形式上,采用芭蕾舞、踢踏舞、爵士舞、民间舞。劳埃德·韦伯的《猫》和《歌剧魅影》、克劳德-米歇尔·勋伯格的《西贡小姐》和《悲惨世界》并称四大音乐剧。

三、作品欣赏

1. 歌剧《费加罗的婚礼》

莫扎特（图5-3-1）的歌剧《费加罗的婚礼》在1786年首演于维也纳，剧本取材于法国著名戏剧家博马舍的同名喜剧中的第二部，是《塞维利亚理发师》的续篇，由剧作家达·彭特改编。

《费加罗的婚礼》是莫扎特最著名的歌剧之一，在作曲家歌剧创作中有着重要的意义及影响。歌剧所表现的现实主义精神与当时欧洲的时代精神紧密相连，也是法国现实生活的写照。这部歌剧也表现出莫扎特对下层人民的同情与乐观的态度。这部作品具有强烈的思想意义，即通过剧中的主人公费加罗来表现莫扎特反抗封建主义、反抗贵族压迫的精神。但是这是一部喜歌剧，所以也能迎合当时人们所喜欢的歌剧题材。《费加罗的婚礼》序曲采用交响乐的手法，体现喜剧所特有的轻松而无节制的欢乐以及非常快速的节奏。这段奏鸣曲形式的序曲同歌剧本身有深刻的联系，它的完整性和独立性，可以脱离歌剧而单独演奏。另外，剧中的经典咏叹调有费加罗的咏叹调《再不要去做情郎》、凯鲁比诺的咏叹调《你们可知道什么是爱情》、罗西娜的咏叹调《微风轻轻吹拂的时光》、伯爵的咏叹调《你赢得了诉讼》等。

图5-3-1　沃尔夫冈·阿玛多伊斯·莫扎特

《费加罗的婚礼》赏析

2. 舒曼的艺术歌曲《两个掷弹兵》

这首艺术歌曲由舒曼作曲，歌词采用海涅的同名原诗"Die beiden Grenadiere"。这首歌曲主要讲述的是这样的一段故事：在法俄战争时期拿破仑攻打莫斯科，全军覆没而归。法军中有两个士兵曾被俘又被释放。他们走在回国的路上经过德国境内，得知拿破仑被俘而悲痛欲绝。歌曲具有一定叙事性，旋律时而悲伤不已、时而雄壮有力，钢琴部分与声乐部分相辅相成并相互补充。

3. 贝多芬的《c小调第五交响曲》

《c小调第五交响曲》又名命运交响曲，是德国作曲家贝多芬（见图5-3-2）于1808年创作完成的交响曲。此曲声望之高，演出次数之多，可谓"交响曲之冠"。命运中有失败和不幸，也有成功和希望。但人不能屈从于命运，自己的命运应掌握在自己手中，战胜命运才能得到幸福，这就是《c小调第五交响曲》的中心思想。

图5-3-2　路德维希·凡·贝多芬

该部交响曲共四个乐章，第一乐章开始的主题被贝多芬称作"命运的敲门声"，以很强的力度在弦乐与单簧管的齐奏中奏响。接着力度转弱，主题急促地出现在各个声部，表现厄运的蔓延。随着力度的渐强，主题在乐队合奏中又一次出现，命运试图主宰一切。随即，抒情的、温暖的第二主题呈现，表达了作曲家渴望安宁的心境。此乐章在人与命运的斗争中结束。第二乐章，命运主题阴暗地、无休止地在各个调性上反复着。号角音调响起，召唤人们奋起斗争。接着，音区频繁交换、音调压抑、躁动，表现人在与命运抗争时的怀疑与动摇。突然，命运主题凶猛大爆发，高潮到来。第三乐章是一段谐谑曲，主题有变化地回到第一乐章的音乐，在这里，命运主题仍旧四处蔓延，时而不安，时而跃跃欲试。突然，双簧管奏出一段缓慢而忧伤的音调。但在大提琴和低音提琴跃跃欲试的曲调后，乐队奏出旋风般的舞蹈主题，引出振奋人心的赋格曲段，象征着决战前夕各种力量的对比。但该乐章仍以命运占上风终止。第四乐章用奏

鸣曲写成,全部主题都具有进行曲和舞曲的形貌。乐章的第一主题更明显地概括了革命颂歌的号角齐鸣般的音调,表现了人民群众取得胜利的激昂的情绪,它那积极的一往无前的旋律进行、明晰的节奏、大量使用的和弦,以及强壮饱满的音响,都给主题添加了英雄性的光辉。英雄性也是胜利的音调连接段更富于歌唱性,继而进入第二主题。第二主题转入 G 大调,是一支生动欢跃的舞曲性旋律,发展部饱满有力,主要是广泛发展第二主题,接着,命运主题无力地出现,欢乐和胜利的主题在光辉灿烂的 C 大调中结束。命运主题终于屈从,人与命运抗争取得胜利,决战以光明的彻底胜利而告终。

4. 音乐剧《猫》

两幕音乐剧《猫》(见图 5-3-3)是劳埃德·韦伯根据英国著名诗人艾略特的童话诗集《擅长装扮的老猫精》改编的,1981 年 5 月 11 日在伦敦西区的新伦敦剧院首演。《猫》作为有史以来最著名的,演出时间最长的音乐剧,曾获得七项托尼奖,其中的"回忆"则成为现代音乐中的经典。

图 5-3-3 音乐剧《猫》海报

《猫》讲述的是杰里科猫族在垃圾场举行的一年一度的聚会,每年聚会都挑选一只猫升入天堂,于是形形色色的猫聚集在一起唱歌跳舞,等待着领袖杜特罗内米挑选这只幸运的猫。这时,老猫格里泽贝拉出现了,曾经美丽的她经过多年的漂泊生活变得无比憔悴,她很想回到杰里科猫族中,却被猫群残忍拒绝,悲伤的她唱起了歌曲《回忆》,得到了猫群的同情和认可,而领袖杜特罗内米也动情地宣布她就是那只被选为升入天堂的猫。剧中的重要唱段《回忆》是全剧的主题曲,共出现四次而每一次的内容都不同,其中以老猫格里泽贝拉的唱段最为著名。

这是一部"从猫的眼中看世界和看人生"的音乐剧,该剧充满动感魅力和时代气息,饱含人生哲理,剧中多段具有的优美旋律的唱段和充满现代性、多元性的舞蹈使其成为音乐史中最优秀的音乐剧之一。

本章拓展阅读:

1. 王光祈:《中国音乐史》,广西师范大学出版社,2005 年版。
2. 朱秋华:《西方音乐史》,香港中文大学出版社,2002 年版。
3. [英]保罗·约翰逊著,成铨译:《遇见莫扎特——从神童到大师的音乐人生》,中译出版社,2019 年版。

本章思考:

1. 何谓音乐艺术?包含什么特点?
2. 中国音乐艺术有哪些基本要素?
3. 西方音乐艺术有哪些基本要素?
4. 音乐艺术有几种分类方法?

本章拓展:

国家大剧院官网:http://www.chncpa.org/?_gscu_=7632525237n89513&_gscs_=76325252btzuax13%7Cpv%3A1

第六章
戏剧艺术欣赏

第一节　戏剧艺术概述

戏剧艺术作为一种重要的综合艺术,是由演员扮演人物、当众展示故事情节的艺术门类。

一、戏剧艺术概述

（一）戏剧艺术的概念

戏剧艺术包括话剧、戏曲、歌剧、舞剧,乃至当下欧美各国影响广泛的音乐剧(歌舞剧)等。它融文学、美术、表演、音乐、舞蹈等多种艺术于一炉,由语言、动作、场景、道具等组合成为表现手段,通过编剧、导演、演员的共同创造,把生活中的矛盾冲突,尖锐、强烈、集中地再现于舞台之上,使观众犹如亲眼看见或亲身经历戏剧中发生的事件一样,从而获得具体生动的艺术感受。戏剧艺术作为二度创作的艺术,包括两个重要组成部分,也就是作为舞台演出基础的戏剧文学和演员创造舞台形象的表演艺术。

（二）戏剧艺术的特征

从艺术的内在本质上说,戏剧艺术具有两个显要的特征,即戏剧行动和戏剧冲突。

1. 戏剧行动

戏剧行动是最基本的表现形式与手段。亚里士多德认为:"戏剧是行动的摹仿"。戏剧行动也被称为戏剧动作。戏剧艺术包含的一切内容,包括人物、情节和主题等,都必须通过演员的直接行动来体现。戏剧艺术创作的整个过程,都把这种行动的实现作为枢纽。因此,动作性是戏剧艺术的首要特征之一。戏剧行动就是演员扮演的剧中人物的所作所为,包括语言、动作、表情、态度等等。既包括外部的、形体的动作,也包括内部的、心理的活动。因此,戏剧行动先是与剧中人物的性格直接关联;行动是性格的外在表现,性格是行动的内在依据。在戏剧中,不仅是人物性格,而且是全部内容,其中还包括故事情节、思想和主题等都只能依靠人物在舞台上的具体行动表现出来,不能依靠叙述和描写,这是戏剧与文学的重要区别。戏剧大师斯坦尼斯拉夫斯基说:"动作、活动是戏剧艺术、演员艺术的基础。"[①]

戏剧行动必须符合戏剧艺术特定的要求。戏剧中人物的语言、动作等必须对其他有关人物产生影响,即产生情感上以至行为上的反应,例如情人之间的互相吸引,对手之间的互相较量,等等。俄国理论家别林斯基说:"……戏剧就是由这许许多多人物的动作和反应所构成的。"[②]互不产生影响的对话、动作等,不是戏剧艺术的需要。19世纪德国理论家奥·威·史雷格尔说:"如果剧中人物彼此间尽管表现了思想和感情,但是互不影响对话的一方,而双方的心情始终没有变化,那么即使对话的内容值得注意,也引不起戏剧的兴趣。"[③]

[①] [苏]斯坦尼斯拉夫斯基著,郑雪来译:《斯坦尼斯拉夫斯基全集·第2卷》,中国编译出版社,2012年版,第58页。
[②] [俄]别林斯基:《诗的分类》,转引自《艺术特征论》,汪流等编,文化艺术出版社,1986年版,第35页。
[③] [德]奥·威·史雷格尔:《戏剧性与其他》,《古典文艺理论译丛·卷四》,知识产权出版社,2010年版,第312页。

戏剧艺术作为行动艺术，具有高度的概括性与集中性，以及鲜明的剧场性。有限的演出时间、空间以及剧场观众的条件限制，决定戏剧艺术遵循并利用这个限制，创造出对眼前的一个完整的并具有一定长度的行动的摹仿，把走向危机和危机中的行动作为自己的主要表现对象。因此，戏剧不会像小说般从容的静态叙述与描写，也不会像诗歌那样不借助行动而用赋比兴或直抒胸臆的抒情，它是自始至终贯穿着强烈的外部行动或内部行动。

戏剧行动具体表现在人物"做什么"或"怎样做"。戏剧行动的本质在于刻画人物性格。戏剧艺术中的行动比语言和思维更显著、更有力，行动是人物性格最鲜明的写照。一个性格鲜明的人物，给人留下印象最深的，往往是其鲜明有力的行动。比如黛玉葬花、花木兰替父从军、杨子荣智取威虎山、武松杀嫂……戏剧艺术的行动是性格的鲜明表现，而性格则是行动的动力。戏剧行动是戏剧冲突的具体表现。戏剧行动要鲜明有力，富有艺术张力，就必须准确把握人物性格，并用对比的方法把人物性格彼此区别得更鲜明。

2. 戏剧冲突

戏剧艺术是冲突的艺术，因此产生了这样一种说法："没有冲突就没有戏剧。"戏剧冲突（conflict of dramaturgy）是高度集中和典型化表现人与人之间、人与社会力量或者自然力量之间的对抗和斗争，是戏剧艺术情节发展的基础。"冲突"来源于拉丁文"conflitus"，可译为分歧、争斗、冲突等等。实际上，戏剧冲突的结果是根据剧情和人物关系得到符合逻辑的解决。戏剧冲突与戏剧行动是相互依存、相互作用的。戏剧冲突要靠行动来体现，同时又为行动确定了目的和发展的方向。

戏剧冲突是戏剧的灵魂，它把舞台行动的内在联系，把剧本的人物、结构、语言有机地结合在一起。紧张而合理的戏剧冲突，能展示人物间的巧妙关系，突出人物个性，推动情节的发展。戏剧冲突在作品中的表现方式是多种多样的，主要有以下三种：

其一，人物性格之间的对立和冲突。这一类型的戏剧冲突常反映了不同阶级为了各自不同的利益而产生的对立和冲突，常是以正面的直接的冲突状态表现出来的。所以这类戏剧冲突多是在形形色色的人物性格的对比、纠纷、摩擦中显现出来。如《白毛女》中喜儿与黄世仁，《刘三姐》中刘三姐与莫怀仁。全剧的冲突常常安排得有头有尾，一环扣一环，一个矛盾比一个矛盾更激烈、紧迫，悲剧气氛一场比一场更浓，一直到高潮戏的总爆发。

其二，由人物自身的内心冲突。这一类型是由人物心理因素构成的。它以人物心理活动见长，剧作家们往往利用人物内心的真实性、复杂性，展现人物的理智与情感，个人的爱恨情仇与社会责任等的矛盾过程。人物的心理冲突往往经历了从肯定到否定，或否定到肯定的思想斗争，在循环反复的心理活动中，塑造人物形象、揭示人物性格。比如郭沫若的《蔡文姬》围绕归汉前后，蔡文姬在母爱与爱国之间所展开的心理波动，她在汹涌澎湃与微波涟漪之间、悲喜交织的心理冲突中实现了精神的净化与升华。

其三，可能表现为人同自然环境或社会环境间的冲突。有些剧本在表现主人公同社会环境的冲突时，往往把环境"人化"，即把它戏剧化为主人公与其他人物之间的冲突。如《哈姆雷特》中主人公面对的社会环境是一座"牢狱"，而克劳迪斯及其周围的朝臣则是社会环境的人化。在荒诞派戏剧中，有时又把社会环境"物化"，即化为具有象征性的道具，造成"场面直喻"的效果，像《椅子》中堆满舞台的椅子，《阿麦迪或脱身术》中那具无限膨胀的尸体，等等。

在当代戏剧中，有人提出用"抵触"取代"冲突"的主张。所谓"抵触"，指的是某一人物在处理同其他人物之间的矛盾关系时，并不采取断然对抗的行动，而是采取和平方式，如退让、妥协、容忍等，因而就使矛盾不爆发为冲突。

二、戏剧的分类

戏剧艺术历史悠久，种类繁多。按照演出形式划分，戏剧艺术除剧场的戏剧之外，还有街头剧、广场

剧等；按照作品容量大小，可以分为多幕剧和独幕剧；按照作品题材不同，可以分为历史剧、现代剧、儿童剧等；按照作品的样式类型，又可以分为悲剧、喜剧和正剧三大类型。悲剧和喜剧均在古希腊时代就取得了极大的成就，相对而言，正剧是出现较晚的戏剧类型，自从文艺复兴之后逐渐发展，但是直到18世纪，法国思想家狄德罗和剧作家博马舍称这种剧为"严肃剧"，并且大力倡导之后，这种取材于日常生活并具有社会现实意义的正剧才迅速发展起来。

在此，我们将戏剧史上影响较大的悲剧、喜剧和正剧三种类型做简要介绍。

（一）悲剧

悲剧历来就被认为是戏剧之冠。悲剧起源于古希腊。悲剧常常通过正义的毁灭、英雄的牺牲或主人公苦难的命运，显示出人的巨大精神力量和伟大人格。它的思想内涵一般是表现正义斗争在一定条件下不可避免地遭受挫折或失败，以及美好理想的破灭，斥恶扬善，给人以激励和启迪。

悲剧由于题材范围的不同，分为四种类型：

1. 英雄悲剧

表现英雄人物在政治、民族、阶级或为人类利益的斗争中遭到失败或毁灭，歌颂他的崇高精神和伟大人格。古希腊《被缚的普罗米修斯》即属于这一类型。

2. 性格悲剧

由于人物内在性格的矛盾或弱点所导致的悲剧。莎士比亚的《哈姆雷特》《奥赛罗》都属于这一类型。

3. 命运悲剧

人的意志逃避不了恶劣的命运而产生的悲剧。古希腊时期的《俄狄浦斯王》就属于这一类型。

4. 社会悲剧

由于社会生活中存在的深刻矛盾所造成的悲剧。莎士比亚的《罗密欧与朱丽叶》，中国传统戏曲《牡丹亭》《梁山伯与祝英台》就属于这一类型，它们具有典型而普遍的社会意义。

（二）喜剧

喜剧源于古希腊的狂欢歌舞和滑稽戏。中国唐宋的参军戏具有喜剧因素。喜剧必须具备的素质是给观众以快感，或者具备可笑性，但优秀的喜剧具有深刻的社会内容。喜剧能够把生活中的丑恶、落后和缺陷暴露出来，用讽刺和嘲笑加以否定。喜剧也可以是善意的好笑，劝诫人们认识和改正缺点。俄国剧作家果戈理的《钦差大臣》以讽刺喜剧的方式对社会腐朽势力进行揭露和讽刺。在幽默喜剧中，人们所追求的目的可能是正当的、积极的，但可笑的行动却与目的相去甚远。在欢乐喜剧中给人以轻松愉快和美好的感觉，具有乐观精神，比如莎士比亚的《第十二夜》。正喜剧是以喜剧的形式和手法，不仅嘲笑和否定腐朽势力，还赞美进步势力和高尚人格，比如《费加罗的婚礼》。闹剧则追求喜剧效果，手法高度夸张，人物漫画化，情节离奇怪诞，演出过程中能收到使人不断开怀大笑的效果。

（三）正剧

正剧是出现时间比较晚的戏剧类型。16世纪意大利剧作家巴蒂隆·仙里尼推动了它的发展。正剧由于不拘泥悲剧和喜剧的划分，灵活地利用了两者的有利因素，加强了表现生活的能力，适应了戏剧发展的需要。莎士比亚的《一报还一报》就是这类作品。18世纪的法国思想家和剧作家博马舍将这种剧称为"严肃剧"，进行大力倡导。到19世纪，正剧得到广泛迅速的发展，取代了悲剧和喜剧的地位而成为剧坛

的主流。

正剧贴近社会现实,博马舍为自己的剧作《欧也妮》写作序言的时候说这种戏剧"取材于日常生活",表现了人与人之间的真实关系。这是正剧的一个重要特点,也是它的新的生命之所在。剧中的人物和情节具有更加普遍的典型意义。伴随着力量的不断深化,19世纪以来产生了许多影响重大的戏剧作品,比如易卜生的《玩偶之家》、契诃夫的《三姐妹》、曹禺的《日出》、老舍的《茶馆》等。

第二节 中国戏剧艺术

中国戏剧(China Drama)主要包括戏曲和话剧,戏曲是中国传统戏剧,经过长期的发展演变,逐步形成了以"京剧、越剧、黄梅戏、评剧、豫剧"五大戏曲剧种为核心的中华戏曲百花苑。话剧则是20世纪引进的西方戏剧形式。中国古典戏曲是中华民族文化的一个重要组成部分,堪称国粹,它以富于艺术魅力的表演形式,在世界剧坛上占有独特的位置,与古希腊悲喜剧、印度梵剧并称为世界三大古剧。

一、中国戏曲艺术

中国戏曲艺术,作为戏剧艺术的一个重要组成部分,根植于中华民族传统文化,既具有戏剧的共同特征,又因其独特的表现手段和独有的审美特征,而区别于其他戏剧形式。中国戏曲以表现审美意境作为最高的艺术追求,以独有的艺术风格而在世界戏剧艺术中独树一帜。

(一) 演进历史与分类

中国戏剧的渊源可以追溯到秦汉时期的乐舞、俳优、百戏等。至唐代戏剧有了较大的发展,出现了歌舞戏和参军戏。在漫长的历史发展过程中,直到宋元之际才得成型。其实,成熟的戏曲艺术要从元杂剧算起,经历明、清的不断发展成熟而进入现代,历800多年繁盛不败,如今有360多个剧种。中国古典戏曲在其漫长的发展过程中,我们以时间为线索梳理宋元南戏、元代杂剧、明清传奇、清代地方戏及近现代戏剧等五种基本形式进行简要说明。

1. 宋元南戏

宋元南戏大约产生在北宋末年和南宋初年,浙江的温州以及福建的泉州、福州一带,是戏曲的成型时期。南戏是中国较早成熟的戏曲形式。它融歌唱、舞蹈、念白、科范于一炉,表演一个完整的故事。由于故事情节比较曲折,剧本一般都是长篇,数倍于北曲杂剧。它用南方曲调,韵律、宫调均无严格规定。其唱法富于变化,有独唱、对唱、轮唱、合唱等。乐器以鼓板为主。由于南曲声腔与北曲不同,因而二者风格迥异。钱南扬《戏文概论》考得宋元戏文238种,其中绝大多数为元代作品,实际当不止此数。这些戏文中今存全本者仅《张协状元》(一般认为是南宋时作品)《宦门子弟错立身》《小孙屠》《琵琶记》《白兔记》《荆钗记》《拜月亭》《杀狗记》等。

2. 元代杂剧

元代杂剧也叫北曲杂剧,元杂剧最早产生于金朝末年河北真定、山西平阳一带。盛行于元代,元杂剧是中国戏曲的第一个黄金时代。它达到了很高的文学水准,以至单从诗体而言,古人早就将唐诗、宋词、

元曲并称。元杂剧取得了与唐诗宋词并称的崇高地位,其杰出成就主要表现在它深厚的思想内容和高度的艺术造诣两方面。

元杂剧题材广泛,内容丰富深刻,具有强烈的现实性和斗争精神。元杂剧多借历史传说故事反映现实,许多作品生动地展现了元代社会广阔的生活面貌,有着强烈的时代感和重要的现实意义。元代戏曲创作和演出空前繁荣,涌现了一批杰出的剧作家和作品,其思想性和艺术性上都取得了较高的成就。如《窦娥冤》《鲁斋郎》《陈州粜米》等以揭露社会黑暗,反映人民疾苦为主题,大胆抨击了元代的专制统治和腐败政治。如《单刀会》《双献功》《李逵负荆》《救风尘》等以表现英雄主义,歌颂人民的反抗斗争为主题。如被誉为"四大爱情剧"的《西厢记》《拜月亭》《墙头马上》《倩女离魂》以及神话剧《张生煮海》《柳毅传书》等,通过描写爱情、婚姻,反映了青年男女真诚相爱和追求婚姻自主的愿望,甚至通过主人公悲惨的命运所呈现他们的斗争精神,这些作品都有着共同的反封建主题,表现了妇女的愿望和追求。如《吴天塔》《赵氏孤儿》等歌颂忠良、鞭挞奸佞,被剧作家们或寄寓民族感情,或歌颂正义。其中不少公案剧揭露了官场的腐败,赞扬了清官,寄寓理想,也具有一定的现实意义。

在艺术方面,元杂剧形式新颖独特,在结构情节、人物塑造、戏剧语言等方面显示了很高的造诣,标志着我国戏曲艺术的成熟,有着鲜明的艺术特色。其一,现实主义是元杂剧创作的主流,但也不乏对积极浪漫主义的描写。不少优秀的杂剧作品以"善恶终有报"来表达人们的理想。其二,在结构方面,优秀的杂剧作家多能从"填词之设,专为登场"出发,精心地设置关目,使戏剧矛盾集中,主线突出,情节紧凑而富于变化。其三,元杂剧成功地塑造了一大批个性鲜明的典型人物形象。其中关汉卿、王实甫、康进之、纪君祥等优秀作家,遵循人物性格发展的必然性安排情节,通过尖锐激烈的戏剧冲突,以丰富多样的艺术手段揭示人物的性格特征,从而使人物形象丰满典型。其四,元杂剧的语言丰富多彩,具有表现力。元杂剧吸收了大量的民间语言并使之与文学语言融为一体,形成通俗流畅,质朴直率、生动活泼的特色。

3. 明清传奇

明清传奇是由宋元南戏发展而成的戏曲形式。它产生于元末,流行于明初,兴盛于明嘉靖年间,极盛于万历,并延至明末清初,作品之多,号称为"词山曲海"。

明代社会各阶层对戏曲的普遍爱好,使得昆山腔和弋阳诸腔流行于广大的城镇与乡村。明代宫廷的演出,前期主要由"教坊"承应;到万历年间,内廷专设"四斋""玉熙宫"等演剧机构。有时也召市井戏班进宫演出,以资调剂。贵族与士大夫府邸多私蓄"家班",有的还演出自编的剧本。民间的演出,有水陆舞台;戏班中拥有不少技艺高超的昆、弋诸腔艺人。此时的戏曲演出,远远超越宋元阶段勾栏瓦舍与路歧作场的规模。

在音乐方面,不同的声腔具有不同的特色。如昆山腔集南北曲之大成,充分发挥了南曲清丽悠远、委婉细腻的特长,又适当吸取北曲激昂慷慨的格调。各种官调曲牌的搭配、场次的安排更加规范,同时广泛地运用借宫与集曲,使曲牌联套体的结构方法更加完整和富有表现力。演员的演唱技巧日益讲究,要求"唱出各样曲名理趣",达到性格化、戏剧化的高度。这些都是剧作家、艺术家们长期在昆曲演唱实践中总结出的经验,并成为中国民族声乐的重要遗产。昆山腔伴奏乐器的配置和乐队场面的组织,也更为丰富、完备,使演出能在规定情景和节奏中进行,为后世戏曲声腔与剧种的乐队伴奏,树立了楷模。弋阳诸腔的音乐,则是在"字多音少,一泻而尽"的基础上,创造出"帮腔"和"滚调"。"帮腔"是独唱与合唱结合的声乐艺术,在某种程度上弥补了弋阳诸腔演唱时无乐器伴奏的不足,同时也丰富了演唱的形式,起渲染人物感情、烘托环境气氛的作用。"滚调"是以"流水板",诵唱通俗易懂的唱词,既增加了音乐节奏的变化,也有助于更加酣畅地表达曲情。弋阳诸腔绝大多数只用锣、鼓等音响效果强烈的打击乐器作为衬托,这同多在村镇庙宇、广场为人数众多的普通民众演出的条件有关,也与弋阳腔前期作品内容偏重于人物众多、场面热闹的历史剧有密切的联系,所以弋阳诸腔在整体风格上显得高昂奔放。这些对后来高腔腔系剧种的音乐有深远的影响。

在表演艺术方面,脚色分工的细致,无疑是这一时期表演艺术丰富与提高的关键。特别是昆山腔,从南戏的七个脚色发展为"江湖十二脚色",使演员得以专心致力于某种类型和某个人物的创造,探索内心,揣摩性格。各行脚色的表演艺术都有独特的发挥,艺术家们创造了许多鲜明的典型形象。总结昆山腔表演艺术经验的《梨园原》《明心鉴》所提出的"身段八要""艺病十种"等,标志着昆山腔表演艺术的严格要求。弋阳诸腔的表演虽不如昆山腔精致,却也有它们不容忽视的成就与风格。如演唱时重视观众的接受能力,努力运用生动的念白活跃舞台的气氛,加强表演的戏剧性和动作性,避免某些传统南戏剧目中单一的抒情。从祁彪佳《远山堂曲品》中若干条目的记载说明,弋阳诸腔的演员也很重视人物内心的刻画,往往"能令观者出涕"。而因历史剧演出的需要采用民间武术与杂技展示的战争场面,更以炽烈粗犷的色调,别具一格。

4. 清代地方戏

清代地方戏是古典戏曲的第三个阶段。它和近、现代戏曲有着共同的艺术形式。清康熙末叶,各地的地方戏蓬勃兴起,被称为花部,进入乾隆年代开始与称为雅部的昆剧争胜。至乾隆末叶,花部压倒雅部,占据了舞台统治地位,直至道光末叶。这150多年就是清代地方戏的时代。从1840年到1919年的戏曲称近代戏曲,内容包括同治、光绪年间形成的京剧以及20世纪初出现的一段戏曲改良运动。

清代地方戏有着强劲、凄切的主体风格,它创建了以板式变化体为主导的音乐体制和由此带来的新的剧本文学形式。戏剧文本的结构形式由传奇的分出转变为分场的结构形式,从而型制不再像传奇那样繁冗拖沓,结构松散,而是有着结构严谨、适宜观众接受的特色。不过,清代地方戏也存在着不足之处,如语言芜杂、准确度不高等。

清代地方戏的剧目数量之巨,堪称历史之最。史料载:1956年全国第一次戏曲剧目统计时,统计出传统戏曲剧目共51 867个,属清代地方戏的剧目、剧本有上万个。清代地方戏多为出身于农民或农村的手工业者、城市社会底层的艺人集体创作,所以就形成了清代地方戏贴近民众的特色,具有广泛的群众性。清代地方戏主要是根据历代演义、小说改编而成的。另外,也有根据杂剧、传奇、话本、曲艺等形式改编、移植的。清代地方戏的题材可分为历史戏、妇女戏、爱情婚姻戏、公案戏、神话戏和诙谐小戏以及无法归类的戏。其中,历史戏有《如意钩》《清河桥》《阳平关》等,妇女戏有《花木兰》《樊江关》等,爱情婚姻戏有《买胭脂》《何文秀》等,公案戏有《探阴山》《奇冤报》等,神话戏有《画中人》《琵琶洞》等,诙谐小戏有《老换少》《祭头巾》等。

5. 近现代戏剧

中国话剧从西方引入中国,20世纪初到"五四"前称"文明新戏",这种早期话剧仍具有一些戏曲的特点。文明戏作为一种外来的艺术形式,在其初期,它既要面对本土文化的排异性,又要防止被民族文化融化,丧失其独立的品性。因此,在中西文化的激烈碰撞中,文明戏的形态成为一种"不中不西,亦中亦西,不新不旧,亦新亦旧,糅杂混合的过渡形态"。它在艺术形式上,既不像西方戏剧,又杂以戏曲的表演;在内容上,往往是中西杂取并收,也没有自己的文化定位。"五四"之后重新照原样引进西方戏剧,形式是现实主义戏剧,称"新剧"。1928年起称"话剧",并沿用至今。

西方戏剧,在中国经过文明戏阶段的过渡,经过"五四"新文化运动的培育,这个"舶来品"终于在中国大地上站稳了脚跟。其标志是:新的戏剧文学的产生,有了一支从事话剧创作、演出的队伍,有了专门的戏剧教育,"爱美的戏剧"即业余演剧制度的兴起,业余(包括校园)剧团的活跃,话剧导演制的初设等。最早提出"爱美的戏剧"的汪优游认为,商业势力的介入使得戏剧片面强调营利,因而损害了艺术。因此,他要仿西洋的"Amateur"和东洋的"素人演剧"的办法,组织一个非营业的戏剧团体,即上海民众戏剧社成立,它成为"五四运动"之后第一个话剧团体。此后,北京大学、清华大学、燕京大学、南开大学以及一些中学,也都开展了"爱美的戏剧"运动,校园剧团如雨后春笋,纷纷出现,构成"五四"戏剧的一道风景线。

20世纪20年代,中国话剧建立了现代导演制度,并培养了不少戏剧人才。1925年周信芳在演出《汉

刘邦》时首次在广告中用了导演的词汇:"周信芳君主编导演两大本汉史破天荒文武机关好戏"。20世纪40年代袁雪芬对越剧进行改革,使得导演制在戏剧中获得建立和形成。中国话剧经过十几年的摸索之后,终于找到了自己的发展道路,并开始走向成熟。其主要特点是:把话剧同中国社会的、人民大众的需要紧密结合在一起,植根于民族文化的土壤;在借鉴西方话剧的同时,更以中国传统的艺术精神,对这一外来艺术形式进行创造性的转化,使之成为为中国现实所需要、为中国民众所喜爱的戏剧品种;涌现了曹禺、夏衍等一批杰出的剧作家和一批杰出的剧作;职业剧团开始出现,演剧艺术接近和达到世界的水准。

(二) 审美特征

综合来看,中国戏曲具有自身的审美特征,尤其是在综合性、程式化、虚拟性等三方面,以鲜明的艺术特色和浓郁的民族特色在世界戏剧舞台上独树一帜,散发着独特的艺术魅力。

1. 综合性

戏曲艺术是一门歌、舞、剧高度综合的艺术。戏曲表演的艺术手段是唱、念、做、打,唱功在戏曲表演中占有重要地位,具有丰富的审美功能。戏曲中的舞则是指戏曲表演中的动作和造型都带有一种舞蹈性,具有舞蹈的韵律和节奏。这种高度的综合性,是戏曲艺术最基本的审美特征,也是中国戏曲与西方话剧的重大区别。正因为这种综合性,使中国戏曲成为歌舞化的"剧诗",通过唱腔与舞蹈、念白与表演,在戏曲舞台上营造出富有诗情画意的戏剧氛围。

2. 程式化

中国戏曲的程式化,是指戏曲演员的角色行当、表演动作和音乐唱腔等,都有一些特殊的固定规则。首先,戏曲演员的角色行当就具有程式化的特点。根据角色不同的性别、年龄、身份、性格等特点,一般划分为生、旦、净、末、丑等基本类型,每种类型又可以再分出许多更加细致的角色。不同的角色在化妆、服装,以及表演(动作、唱腔和念白)上,都有一些特殊的规定。

其次,戏曲演员的表演动作也具有程式化的特点。戏曲的程式是从生活中提炼出来的规范性动作,它是戏曲表演艺术最明显的特点。所谓程式,就是指不同角色的戏曲演员在舞台上一举一动、一招一式都有相对固定的格式,常用的程式性动作甚至还有固定的名称。如"起霸",指的是通过一整套连贯的戏曲舞蹈动作来表现古代将士出征前整盔束甲的情景,又分为男霸、女霸、双霸等多种形式。再如"走边",指的是表现人物悄然潜行的动作,有一套专门的出场形式和舞台行动线路,配合着音乐锣鼓来进行。又如"趟马"也叫"超马",是用一套连贯的戏曲舞蹈动作来表现人物策马疾行的情景,又分为单人趟马、双人趟马、多人趟马等形式。此外,作为戏曲表演基本功的"甩发功""水袖功""扇子功""手绢功"等,不同行当也都各自有一整套的程式动作。

最后,戏曲音乐、唱腔和器乐伴奏也都有一些基本固定的曲牌和板式。如京剧中,皇帝出场大多用《朝天子》等曲牌伴奏,主帅出场多用唢呐曲牌《水龙吟》伴奏等。各种器乐曲牌都有自己特定的用途,分别用于不同场合,彼此不能混淆或替换。例如曲牌《万年欢》用于摆宴、迎亲等场合,曲牌《哭皇天》用于祭奠、扫墓等场合。甚至戏曲中的锣鼓点子也都有一整套固定的规则,仅京剧常用的锣鼓点子就有50余种,分为开场锣鼓、身段锣鼓等。显然,戏曲唱腔和伴奏中的这些程式,既使戏曲具有了强烈的舞台节奏与鲜明的艺术表现力,又使戏曲具有了一种独特的形式美,培养了观众对于戏曲特殊的审美习惯,体现出戏曲特殊的艺术魅力。

3. 虚拟性

中国戏曲的虚拟性,指的是戏曲充分吸收了中国古典美学注重写意的特点,通过"虚实相生""以形写神"使演员能够更加充分利用戏曲舞台有限的时空,更加广阔地反映现实生活与表现思想感情。

中国戏曲的虚拟性,首先是指戏曲演员表演时多用虚拟动作,不用实物或只用部分实物,依靠某些特

定的表演动作来暗示出舞台上并不存在的事物或情境。如演员手中一根马鞭便是他正策马奔驰,一支船桨意味着荡舟江湖。其次,戏曲舞台上的道具布景也具有虚拟性,戏曲舞台大多不用布景,常常只用很少的几件道具达到表演的效果。传统戏曲的舞台常常只设简单的一桌二椅,在不同的剧情中,通过演员不同的表演动作展示不同的环境,比如官员升堂、宾主宴会、接待宾朋、家庭闲叙等不同场景,还可以作为门、床、山、楼等布景。这些戏曲舞台的虚拟性道具布景,为演员的表演艺术得以充分展现,也为激发观众想象和联想提供了广阔的审美空间。最后,戏曲舞台的时空也有极大的虚拟性。戏曲舞台的时空是通过演员的唱腔、念白和动作,以虚拟的手法表现空间和时间,具有一种高度灵活自由的主观性。比如戏曲《三岔口》中充分利用了戏曲虚拟性的特点,同一舞台既是郊外又是客店,空间的转换全凭演员一系列虚拟动作表现出来;剧中两位主人公的格斗整整打了一晚上,舞台上时间却只有几十分钟;尽管演员是在灯火通明的舞台上表演黑夜中的一场搏斗,但通过演员绝妙的动作,却使观众仿佛置身于伸手不见五指的黑夜目睹这场惊心动魄的拼搏,成功地表现了剧情,塑造了人物。显然,戏曲时间、空间的虚拟性处理,将戏曲舞台的局限性转化为灵活性,为戏曲艺术的自由表现提供了条件。

二、作品欣赏

牡丹亭

《牡丹亭》(见图 6-2-1)是明朝剧作家汤显祖的代表作之一,共 55 出,描写了杜丽娘和柳梦梅的爱情故事,与《紫钗记》《南柯记》《邯郸记》并称为"临川四记"。此剧原名《还魂记》,创作于 1598 年。舞台上常演的有《闹学》《游园》《惊梦》《寻梦》《写真》《离魂》《拾画叫画》《冥判》《幽媾》《冥誓》《还魂》等几折。《牡丹亭》与《西厢记》《窦娥冤》《长生殿》(另一说是《西厢记》《牡丹亭》《长生殿》和《桃花扇》)并称中国四大古典戏剧。

图 6-2-1 青春版《牡丹亭》剧照

这出戏的女主角杜丽娘,是宋朝南安府(今江西大余)太守杜宝独生女,年方二八,父母疼爱有加,管教严格,久困闺房,年逾花甲的老秀才陈最良作为家塾先生教丽娘读书,第一堂课上的《诗经·关雎》"关关雎鸠,在河之洲。窈窕淑女,君子好逑……"惹动了丽娘的情思,伴读的使女春香引领丽娘偷偷游了杜府后花园,在大好春光的感召下,丽娘回屋后做梦梦见一书生手拿柳枝要她题诗,后被那书生抱到牡丹亭畔,共成云雨之欢。从此丽娘相思成病,卧床不起,日渐消瘦,用药、念经均不见效,自觉在世时日不长,遂自画像留作他日纪念。中秋之夜,丽娘去世。死前,嘱咐春香把自画像装在紫檀木匣里藏于花园假山石下,又嘱母亲把她葬在花园牡丹亭边的梅树之下。此间杜宝升为淮、扬安抚使前往扬州就任,遂修建梅花庵作为纪念。

广州府秀才柳梦梅,原柳春卿,因一日梦见一花园中,有一女立在梅树下,说她与他有姻缘,才改名柳

梦梅。柳梦梅去临安考试,病宿梅花庵,偶游花园在假山石边拾到丽娘的自画像匣子,回到书房,把像挂在床头夜夜烧香拜祝。丽娘在阴间三年,鬼魂游到梅花庵,恰遇柳梦梅正对着自己的画像拜求,大受感动,与柳生欢会,并求柳三天之间挖坟开棺,丽娘还魂。

后柳梦梅参加科举考试中了状元,杜宝因军功升为宰相,经过曲折的认亲过程,丽娘和柳梦梅终成眷属,以全家人大团圆结束全剧。

第十出《惊梦》:【皂罗袍】原来姹紫嫣红开遍,似这般都付与断井颓垣。良辰美景奈何天,赏心乐事谁家院!恁般景致,我老爷和奶奶再不提起。(合)朝飞暮卷,云霞翠轩;雨丝风片,烟波画船——锦屏人忒看的这韶光贱!(贴)是花都放了,那牡丹还早。

这段唱词历来为人所津津乐道,雅丽浓艳而不失蕴藉,情真意切,随景摇荡,充分地展示了杜丽娘在游园时的情绪流转,体现出情、景、戏、思一体化的特点。它紧紧贴合主人公情绪的当前状态和发展走向进行布景。"姹紫嫣红开遍",艳丽眩目的春园物态,予人以强烈的视觉冲击,叩开了心扉。然而,主人公并非只是流连其中,只"入"而不"出",接承第一眼春色的是少女心中幻设的虚景,她预见到浓艳富丽之春景的未来走向——"都付与断井颓垣",残败破落的画面从另一个极端给予少女强烈的震撼。"春色如许"开启了主人公的视野,使之充满了诧异和惊喜,接踵而来的对匆匆春将归去的联想则轰的一声震响了少女的心房,使之充满了惊惧和无奈。杜丽娘心花初放紧接着又上眉头的景象,包蕴的是无奈的情绪——"良辰美景奈何天,赏心乐事谁家院",她在这里意识到生命的困境,换个角度看待这些唏嘘,则里面并不仅仅残存着纯粹的悲观意绪,主人公情绪跌入低谷之后,仍念念不忘"良辰美景""赏心乐事""云霞翠轩""烟波画船",美好的事物深嵌于思维深处,不难从中窥探杜丽娘内心深处的期待,为下一段奇遇柳梦梅、为情而死的故事找到心理依据。

在这段唱词中,从喜乐到苦痛的情绪流变紧扣浓艳的实景向残败的虚景的转变,很难剖判外在之景与内在之情的严格界限,只因在此处,景现而情发,情入而景犹存。此曲表现了杜丽娘游园恨晚、青春寂寞的悔怨。杜丽娘作为一个刚刚觉醒的少女,感叹春光易逝,哀伤春光寂寞,渴望自由幸福的生活,强烈要求身心解放,这折射出明中叶后要求个性解放的时代精神,对后世深有影响。在《红楼梦》中,即有林黛玉读这首曲,联想到自己的遭遇处境,亦无限感伤的情节。

电子书阅读链接:

https://www.gushiwen.com/dianji/1027.html

第三节　外国戏剧艺术

我们以西方戏剧的发展史为线索,简要介绍外国戏剧的一些基本情况。

一、外国戏剧概述

(一)古希腊时期的悲喜剧

在古希腊的许多城市,人们认为只有每年隆重纪念酒神的死亡和复活,才可以使土地肥沃、农产丰

收。因此每年春秋两季,人们都会盛装来到酒神祭坛前,杀牲献祭畅饮狂欢,即兴演唱《酒神颂》。歌词的内容是哀叹酒神在尘世遭受的苦难,颂扬他的复活与新生。这些颂歌就是古希腊悲剧的雏形。后来在古希腊悲剧之父——埃斯库罗斯的影响下,合唱队有了布景和对唱对答,悲剧就正式发展起来了。

古希腊喜剧也产生于酒神节。萌芽时的喜剧只是酒神祭祀上的节目和民间狂欢歌舞、民间滑稽戏。直到公元前487年,雅典才正式确定在春季的酒神庆典中增加喜剧竞赛的项目。在伯利克里执政时,酒神祭祀时有专门的演剧活动。人们会挑选三个悲剧和一个喜剧来吸引更多的人看戏,政府甚至会发放"观剧津贴",这时候的喜剧又被称为"羊人剧"。

代表古希腊悲剧艺术最高成就的是埃斯库罗斯、索福克勒斯和欧里庇得斯,他们并称为古希腊三大悲剧家。代表喜剧艺术最高成就的是阿里斯托芬,代表作《阿卡奈人》。

(二) 古罗马时期的戏剧

古罗马戏剧萌芽于农村丰收节庆。每年12月举行的萨图尔努斯节是罗马人的传统节日,在葡萄栽植或收获季节,罗马人也举行庆祝活动。节庆期间流行的菲斯刻尼调的即兴诗歌对唱包含有戏剧的萌芽成分。古罗马戏剧演出不作为宗教仪式的组成部分,而只是庆典期间的一项娱乐,一般只演出,不作为比赛项目。女角色由男角扮演,尤其重视演技和语言表达。

实际上,菲斯克尼曲调具有戏剧对白的雏形。在古罗马的民间很早就流行着一种相当粗鲁、带有戏谑色彩的即兴诗歌对唱,称为菲斯克尼曲调,农人们庆祝丰收常用这种曲调互相嘲弄。公元前364年,罗马发生瘟疫,罗马人请爱特路利亚人来表演舞蹈,以降灾驱邪。爱特路利亚人表演的舞蹈庄重严肃,也很优美,引起了罗马人的兴趣,罗马青年加以模仿,同时加入了菲斯克尼曲调式的嘲讽对唱和相应动作,于是形成了"杂戏"。这种"杂戏"以日常生活为题材,表演者将其称为"基斯特里奥"。公元前300年左右,在罗马还出现了另一种形式的早期戏剧样式——阿特拉笑剧。它原是坎佩尼亚的奥斯克人的戏剧,后来传到罗马。阿特拉笑剧主要以古意大利乡村生活为题材,演员佩戴面具,分四种人物类型演出:"马库斯"(丑角)、"布科"(饶舌者)、"帕普斯"(吝啬好色的老年人)、"多塞努斯"(招摇撞骗的驼背人)。另外,罗马还流行模拟剧,题材与阿特拉笑剧相近,有时也会戏拟神话中的人物,表演以滑稽模拟见长,演员不佩戴面具,妇女也可以参加演出。

古罗马时期较有影响的悲剧是恩尼乌斯的《编年纪》,喜剧是普劳图斯的《俘房》、泰伦提乌斯的《安德罗斯女子》《自责者》《阉奴》《福尔弥昂》《两兄弟》《婆母》。公元476年西罗马帝国灭亡后,欧洲进入中世纪,古罗马的世俗戏剧传统受到教会的压制和摧残。直到文艺复兴时期,古罗马喜剧才重新受到重视。人文主义者从中得到启迪,把它作为与教会斗争的思想武器。古典主义时期,古罗马喜剧继而受到推崇,普劳图斯、泰伦提乌斯和塞内加成为剧作家们相继模仿的对象和文艺理论家们立论的依据。古罗马戏剧一方面影响了欧洲戏剧的发展,另一方面继承了古希腊戏剧的成就,在整个欧洲戏剧发展史上起了中介和桥梁作用。

(三) 中世纪的欧洲戏剧

漫长的中世纪,以天主教思想为核心力量的欧洲封建社会意识形态影响着整个西方社会,教会与神权控制着社会文化的各个方面。由于教会排斥一切非宗教的文化,戏剧所遭受的打击无比严重,尤其是民间戏剧。很多民间剧作家的出色剧本遭到焚毁,演员受到非人的凌辱与迫害。这时期活跃在舞台上的戏剧大都为宗教剧、奇迹剧、神秘剧、道德剧、笑剧、愚人剧诸类,而剧目又偏重于宗教剧与轻喜剧,宗教剧始终没有突破《圣经》的范围。尽管,这时期出现了《圣墓》(神秘剧)、《三个大学生》(奇迹剧)、《挪亚的故

事》(行会剧)、《坚忍的堡垒》(道德剧),但从总体上说,中世纪的戏剧艺术价值十分有限。

(四) 文艺复兴时的英国戏剧

图6-3-1 莎士比亚

欧洲中世纪末期的戏剧,体现了人文主义理想与黑暗现实的尖锐冲突,反映了封建伦理制度和宗教统治与反封建社会力量的矛盾斗争。6世纪晚期到17世纪早期,伊丽莎白一世和詹姆士一世统治期间是英国的文艺复兴鼎盛时期,英国产生数以千计的戏剧作品。剧作家用英语语言技巧和深厚的文学功底,创造一种假定的现实,以文学探究文艺复兴与宗教改革带来的文化冲击与活力,吸引并打动观众,引发对社会、精神、性魅力、死亡的思考。他们将人生比作一场戏,将人之存在从生活转向舞台。莎士比亚(见图6-3-1)的40部剧将戏剧推向新的高度,他的四大悲剧《奥赛罗》《李尔王》《麦克白》《哈姆雷特》,和四大喜剧《仲夏夜之梦》《皆大欢喜》《第十二夜》《威尼斯商人》最负盛名。莎士比亚打破了喜剧与悲剧之间的藩篱,让剧情发展跌宕起伏;通过英国历史剧探索英国国家身份。他将观众带入设定的场景,从内心深处体验强烈的爱恨情仇、愤怒狂喜,又坦白提醒大家这是一场虚假的故事。他还善于把握整体审美意象,将文化符号寓意融入剧情发展,比如以梦中花蛇暗示背叛与欲望,乌鸦与黑森林营造黑暗与恐怖,洗不干净的血手表现谋杀暴力与犯罪。

(五) 古典主义戏剧

17世纪,古典主义戏剧在欧洲盛行的古典主义文艺思潮影响下形成,随19世纪浪漫主义戏剧兴起后逐渐消失。古典主义戏剧理论确立于17世纪30～70年代的法国。1636年,巴黎戏剧界因高乃依悲剧《熙德》的演出而发生争论。首相黎塞留授意法兰西学院撰文批评《熙德》。1638年,由学院创始人之一沙波兰(1595～1674)执笔的《法兰西学院对〈熙德〉的意见书》正式发表。文中指责高乃依违背了戏剧"以理性为根据"的"娱乐"作用,没有始终把"满足荣誉的要求"放在首位,未能严格遵守"三一律"等。这份意见书初次系统地宣告了古典主义戏剧的理论主张。1674年,另一位法兰西学院院士布瓦洛发表了诗体论著《诗的艺术》,集中阐述戏剧理论的第三章,汇集了亚里士多德、贺拉斯以来一切合乎古典主义原则的戏剧观点和法国古典主义剧作家的创作经验。这部戏剧论著可以说是古典主义戏剧理论的总结。

古典主义戏剧的基本特征有四个方面:

1. 明显的政治倾向

古典主义戏剧家和理论家在政治上拥护王权,作品及理论具有鲜明的政治倾向性,宣扬个人利益服从封建国家的整体利益,主张国家统一。在戏剧作品中,国王被描写成"正确""公正"的化身,戏剧冲突的最后解决都得益于"贤明君主"的仁慈。

2. 崇尚理性,蔑视情欲

理智和感情的矛盾是构成古典主义戏剧冲突的基本内容,而最终都以理智的胜利为结局。这里所谓的理智多指对中央王权的拥护,对公民义务的履行,对个人情欲的克制。这是以笛卡尔为代表的唯理主义哲学在戏剧创作中的反映。

3. 奉古希腊、罗马戏剧为典范

剧作的故事情节和人物,大多来自古代戏剧、史诗、神话和历史;古代英雄人物尤其成为剧作描绘的

对象,并借古人表达社会理想。

4. 强调规范化

戏剧创作必须遵守地点、时间和情节一致的"三一律";人物塑造需要符合固定的类型,戏剧体裁有高低尊卑之分,悲剧被视为"高雅的"体裁,只能描写国王和贵族;喜剧被视为"卑欲的"体裁,只能描写市民和普通人。戏剧语言讲究准确、高雅,合乎逻辑;演员要按规定的程式来表现角色的感情;舞台场面追求对称、浮华和宁静。

法国古典主义戏剧在17世纪达到全欧的最高水平,产生了3个成就卓著的戏剧家:高乃依、拉辛和莫里哀。高乃依是法国古典主义悲剧的创始人和代表作家。他于1636年创作的《熙德》是法国第一部古典主义悲剧。其他重要剧作有《贺拉斯》和《西拿》等。剧本大都从历史中选择题材,主人公不是国王就是贵族出身的英雄人物,描写个人感情和国家义务之间的冲突,表达理性至上的主题。在艺术形式上,他并不严格遵守理论家们制定的法则,对"三一律"有所突破。到了17世纪50年代,拉辛取代了高乃依在戏剧界的领导地位,重要剧作有《安德罗玛克》和《淮德拉》等。他的悲剧具有与高乃依不同的风格,着重表现揭露封建统治阶级黑暗和罪恶的主题,悲剧主人公具有普通人的德行和缺点,特别强调人物心理的细致分析,艺术形式简练集中。莫里哀是法国古典主义喜剧的代表作家,他的作品具有鲜明的反封建、反教会的特色,艺术形式既具有古典主义戏剧结构谨严、冲突鲜明的优点,又不拘泥于古典主义法则。莫里哀是继莎士比亚之后成就最大、影响最深的戏剧家,重要作品有《伪君子》《吝啬鬼》(一译《悭吝人》)《贵人迷》和《司卡潘的诡计》等。高乃依、拉辛和莫里哀的戏剧都具有一定的民主思想,但他们都没有摆脱宫廷趣味。古典主义舞台美术的特点是:布景单纯、抽象,服装华丽美观等。法国进入18世纪后,在初期,古典主义在戏剧领域仍占统治地位,启蒙戏剧家既同它作斗争,也利用它的形式为自己服务。到中期,随着启蒙运动的发展,古典主义戏剧日趋衰落。

(六)启蒙主义戏剧

"启蒙"一词的含义,在英语和德语中是"启迪";在法语中是"照亮"。在启蒙运动中引申为:以近代哲学、文化的光辉,照亮被教会和封建专制思想笼罩的愚昧黑暗的社会,进一步解放思想。启蒙主义戏剧的主要特征有三个方面:一是具有强烈的政治色彩。反封建、反教会是其矛头所向。二是在描写向度上,多数剧作家专注于描写现实,描写日常生活。三是在人物刻画上,多以第三等级,即新崛起的中产阶级、普通市民、仆人为表现对象。

欧洲启蒙主义戏剧的代表人物有法国的博马舍,意大利喜剧家哥尔多尼,德国的莱辛与席勒。狄德罗的戏剧改革主张,继承和发展了文艺复兴时期瓜里尼的悲喜混杂剧的理论,冲破了古希腊以来的戏剧传统,批判了古典主义的艺术原则,适应了资产阶级对艺术的要求,这是西方戏剧发展史上的一次革命。狄德罗的戏剧创造实践虽不甚成功,但他的理论影响却极其巨大,自博马舍的《费加罗的婚礼》成功后,严肃剧就显出了它强大的艺术生命力。

(七)浪漫主义戏剧

浪漫主义戏剧作为特定的历史现象,是19世纪前期在欧洲(主要在法、德、英等国)兴起的戏剧流派,有三个基本特征:一是产生背景上,坚决反对、冲破一切古典主义的既定规则,作为一种公然反叛的力量而崛起。二是创作思想上,崇尚主观,强调艺术家的激情、想象与灵感,既无视艺术程式的束缚,也不受生活真实的局限。三是艺术形式上,常用强烈的对比和夸张,使舞台上色彩斑斓、自由多变、充满机巧和突转,处处出奇制胜。在历史上,浪漫主义戏剧在各国先后经历的时间都不长,却是源远流长。

浪漫主义戏剧取得最大成就的是法国。1827年,雨果在《克伦威尔》的"序"中批判了古典主义及其"三一律",宣告一种合乎自然,美、丑和爱、憎对照鲜明的新戏剧的诞生,成为浪漫主义戏剧的宣言。两年后,第一部浪漫主义戏剧,大仲马的《亨利第三及其宫廷》上演。1830年,雨果《爱尔纳尼》的演出在激烈的斗争中终于赢得了浪漫主义戏剧的决定性胜利。法国另一位浪漫主义剧作家缪塞在人物塑造上的真实、情节设计的机巧等方面达到更高的水平,他的《罗朗萨丘》代表了浪漫主义戏剧艺术上的最高成就。

浪漫主义戏剧在反对古典主义的斗争中取得了巨大的胜利,扫除了统治剧坛一百多年的陈腐规则,以奇突瑰丽的想象、鲜明强烈的个性、大开大阖的传奇性情节、多姿多彩的民间或异国情调和生动有力的通俗语言,使剧坛面貌焕然一新,为濒于僵死的戏剧艺术注入了新的生命。但浪漫主义戏剧家往往过于注重个人主观激情的抒发而缺乏对社会的冷静深刻剖析,在艺术手法上常常奔放洒脱有余而准确细腻不足;他们过多地运用信手拈来的乔装、巧合和机关布景等造成表面戏剧效果的手段。剧中人物都不过是大致的轮廓,他们都不是真正的完整的人;然而纯真热情的抒情悲歌的力量却给他们注入了生命。作者对于异常事物、甚至怪异事物的爱好,压抑了使我们联想到我们所熟悉的现实的万事万物,又突出了各种不自然的现象,这些现象虽然在他眼里很崇高,而在后世读者眼里不过是荒谬可笑而已。1843年《城堡的伯爵》(雨果)上演失败,标志着浪漫主义戏剧作为特定流派在法国的结束。但浪漫主义戏剧打破古典主义桎梏的成就为现实主义戏剧的发展开拓了道路。19世纪末20世纪初,欧洲戏剧又形成了象征主义、表现主义、超现实主义等种种所谓"新浪漫主义"的流派,把浪漫主义戏剧无拘无束追求个性与想象但忽视社会历史深度这一特点发展到了极端。

(八)现实主义戏剧

现实主义戏剧产生于19世纪前叶,随着现实主义文学的广泛发展,在欧洲法、德、英等国开始活跃,不少剧作家沿用浪漫主义口号,以莎士比亚戏剧作为反对新古典主义的旗帜,开始了现实主义戏剧的探索。这一时期,现实主义戏剧理论和实践在俄国获得了长足发展,在创作方面,出现了果戈理的《钦差大臣》,奥斯特罗夫斯基的《大雷雨》,以其对现实生活的真实反映,为现实主义戏剧提供了典范,并开启了批判现实主义戏剧的先河。七十年代以后,以挪威剧作家易卜生的剧作《玩偶之家》《人民公敌》等为代表,显示了批判现实主义戏剧的成熟和发展。19世纪下半叶,马克思、恩格斯历史地总结了现实主义戏剧的艺术成就,还提出了著名的"莎士比亚化"原则。20世纪以来,现实主义戏剧在俄国和中国有了新的表现形态和艺术主张,形成了革命现实主义、社会主义现实主义等新兴形式。在现实主义戏剧的历史发展中,出现了大批成就卓著的剧作家,主要有:挪威的易卜生,英国的萧伯纳、高尔斯华绥,俄国的契诃夫、果戈理、高尔基等。这一时期最负盛名的剧作家是易卜生,他是继莎士比亚之后欧洲戏剧界的另一座丰碑,被称为"现代戏剧之父"。易卜生的戏剧有传统的社会现实问题剧,也有带象征主义色彩的创作。某种程度上说,易卜生的剧本在结构和情节上超越了莎士比亚,他的剧作艺术技巧纯熟,语言富于个性特征,生活气息浓郁。

现实主义戏剧有如下四个特征:一是在题材和主题上,选择与现实生活密切相关的题材,全方位反映生活的真实,并激起人们对生活本质的思索和改变现实的渴望。二是在艺术表现上,以客观真实再现为基本准则,动作细节和心理刻画力求逼真和准确。三是通常具有时间、地点和事件比较集中的特点,注意塑造典型环境中的典型人物。四是要求从生活的真实再现中求美感,以斯坦尼斯拉夫斯基体系和布莱希特戏剧体系,致力于在舞台上造成逼真的生活幻觉。

(九)现代主义戏剧

现代主义戏剧是指产生于19世纪末至20世纪的各种戏剧流派的总称。作为资本主义社会人们精神

危机的反映,现代主义戏剧在思想意识上,深受叔本华、尼采的唯意志论、柏格森的生命哲学和直觉主义、弗洛伊德的精神分析学说的影响。它最初的表现形态是先后兴起于法国的象征主义戏剧、超现实主义戏剧、存在主义戏剧,荒诞派戏剧,德国的表现主义戏剧,意大利的未来主义戏剧等。这些新型的戏剧形态,表现了明显的反传统倾向和创新精神。

现代主义戏剧所特有的思想特征在于表现人与人、人与自然、人与社会、人与自我四种关系失衡上,反映人类全面的扭曲和严重的异化,表露出尖锐矛盾和畸形发展。因此,现代主义戏剧热衷于表现由此产生的精神创伤和变态心理,悲观伤感的情绪以及虚无思想。现代主义戏剧的主要特征有四:一是在艺术与生活、现实与真实的关系上,强调内在心理的真实和精神世界的再现。二是在艺术与表现、模仿的关系上认为戏剧艺术是表现是创造,否定直观再现和客观模仿。三是在内容与形式的关系上,现代主义剧作家们大都是有机形式主义者,强调形式即内容,内容即形式。四是在戏剧艺术的表现方法上,多采用拟人化、象征、隐喻、幻觉、梦境、扭曲变形,通过标新立异的戏剧意象,表现人类深层的内心活动,从而表现人类共通的生存危机和表达悲哀意识。

(十)后现代主义戏剧

后现代主义戏剧是后现代文化的伴随物。"后现代"是一个历史概念,指"二战"以后出现的后工业社会或信息时代;而与此相关,"后现代主义"是这一社会状态中出现的一种文化哲学思潮。后现代主义文化思潮的核心精神在于:承认思想多元化、文本多义性,注重平等、宽容、对话,这不过是对现代社会自由、民主精神的进一步的发挥。德国柏林艺术学院教授尤根·霍夫曼曾明确地提出了后现代主义戏剧的三个特征:非线性剧作、戏剧结构、反文法表演。

这一时期最具代表性的作品是尤奈斯库的《秃头歌女》《椅子》和贝克特的《等待戈多》。贝克特以戏剧化的荒诞手法,揭示了世界的荒谬丑恶、混乱无序的现实,写出了在这样一个可怕的生存环境中,人生的痛苦与不幸。剧中代表人类生存活动背景是凄凉而恐怖的,暗喻人在世界中处于孤立无援、恐惧幻灭、生死不能、痛苦绝伦的境地。

二、作品欣赏

罗密欧与朱丽叶
莎士比亚

《罗密欧与朱丽叶》

《罗密欧与朱丽叶》(*Romeo and Juliet*)是英国剧作家威廉·莎士比亚早期创作的一部悲剧,剧中描写蒙太古之子罗密欧和凯普莱特之女朱丽叶一见钟情,他们为了追求爱情,敢于不顾家族的世仇,敢于违抗父命,甚至以死殉情。这是莎士比亚悲剧中浪漫主义抒情色彩最浓的一部悲剧,也是一曲反对封建主义,倡导自由平等、个性解放、婚姻自主的颂歌。该剧曾被多次改编成歌剧、交响曲、芭蕾舞剧、电影及电视作品。法国作曲家古诺曾将此剧谱写为歌剧,音乐剧《西城故事》亦改编自该剧。俄国作曲家柴可夫斯基谱有《罗密欧与朱丽叶幻想序曲》,作曲家普罗高菲夫则为该剧编写芭蕾舞乐曲,均获得大众的喜爱。而 1996 年电影版名为《罗密欧与朱丽叶》(*Romeo and Juliet*)由好莱坞艺人莱昂纳多·迪卡普里奥及克莱尔·黛恩斯主演,于 1997 年柏林影展获得多个奖项。2001 年,法国音乐家 Gerard Presgurvic 独力将本剧改编成法文音乐剧,巴黎首演之后就陆续在世界各地巡演。

《罗密欧与朱丽叶》全剧共有五幕。第二幕则是全剧最富有青春气息和抒情色彩的一幕。在月夜下

的花园中,两个年轻人互诉衷肠,倾诉彼此的爱慕,他们翻越了家族宿仇的高墙,流连于爱情的乐土。太阳、月亮、繁星、火炬等光灿美丽的意象与无边的黑夜构成鲜明的对比,剧中其他的阴暗意象还有噩梦、血污、坟墓、地狱等。黑夜仿佛就是随处潜伏的死亡。黑夜无边,爱情无敌。黎明带来婚姻,也带来别离。在《罗密欧与朱丽叶》整部戏剧中都有悲与喜两种场面交替出现、参差相间、相互对照,使得戏剧有张有弛、悲喜参半。

电子书阅读链接:

http://www.dushu369.com/waiguomingzhu/lmozly/

本章拓展阅读:

1. 骆正:《中国京剧二十讲》,化学工业出版公司,2012 年版。
2. 余秋雨:《中国戏剧史》,长江文艺出版社,2019 年版。
3. 周宁主编:《西方戏剧理论史(上下)》,厦门大学出版社,2008 年版。
4. 潘薇:《西方后现代主义戏剧文本研究》,中国戏剧出版社,2013 年版。

本章思考练习:

1. 何谓戏剧艺术? 包含什么特点?
2. 中国戏剧艺术的历史演进及分类有哪些基本特征?
3. 西方戏剧艺术的历史演进包含哪几个阶段?
4. 戏剧艺术有几种分类方法?

本章拓展:

1. 戏剧网: http://www.xijucn.com/
2. 中国戏曲网:http://xi-qu.com/

第七章
文学艺术欣赏

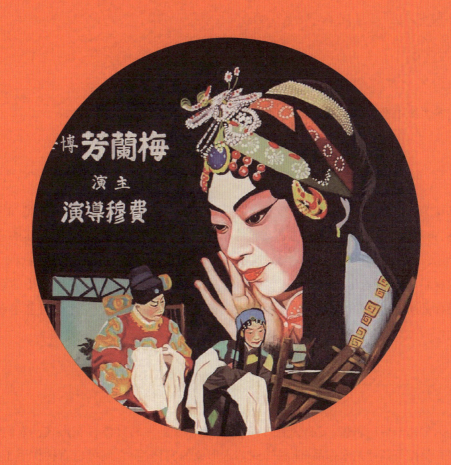

在艺术系统中,文学又被称为语言艺术。它是艺术系统中唯一运用语言或语言符号,即以语言为物质材料塑造艺术形象、反映现实生活、表现艺术家审美感受、审美情感、审美理想的艺术门类,它不受时间和空间的限制,有着最大的自由和深入的表现力,可谓"观古今于须臾,抚四海于一瞬";它不但能描绘外部世界,还可以深入人心,揭示各种人物形象丰富的情感和精神世界,使艺术的天地无限深远广阔。因为文学以语言作为媒介和手段,与其他艺术在性质上产生了重大的区别,因而艺术史上人们有时又将文学与艺术并列称谓。

文学艺术作为语言艺术是以文字为物质材料,以修辞为表现手段,借助词语来唤起人们的想象,以此来塑造艺术形象,反映社会生活,表达艺术家的审美意识和审美理想,是人们交流思想和文化积累传承的重要工具。它包括诗歌、散文、小说、剧本等各种体裁。

第一节 文学艺术概述

作为艺术系统中宏大的门类,文学艺术有着自身系统且独特的审美特征。

一、以文字语言为物质媒介

高尔基认为,语言是文学的第一要素。他说:"文学就是用语言来创造形象、典型和性格,用语言来反映显示事件、自然景象和思维过程""它是文学的基本材料""文学就是用语言来表达的造型艺术"。语言艺术以文字语言物质材料来建构艺术作品,这就必然带来区别于其他艺术门类的特点。以语言作为构成文学作品的材料,不等于有语言就是艺术。文学作品中的语言是文学功能组织之下的系统语言,它指向伟大建筑目标和功能的完整的、系统的作品的完成态而不是零散部件。对于语言艺术创作者而言,掌握和熟练运用语言工具,是最为重要的基本功,它直接关系到文学作品的优劣成败。

二、形象塑造的间接性

语言是人们用来传达思想、交流感情的符号,不是客观世界的具体存在形式。人们看电影,看戏,观赏绘画、雕塑、舞蹈等其他艺术作品,能感知到艺术形象的实体性,它们可以直接作用于人的感官。文学则不同,它用语言塑造的艺术形象不可能直接呈现在人们面前,只有在了解语言的前提下,凭借读者的生活经验,调动自身的文学修养,再通过想象、联想,才有可能感知和把握文学作品中的艺术形象。李白的"孤帆远影碧空尽,唯见长江天际流",张若虚的《春江花月夜》等,如换为绘画或音乐形式,人们就能直接感受并触摸到其中的艺术形象或旋律脉动。但用语言文字来表达,则先须由人们对语义本身的解码,才能在间接上获得一种朦胧的审美形象和审美意境。所以,作为语言的艺术,文学中的艺术形象只能通过联想和想象间接存在,形象塑造的间接性是语言艺术的一个突出特点。

三、艺术表现的广阔性

用语言艺术来表现现实生活,以间接的手段来创造间接的艺术形象,使得文学独具广泛而深入的表现能力,能够突破客观时空,实现时间和空间的自由延伸,全方位、多角度地展示广阔而复杂的社会生活

正如刘勰在《文心雕龙》中所说："寂然凝虑,思接千载;悄焉动容,视通万里。"其次,语言艺术的广阔性更表现在它不仅能描绘外部世界,还能够深入到人的内心世界,直接揭示各种人物复杂的、丰富的精神世界。向人的内心世界的深处发展,无疑使艺术天地变得更加广阔,而这一点,恰恰是其他艺术种类难以达到的。文学作品不仅可以通过描绘人物的音容笑貌、服饰风度、言行举止等来展现人物的内心世界,还可以通过直接抒情或叙述的方法深入展示人物细腻复杂的感情。至于用艺术形象反映错综复杂的社会关系,表现深邃巨大的历史内容的艺术特性,就更非文学莫属。古今中外各类名著既广泛触及当时社会生活的方方面面,又细腻地展示人物内心世界,这在其他艺术门类中是无法如此全面获得展现的。

四、艺术创作的情感性

文学要比其他艺术更适宜反映人们的思想活动和感情活动的完整过程与具体内容。一方面可以用语言塑造艺术形象,把那些难以言尽或不可言说的心理感受尽可能地表现出来;另一方面又可以直接运用语言本身,利用语言是思想的直接实现这个特点,去传达那些只能用语言才能确切表达的思想认识,展示思维活动的过程。从这个意义上讲,文学有两种传达信息的媒介和手段,它能使思想感情的表现既保持感性的生动与细腻,又具有理性的深刻与复杂。《毛诗序》中说:"诗者,志之所之也。在心为志,发言为诗,情动于中而形于言。"刘勰的《文心雕龙》便始终把"情性"与作品的关系作为关注点。中国现代文艺理论家钱谷融先生曾说:"一个作家总是从他的内在要求出发来进行创作,他的创作冲动首先总是来自社会现实在他内心所激起的感情的波澜上。这种感情的波澜,不但激动着他,逼迫着他,使他不能不提起笔来;而且他的作品的倾向,就决定于这种感情的波澜是朝哪个方向奔涌的;他的作品的音调和力量,就决定于这种感情的波澜具有怎样的气势和多大规模。"一切有价值的文学作品,都是作者心灵的呈现,其本质总是抒情的,文学的情感性越浓烈,越能感染读者,就越富有艺术魅力。

北宋词人柳永的《雨霖铃》以"寒蝉凄切"起首,铺展冷落凄清的秋景,抒发了与恋人依依惜别的真挚而痛苦的感情,将婉约缠绵、凄凉惆怅之情融于景色之中,浓郁深沉的情感使这首词成为脍炙人口的千古名篇。鲁迅《狂人日记》向我们展示了"吃人社会"制度下的黑暗,下层人民的痛苦与悲惨的命运。毫不夸张地说,不管是对下层人民的同情,还是对"吃人社会"的鞭挞,鲁迅的情感都强烈地体现在作品中,同时也使得《狂人日记》享誉中外。但究其原因,正是由于当时这种"吃人社会"的残酷,给人们带来了身心的残害,而这种社会情感就激发了他体内潜藏已久的个人情感,促进了《狂人日记》的成功。正是文学创作能够深入人心,直接披露出人物最复杂、最丰富、最隐秘的情感,使得作品塑造的艺术形象更加真实、更加深刻。

五、文学的结构性和语言美

结构是对文学作品中各个组成部分的整体安排,是文学作品的内部联系和构成方式,是文学创作的重要手段。美国哲学家 J. H. 兰德尔在《作为功能结构的共同体》中说:"万物之始便是一个词——结构。没有结构,便没有一切。"俄国作家冈察洛夫也很感慨地说:"单是一个结构,即大厦的构造,就足以耗尽作者的全部智力活动",至于要安排一个好的结构,就"像喝干海水一样困难"。这些都足以看出文学结构的重要性。如以诗歌为例,无论是中国还是西方的格律诗都非常讲究结构的规定性,在音韵、句式、行数、字数上都有严格的规定,五绝、七绝都是四句,但分别是五字和七字;而五律、七律则是八句,每句分别是五字和七字;西方的十四行诗是一种格律严格的抒情诗体,以十四行为一首诗的单位,在韵脚格式上也有具体规定。实际上,任何文学作品都离不开结构,结构是构成文学作品有机整体必不可少的重要手段。另一方面,结构本身也具有审美价值,结构美是文学作品艺术美的重要组成部分。文学作品的结构包含文

章各部分的内在联系和语言材料的组合关系,这些因素按照形式美的一定法则和谐匀称地组合起来,达到目的性和规律性的完美统一,才能产生独特的艺术之美。朱自清的《荷塘月色》从外结构上看,作者从出门经小径到荷塘又归来,从空间上看是一个圆形结构;从内结构看,情感思绪由不静、求静、得静到出静,也呈现出一个圆形结构。这内外一致的结构,恰到好处地适应了作者心理历程的需要。

文学语言因其准确性、鲜明性、生动性、形象性而获得了自身的特质美。文学作品中的优美语言常常使读者回味无穷。文学语言的准确性要求语言最精准、最恰当地表现对象。诗歌语言常需要字斟句酌,反复推敲,用最简练的文字表达深远的意境。"一句诗吟成,捻断千根须",唐代诗人贾岛对于"僧推月下门"还是"僧敲月下门"的斟酌就是最好的说明。再如王安石的《泊船瓜洲》中"春风又绿江南岸"中作一"绿"字,张先的"云破月来花弄影"中一"弄"字而境界全出。著名诗人臧克家谈到写诗推敲语言的情况时说:"下一个字像下一个棋子一样,一个字有一个字的用处,决不能粗心地闭上眼睛随便安置。敲好了它的声音,配好了它的颜色,审好了它的意义,给它找一个只有它才能适宜的位置把它安放下,安放好,安放牢,任谁看了只能赞叹却不能给它调换。"散文的语言同样要求简洁畅达,如杨朔《泰山极顶》中的"现时悬在我头顶上的是南天门",一个"悬"字写尽了南天门之险陡,形象又生动。文学语言的鲜明性,要求语言清晰明确,富有特色。文学作品中的人物对话一般都少而精,高度性格化,几句对话就能显示人物身份、职业、年龄和性格等特征。巴尔扎克小说里的对话就非常巧妙,他并不描写人物的模样,却能使读者看了对话,就好像见到说话人似的,如《欧也妮·葛朗台》中写葛朗台逼死妻子后,为了不让女儿欧也妮也继承妻子的遗产,在全家居丧的当天,就迫不及待地要他女儿签字放弃遗产继承权。作者在此描写了葛朗台与欧也妮的一段精彩对话,当不明底细的欧也妮表示同意在只保留虚有权的文书上签字时,葛朗台仍不满足,还要求欧也妮"无条件放弃承继权",并要她"决不翻悔"。当欧也妮也作出肯定的表示时,他就欣喜若狂地说:"孩子,你给了我生路,咱们两讫了,这才叫做公平交易。"通过对话描写,作者将葛朗台这个金钱拜物教的狂热信徒的吝啬、贪婪、冷酷、虚伪的个性特征,和盘托出。文学语言的生动性指文学作品往往运用比喻、排比、夸张、拟人多种修辞手法,使作品灵活多变,给读者留下难忘的印象。如李白《望庐山瀑布》中的"飞流直下三千尺,疑是银河落九天"诗句就是采用了比喻、夸张的手法,语言鲜明生动。文学语言的形象性指文学作品中语言的准确性、鲜明性、生动性往往结合一体,达到情韵浓郁、形神兼备的效果。如在吴敬梓《儒林外史》中,范进中举后兴奋得神经错乱,他的丈人胡屠夫狠狠给了他一耳光才使他从迷狂中清醒过来,胡屠夫的手居然抬不起来了;而严监生吝啬成性,临死前还担心两根灯草耗油,伸出两个手指不肯断气,直至小妾挑走一根灯草才咽气。准确、鲜明、生动、形象的语言描写使这些人物活灵活现地出现在我们面前。

所有文学作品的思想内容都要通过不同的体裁来表现,就像人们做衣服必须要量体裁衣,选择一定的样式。文学作品具有不同的体裁和种类,中国古典文学体裁分为诗和文,文又分为韵文和散文两大类;西方则按传统将文学分为叙事类、抒情类和喜剧类三大类别;根据大家通常采用的标准,语言艺术包括诗歌、散文、小说、剧本、民间文学和网络文学等体裁。

第二节　小说艺术

小说是通过塑造人物、叙述故事、描写环境来反映生活、表达思想的一种文学体裁。它的特点是在生活素材的基础上用虚构的方式再现生活。小说有三个基本要素,即人物、情节、环境。情节是小说的第一

要素,而人物形象塑造小说的重要人物,形象通过故事的叙述与环境的描写来塑造的。

古今中外小说数量众多,可根据不同的方法进行分类。根据体裁不同,有神话小说、传奇小说、历史小说、志怪小说、武侠小说、言情小说、社会小说、战争小说、爱情小说、惊险小说、科幻小说等;根据结构不同,有话本小说、章回小说、日记体小说、书信体小说、新体小说、现代派小说等;根据流派不同,有古典主义小说、现实主义小说、浪漫主义小说、形式主义小说、表现主义小说、存在主义小说、意识流小说、黑色幽默、新小说派、魔幻现实主义等;根据语言形式不同,有文言小说、白话小说等。而最常见的分类方法是根据容量大小和篇幅长短,有长篇小说、中篇小说、短篇小说和微型小说四大类。

一、小说的构成要素与审美特征

(一) 人物

小说反映社会生活的主要手段是塑造人物形象。小说中的人物,我们称之为典型人物,这个人物是作者将现实生活中的不同人物原型提炼加工而成,他不同于真人真事,而"杂取种种,合成一个"。通过这样典型的人物形象反映生活,更集中、更有普遍的代表性。小说塑造人物的方法、方式主要有:肖像描写、心理描写、行动描写、语言描写、细节描写、正面描写(直接描写)、侧面描写(间接描写)等。创造鲜明生动的人物形象历来是小说的首要任务,古今中外优秀的小说作品都为读者刻画出了具有很高审美价值、独特丰满、难以忘怀的人物形象。

小说人物形象不是生活原型的翻版与复制。生活原型在演变成为小说人物时有三种情况:一是作家将生活中感受最深的人物原型直接写进小说,鲁迅小说《故乡》里的闰土就属于这种情况。二是杂取种种合为一个,即作家将几个人物形象分解后重组为一个新的人物形象,小说中大多数人物创造属于这种情况。三是作家通过想象虚构去创造新的、生活中并不存在的人物形象,这种虚构使小说家更好地表达他对生活原型的理解,突出小说人物的个性特征,使小说人物不但外表上"形似"于生活原型,而且富有了自己的生命和神韵。小说家孜孜以求的艺术理想就是创造出一系列栩栩如生的典型人物。小说典型人物的形似与神肖得到了高度统一,共性与个性得到了有机结合,它能更充分、更深刻、更生动地反映出生活的真实面貌和本质规律,因而也具有了历史厚度和思想深度。

"历史厚度"是指小说的典型人物能表现一个民族比较长时期的性格本质和生存状态,通过历史的人,来揭示人的历史。由于小说人物能反映出一个相对比较长的时间段,因此具有历史感;而优秀的小说典型人物又能概括民族性格的本质,因此又具有厚重感。这是人物历史厚度审美要求的两个基本要素。"思想深度"是指小说人物能表现人性的深层心理和意识,反映人的心灵深处最隐秘和最微妙的意识。在小说人物的创造中,越是具有思想深度这一审美特点的,在体现人的本质方面往往就越充分、越典型。从这个意义上说,小说作家是人物灵魂的探索家和解剖家,他得钻进每一个人物的灵魂深处,把他们各自隐蔽的内心奥秘、精神品格以及各种外部特征,活灵活现地揭示出来。俄国小说大师契诃夫《合二为一》就塑造了一个很有思想深度的典型人物。

(二) 情节

所谓情节,是指小说中用于表现人物性格发展变化的事情,它既是生活片段的有机剪辑,又是小说中矛盾冲突发生、展开、发展的过程。引人入胜的情节和尖锐紧张的矛盾冲突最能凸现人物的性格,展示人物的内心世界,而人物性格的变化发展往往又是在情节的推进中逐步完成的。故事来源于生活,但它通过整理、提炼和安排,又比现实生活中发生的真实更集中、更完整、更具有代表性。波澜壮阔的情节不仅

可以引人入胜,对读者产生强烈的感染力,也是小说审美价值的重要组成部分。小说情节的创造有一个从生活真实到艺术真实的演变过程。这一过程的完成,大体有三种方式:一是分解,通过分解方法使情节典型化;二是组合,通过组合的方法使情节典型化;三是虚构,通过想象、虚构来提炼和完善情节。小说事件经过作家的分解、组合与虚构,超越了生活事件,实现了小说情节的陌生化与新奇化。这时,小说情节就具有了完整细致、多变连贯的审美特点。

小说情节要求曲折生动。《三国演义》之所以扣人心弦,就在于作者善于铺设情节,使故事情节环环相扣、层层递进。如长坂坡大战一节,就先从刘备兵败被曹军追剿着手,引出赵子龙单骑救主的精彩情节,紧接而来的是曹军团团围困的危难情境,直至张飞勒马站立于桥头大声呵退曹军,最后别出心裁设计了有勇无谋的张飞断桥而出,而狡诈多疑的曹操率兵追赶,诸葛亮派兵接应的结尾,故事情节波澜迭起,引人入胜。小说情节也要求真实感人,入情入理的情节能深深吸引读者,使读者在赞叹之余自然接受小说家的思想意旨。中篇小说《人到中年》,被称为新时期文学作品中一部真实表现知识分子艰辛生活和他们美好心灵的佳作。女主人公陆文婷大夫是一个平凡的知识分子,她技术精湛,医德高尚,但生活对她并不公平,小说通过对许多看似平淡的日常生活现象的叙述,通过感人至深的情节和细节描绘,着重发掘生活中的底蕴,刻画出一位血肉丰满、真实感人的知识分子艺术形象。

小说情节还要含蓄深沉。小说往往通过概括、暗示等各种艺术手法,以小见大,以少胜多,从有限到无限,使读者不断品味出蕴藏在作品中的深刻内涵。获得诺贝尔文学奖的海明威的小说《老人与海》,情节极为简单,讲述了老渔夫桑提亚哥与鲨鱼搏斗的故事,平铺直叙,但作者在简化的故事情节中蕴含着发人深思的象征意义。小说塑造了一位与命运顽强抗争,永不颓唐,历经艰险仍立于不败之地的渔夫形象。

(三)环境

环境也是构成小说的一个基本要素,包括社会环境和自然环境。环境是形成人物性格、促使人物行动的指定场所和范围。小说中的环境描写,有时是为了表现故事发生的时间、地点和社会条件,用于烘托人物活动的时代意义,有时是为了渲染气氛,从侧面表现人物的性格,它是整个作品中不可分割的构成部分,对于增强故事的真实性是至关重要的。小说的环境描写和人物塑造与中心思想有极其紧密的关系,在环境描写中,社会环境是重点,它揭示了种种复杂的社会关系,如人物的身份、地位、成长的历史背景等。托马斯·曼的长篇小说描写了洛克家族祖孙四代由盛而衰的变化,描绘了一系列真实可感的人物形象,展示了当时德国社会生活的广阔画面。自然环境包括人物活动的地点、时间、季节、气候以及景物等。自然环境描写对表达人物的心情、渲染气氛都有不小的作用。《红楼梦》正是通过对大观园环境的细致描写,展现人物的身份、地位和性格,通过对环境变迁的描绘,显示了贾府家族与人物命运的发展变化,展现了一个封建大家庭由盛而衰的历史变迁。

二、中国小说欣赏

阿 Q 正传

鲁 迅

电子书阅读链接:

　　http://www.cngdwx.com/jinxiandai/aQzhengchuan/1063.html

三、外国小说欣赏

安娜·卡列尼娜

［俄］列夫·托尔斯泰

电子书阅读链接：

http://www.shijiemingzhu.cn/shijiemingzhu/anklnn/1468.html

第三节 散文艺术

散文是文学的基本体裁之一。广义的散文指相对韵文、骈文而言的一种散体性文章，即除诗、词、曲、赋之外的所有文章，包括序跋、碑铭、札记、游记和传记等；狭义的散文即文学意义上的散文，指与诗歌、小说、剧本等并列的一种文学形式。文学散文是一种以记叙或抒情为主，题材广泛多样，结构自由灵活、篇幅短小而富有文采的文学体裁。

我国最早的散文一般认为是自殷墟出土的甲骨文，最早的散文集是《尚书》。春秋战国时期，我国就已出现较为成熟的散文创作，如诸子散文和历史散文，成功地记述传播了诸子百家的学术思想，记载描述了纷繁复杂的历史进程，标志着我国散文成就的第一个高峰。秦汉时期，出现了以司马迁的《史记》为代表的散文成就第二个灿烂的高峰。鲁迅先生评价《史记》为"史家之绝唱，无韵之离骚"，说明了《史记》无论从文学价值和史学价值来看，都达到了登峰造极的地步，从而成为中国古代散文史上一座不朽的丰碑。唐宋时期名家辈出，各领风骚，唐宋八大家的散文代表着我国散文发展的一个高峰。这一时期的散文创作，呈现出风格多样、个性鲜明、题材广泛、体裁各异、多姿多彩的局面。元、明、清时期，曾出现过各种散文流派。到了现代，散文作为一种文学形式得到了独立的发展，鲁迅、朱自清以及秦牧、杨朔、刘白羽等人的散文进一步丰富了我国散文艺术的园地，而且，新闻性散文和科普性小品文等新的散文形式应运而生，使散文的发展更充满了无限生机。

散文的种类丰富多彩，根据散文的表现内容和艺术特征，一般分为抒情散文、叙事散文和议论散文三大类。

抒情散文是一种以抒发作者情感为主的散文样式，其突出特点是托物言志或借景抒情。作者往往以情感为结构线索，通过形象思维，展开艺术联想，将生活片段连缀成有机整体，常以象征、隐喻和诗意盎然的艺术境界让人陶醉，也被称为"美文"。茅盾的《白杨礼赞》采用象征手法，抓住白杨树的外形特征，借白杨树的不平凡的形象，赞美在中国共产党的领导下坚持抗战的军民，歌颂他们团结、质朴、坚强和力求上进的精神，抒发作者对他们崇敬和赞颂的感情。范仲淹的《岳阳楼记》、冰心的《往事》、朱自清的《荷塘月色》等都属于抒情散文的经典范例。

叙事散文是一种以写人记事为主的散文形式，包括报告文学、特写、速写、传记文学、游记等，其特点是具有一定的故事情节和人物形象，并对人和事的叙述和描绘较为具体、突出，同时表现作者的认识和感受，也带有浓厚的抒情成分，字里行间充满饱满的感情。但它不像小说那样注重故事情节的完整性和人物性格刻画的深刻性。唐代著名散文家柳宗元的游记《小石潭记》，文笔清新秀美，富有诗情画意。作者

将潭水、树木、岩石、游鱼等逼真地再现出来,无论写动态或静态,都生动细致,精美异常,使读者身临其境。同时,这篇游记又寓情于景,含蓄地抒发了作者被贬后无法排遣的忧伤凄苦的感情。现代作家夏衍的《包身工》、鲁迅的《藤野先生》、朱自清的《背影》等也都属于叙事散文的经典范例。

议论散文是一种以议论为主要方式的散文形式,包括小品文和杂文,其特点是将政治性与文学性、哲理性与抒情性结合起来,运用形象生动的语言及比喻、反语等表现手法,甚至用幽默、讽刺为锐利武器,进行深刻的说理和妙趣横生的议论,具有以理服人的理论说服力和以情感人的艺术感染力。我国战国时期的诸子百家的著作就具备了杂文的特点,现代文学中,鲁迅的杂文更具有鲜明的政治性和强烈的战斗性,成为现代杂文的典范。

一、散文的构成要素

散文的构成要素包括文体、结构、意境、笔调等。文体,指文学作品的体制,或称为体性、体裁。文体之美在于体制与体性的统一,以个性为主导,以语言文字为基础的,诸种因素融合形成的整体形式美。

结构也称为布局谋篇,指散文作品内部的组织结构。叶圣陶先生说过:"思想是有一条路的,一句一句、一段一段都是有路的,好文章的作者是决不乱走的。"散文的材料是按照一定的思路组织在作品中的,作品的结构就是它的思路的具体展现。散文短小精炼,结构尤其重要。散文结构形式多样,常见的有:一是以时间为序的纵向结构,如朱自清的《背影》;二是以空间为序或以性质排列的并列式结构,如碧野的《天山景物记》;三是以时空为交错安排层次的网状结构,如秦牧的《社稷坛抒情》;四是按观察、认识过程排序的递进式结构,如杨朔的《荔枝蜜》;五是按作者情感变化排序的流动式结构,如何为的《第二次考试》;六是按前后、新旧、是非、善恶、美丑对比安排层次的对比式结构,如鲁迅的《从百草园到三味书屋》;七是以集中描写某个场面或片段为主的特写结构,如阿累的《一面》等。

意境是文学作品通过形象描写表现出来的境界和情调,是抒情作品中呈现的情景交融、虚实相生的形象及其诱发和开拓的审美想象空间。意境的构成是以空间境象为基础的,是通过对境象的把握与经营得以达到"情与景汇,意与象通",这一点不但是创作的依据,同时也是欣赏的依据。意境不是虚无缥缈的东西,没有艺术形象就没有意境,特定的形象是产生意境的母体,而没有情景交融的惨淡经营就没有具有生动情趣和气氛的艺术形象。没有超以象外的艺术效果,意境就不是深远的,它产生在道与象、心与物反复作用、反复融合的交叉点上,呈现出虚实相生、形神兼备、动静互补等特征。它是作者的表现对象和作者的心灵内涵浑然俱化所散发出的势之境、味之境,是超越具体的有限物象、事件、场景,引导读者进入无限的时间和空间,从而获得对整个人生、历史、宇宙的一种哲理性的感受和领悟。

笔调是文章的格调。散文的笔调一方面表现在它的行文灵活自如上,另一方面则表现在它的文采斐然上。散文笔调有华丽的,也有朴素的,不同的作品有其独特的风味,不同的笔调呈现出不同的气质。散文笔调的魅力,固然来自作家的真知、真见、真性、真情,但要将其化作文学和谐的色彩、自然的节奏、隽永的韵味,还必须依靠驾驭文字的娴熟,笔墨的高度净化。秦牧说:"文采,同样产生艺术魅力和文笔情趣。丰富的词汇,生动的口语,铿锵的音节,适当的偶句,色彩鲜明的描绘,精彩的叠句……这些东西的配合,都会增加文笔的情趣。"佘树森说:"散文的语言,似乎比小说多几分浓密和雕饰,而又比诗歌多几分清淡和自然。它简洁而又潇洒,朴素而又优美,自然中透着情韵。可以说,它的美,恰恰就在这浓与淡、雕饰与自然之间。"行文潇洒,不拘一格,鲜活的文气,新颖的语言,巧妙的比喻,迷人的情韵,精彩的叠句,智慧的警语,优美的排比,隽永的格言,风趣的言语,机智的幽默,含蓄的寓意,多种多样的艺术技巧的自如运用,使优秀的散文越发清新隽永,光彩照人。

行文的笔调气质全在于文学家个人素养的积累和个人性情的取向,是"水到渠成"的自然流露,好比演员更换角色类型时,越是自然越能挥洒自如,引起大家共鸣。文章同样如此,笔调可变,笔调气质亦可

变,重在真情实感的显现,这样才能做到"行云流水"。

二、散文的审美特征

散文的总体审美特征在于:题材广泛、结构灵活、写真纪实。

散文贵在"散",这种散漫随意表现在题材上,就是散文的选材自由。小说的材料需包含较丰满的人物形象和较完整的故事,喜剧的题材需要具备激烈的矛盾和紧张的冲突,而散文的取材有广阔的自由度,正如现代作家周立波所说"举凡国际国内的大事,社会家庭的细胞,掀天之浪,一物之微,自己的一段经历,一丝感触,一撮悲欢,一星冥想,往日的凄惶,今朝的欢快,都可移于纸上,贡献读者。"①

散文的"散"还可以看作对散文表现方式的灵活性概括。散文率性自然,没有形式格套,因而行文自如,像苏轼所说,"吾文如万斛泉源,不择地而出""与山石而曲折,随物赋形""如行云流水,初无定质,但常行于所当行,常止于所不可不止,文理自然,姿态横生"。散文行文的灵活自如表现在笔法和章法两方面。笔法上,散文自由运用叙述、描写、抒情、议论、说明等各种表达方式,可以正面表现,也可以寓托暗示。在章法上,散文没有固定的结构法则。其结构中心多种多样,既可以人物为结构中心,也可以典型细节为中心;既可以景物为中心,也可以象征性事物为中心,还可以抽象的情思为中心;结构形式也不拘一格,时空的转换,情绪的递进,认识的深化,都可以成为组织材料的依据。总之,散文反映生活、表情达意的手法是十分自由的。

散文是各种文学体裁中最讲究真实性的问题,这是散文最重要的特征。散文是作家直接面对读者袒露自己个性的文体。它不同于小说,作家往往戴上假面具,穿上隐身衣,换用叙述人的口吻说话。鲁迅的《祝福》《故乡》中的"我"虽有鲁迅的影子,但我们决不可把他们看作鲁迅本人,他们只是鲁迅安插的承担叙述任务的虚构人物。而散文《风筝》《藤野先生》里的"我",则可以大胆断定就是鲁迅。散文是作家和读者的正面交流,在这里,他用赤裸的灵魂,最真诚地讲述他的见闻,倾吐他的心声。中国现代作家吴伯萧说:"说真话,叙事实,写实物、实情,这仿佛是散文的传统。古代散文是这样,现代散文也是这样。"

三、作品欣赏

夏天

汪曾祺

电子书阅读链接:

http://www.abk.la/read/67554/10392699.html

《夏天》

论勇气

[英]培根

电子书阅读链接:

https://www.xstt5.com/sanwen/8866/508147.html

《论勇气》

① 周立波:《散文特写选·序言》,人民文学出版社,1963年版,第2页。

第四节 诗歌艺术

《辞海》中说：诗歌是最早产生的一种文学体裁。它按照一定的音节、声调和韵律要求，用凝练的语言，充沛的感情，丰富的想象，高度集中地表现社会生活和人的精神世界。可以说，它是文学桂冠上璀璨的钻石，它是缪斯的宠儿，千百年来它以其独特而华美的结构滋养着人类的灵魂。从发生学的意义上说，诗歌究竟以何种方式源于何处，在学术界一直有着不同的说法，主要有"言志说""缘情说""想象说""感觉说""思维说""押韵说""语言结构说"等观点。无论何种观点，都从各个不同侧面注意到了诗歌的本质、特征和功能。诗歌作为一种独特的文学体裁，不仅由于它在内容上是用高度凝练的语言来抒发丰富的思想感情，而且在于它的表现形式既有别于其他一切文体，同时又随着时代的前进而不断发展变化。

我国第一部诗歌总集《诗经》，共收入自西周初年至春秋中期大约500多年的诗歌305篇。《诗经》共分风(160篇)、雅(105篇)、颂(40篇)三大部分。战国后期，以屈原为代表的楚国诗人，在学习楚民歌基础上，创造了具有楚文化独特光彩的新体诗——楚辞。楚辞体诗句式以六言、七言为主，长短参差，灵活多变，多用语气词"兮"字。屈原运用这种诗歌形式，创作了古代文学史上第一抒情长诗《离骚》，《离骚》作为楚辞艺术的巅峰之作，在文学史上与《诗经》并称"风骚"，垂范于后世。《诗经》、楚辞之后，诗歌在汉代又出现了一种新的形式，即汉乐府民歌。汉乐府民歌流传到现在的共有100多首，其中很多是用五言形式写成，后经文人的有意模仿，在魏晋时代成为主要的诗歌形式。汉乐府中最为著名的是长篇叙事诗《孔雀东南飞》。东汉末年，文人五言诗日趋成熟，五言诗达到成熟阶段的标志是《古诗十九首》的出现。南北朝时期是中国诗歌史上的又一发展时期，这一时期民歌总的特点是篇幅短小，抒情多于叙事，北朝乐府除以五言四句为主外，还创造了七言四句的七绝体，并发展了七言古诗和杂言体。北朝乐府最有名的是长篇叙事诗《木兰辞》，它与《孔雀东南飞》并称为中国诗歌史上的"双璧"。南齐永明年间，"声律说"盛行，诗歌创作都注意音调和谐。这样，"永明体"的新诗体逐渐形成，这种新诗体是格律诗产生的开端，诗歌发展到盛代，迎来了高度成熟的黄金时代，分为初盛中晚四个阶段。在唐代近300年的时间里，留下了近5万首诗，独具风格的著名诗人约五六十个。宋词是我国诗歌史上又一高峰，唐诗、宋词是中国文学的双璧。元代散曲是继诗词而兴起的一种新诗体。清代诗词流派众多，清末龚自珍(1792—1841年)以其先进的思想，打破了清中期以来诗坛的沉寂，领近代文学史风气之先。"五四"文学革命中，中国的现代文学诞生了。经过开辟阶段，新诗形成了以自由体为主，同时兼有新格律诗、象征派诗较为完善的形态。

西方流传至今最早的文学作品是诞生于公元前8世纪左右两部古希腊史诗——《伊利亚特》和《奥德赛》，相传这两部作品是诗人荷马所作，所以又叫《荷马史诗》，它们对后来欧洲诗歌的发展产生了很大影响。

一、诗歌的类别

诗歌在长期的发展中，逐渐形成了丰富多彩的样式。从不同角度按照不同的标准来分类，其侧重点也相应不同。

1. 按作品内容分

按作品内容不同来分有：抒情诗、叙事诗。

抒情诗主要通过直接抒发诗人的思想感情来反映社会生活，不要求描述完整故事情节和人物形象，注意个人情感的抒发，如情歌、颂歌、哀歌、挽歌、牧歌和讽刺诗等。

叙事诗则有比较完整的故事情节和人物形象，通过描绘故事或塑造人物来间接反映诗人对生活的认识、评价、愿望、理想。通常以诗人满怀激情的歌唱方式来表现。史诗、故事诗、诗体小说都属此类。

2. 按语言结构分

按语言结构不同来分有：格律诗、自由诗、歌谣体、散文诗。

格律诗是按照一定格式和规则写成的诗歌。它对诗的行数、诗句字数（或音节）、声调音韵、词语对仗、句式排列等有严格规定，是古代形成的诗体。如中国古典诗歌中的五绝、七绝、五律、七律等；欧洲古典诗歌中的十四行诗等，都是格律诗，都对每首诗的对仗、平仄、押韵有严格规定，甚至每句诗的字数也有严格规定。

自由诗是近代欧美新发展起来的一种诗体，也称新诗。相对格律诗来说，它不受格律限制，无固定格式，注重自然、内在的节奏，押大致相近的韵或不押韵，字数、行数、句式、音调都比较自由，语言通俗。

歌谣体又称民歌体，如信天游。歌谣体诗歌由于源自民间俚曲，故自然、朴素、真诚一直是其重要的艺术特征。

散文诗是兼有诗与散文特点的一种现代抒情文学体裁。它融合了诗的表现性和散文描写性的某些特点。从本质上看，它属于诗，有诗的情绪和幻想，但内容上保留了诗意的散文性细节；从形式上看，它有散文的外观，不像诗歌那样分行和押韵，但又不乏内在的音乐美和节奏感。

3. 按时间先后分

按时间先后不同来分有：古体诗、近体诗、新诗。

古体诗往往指唐代以前的古代诗歌。但唐代及其以后的诗人仍有写作古体诗的。

近代诗指唐初开始形成的，在字数、声韵、对仗方面都有严格规定的一种格律诗。

新诗是指五四运动前后，新文化运动提倡的用白话写的自由体诗。与新诗相对的，用文言写的格律诗就统称为旧体诗。

另外，如果按语言是否押韵可分为韵诗、无韵诗；按题材不同可分为边塞诗、田园诗、山水诗、咏物诗、言情诗、言志诗。

二、诗歌的构成要素和审美特征

（一）诗歌的构成要素

1. 灵感

灵感是诗歌创作过程的开始，灵感是诗人的主观世界与客观世界最愉快的邂逅，是诗人形象思维活动由量变到质变的飞跃所产生出来的高度创造力。中国古代文论，所谓"顿悟""兴会""若有神助"等语，指的就是灵感。陆机《文赋》："若夫兴感之余，通塞之际，来不可遏，去不可止，藏若景灭，行犹响起。"说的也是灵感。

诗人艾青在《诗论》中说："灵感是诗人对于外界事物的一种无比调谐、无比欢快的遇合，是诗人对于事物的禁闭的门的开启。灵感是诗的受孕。"灵感如同"瞬息消逝"的火星，来去尽在一念中，只有捕捉住了它，才使它变成了瑰丽的诗文。唐朝诗人李贺就常将偶得的灵感写成字条，投入随从杯的"诗囊"中；诗人郭沫若在大学课堂上听课时，诗兴突然来袭，便在抄写本上"急写了一半"，当晚上睡觉前诗兴又来，便"伏在枕上用铅笔只是火速地写"，一气呵成一首诗，这便是著名诗篇《凤凰涅槃》的由来。灵感虽然产生于瞬间，却往往是诗人长期知识、经验和能力积累的产物。

2. 构思

构思是指艺术家创作前对艺术思想的总设计。诗歌构思十分重要。诗人郭小川在《谈诗》中说："诗是要有巧妙的构思的。""你提到了构思，我觉得这是抓住了关键的。"黑格尔在《美学》中也指出："首先关于适合于诗的构思的内容，我们可以马上把纯然外在的自然界事物排除在外，至少是在相对的程度上排除。诗所特有的对象或题材不是太阳、森林、山川、风景或是人的外表形状如血液、脉络、筋肉之类，而是精神方面的旨趣。诗纵然也诉诸感性关照，也进行生动鲜明的描绘，但是就连在这方面，诗也是一种精神活动，它只为提供内心观照而工作。"①

诗的构思方式是内心体验。诗歌构思的过程包括以下的内容：

（1）提炼诗情

艺术家应具有发现和创造与生命、自然相对的艺术形式的本领，将平常、平凡的东西变得富有诗情画意。提炼诗情就是要从一般感受中寻觅显示自己的独特感受，从共同感受中寻觅表现细致的具体感受。

（2）选取角度

抒发诗情应选择合适的角度。一是直抒胸臆，诗人直接站出来，用这个角度写诗，应忌空泛，要创造出鲜明的个性化的诗人形象，否则容易直露；二是象征寄托，借物寄情，借人表意，借景写感。

（3）结局谋篇

诗的开头、结尾怎么写，各部分之间如何组成有机的整体，需要诗人认真考虑。

（4）锤炼语言

语言是诗的表现的最重要的因素，在构思过程中极为重要，当然，这需要一个长期而反复的过程。

3. 结构

刘勰在《文心雕龙》论《章句》时说："章句在篇，如茧之抽绪，原始要终，体必鳞次。启行之辞，逆萌中篇之意；绝笔之言，追媵前句之旨；故能外文绮交，内义脉注，跗萼相衔，首尾一体。"②虽然他在此所说的，可能是指一般长篇大论，与写精炼的诗歌有所不同，但开首得把所要描述的情态概括地揭示出来，取得把握全局的优势；中间又得腰腹饱满，开阖变化，无懈可击；末后加以总结，收摄全神，完成整体。这是各种文学作品所应共同遵守的规律。诗歌的结构需从比例、对称、均衡、节奏、韵律、稳定、有序、和谐、变化及各部分的配合体现出来。我国古体诗结构，有严格的规定约束，如三言、四言、五言、七言、律诗、词等，不仅字有字数规定，而且行也有行数规定。西方的十四行诗也有严格规定，即便是自由诗、朦胧诗也讲究诗的结构，呈现出一种结构形式美，才可称之为诗歌。

4. 韵律

诗歌的韵律主要指诗歌押韵的规律。韵是在诗句末最后一个字体现出来的，所以又称韵脚。诗歌讲究朗朗上口，韵味十足，这一点很重要。对于韵律，无论东西方诗，也无论古今中外诗都有同样的要求。当然，中国古体诗比新诗更讲究韵律，甚至严格到具体每一个字的平仄声，句末还须用同一韵部之字。中国现代诗中韵律美的代表作首推现代派诗人戴望舒的《雨巷》，它使戴望舒得到了雨巷诗人的称号。叶圣陶甚至说《雨巷》替新诗的音节开了新纪元，这首诗的成功之处在于运用循环、跌宕的旋律和复沓、回旋的音节，衬托了彷徨、徘徊的意境，传达了寂寥、惆怅的心理，间接透露了痛苦、迷茫的时代情绪，旋律、音节的形式层面与心理气氛达到了统一。

5. 意象

意象是物象与情意的融合。意象性是诗歌艺术最本质的规定性之一。诗句的构成往往是意象的连缀和并置。这一特征，中国古典诗歌最突出，诗句往往是名词性的意象的连缀，甚至省略了动词和连词。

① ［德］黑格尔著，朱光潜译：美学：第 3 卷下册，商务印书馆，1982 年版，第 54 页。
② 刘勰著，范文澜注：文心雕龙，人民文学出版社，1978 年版，第 571 页。

如温庭筠的《商山早行》："鸡声茅店月,人迹板桥霜。"马致远的《天净沙》："枯藤老树昏鸦,小桥流水人家,古道西风瘦马"。诗对意象的推崇,是以"象"寓"意",是预示,是象征,是"含不尽之意,见于言外"。具有美的意象的诗,才能给读者以美感。能否创造出新颖独特的美的意象,是衡量诗歌成功与否的标志之一。意象是诗人抒发情感的最基本的方法,也是鉴赏诗歌最基本而又最重要的审美单元,可以说把握了意象也就抓住了诗歌的意境、风格及作者蕴含其中的思想感情。

（二）诗歌的表现方法

1. 赋、比、兴

赋、比、兴是中国古代对于诗歌表现方法的归纳。它是根据《诗经》的创作经验总结出来的。"赋、比、兴"提出后,从汉代开始两千多年来,历代学者在具体的认识和解说存在着各种不同的意见。多数学者认同朱熹对"赋、比、兴"的解释："赋者,敷陈其事而直言之者也""比者,以彼物比此物也""兴者,先言他物以引起所咏之词也"(《诗集传》)。赋是直抒胸臆;比是比喻;兴是起兴,即在诗首以别的事物引出诗中事物。汉代《陌上桑》中描写秦罗敷的装束："头上倭堕髻,耳中明月珠。缃绮为下裙,紫绮为上襦。"用的是赋法,意在突现罗敷的端庄和美貌。苏轼的《水调歌头》："人有悲欢离合,月有阴晴圆缺,此事古难全。"用的是比法,将人生在世悲欢离合的事理同自然界的自然现象及其规律相比,给人启迪,使人旷达。

2. 对偶

诗文中自觉地运用对偶是从汉赋开始的,到六朝时期,骈体文开始兴盛,更以讲究对偶为其主要特征。对偶就是两个平行的句子,它们的句法结构是相同的,两句中相应位置上的词的性质也是相同或相近的。例如王勃《滕王阁序》中诗句："落霞与孤鹜齐飞,秋水共长天一色。"受骈文体风气的影响,诗歌开始讲究对偶,并进一步推动了对偶的发展。到唐宋时期的"近体诗",对偶成为律诗的基本要求之一,因此更注重对偶的运用和经营。"词"是在"近体诗"的基础上发展出来的,虽然由于句式参差,在对偶方面不如"近体诗"那么普遍,但是在句式一致的情况下也常常运用对偶。

3. 夸张

夸张指故意对事物进行夸大或缩小的描写,借以表达诗人异乎寻常的情感。合理的夸张虽不符合事理,却符合情理。在诗歌中,夸张的手法随处可见。如李白的《梦游天姥吟留别》中诗句"天台一万八千丈,对此欲倒东南倾。"《秋浦歌》诗句"白发三千丈,缘愁似个长";又如《侠客行》诗句"三杯吐然诺,五岳倒为轻",以五岳为轻来夸张侠客然诺之重;《箜篌谣》诗句"轻言托朋友,面对九凝峰",用山峰来夸张朋友之间的隔膜与猜疑。由于诗歌要求语言简练和强烈抒情,因而夸张成了诗歌最常用的表现手法之一。

4. 比拟

刘勰在《文心雕龙》中说："比拟就是'或喻于声,或方于貌,或拟于心,或譬于事。'"在古今诗词中,有许多例证。比拟中有一种常用的手法,就是"拟人化",即以物拟人,或以人拟物。前者如徐志摩的《再别康桥》："轻轻的我走了,/正如我轻轻的来;/我轻轻的招手,/作别西天的云彩。/那河畔的金柳,/是夕阳中的新娘;/波光的艳影,/在我的心里荡漾。"把"云彩""金柳"都当作人来看待。以人拟物的,如洛夫的《因为风的缘故》："……我的心意/则明亮亦如你窗前的烛光/稍有暧昧之处/势所难免/因为风的缘故/……以郑生的爱/点燃一盏灯/我是火/随时可能熄灭/因为风的缘故。"把"我的心"比拟为烛光,把我比作灯光。当然,归根结底,实质还是"拟人"。

5. 象征

象征是通过特定的容易引起联想的具体形象,表现某种概念、思想和感情的艺术手法。象征体与本体之间存在着某种相似的特点,可借鉴赏者的想象和联想将它们联系起来。象征体是表层的、明晰的,甚至可能是被传统理性所规定的,而被象征的本体是隐蔽的、模糊的。如荷花往往象征着高洁,菊花象征着

傲骨,牡丹花象征着富贵,兰花象征着纯洁等。象征手法的作用,一是它把抽象的事理表现为具体的可感知的形象;二是可以使文章更含蓄,运用眼前之物,寄托深远之意;三是可用物象征人的品德节操。白居易的《白云泉》写道:"天平山上白云泉,云自无心水自闲。何必奔冲山下去,更添波浪向人间!"采用的就是象征手法,写景寓志,以云水的逍遥自在比喻恬淡的胸怀与闲适的心情,用泉水激起的自然波浪象征社会风浪,言浅意深,理趣盎然。总之,象征是诗歌的生命线,"犹如心脏之于躯体","没有象征,诗歌就将失去力量"。我们阅读诗歌时要抓住这把钥匙,它将带领我们进入诗的世界,体味诗歌艺术的独特魅力。

(三) 诗歌的审美特征

1. 抒情性

抒情是诗歌的天性与特长,著名诗人郭沫若说:"诗的本质专在抒情。抒情的文字便不采用诗形,也不失其诗。"[①]追溯中国诗歌的源头《诗经》和楚辞,总被浓郁的抒情所感染。古代诗论,也十分重视诗歌的抒情。严羽在《沧浪诗话》中说:"诗者,吟咏性情也。"[②]这里的"言志""吟咏性情"实际就是抒情,抒发诗人内心的情感,表情达意,因此有《毛诗序》"情动于中而形于言"的说法。晋人陆机《文赋》中说"诗缘情而绮靡",明代汤显祖说"言情",都是强调诗歌的抒情。

既然诗歌如此讲究抒情,那么诗人如何抒情呢?首先,抒情要真挚。真正的诗人深知只有以己之情才能动人之情,所以他们总是向世界敞开心扉,乐于倾吐发自肺腑的真情。其次,抒情要强烈。只有当内心感情像岩浆一样不可遏制地喷发出来的时候,诗人的诗才会具有巨大的震撼力和旺盛的生命力。再次,抒情要独特。有成就的诗人总是以个性化的感情融化自己的素材,创造出鲜明的诗歌形象,最终形成自己独特的抒情风格。郭沫若的诗集《女神》无疑是强烈抒情的最佳典范。《女神》中的诗作充满激情和乐观的情调,这是他的诗歌得到同时代乃至后人高度评价的原因。在他的诗里,整个宇宙都在诗人的内心情感与情绪的波动中汹涌起伏,充满激情,使我们感受到了涌动的生命力。

2. 概括性

与其他文学体裁相比,诗歌更强调概括性。诗歌篇幅简短,诗人往往抓住感受最深、表现力最强的一事、一物、一景甚至是一个小小的生活截面,把对生活的看法压缩在短小的篇幅里,从而表现深刻的思想感情。不像戏剧有完整的故事情节,也不像散文需要大段文字铺陈,更不像小说注重对人物、环境、事件作具体描绘,而是选取最富有特征、最典型的感受来创造感人的艺术意象,并且用最简练的语言表达最丰富的内容。因此,诗歌是最精炼的艺术形式。

3. 跳跃性

语言的跳跃性是诗歌很大的特点。诗歌的概括性要求诗人凝练和简化语言,把关键词找出来,进行合理地排列组合。当然跳跃性需要思维的连贯性来加以约束,须以围绕主题和合理的思路为前提。当语言的跳跃性与思维的连贯性有机地结合起来时,才能充分发挥作品的艺术性。很多时候,诗歌语言的跳跃性表现在一种并列式的形式中,这与分行排列有一定关系。如我们把春夏秋冬四季分行写来,自然就产生了一种并列关系,而这种并列关系中又包含了明显的转折,不是直线的表意,可称之为跳跃。杜甫的《绝句》:"两个黄鹂鸣翠柳,一行白鹭上青天。窗含西岭千秋雪,门泊东吴万里船。"诗句每两行构成对偶关系,其实也是一种并列。这四行诗写的是四个方向,不是线性的发展,而呈一种不同方向的立体状态。第一行写"黄鹂",第二行则转写"白鹭",第三行写"西岭",第四行又写"东吴",都是呈大跳跃状态,是典型的诗歌语言方式。

① 田汉、宗白华、郭沫若:《三叶集》,上海亚东出版社,1927年版,第46页。
② 郭绍虞:《中国文学批评史》,上海古籍出版社,1979年版,第278页。

4. 想象性

对于诗歌来说,想象无疑是其特色之一,也是诗人写诗最重要的道具之一。借助诗歌的想象,能积极地拓展我们的视野,使我们心灵获得巨大飞跃。诗人岑参在《白雪歌送武判官归京》有"忽如一夜春风来,千树万树梨花开",以梨花盛开来写塞北的雪来得急、来得猛,可谓极确切、鲜明,又形象、生动,从而使该诗句成为写雪的千古名句。李白的《望庐山瀑布》中"飞流直下三千尺,疑是银河落九天",通过大胆的夸张想象,在我们面前展现出一幅宏伟、壮阔的画面。诗歌跳跃的节奏、韵律,皆因丰富想象力的作用,郭沫若说他的许多作品都是在特定的时刻受激发,引起自己无法抑制的情感冲动与想象力的爆发而瞬间生成的。如《地球,我的母亲》中:"宇宙中的一切都是你的化身:雷霆是你呼吸的声威,雨雪是你血液的沸腾。"在《天狗》中,诗人想象要把日月吞掉,甚至把宇宙都一口吞掉。这些诗句都充满了想象力。

三、中国诗歌欣赏

1. 长干行·其一

【唐】李白

妾发初覆额,折花门前剧。
郎骑竹马来,绕床弄青梅。
同居长干里,两小无嫌猜,
十四为君妇,羞颜未尝开。
低头向暗壁,千唤不一回。
十五始展眉,愿同尘与灰。
常存抱柱信,岂上望夫台。
十六君远行,瞿塘滟滪堆。
五月不可触,猿声天上哀。
(猿声 一作:猿鸣)
门前迟行迹,一一生绿苔。
苔深不能扫,落叶秋风早。
八月蝴蝶来,双飞西园草。
感此伤妾心,坐愁红颜老。
早晚下三巴,预将书报家。
相迎不道远,直至长风沙。

2. 镜中

张枣

只要想起一生中后悔的事
梅花便落了下来

比如看她游泳到河的另一岸
比如登上一株松木梯子
危险的事固然美丽

不如看她骑马归来
面颊温暖羞涩
低下头回答着皇帝
一面镜子永远等候她
让她坐到镜中常坐的地方

望着窗外
只要想起一生中后悔的事
梅花便落满了南山

四、外国诗歌欣赏

1. 当你老了
[爱尔兰]叶芝

当你老了,头发白了,睡意昏沉,
炉火旁打盹,请取下这部诗歌,
慢慢读,回想你过去眼神的柔和,
回想它们昔日浓重的阴影;

多少人爱你青春欢畅的时辰,
爱慕你的美丽,假意或真心,
只有一个人爱你那朝圣者的灵魂,
爱你衰老了的脸上痛苦的皱纹;

垂下头来,在红光闪耀的炉子旁,
凄然地轻轻诉说那爱情的消逝,
在头顶的山上它缓缓踱着步子,
在一群星星中间隐藏着脸庞。

(袁可嘉 译)

2. 浮士德(第一部节选)
[德]歌德

《浮士德》
(第一部节选)

电子书阅读链接:
http://www.dusubiji.com/html/151566.html

本章拓展阅读:
1. [英]E.M.福斯特著,冯涛译:《小说面面观》,人民文学出版社,2009年版。
2. 袁行霈:《中国诗歌艺术研究》,北京大学出版社,2009年版。

本章思考练习：

1. 何谓文学艺术？文学艺术的特点是什么？
2. 小说的构成要素和审美特征是什么？
3. 散文的构成要素和审美特征是什么？
4. 诗歌的构成要素和审美特征是什么？

相关链接：

1. 中国文学网：http://www.literature.org.cn/
2. 古典文学网：http://www.cngdwx.com/

第八章
建筑艺术欣赏

第一节 建筑艺术概述

建筑是建筑物和构建物的统称,是人类用物质材料修建和构筑的居住和活动的场所。建筑(Architecture)拉丁文的原意是"巨大的工艺",说明建筑的技术与艺术密不可分。所谓建筑艺术,则是指按照美的规律,运用建筑艺术独特的艺术语言,使建筑形象具有文化价值和审美价值,具有象征性和形式美,体现出民族性和时代感。关于建筑艺术,自谢林始,就流行着"建筑是凝固的音乐"[①]的说法。在传统的六大艺术门类中,建筑艺术是极为特殊的一种。与音乐、舞蹈、诗歌、绘画、雕塑相比,它具有两大基本特点:实用性与精神性。

随着社会的发展,人类对建筑的需求层次日益丰富,建筑类型也呈现多样化,如住宅、官邸、宫殿等居住性建筑,作坊、工厂、苗圃等生产性建筑,港口、车站、机场等交通性建筑,图书馆、学校、博物馆等科教文化性建筑,以及大型商场、交易所、办公楼等商业建筑。因而,建筑艺术作为人类运用各种材料建造的,可供人类居住和使用的空间场所,它既包括建筑围合的内部空间,也包括外部空间和周边环境。建筑艺术作为一种实用艺术,它是建立在功能和使用的合理性基础之上的,通过建筑形体与空间的营造满足人们的审美需求,从而达到精神上的享受。

一、建筑艺术的概念及特点

建筑艺术作为一种人造的空间环境艺术,它在满足人们基本居住要求的基础上更要满足人类的精神与审美需求,因此建筑被赋予了美的属性,并在造型、环境、空间、色彩以及装饰细节等方面呈现出不凡的艺术特质。

建筑艺术作为典型的造型艺术,呈现出多样的建筑风格、造型特色和审美特质。建筑艺术同时作为实用艺术,它又是复杂的矛盾综合体,受社会、文化和经济等各个方面的共同影响,存在着一种普遍意义上的建筑艺术形式美的特征性,综合起来包括以下四个方面。

1. 比例与尺度

比例是指数量之间的对比关系,或指一种事物在整体中所占的分量,用于建筑形式中时是指单个体块与建筑物长宽高的尺寸的长短比较,同时也指块体之间的相互尺寸关系。公元前1世纪罗马伟大的建筑家和军事工程师马可·维特鲁威·波利奥(Marcus Vitruvius Pollio)在《建筑十书》中详细论述建筑艺术是由模式、布置、比例、均衡、适合和经营构成的。他说:"当建筑物的外貌优美悦人,细部的比例符合于正确的均衡时,就会保持美观的原则。"[②]因此,对于维特鲁威来说,建筑美的核心是比例。其实,一切造型艺术都存在着比例关系是否和谐的问题,和谐的比例给人们带来美感,一栋建筑以及建筑群体之间应在视觉上存在一个可以产生艺术美感的比例系统,然而这套比例系统最初来源于人类对自然的观察,包括人体自身。维特鲁威同时在概述中明确提出了人体和谐比例的理论。

[①] Friedrich W. J. Schelling, The Philosophy of Art, Minneapolis: University of Minnesota Press, 1989, p.177.
[②] 维特鲁威著,高履泰译:《建筑十书》,知识产权出版社,2001年版,第16页。

《维特鲁威人》(见图 8-1-1)是列奥纳多·达·芬奇在 1487 年前后创作的世界著名素描。这幅由钢笔和墨水绘制的手稿,画名是根据马可·维特鲁威·波利奥的姓氏取名的,该建筑家在他的著作《建筑十书》中曾盛赞人体比例和黄金分割。

尺度所研究的是建筑物给人感觉上的大小与实际大小之间的关系,一般来说建筑物的实际大小与感觉到的大小应该相一致,但是在设计过程中通常会运用某种设计手段改变建筑的实际大小从而达到特殊的艺术效果,因此,尺度是控制建筑体大小的一种艺术方法。人类对于巨大的物体具有崇敬、敬仰或者恐惧感,这是人类对于自己不可掌握的事物的一种特有的共同心理,例如中国人崇尚的"五岳"。这种特征运用到建筑艺术中可以营造出使人崇敬、信仰和敬畏的建筑,例如古代的陵墓、庙宇、教堂、宫殿等,直至今日这种艺术处理方法在大型公共建筑中仍比较常见。圣·奥古斯丁说:"美是各部分的适当比例,再加一种悦目的颜色。"比例是物与物的相比,表明各种相对面积的相对度量关系。尺度是物与人(或其他易识别的不变要素)之间相比,不需涉及具体尺寸,完全凭感觉上的印象来把握。相对而言比例是理性的、具体的,尺度是感性的、抽象的。

图 8-1-1 《维特鲁威人》(Homo Vitruvianus,又称为《神圣比例》)

2. 节奏与韵律

节奏与韵律原本是用来描述音乐中节奏起伏和变化的概念,自然界中许多事物与现象往往都伴有规律性的重复出现与变化,从而产生美感,人类通过模仿自然并且加以利用,创造了韵律美的观念。歌德曾经说过:"音乐是流动的建筑,建筑是凝固的音乐。"节奏与韵律不光适用于音乐、舞蹈、诗歌等艺术形式,同样适用于建筑艺术。建筑艺术中的节奏与韵律美的体现十分广泛,不论是东方还是西方,不论古代还是现代,建筑艺术中总是存在着节奏感与韵律美。建筑中的节奏是指通过建筑物的墙、柱、门、窗等构成部分有规律的变化和排列,产生一种韵律美和节奏美。

建筑艺术中的节奏感与韵律美主要表现在建筑的形态与空间的变化上,按形式的不同主要分为三种类型:连续型,一种或几种要素连续重复地排列形成,各要素之间保持一定的关系连续延伸;渐变型,各要素之间按一定的比例关系逐渐变化,且这种变化是单方向的,例如逐渐变大或变小、变宽或变窄、变密或变疏,等等;交错型,各组成要素按一定的规律穿插交织在一起形成交错起伏的状态。建筑艺术中的节奏与韵律变化讲求有规律,既有变化又存在统一性。著名建筑学家梁思成先生就专门研究过故宫的廊柱,并从中发现了十分明显的节奏感,两旁的柱子有节奏地排列,形成连续不断的空间序列。

3. 对比与差异

建筑艺术作为造型艺术,无论是建筑单体各部分之间,还是建筑与建筑群体组合都充分体现出对比与差异。在建筑的形态与空间上运用对比的手法,通过要素形成的对比,从而突出主体是较为常用的方法。这里所说的差异是指建筑中要素之间的细微变化。对于建筑艺术来说两者是不可或缺的,对比可以借助要素之间的衬托来突出各自的特征,差异又可以借助相互之间的共性求得统一,又不显得单调。对比与差异在建筑艺术中只限于同一性质的区别之间,例如形态的大小、疏密,颜色的深浅、明暗,不同形状,不同质地,等等。在建筑设计中不论是建筑的整体还是局部、建筑的单体还是群体、内部空间还是外

部形态、为了寻求变化与统一都离不开对比与差异手法的运用。

4. 平衡与稳定

世界上的物体都要受到重力的作用，人类的建造活动从某种意义上说就是与重力的斗争。在长期与重力斗争的过程中，人类逐渐形成了与重力有关的审美观念，即平衡与稳定。人类通过观察自然，认识到要想达到平衡稳定就必须具备一定的条件，例如山是上小下大，树是上细下粗，动物是左右对称，等等，正是这些特性使得物体具有了稳定的形态。

平衡有两种基本的形式：一种是对称的平衡，一种则是非对称的平衡。其中对称形式原本就是平衡的，它体现出一种严格的制约关系，具有一种统一性。人类很早就注意到物体的这种属性，在建筑中大量运用，古今中外大量著名的建筑都是使用对称的形式达到完整统一性。

二、建筑艺术的分类

建筑艺术作为一种实用与审美相结合，复杂性与矛盾性的综合体，建筑物的建造要受到社会经济、文化以及建筑技术、材料、结构、艺术等方方面面的影响。因而建筑艺术的分类方式存在多种形式，按不同的类别有着不同的分类方式，一般来说，主要有如下几种分类方式：

按建筑的使用功能，可以分为居住建筑、公共建筑、工业建筑、农业建筑。

居住建筑主要是指供人们日常居住生活使用的建筑物，如住宅、宿舍、公寓等。

公共建筑主要是指供人们进行各种社会活动的建筑物，其中包括：

- 行政办公建筑，如机关、企业单位的办公楼等。
- 文教建筑，如学校、图书馆、文化宫、文化中心等。
- 托教建筑，如托儿所、幼儿园等。
- 科研建筑，如研究所、科学实验楼等。
- 医疗建筑，如医院、诊所、疗养院等。
- 商业建筑，如商店、商场、购物中心、超级市场等。
- 观览建筑，如电影院、剧院、音乐厅、影城、会展中心、展览馆、博物馆等。
- 体育建筑，如体育馆、体育场、健身房等。
- 旅馆建筑，如旅馆、宾馆、度假村、招待所等。
- 交通建筑，如航空港、火车站、汽车站、地铁站、水路客运站等。
- 通信广播建筑，如电信楼、广播电视台、邮电局等。
- 园林建筑，如公园、动物园、植物园、亭台楼榭等。
- 纪念性建筑，如纪念堂、纪念碑、陵园等。

工业建筑主要是指为工业生产服务的各类建筑，如生产车间、辅助车间、动力用房、仓储建筑等。

农业建筑主要是指用于农业、牧业生产和加工的建筑，如温室、畜禽饲养场、粮食与饲料加工站、农机修理站等。

按建筑的结构，可以分为砖木结构建筑、砖混结构建筑、钢筋混凝土结构建筑、钢结构建筑和其他结构建筑。

按建筑的规模，可以分为大量性建筑、大型性建筑。大量性建筑是指量大面广，与人们生活密切相关的建筑，如住宅、学校、商店、医院等。大型性建筑指建造数量较少，但单幢建筑体量大的建筑，如大型体育馆、影剧院、航空站、火车站等。

第二节　中国建筑艺术

中国一向没有记载建筑的专书,直至宋、明、清三代,始有《营造法式》之类的谈建筑方法的书。我国古代建筑以木材为主要材料,形成了自己一套完善的做法与制度,这套制度无论是建筑单体还是城市布局以及空间环境都有自己的特点,形成了与西方完全不同体系的建筑风格和形式,在世界建筑的发展过程中是持续时间最久的一个体系。这一体系除了在我国各民族、各地区广为流传,还影响到日本、朝鲜和东南亚各国。这一体系在技术和艺术上都达到了很高的水平,既丰富多彩又具有统一的风格。

一、中国建筑概述

我国幅员辽阔,民族众多,不同地区的自然条件差别很大。长期以来,不同地区根据当地的条件、功能的需要和审美特质建造房屋,形成了各个地区、民族建筑的地方性特点。由于各个地区采用不同的材料和做法,建筑外形更是多种多样,但总体来说,中国古代建筑的基本特征体现在以下三个方面:

第一,中国建筑的外形都具有屋顶、屋身和台基三个部分,各个部分造型独具特色,这完全是由建筑物的功能、结构和艺术的高度结合产生的。

第二,中国木造结构方法,最主要的就在架构之应用。有句谚语"墙倒而屋不塌",正是这一结构原则的表征。立柱四根,上施梁枋,牵制成为一"间",前后纵木为梁,左右横木为枋。建筑物上部的一切重量均由构架负担,承重者是主柱与其梁柱,建筑物中所有墙壁,无论其为砖石或木板,均为"隔断墙",只起维护之用,非负重之部分,故有"墙倒而屋不塌"的特点。

第三,中国建筑不光单体结构复杂、造型精美,建筑之间也通过群体布局创造出一种结构方正、逶迤交错、井井有条的整体雄浑的气势。其中,最为突出的特点就是中轴线与均齐对称之美,形成在严格对称中有变化,在多样变化中又保持统一的风貌,并通过因地制宜改造地形、种植树木花草、营造建筑和布置园路等途径创作而成的美的自然环境和休憩场所,形成独特的古典园林建筑。①

二、中国建设要素

1. 斗拱

斗拱是中国古代建筑最富有特色的构件,在某种程度上成为中国古代建筑的主要象征之一。斗拱是靠榫卯结构将一组小构件相互叠压组合而成的一类构件,位于木结构梁枋和柱子之间,具有传导屋面荷载、加大屋檐挑出长度、缩短梁枋跨度、吸收地震能量等作用。

斗拱一般由五个构件组成,即斗、拱、翘、昂、升,一组斗拱叫作一攒。《礼记·礼器》:"山节藻棁。"唐代孔颖达疏:"山节,谓刻柱头为斗拱,形如山也。"斗拱最初是一个结构构件,中国古建筑的大屋顶样式使得檐部出挑很深,但由于土木材料的承载力度有限,无法达到这一要求,于是斗拱应运而生。斗拱从柱头处往上,一层不够再加一层,一层一层向外伸出一些,既连接梁柱,又承托起宽宽的屋檐,并将屋檐重量渐

① 田学哲、郭逊:《建筑初步》,中国建筑工业出版社,2010年版,第71页。

次集中下来,最终转纳于下部立柱上,使出挑的檐部有了依托。后来,随着结构形式的改变,斗拱的原始作用逐渐弱化,装饰作用逐渐增强,到明清时期,缩小斗拱的尺寸,斗拱的承重作用完全消失,成为屋顶与房梁之间的垫层,作为一种过渡性装饰,使得中国建筑的外形更加优美。在研究中国古代建筑时,常常以斗拱作为鉴定建筑年代的主要依据。

2. 屋顶

在中国古代建筑体系中,屋顶是构成其建筑形象的重要组成部分,对建筑立面的塑造起着特别重要的作用。中国古代建筑中屋顶一般体积较大,由屋脊向四周形成富有弹性的屋檐曲线,屋顶四面的屋檐也是两头高于中间,形成微微起翘的屋角,这也是中国建筑特有的形式。中国建筑这种独特的屋檐曲线加上灿烂夺目的琉璃瓦,使建筑物产生独特而强烈的视觉效果和艺术感染力。通过对屋顶进行种种组合,又使建筑物的体形和轮廓线变得愈加丰富。而从高空俯视,屋顶效果更好,也就是说中国建筑的"第五立面"是最具魅力的。《诗经》中《小雅·斯干》所说的"如鸟斯革,如翚斯飞"就是对中国古代建筑的这种屋顶形式的描述。屋顶形式不仅具有艺术的效果,还具有功能性与结构性的作用,梁思成对此进行了详细的描述:"为了解决雨水和光线的问题,于是有了屋顶的曲线和飞檐的发明。屋顶向下微屈呈斜坡,越上越峻峭,越下越合欢,配合翼角翘起的深远出檐,既可阻碍光线,有利于遮阳纳阴;又可以使雨水顺势急流而溜远,有利于排水迅速,以保护木质构造、夯土墙造的建筑本体的使用寿命。"①

中国古代木构建筑的屋顶类型非常丰富,在形式、等级、造型艺术等方面都有详细的规定。屋顶按功能、结构和建筑物的等级不同,产生了硬山、悬山、歇山、庑殿、攒尖、券棚、单坡、十字脊、盝顶、重檐等众多屋顶形式和变化。

3. 吻兽

中国古代建筑屋脊上的兽形装饰。两屋面相交而成屋脊,为了使屋面交接稳妥而不致漏水,在脊口上需要用砖、瓦封口,高出屋面的屋脊做出各种线脚就成了一种自然的装饰。唐苏鹗《苏氏演义》上提到:"蚩者,海兽也。汉武帝作柏梁殿。有上疏者云:'蚩尾水之精,能避火灾,可置之堂殿。'今人多作鸱字,见其吻如鸱鸢,遂呼之为鸱吻,颜之推亦作此鸱。"中国古代建筑是以木结构作为骨架,由于技术不发达,避雷防火措施不利,火灾成为木建筑的最大威胁。因此,古人在建筑的屋脊上安置吻兽,象征着辟邪去灾。吻兽起初并不是现在的各种动物形状,仅是由瓦当头堆砌而成的简单翘突,后逐渐形成动物形状,有凤凰、朱雀、孔雀等鸟以及鱼龙形。

现在常见的吻兽多为明清时期建造,在建筑的屋顶上正脊、垂脊、戗脊等部位都有吻兽,吻兽因位置不同,其形态、名称各不相同。在正脊两端的称为正吻,根据其形象的不同又可称为鸱尾、鸱吻或吻兽,汉代的脊饰为凤凰形状,称蚩尾;南北朝至隋唐做成鸱鸟的尾状,放在屋脊上,鸱尾转向屋脊中央,称鸱尾,又称鸱吻;明清时期,鸱尾改为向外转曲,酷似龙形,又称螭吻或正吻。在垂脊和戗脊端部的称为垂兽和戗兽,在转角部岔脊上的众多小兽称为跑兽。垂脊、戗脊上的垂兽最显中国古代建筑艺术的特色。

4. 天花、藻井

中国古代建筑中的天花相当于现代建筑中的吊顶或顶棚,具有调节室内空间高度、防尘保温等作用。天花最早出现在汉代,称为"平机"和"承尘",各朝各代对建筑顶棚、天花的建造都有明确的规定,这使得天花在工艺和艺术上不断发展和完善,清代发展到了顶峰。清工部《工程做法则例》将天花分为井口天花和海墁天花。具体来说,在宫殿庙宇等大型建筑中,天花的做法是用木龙骨做成方格,称为支条,再在支条上置木板,称为天花板,并在上面绘制龙凤等精美的图案。

藻井是中国古代建筑中顶棚的装饰部分之一。藻井是一种特殊的天花形式,起源于古代穴居顶上通风和采光井,由于其位于室内的中央,所以古人称之为"中霤"。随着建筑技术的不断发展,人类开始在地

① 梁思成:《清式营造则例》,清华大学出版社,2006年版,第25页。

面上建造房屋,"中霤"逐渐演变为人们祭祀的场所,大多出现在重要的建筑物中。藻井中的"明镜"即为"中霤"的形象。对于藻井的运用有严格的等级制度,藻井一般只能用于宫殿、庙宇等尊贵建筑的宝座或佛像上方的重要位置。藻井还被称为天井、方井、斗四和斗八等,清代还被称为龙井,藻井一般做成向上隆起的天井,有方形、多边形或圆形凹面,周围饰以各种花藻井纹、雕刻和彩绘。

5. 彩画

建筑彩画在我国有悠久的历史,是我国古代建筑装饰中最突出的特点之一。中国古代建筑大多为木结构,在木构件上用油漆绘制彩画既能保护木材又能起到装饰作用。在很早以前人们就在木构件上涂抹油漆以保护木材,到了战国时期建筑彩绘逐渐成为一项专门的建筑装饰艺术,经过之后各朝各代的不断发展,清代到达顶峰。建筑彩画以其独特的风格、精湛的绘制工艺以及富丽堂皇的装饰艺术效果,给人留下了深刻印象,彩画艺术也成为中国古代建筑艺术中极为重要的艺术形式。彩画主要绘制在建筑的梁枋上,在绘制时一般将梁枋分为三个部分,中间部分称为枋心,枋心的左右两边是藻头,梁枋的最外面称为箍头。彩画的色彩丰富,主要以红色做底并在上面运用青、绿、紫等色彩;题材内容丰富,包括山水、花鸟、人物故事等。

清代彩画主要分为和玺彩画、旋子彩画和苏氏彩画。

和玺彩画是等级最高的,只用于宫殿和庙宇上,彩画多用象征皇权的龙纹,有升龙、行龙、坐龙和降龙四种。彩画的主要线条和龙等图案用沥粉贴金,主要用蓝绿相间底色衬托金色图案。和玺彩画主要用于紫禁城外朝的重要建筑以及内廷中帝后居住的等级较高的宫殿。

旋子彩画在等级上仅次于和玺彩画,它广泛运用于一般官府、庙宇主殿或宫殿、坛庙的次要殿堂等处。所谓的"旋子"是指彩画中藻头内使用了多层带涡状纹的花瓣。旋子彩画大多不绘龙,而以西番莲、牡丹等花卉以及几何图形为主。旋子彩画最早出现于元代,明初基本定型,清代进一步程式化,是明清官式建筑中运用最为广泛的彩画类型。

苏氏彩画又称园林彩画,是南方地区民间传统做法,明永乐年间营修北京宫殿,大量征用江南工匠,苏氏彩画因之传入北方。历经几百年变化,苏氏彩画的图案、布局、题材以及设色均已与原江南彩画不同,乾隆时期的苏氏彩画色彩艳丽,装饰华贵。苏氏彩画等级低于和玺彩画和旋子彩画,画面表现山水、人物故事、花鸟鱼虫等,内容丰富。苏氏彩画一般用于园林中的小型建筑,如亭、台、廊、榭以及四合院住宅、垂花门的额枋上。紫禁城内苏氏彩画多用于花园、内廷等处,大都为乾隆、同治或光绪时期的作品。

6. 屋身

屋身是建筑的主体,是人的视线停留注视最多的部分,屋身包括柱子、门、墙、窗等。柱子是中国古代建筑的结构基础,既起着承重作用又起着分割限定空间的作用,中国古代建筑单体的长和宽定位为宽与深,其中建筑单体平面由最基本的单元——"间"组成,即每四根柱子围成一间。水平方向上两相邻柱子之间的距离称为面阔,就是现代建筑的开间。垂直方向上两相邻柱子之间的距离称为进深,古代建筑的开间基本都为奇数,随着建筑等级的提高开间逐渐增加,中国古代建筑最大开间建筑为故宫太和殿,面阔十一间。

在中国木结构体系中,建筑物的墙虽然不如柱子般起承重作用,但却是起着围合隔断作用。又因为墙壁不负重,故能视分间需要而灵活构筑。在寒冷的北方,墙壁较厚实;在温暖的南方,墙壁则较轻薄。于是形成各式各样、可大可小的墙壁。

由于木结构建筑墙不承重,因此,建筑的门窗面积都较大,且门窗上常雕刻有精美的木雕,是中国建筑艺术的又一主要表现,具有很高的艺术价值。门窗的布局及制造工艺决定着建筑的造型、风格、艺术性以及建筑的感染力等多方面的效果,是建筑艺术的重要组成部分。门窗雕花与彩绘的图案众多,内容与形式丰富多样。

7. 台基

屋顶、屋身和台基是中国建筑的三个主要部分，台基是建筑物的基础，它承载着整个建筑物，是建筑外部造型的另一个主要体现。台基与建筑的屋顶形成上下呼应，衬托出主体建筑的宏大和稳定，也避免大屋顶下的建筑头重脚轻，从而也更富有美感。台基一般包括台明和埋深两个部分，建筑木结构的柱脚之下到地面之上的部分称为台明，其余埋在地下的不可见的部分称为埋深。

台基起初的作用主要是为建筑提供承载并提供防水、防潮等作用，随着建筑艺术的不断发展，台基逐渐演化为身份地位的象征，封建等级制度也反映在台基高度上。台基的高低大小与建筑物的等级有关，随着建筑的等级提升，台基的形式也逐渐变化，其中平台台基用材多以砖为主，也有的配以条石，等级较高的台基建有汉白玉栏杆，用于较大建筑或宫殿中的次要建筑。等级最高且艺术价值最高的台基称为须弥座台基。

须弥座台基一般用汉白玉雕饰而成，其四周底壁有凹凸的脚线和纹饰，台上建有汉白玉栏杆，多用作佛像或神龛的台基，也常用于宫殿和著名寺院中的主要殿堂建筑。最高级台基由几个须弥座相叠而成，有几层雕栏，常用于最高级建筑，例如故宫太和殿、天坛的台基，同时根据建筑物的高度和出檐深度来计算台基尺寸，可以使彼此之间保持恰当的比例关系。

8. 中国园林艺术

中国人自古热爱自然、崇尚自然，《庄子·齐物论》就有"天地与我并生，而万物与我为一"的描述，这种天人合一的思想反映在建筑与环境建设上就出现了中国的园林艺术。中国自然式山水风景园林艺术形式充分体现了传统的中国文化，它起源于中国礼乐文化，通过以花木等为载体衬托出人类主体的精神文化。这种自然式园林的特点在于始终追求"虽有人作，宛自天开"的艺术原则，将传统的建筑艺术、文学艺术、书画艺术和雕刻艺术等融于一体，在世界园林史上独树一帜，享有很高的地位。

中国古人对园林的认识经历了一个由物质认知到艺术、美学认知的过程，在人类社会初期，人类将自然环境看作是获取物质资料和娱乐的场所。随着社会的发展、生产力水平的提高，到了汉末至南北朝时期，由于社会处于动乱时期，人民对现实社会产生了厌恶，开始追求返璞归真，回归自然，再加上道家思想的盛行，这段时期称为我国独具特色的自然式山水风景园林的奠基时期。此时人们对自然的人事也由物质认知转向艺术、美学认知。经过唐宋的进一步发展，到了明清时期，中国自然式山水风景园林的艺术达到了顶峰，这时无论是艺术思想还是建造技艺都相当完善并形成体系。

我国地域广大，南方和北方地理环境与气候条件各不相同，因此崇尚自然式园林的中国园林常常具有较明显的地方性。总体来说，我国以北方园林、江南园林和岭南园林最具特色。其中北方园林主要以皇家园林为代表，而江南园林和岭南园林主要以各具特色的私家园林为代表。

历代帝王在京城周围修建各种园囿以供活动，由于这些皇家花园在建造时集中了全国的人力、物力和财力，因此规模都较大，建造精良，是我国古典园林中的精华。这些大型的皇家园林内一般建有许多离宫以及其他设施，因此它的性质不只是提供游乐、观赏的娱乐场所，而是具有多种功能的综合体。

三、作品欣赏

（一）北京故宫

故宫是中国古代皇宫建筑群，也是世界上现存规模最大、保护最完整的宫殿建筑群。它位于北京城的中心，作为我国明清时期的皇宫，又称紫禁城，1925年始称故宫。宫殿建筑体现了中国建筑的最高成就，突出了皇权至上的思想和严密的等级观念，是古代中国占统治地位的政治伦理观的反映。实际上，宫殿从夏代已经萌芽，隋唐达到高峰，明清更加精致。故宫始建于明永乐四年（1406年），整个宫城东西宽

753米，南北深961米，占地78万平方米，古建筑面积约16万平方米。作为古代宫城建筑制度的标本，故宫布局上体现了封建宗法礼制，继承了传统的宫城、内城、外城的三重城制度。紫禁城内的皇宫建筑（见图8-2-1）分为南部前朝部分和北部后寝部分，西侧左祖（太庙）和东侧右社（社稷坛）。

作为中国独特的礼制性建筑系列，故宫利用建筑群体组合来烘托皇权的至高无上。这种礼制通过主体建筑在一条长达1.6公里的中轴线上的布局来显示，对称的封闭空间在中轴线上逐步连续展开形成序列。主要建筑前三殿、后三宫等都集中到居中的主轴线上，其他次要建筑向两侧逐渐展开，整个建筑群通过运用极具等级性的统一组合充分表现了工程主体三大殿的宏伟庄严。

宫城内部分为外朝、内廷两大部分。外朝有三个区：包括三殿（太和殿、中和殿、保和殿）、文华殿和武英殿。其中太和殿等级最高，是皇帝登基、颁布政令和举行大典的场所，因而太和殿采用了最高的建筑等级形式：台基用三重汉白玉须弥座，屋顶采用重檐庑顶，斗拱等级也是最高。不同于太和殿，中和殿采用攒山顶，保和殿采用重檐歇山顶，主次分明，等级森严。

图8-2-1 北京故宫博物院导览图

内廷在保和殿后的乾清门以北，中路以乾清宫为中心，左右侧是大片院落式寝宫供嫔妃居住。其中乾清宫象征天，坤宁宫象征地，东西六宫象征十二星辰，乾东、西五所象征众星，形成群星拱卫的格局。有一部分内廷周围有内宫墙环绕保护，墙外隔有长巷。由此再向东、向西直到紫禁城墙，南抵文华殿、武英殿，成为"外东路"与"外西路"，是皇帝长辈、晚辈居住的区域和服务机构。御花园位于中轴线的最后。

整个故宫四周由护城河环绕，城墙四面都辟有城门：正门午门在南面，神武门在北，东、西两面是东华门和西华门，门上设有重檐门楼。城墙四隅设有角楼，角楼上3檐72脊，造型别致，庄重而华丽，成为故宫的标志之一。故宫之美在其雄伟的气魄，以中轴线为中心的种种对称，绝大部分建筑施以黄瓦、红墙、碧绘，故宫建筑群处处体现了封建社会"君权神授"的思想。正如梁思成评价，故宫的"整齐晏殊，气象雄伟，为世上任何一组建筑所不及"。[①] 的确，故宫作为一家皇家宫殿，它凝聚了中国近600年的宫廷变迁和人世沧桑，积淀着几千年中国文化和中国人民的生命智慧。

（二）大理崇圣寺三塔

大理崇圣寺三塔介绍

① 梁思成：《中国建筑史》，生活·读书·新知三联书店，2011年版，第271页。

第三节 西方建筑艺术

西方建筑艺术以砖石为主要建筑材料,属于砖石结构系统。它的建筑风格也是一脉相承的,最早可以追溯到古希腊、古罗马时期。这一时期始形成一种以石制梁柱为基本构件的建筑形式,经由文艺复兴及古典主义时期的进一步发展完善,成为与以中国建筑艺术为代表的东方建筑艺术不同风格的另一种具有历史传统的建筑体系。

一、西方建筑概述

西方建筑就是西方国家的人们用泥土、砖、瓦、石材、木材等建筑材料按照西方人的构成理念,建造成的一种供人居住和使用的空间,如住宅、桥梁、体育馆、窑洞、水塔、教堂、寺庙等等。

二、西方建筑要素

西方建筑包括以下四种要素。

(一)柱式

"柱式"是一种建筑结构的样式,也是西方古典建筑最基本的组成部分,在古希腊时期由于大型的庙宇是最重要的公共建筑形式,石造的大型庙宇的典型是围廊式,因此,柱子成为古希腊建筑艺术最主要的元素之一。随着建筑艺术与建造工艺的不断发展,最终这种柱子的艺术形成了稳定的体系,被后来罗马人称之为"柱式"。

"柱式"一般由檐部、柱子和基座三个部分组成,柱子是主要的承重构件,也是艺术造型中最为重要的部分,柱身随着高度的升高向内收缩形成略微弯曲的轮廓,叫作"收分"。在柱头、檐口、檐壁等部位一般雕刻有各种装饰,各部分的交接处有各种线脚。西方古典柱式存在着一整套建筑立面形式生成的原则,基本原理就是以柱径为一个单位(称为"母度"),按照一定的比例原则,计算出包括柱基、柱身和柱头等的整个柱子的尺寸,更进一步计算出其他各部分尺寸。

由于各个部分比例、尺寸、样式以及雕花的不同,在古希腊、罗马时期形成了不同的样式,经过文艺复兴时期的总结,现在我们所说的古典柱式一般分为五种,即多立克柱式、爱奥尼柱式、科林斯柱式、塔司干柱式和混合柱式。各种柱式(见图8-3-1)的艺术特征主要通过不同的造型比例以及雕刻线脚的变化表现出来。

多立克柱式　　　　爱奥尼柱式　　　　科林斯柱式

图 8-3-1　柱式

多立克柱式的特点是比较粗大雄壮,没有柱础,柱身有 20 条凹槽,柱头没有装饰,多立克又被称为男性柱。著名的雅典卫城的帕提农神庙采用的即是多立克柱式。

爱奥尼柱式的特点是比较纤细秀美,柱身有 24 条凹槽,柱头有一对向下的涡状装饰,爱奥尼柱又被称为女性柱。爱奥尼柱由于其优雅高贵的气质,广泛出现在古希腊的建筑中,如雅典卫城的胜利女神神庙和伊瑞克提翁神庙。

科林斯柱式比爱奥尼柱式更为纤细,柱头是用毛茛叶作装饰,形似盛满花草的花篮。相对于爱奥尼柱式,科林斯柱式的装饰性更强,但是在古希腊的应用并不广泛,雅典的宙斯神庙采用的是科林斯柱式。

塔司干柱式是古罗马五种主要柱式中的一种,它的风格简约朴素,类似于多立克柱式,但是同多立克柱式相比省去了柱子表面的凹槽。柱身长度与直径的比例大约是 7∶1,显得粗壮有力。

混合柱式是将科林斯式的顶端与爱奥尼柱式的涡卷相结合,使形状显得更为复杂、华丽。柱高跟柱径的比例是 10∶1,显得纤细秀美。

(二) 拱券

拱券是西方建筑的主要术语之一,拱券结构是指利用材料间的侧压力而建成的跨越空间的承重结构与部件,多用于建造门窗洞口和屋顶部分。拱券结构是古罗马建筑的最大特点,也是其主要成就之一。从古希腊时期的横梁式结构过渡到古罗马时期的拱券结构是人类建筑史上的一次重大飞跃,为大跨度空间的形成提供了可能,之后大型公共建筑大量出现。

古罗马的拱券结构最早是以砖石为主要材料,后随建筑技术的不断发展,罗马人发现将火山灰加入石灰石与碎石后产生的天然混凝土具有很强的凝结力和较强的防水性,利用这种混凝土可以建造大跨度的拱券和拱顶。于是混凝土便取代了砖石,成为建造拱券的主要材料,古罗马时期的拱券结构主要有"简拱""交叉拱""十字拱"和"穹窿"四种形式。拱券结构的产生使得建筑师的空间观念有了极大的改变,空间的形式更加灵活自由。许多西方建筑典型的布局、组合、形式和风格都与拱券结构有着紧密的联系,例如凯旋门就完全是拱券与柱式结构结合起来的建筑形式。正是出色的拱券结构技术才使罗马无比宏伟壮丽的建筑有了实现的可能;拱券技术使西方中世纪教堂建筑的宗教空间精神有了物质的基础。

随着建设历史的不断演进,拱券技术也在不断发展,各个时期都有不同的拱券形式,其中以哥特式建筑中拱券形式最具特点。哥特式建筑是指中世纪欧洲兴起的一种建筑风格,以法国城市中的教堂建筑为主要代表形式。"哥特"一词出现于文艺复兴之后,最初具有贬义,随着哥特式艺术的发展,取得了许多举世瞩目的艺术成就。哥特式建筑由 10—12 世纪欧洲流行的罗曼建筑发展而来,发源于 12 世纪的法国,后来逐渐蔓延至整个西欧,并一直持续到 15 世纪。哥特式建筑汇总的拱券以尖券为主,它由相交两圆构成,两圆共有一条半径,被哥特式教堂广泛采用,哥特式建筑中的拱券在结构上通过采用骨架券、独立的飞券、尖拱券以及修长的束柱等组成类似于近代框架式的结构,使得教堂空间得到完全释放,内外部空间形象达到整齐、统一,营造出一种轻盈修长的升腾感。尖拱直指向上带有使灵魂更靠近上帝的宗教内涵。例如:法国的斯特拉斯堡主教堂、法国的亚眠主教堂。

(三) 雕刻

雕刻艺术是西方古代建筑艺术中一个灿烂夺目的重要组成部分,充分体现了西方古代建筑文化与特色。古代西方人将建筑与雕刻完美结合,雕刻作为建筑重要的组成部分为建筑赋予了艺术特色与文化内涵。由于古代西方人对泛神论的信仰使得大量神话的战争轶事成为建筑雕刻的主题,为雕刻创作提供了丰富的题材,加之古代人高超的石作技术,使古代建筑艺术和雕刻艺术达到了水乳交融的境地。在古代,

建筑师就是雕刻家,雕刻不但是希腊人创造的建筑构图的一项重要手段,也是希腊人雕刻艺术的光辉结晶,后来罗马15世纪至20世纪的古典建筑一直继承着希腊建筑中雕刻艺术的成就。雕刻在西方古典建筑中的地位,正如彩画之于我国古代建筑,它们是建筑中不可分割的组成部分。

西方古代建筑的这种特色是由西方独特的建筑结构体系决定的,与西方以石材为建筑的骨架以及当时的石作技术有着直接的关系。西方以石材作为建筑材料决定了西方建筑大多以厚重的墙体,四周环绕着密集的柱子,形成强烈的透空感为特点,整个建筑宛若从一块巨石中雕凿出来一般,使得建筑与雕刻融合为一体,形成建筑的整体形象。建筑雕刻主要集中于建筑物的山花、檐部、柱头、券洞、门套等部位,此外在屋脊、檐口、雨水槽、牛腿等具有构造作用的地方也常有各种雕饰。从形式上说,这些雕刻大多为立雕或浮雕,内容可分为以下六个方面:植物纹样,常以毛茛叶、棕榈叶、忍冬叶及卷草等为母题;几何纹样,如回纹、涡卷、连珠等;人物,多以神话或战争故事为题材;动物,如狮、牛、海豚以及拟想的怪兽等;器物,如兵器、甲胄等;文字,常见于女儿墙或额枋上,和其他雕刻不同,一般多用阴刻。文艺复兴以后又装饰以"安琪儿"、盾徽、鹰、花瓶等,内容就更为广泛多样了。西方古代的建筑雕刻是西方建筑艺术的主要形式之一,具有非凡的艺术魅力。

(四) 西方园林艺术

西方园林的历史可以追溯到古埃及时期,当时的园林就是模仿经过人类耕种、改造后的自然,是几何式的自然,因而西方园林就是沿着几何式的道路开始发展的。其代表有古埃及园林、古希腊园林及古罗马园林,其中水、常绿植物和柱廊都是重要的造园要素,也为15、16世纪意大利文艺复兴园林奠定了基础。到17世纪的法国宫廷园林,由建筑师、雕塑家和园林设计师创作出来的西方规则式古典园林,以几何体形的美学原则为基础,以"强迫自然去接收匀称的法则"为指导思想,追求一种纯净的、人工雕刻的盛装美。园林多采取几何对称的布局,有明确的贯穿整座园林的轴线与对称关系。对称构图,有明确的中轴线,运用数学比例进行设计。水池、广场、树木、建筑、雕塑、道路等都在中轴上依次排列,在轴线高处的起点上常布置着体量高大、严谨对称的建筑物,建筑物控制着轴线,轴线控制着园林,因此建筑统率着花园,花园从属于建筑。崇尚,开放,流行整齐、对称的几何图形格局,通过人工美以表现人对自然的控制和改造,显示人为的力量。

公元8世纪,阿拉伯人征服西班牙,带来了伊斯兰的园林文化,结合欧洲大陆的基督教文化,形成了西班牙特有的园林风格。水作为阿拉伯文化中生命的象征与冥想之源,在庭院中常以十字形水渠的形式出现,代表天堂中水、酒、乳、蜜四条河流。各种装饰变化细腻,喜用瓷砖与马赛克作为装饰画。这种类型的园林极大影响到美洲的造园和现代景观设计。西方园林以几何线为主,外向性功能明显,其很大程度上体现出了人类征服自然、改造自然的成就。在西方园林里,你会发现人工雕琢过的自然散发着另一种美,一种被人类理想化了的美。

西方园林的艺术形式有三种:规则式园林、不规则式园林、折中园林。规则式园林又称建筑式、几何式、图案式等,它是西方园林的传统样式,以意大利、法国为代表,并且在20世纪得到广泛的更新和进一步的发展;不规则式园林又称自然式园林,以英国园林为代表,但其似乎停留在历史中未能得到发展;折中园林,又称混合式园林,是将规则式与不规则式融为一体的园林形式,于19世纪中期出现之后,便在园林景观设计中盛行至今。

三、作品欣赏

(一) 雅典卫城建筑群

雅典卫城遗址(见图8-3-2)位于雅典城西南,距今3000多年历史,是雅典守护神雅典娜的祭祀圣

地,卫城在公元前 5 世纪成为国家的宗教活动中心,希腊联合各城邦战胜波斯入侵后更是成为国家的象征。雅典卫城代表了古希腊圣地建筑群、庙宇、柱式和雕刻的最高水平,集中体现了高贵纯朴和静穆宏伟的希腊艺术精神。

图 8-3-2 雅典卫城遗址

卫城的建造巧妙利用了地形特点,建筑布局自由活泼,而非简单刻板的轴线关系。供奉雅典娜的帕提农神庙是卫城最高点,其他各建筑物均处于陪衬地位。整个建筑群主要由山门、帕提农神庙、伊瑞克提翁神庙等建筑组成,每个建筑特色鲜明、有机统一,共同展示了建筑群体的组合艺术。山门位于卫城西端陡坡上。建于公元前 437—前 432 年,由建筑师穆尼西克里主持建造。山门正面高 18 米,两翼高 13 米,建筑外部主体为多立克柱式,显得朴素而庄重,内部为爱奥尼柱式,人进入室内能感受到空间的修长柔和。在山门口可以看见 11 米高的雅典娜女神铜像,整个铜像是建筑群内部构图的中心。进入山门映入眼帘的就是帕提农神庙,这座神庙被称为"神庙中的神庙",是卫城的主体建筑,也是希腊的国宝级建筑。建筑师从三个方面来突出它的中心地位。第一,把它放在卫城最高处,距离山门 80 米左右,便于更好地观赏。第二,作为希腊最大的多立克围廊式庙宇,帕提农神庙拥有最隆重的形制,位于台基之上,由 46 根大理石多立克柱环绕,东西坡顶两端是三角形山花。第三,它是卫城上最华丽的建筑,整体用白色大理石砌成,铜门镀金,山墙尖上是金制的装饰物,雕刻布满陇间板、山花和圣堂墙垣的外檐壁。帕提农神庙的雕刻堪称辉煌,东面山花上的群雕表现的是雅典娜诞生的故事,西面山花上的群雕表现的是海神波塞冬和雅典娜争夺保护权的故事。群雕内容安排巧妙,与三角形相符。圆浮雕或高浮雕的雕刻产生强烈的光影,使远处的人能看清,也与多立克风格相协调。

伊瑞克提翁神庙位于卫城之北,建于公元前 421—前 406 年,是卫城建筑中古典盛期爱奥尼柱式的代表。神庙南立面的墙建造有女神柱廊(见图 8-3-3),用 6 个 2 米高的女神雕像做柱子,端庄娴雅。在建

图 8-3-3 女神像柱

筑组合关系上伊瑞克提翁神庙同帕提农神庙构成鲜明的对比。前者采用爱奥尼柱式而后者采用对称的、单纯长方体;前者活泼轻巧,装饰繁复,后者凝重端庄,金碧辉煌;伊瑞克提翁神庙白大理石墙朝南,帕提农神庙柱廊朝北。这些对比的处理,使得建筑之间避免了体型和样式的重复,使建筑群丰富生动,起到了活跃建筑群的重要作用。雅典文化以人为中心,艺术上追求真善美的统一。古希腊建筑师们把严谨的数学原则与对人体美的模仿结合起来。卫城建筑群宏伟优美的庙宇,精美雅典的雕刻,充分展示了古希腊人的智慧。

(二) 卢浮宫博物馆

卢浮宫介绍

本章拓展阅读:

1. [英]盖纳·艾尔特南著,赵晖译:《世界建筑简史:9000年的世界标志性建筑》,中国友谊出版公司,2018年版。

2. 程大锦:《建筑:形式、空间和秩序》(第三版),天津大学出版社,2008年版。

3. [美]罗杰·H·克拉克、迈克尔·波斯著,卢健松、包志禹译:《世界建筑大师名作图析》(原著第四版),中国建筑工业出版社,2018年版。

本章思考练习:

1. 何谓建筑艺术? 包含什么特点?
2. 中国建筑艺术有哪些基本要素?
3. 西方建筑艺术有哪些基本要素?
4. 建筑艺术有几种分类方法?

本章拓展:

1. 建筑艺术网:http://www.jianzhujia.net/
2. 中国建筑艺术网:http://www.aaart.com.cn/
3. 央视十二集纪录片《故宫》:http://tv.cntv.cn/videoset/C15339/

第九章
绘画艺术欣赏

第一节 绘画艺术概述

一、绘画艺术的概述与基本特征

绘画是美术的一种主要类别,我们也可以将其划入"造型艺术""空间艺术"的范围之中。

(一)绘画的概述

绘画指的是使用笔、刀、墨、颜料以及水和其他各种媒介剂(调和剂),在纸、纺织物、木板和墙壁等二维平面上,通过构图、造型和设色等表现手段,创造出可以被视觉感知的艺术形象。这些艺术形象既可以是对现实生活的反映和画家对现实生活的感受,也可以是画家内心情感的某种主观化的形象,甚至是某种"纯粹"的视觉形式的表达和实验尝试。于是就有了美术史上法国"现实主义"画家库尔贝所说的"我只画我见过的东西",以及西班牙画家米罗后期所坚持的创作"我不画现实中有的事物而是画心中才有的形象"。无论何种创作方法和风格,画家笔下的形象必定能带给欣赏者以事物的认识、思想的启迪、情感的感染和视觉的愉悦与冲击。而绘画艺术最大的特征和优势在于它给予观赏者以视觉的感受。

图9-1-1 西班牙阿尔塔米拉洞穴《野牛图》

绘画是一门古老的艺术。早期的先民们不能区分形象与实体,也没有二维和三维空间的认知区别。比如在法国南部的拉斯科斯洞穴中和西班牙的阿尔塔米拉洞穴(见图9-1-1)中的壁画。这些洞穴石壁上主要画有野牛、鹿等动物形象,还有人物形象和几何图形,以及人们狩猎前举行的巫术仪式或记录的狩猎活动。所画动物形态生动,技法简练,并且有数种颜料绘制的一片动物形象,说明当时人类已经开始使用色彩鲜明的矿物颜料作画。

这些绘画表达了远古先民的观察和想象、意志和愿望。在整个人类发展历史中,绘画起着不可或缺的特殊作用。随着时代的发展和科学的进步,尤其是近现代以来,人类的艺术思潮空前活跃,新的绘画材料、技法和形式不断出现。特别是世界文化交往的增加,不同民族尤其是东西方文化的交流、影响、借鉴和融合,今天的绘画艺术呈现出了前所未有的崭新面貌。

(二)绘画艺术的基本特征

绘画最本质的特征就是"审美性",即通过"形象"令受众的"情感"得到"愉悦"。此外如主观性与客观

性的统一、感性与理性的统一、普遍性与特殊性的统一、内容与形式的统一等都是艺术的一般特性，此不再细述。而与其他艺术相比，绘画自身的特征主要有以下三点。

1. 形象的视觉直观性

也就是绘画的形象（包括抽象的非客观事物的"形象"）是作用于人的视觉以及"一目了然"的、直接看到全部的。与音乐作用于听觉、文学作用于想象的形象的间接性区别明显。这点又与雕塑、建筑、电影、戏剧等"视觉艺术"和"综合艺术"有相同之处。

2. 形象的二维性

与同样是"造型艺术"的雕塑、建筑的三维"立体性"不同，绘画艺术的每幅作品的画面都是"长与宽"的二维平面，其"立体感"是通过"透视"和"明暗"等绘画技法给观者造成的"视错觉"。当然，某些"当代绘画"对此有所突破。

3. 造型语言是物质的绘画材料和线条色彩

"物质的绘画材料"主要指绘画必须运用纸张、画布、颜料等材料。绘画主要是依靠这些材料所描绘出来的"线条"和"色彩"去塑造形象，观者在欣赏这些形象的时候往往会"忽略"或者不懂得它的材料本身（细心和比较专业的观者才会懂得体会材料的特性和美感），但绘画与雕塑、建筑的"直接欣赏物质材料本身"不同，与文学的"非物质"的文字语言也不同。

二、绘画艺术的分类

由于历史久远，题材、材料及媒介的丰富多样，绘画的种类也就呈现出纷繁多样的状况。按绘画的内容即题材分为人物画、风景画、静物画、风俗画、历史画、宗教画、动物画等。按照历史流派分为原始绘画、古典绘画、近代绘画、现代绘画、当代绘画以及古典主义、浪漫主义、印象派、表现主义、抽象主义、综合媒介绘画。按作品形式可分为壁画、年画、连环画、宣传画、漫画……对于普通欣赏者而言，平时听得更多的则是按使用的物质材料和技法不同的分类，有水墨画、油画、版画、水彩画、水粉画、壁画、素描等。实际上，以上提到的仅仅是绘画整体的分类方法，有些画种还可以再细分。例如，中国画还可以细分为壁画和卷轴画两大类，按装裱形式又可以分为手卷、挂轴、册页等，按表现特点还可以分为工笔画、写意画等。

水墨画　因为它最早起源于中国，所以也称为"中国画"，或简称"国画"。材料主要是墨、矿物颜料和植物颜料，媒介剂是水，工具是各种动物毛制成的毛笔（如狼毫、羊毫等），载体最早是岩壁、木板、砖等，后来是绢，再后来是纸，特别是特制的"宣纸"。由于它的柔韧性、吸水性和晕化效果特别好，所以沿用至今并深受画家的喜爱。

油画　通常认为起源于意大利。在木板或者以亚麻和棉为原料的布面上作画，使用油性颜料和媒介剂。工具主要是各种棕毛笔和画刀等。由于油性颜料干得慢，所以适合缓慢和深入的制作，可以刻画细腻逼真的对象。后来，丙烯颜料这种水性、干得快的化学颜料，也被用于油画创作中。

版画　在木板、石板甚至金属板上用特质的刀具和腐蚀性原料制作图像，然后使用油墨、颜料等印刷到纸张或布料上。所以可以"一画多印"。

水彩水粉画　使用水彩或水粉颜料在专门的纸上作画。

其他的还有铅笔画、钢笔画、蜡笔画等等。必须指出的是，绘画的分类是相对的，尤其在当代社会注重事物相互交融的背景下，不同绘画种类之间的借鉴、互通致使"边界"常常模糊。比如像水墨画一样的油画，或者像水粉画一样的国画变得越来越常见。

第二节 中国古典绘画艺术

从世界绘画两大体系来看,以中国画为代表的东方绘画和以油画为代表的西方绘画,各自拥有不同的基本特征和历史传统,从而形成各不相同的表现形式和审美特点。

一、中国古典绘画概述

中国古典(古代)绘画主要介绍奴隶社会及以后的部分。它建立在中国的"原始艺术"或者"原始美术"包括岩画、雕刻、陶艺等的基础之上。

由原始社会进入奴隶社会,随着生产力的提高,中国的农业和手工业得到较大的发展,艺术形式也变得越来越丰富。到了封建社会,随着生产关系和思想意识的不断解放(当然也有反复),包括画论在内的美学体系也开始形成,对古代绘画起着一定的指导和促进作用。

中国绘画历史悠久,其中的古典绘画是中国传统文化的重要组成部分。殷商时期以来的布质画幔,周时的宫殿壁画,战国时期的墓穴壁画、帛画、画像石(砖)等都反映了当时历史的经济政治和社会文化状况。到了秦汉和魏晋,一部分文人士大夫在政事之余直接参与绘画活动,并开拓了绘画理论的研究与探讨。而佛教因外来文化的传播而兴起,中国佛教绘画逐渐形成了自己的独特面貌。两晋时期卷轴画的出现和宗教壁画(比如敦煌)的发展标志着中国绘画进入第一个上升阶段。

图9-2-1 唐代宗教壁画《经变图》

到了隋唐时期,由于国力极其鼎盛,民族融合与国际交往极大地促进了文化艺术的发展。宗教壁画(见图9-2-1)进一步繁荣,各类纯绘画也开始逐步成熟,其中一个标志就是山水、人物、花鸟等画种独立分科。而人物画达到较高成就。唐代绘画极具鲜明的时代特色,雍容大气、瑰丽精湛。

五代两宋以来,学术思想活跃,"文人画"逐渐兴起并占据画坛。文人画充分反映了当时文人的人生观、艺术观和社会理想,它与反映宗教观念、民众生活、伦理风俗的宗教绘画和世俗绘画形成鲜明的对比。

由于文人的参与,绘画理论也得到了深入的发展,并从人物"形神论"转向了花鸟山水的探索。对元明以后的绘画影响很大。元代蒙古人当政,汉人地位下降,其中的知识分子更是无心仕途而转向寄情山水花鸟。所以元代绘画脱离了宋画的写实风格,进一步突出了中国画"空灵""诗意"(见图9-2-2)的文人理想和趣味。

图 9-2-2　元代黄公望《富春山居图》(局部)

明清时期的社会经济发展缓慢。随着江南资本主义的萌芽,绘画也出现了新的思想和手法,产生了一批更重视自我价值的、个性鲜明的新文人画家。他们与由于政治上的闭关锁国而出现的"复古派"形成了鲜明的对比。

二、中国传统绘画特征

中国传统的绘画,在世界绘画领域自成体系,独具特色,成为东方绘画体系的主流。和西方绘画相比,概括起来有许多特点,简单归纳有以下四个方面。

（一）工具材料的独特性

中国传统绘画采用中国特制的毛笔、墨或颜料,在宣纸或绢帛上作画。因此,中国传统绘画又可称之为"水墨画"或"彩墨画"。由于采用特制的毛笔作画,使得"笔墨"成为中国传统画技法理论的重要术语,有时甚至成为中国传统画技法的总称。所谓"笔"指的是勾、勒、皴、点等运用毛笔的不同技巧和方法,使中国传统画表现出变化无穷的线条情趣；所谓"墨"指的是以墨代色,运用烘、染、泼、积等墨法,使墨色产生丰富而细微的色度变化,即"墨分五彩"或"墨分六彩",以墨代色使中国传统绘画具备了独特而丰富的艺术表现力。

（二）以散点透视法构图

所谓的"散点透视法",不受视觉空间的限制,画面中出现多个观察点的视域集中表现在一张画面中的表现形式。这样的视野宽广辽阔,构图上自由灵活,画中的物象可以随意列置,冲破时间与空间的局限。在空间营造上主要呈现出三种不同形式：

全景式空间　由高转低、由远转近的回旋往复式流动空间。如北宋画家张择端著名风俗画长卷《清明上河图》(见图 9-2-3),以散点透视法将汴河两岸数十里的繁华景象组成了一个完整的画面,通过全景式的构图展现北宋首都汴京从城郊农村到城内街市的热闹情景。

分段式空间　突破时空的局限,可以将不同时间和空间的事物安排在一个画面中,犹如一组运动镜头把不同的场面集中在一起,组成一幅整体有机的画面。例如五代南唐画家顾闳中的《韩熙载夜宴图》(见图 9-2-4),便是一幅由听琴、观舞、休闲、赏乐和调笑等五个既可独立成章,却又相互关联的片段所

图9-2-3 北宋张择端《清明上河图》(局部)

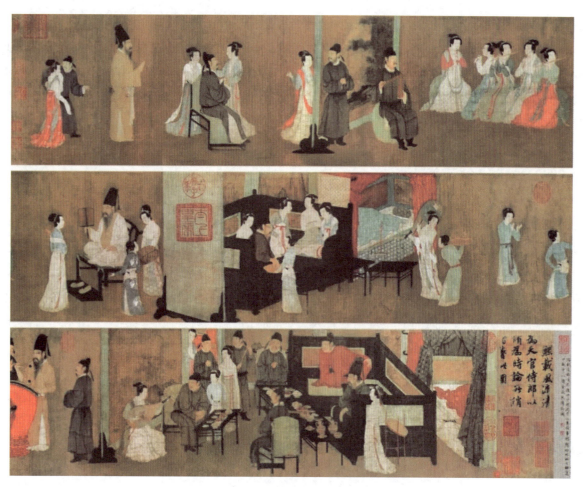

图9-2-4 五代南唐顾闳中《韩熙载夜宴图》

组成的画卷,无论是造型、用笔设色方面,都显示了画家的深厚功力和高超的绘画技艺。而在这五段连续式画面构成的一幅长卷中,韩熙载这个人物在不同的画面中多次出现。蒙太奇一样地重复出现,各个性格突出,神情描绘自然。

分层式空间 以长沙马王堆汉墓出土的T形帛画(见图9-2-5)为代表,画分三层,分别展现了天界、人间、地界的不同景况,并且通过一个共同的时间把这三个空间联系起来。

中国传统绘画构图上这一特点与对情景交融的意境的美学追求有着密不可分的关系。因此,散点透视法构图不受时空限制的灵活自由,使得中国传统绘画中的花鸟画可以在"以小观大"中,以简略的笔墨描绘丰富的内容。画家也可以大胆地将散点透视法与鸟瞰透视法结合起来处理画面,这种处理方法使得画面更加丰富完整,达到引人入胜的效果。

(三)诗文书画印结合

现存的许多中国传统绘画都有题画诗或款书,将画意、诗情、书法融为一体。题画诗常是画家本人或其他人所题之诗,大多出现在画幅的边角空白处,其内容或指明画意,或增加画趣,或抒发观感,或品论画艺,真可谓"诗中有画,画中有诗",具有独特的艺术魅力。中国画家在完成作

图9-2-5 长沙马王堆一号汉墓T形帛画

品后,会以印章盖之。印章的意义并不完全在于留名,其内容除了名号之外,往往还有格言和画家的心语,与画的内容相辅相成,并作为绘画作品的有机组成部分。中国传统绘画中的款书,一般包括作画的时间、地点和画家的姓名、字号,以及标题、诗文、印章等,形成中国传统绘画特有的民族形式。尤其是文人画兴起后,一些著名的画家往往又是诗人和书法家,更是将诗、书、画、印的结合推向完美的艺术境界。

(四)独特一格的审美追求

中国传统绘画的特点来源于中华民族悠久的传统文化和丰富的美学思想。中国画的传统画法有工笔画,也有写意画。前者用笔细致工整,结构严谨,无论人物或景物都被刻画得细致入微;后者笔墨简练,高度概括,洒脱地表现物象的形神和抒发作者的感情。但两种画法都要求画家在处理形神关系时要达到"神形兼备"的效果,在造型和意境的表达上都要求"气韵生动"。中国传统绘画总体上的美学追求,不在于将物象画得逼真、肖似,而是通过笔墨情趣抒发胸臆、寄托情思。画家往往只画一个山水局部、瓜果一枝一实,便剩下留白,将空白处留给观众做想象补充。

中国传统绘画侧重物象内在的精神和作者主观情感的表现。因此,中国画非常强调"立意"与"传神"。比如东晋顾恺之提出的"以形写神"和"迁思妙得",要求抓住人物的典型特征来表现人的内在精神。南齐画论家谢赫提出了著名的"绘画六法",将"气韵生动"视为第一要义。唐代画家张彦远将绘画创作规律总结为"意存笔先,画尽意在",表达画家的主体精神与想象能力超越客观物象的审美追求。

三、作品欣赏

(一)佚名《宫乐图》

唐代作为封建社会最为辉煌的时代,也是仕女画的繁荣兴盛阶段。唐代仕女画以其端庄华丽、雍容典雅著称,其中最杰出的代表莫过于张萱的《虢国夫人游春图》《捣练图》和周昉的《簪花仕女图》《挥扇仕女图》以及晚唐的《宫乐图》(见图9-2-6)。

图9-2-6 唐代《宫乐图》(纵48.7厘米,横69.5厘米,台北故宫博物院藏)

《宫乐图》描绘了后宫嫔妃十人,围坐于一张巨型的方桌四周,有的品茗,也有的在行酒令。中央四人,则负责吹乐助兴。所持用的乐器,自右而左,分别为筚篥、琵琶、古筝与笙。旁立的二名侍女中,还有一人轻敲牙板,为她们打着节拍。从每个人脸上陶醉的表情来推想,席间的乐声理应十分优美,因为连蜷卧在桌底下的小狗,都未被惊扰。这类题材在唐朝相当常见,在当时的墓室壁画中也有许多实例。但这件作品没有画家的款印,原签题标为"元人宫乐图"。作为现实主义题材的作品,画家深入细致地观察生活,捕捉生活细节,目识心记,悉心体会,把自然形态上升为艺术形态进行再现。这种写实性极强的画作,留给后世的不仅是美的感受,也因为保留了各种物质文化的实物形态而具有文物价值的一面,例如画中琵琶的形式与现在日本正苍院收藏的唐代琵琶十分相似,中段装饰所绘汹涌波涛与文献上记载的中晚唐琵琶上流行"鱼龙转化"装饰的说法可以互为印证,还有弹奏者横持琵琶的拨法,也是一种古老的弹奏方法,与今天不一样。而其他的几案、椅凳、器皿、服饰都可以作为这类视觉的文献资料供今天各学科的研究者使用。所以,现在画名已改定成《唐人宫乐图》。

《唐人宫乐图》的绢底也呈现了多处破损,然画面的色泽却依旧十分亮丽,诸如妇女脸上的胭脂,身上所着的猩红衫裙、帔子等,由于先施用胡粉打底,再赋予厚涂,因此,颜料剥落的情形并不严重;至今,妇女衣裳上花纹的细腻变化,犹清晰可辨,这充分印证了唐代工笔重彩艺术的高度成就。

(二)八大山人《竹石芦鸭图》

八大山人
《竹石芦鸭图》
赏析

第三节　外国绘画艺术

一、外国绘画概述

与中国一样,外国(本书以欧洲为主)远古的原始绘画是与雕刻、陶艺等艺术结合在一起发展而来的。独立的或者能查证作者的绘画作品,当从"文艺复兴"开始。

(一)"文艺复兴"时期

"文艺复兴"源于法语"Renaissance",原意为"再生""复活",是15—16世纪由人文主义者提出的名称,表明中世纪之后西方文明的新时代。这一场从14世纪就已开始的反映资产阶级要求的欧洲思想文化运动,是在市民阶级对天主教文化的极端厌恶与反抗中产生的,从文学到绘画,从意大利到北欧,是一场影响范围巨大的思想文化运动。所以,文艺复兴时期的艺术原意是"在古典规范的范围内复兴欧洲的文学和艺术"。而这个"古典规范"又特指"古希腊"艺术状态。其实,这只是一个口号和借口,目的还是反

对中世纪的保守和以神为上的世界观。所以,它是欧洲历史上一场伟大的思想文化运动。其核心思想是关怀人、尊重人、以人为本位的世界观,即后人所称的"人文主义"。某种意义上说,文艺复兴时期的绘画脱胎于哥特式绘画,基于基督教教义而发展壮大,两者缺一不可。文艺复兴思想的中心,是"个人"力量的觉醒。中产阶级渐渐意识到了被哥特主义埋没的属于古罗马艺术及文化的价值,这些记载着数学几何、天文、哲学及文学的文献,在追求商业成功的时代似乎比上帝更加重要。在没有意识到知识启蒙的重要性之前,这些书籍被当作无用的垃圾扔在一旁,隔了一个世纪之后才被人们恍然大悟地重新捡起。那些由于商业成功而发家致富的商人和贵族渐渐地更在乎世俗的成功而非上帝的宠爱,虽说仍然爱戴着上帝,却已经将生活的重心从追随完美的世界转换到了追求现实的金钱与权力上。利用绘画来展现自己在俗世的成功,是文艺复兴时期习以为常的事。

在这个历史背景和思想解放的氛围下,欧洲特别是意大利产生了一大批杰出的画家,其中达·芬奇、米开朗基罗、拉斐尔被称为"文艺复兴三杰"。在文艺复兴时期,几乎所有的画作都遵循着自然主义(naturalism)和哥特时期的抽象主义(abstraction),自然主义强调了人的存在、人的智慧和人的财富,是现实世界的生活,而抽象主义则强调神的存在,智慧和财富是不存在在这个世界上的,需要被跪拜憧憬的完美。所以,无论是宗教题材还是世俗生活,文艺复兴时期的画作都以表现人的面貌、力量、智慧和情感为主体,主体不再是神。

(二)17—18世纪

这一时期的欧洲绘画有了长足的发展,在绘画历史上占有重要地位。这时期,欧洲各国处在政治制度、宗教、自然科学和艺术诸多方面发展和探索的时代,整个欧洲呈现出一派多姿多彩的面貌。人类自文艺复兴觉醒之后,以新的人生观和科学手段探索自然的奥秘,以更加活泼的求知欲和好奇心去观察自然和认识世界,并产生了一大批伟大的学者和艺术家。艺术呈现的方式也不同于文艺复兴时期古典艺术的多元化局面。荷兰、意大利、西班牙、法国和英国等国家的画家都取得了巨大成就。巴洛克、洛可可、古典主义、写实艺术等各种风格倾向相互交织,并行发展,各领风骚;肖像画、风景画、风俗画、静物画、动物画都获得了极大的发展。这一时期欧洲各国涌现出一批杰出的画家,如荷兰的伦勃朗(代表作有《夜巡》《自画像》)、维米尔(代表作有《倒牛奶的女仆》《窗前读信的少女》)、哈尔斯(代表作有《吉卜赛女郎》《圣乔治民团军官宴会图》),西班牙(以及它控制下的佛兰德斯)的鲁本斯(代表作有《复活》《爱之园》《末日审判》)、委拉斯开兹[代表作有《煎鸡蛋的妇人》《宫娥》(见图9-3-1)《纺纱女》],意大利的卡拉瓦乔(代表作有《圣马太殉难》《圣马太蒙召》《基督下葬》)。18世纪末的法国是欧洲艺术的中心,最著名的是洛可可艺术风格的代表画家华托(代表作有《舟发西苔岛》《爱的欢愉》《爱的礼赞》),以娇柔浮艳的脂粉气为特色。华托可谓洛可可画风的开创者,不再受缚于古典主义的框架,更注重抒情散文诗般的绘画方式,他的画作多为在优美梦幻的田园场景中,谈情说爱的男女或调情,或野餐,或舞蹈,轻松活泼

图9-3-1 委拉斯开兹《宫娥》

的题材被后世命名为"雅宴画"。

(三) 19世纪

19世纪欧洲的重大事件是"法国大革命",它的影响使得法国成为欧洲政治与文化的中心,也使得法国成为欧洲美术的中心。这时期法国画坛涌现了许多著名画家,同时,各种思潮的美术流派不断出现,如新古典主义、浪漫主义、写实主义、印象主义等,画面上多为上流社会人们生活的写照。这与18世纪末到19世纪初的阶级斗争空前激烈、复杂,政权更迭频繁有密切联系。英国和俄国也取得了较为突出的成就。此外,北欧的瑞典,中欧的德国、匈牙利等也在民族艺术方面显得比较突出。而此时期的意大利和西班牙在艺术领域则显得黯淡无光。

新古典主义以古典主义为范本,注重表现而非想象性。绘画以稳固的轮廓线、立体的空间、沉着的颜色、清晰的光线、注重形体美为特点。其中代表人物当属雅克·路易·大卫[代表作有《马拉之死》(见图9-3-2)《荷拉斯三兄弟之誓》],鲁本斯(代表作有《对无辜者的屠杀》),安格尔(代表作有《泉》)。

图9-3-2 雅克·路易·大卫《马拉之死》

浪漫主义则注重颜色和光线的运用,更加注重对情感想象力的表现,强调素描的严谨和极端的个性化表现,以文学与哲学为基础的宗教观、自然观作为创作人物形象的重要依据。代表作有戈雅的《巨人》,欧仁·德拉克洛瓦的《自由引导人民》。

写实主义更注重对现场真实场景的再现,强调自然效果,以卢梭的《巴比松附近的橡树》、米勒的《拾穗者》(见图9-3-3)、库尔贝的《画室里的画具》最具代表性。

印象主义则同时接受着19世纪摄影术的调整,所以印象主义一方面要求画家忠于自然,同时促发画家们利用各种绘画媒介来表现摄影所不能表现的色彩效果。印象派绘画实现了画家立足传统的追求,他们善于观察并再现自然,捕捉闪动的光影和色彩。比如,莫奈用捕捉瞬间的自然光影来表现事物最纯净高尚的一面,在

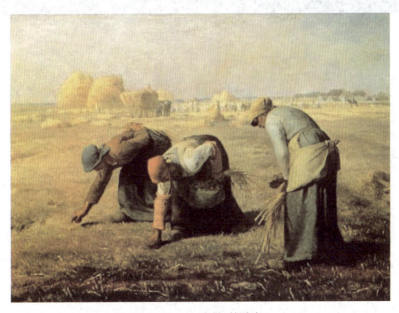

图9-3-3 米勒《拾穗者》

细腻中凸显出色彩的运用技巧,并改变了阴影和轮廓线的画法,代表作有《日出·印象》《日光下的鲁昂主教堂》《草垛》等。

后印象派除了重视色彩和在印象派之后,最大的特点是"主观化",所以也有人把他们称为"表现主义"画家。代表人物是塞尚、高更和梵高,他们被称为"后印象派三杰"。作为传统绘画与现代绘画的"分水岭",具有"承前启后"的贡献。塞尚被称为"现代绘画之父",他的代表作有《苹果和橘子》等。梵高一生勤奋,创作了大量的风景画、人物画和静物画(如著名的"向日葵"系列),表达了强烈的主观情感,色彩、线条和造型都开始具有"表现主义"的倾向。梵高使用点彩画法,他的画作色彩强烈、色调明亮;他同时受革新文艺思潮的推动和日本浮世绘的启发,以注重线条和色彩自身的表现,展现强烈个性和独特形式为追求,并大胆探索和自由抒发内心感情,代表作有《星空》(见图9-3-4)《向日葵》等。这个时期,英国、美国、瑞典、丹麦都出现了一批优秀的艺术家,特别是俄国巡回展览画派集中了一批杰出的画家,其中最著名的当属伊里亚·叶菲莫维奇·列宾,他的代表作有《伏尔加河上的纤夫》《伊凡·雷帝杀子》《意外归来》《查波罗什人复信土耳其苏丹》及《托尔斯泰》等。同时还有苏里柯夫,他的代表作有《近卫军临刑的早晨》《女贵族莫洛佐娃》《攻陷雪城》等。

图9-3-4 梵高《星空》

二、作品欣赏

(一)《蒙娜丽莎》

《蒙娜丽莎》是意大利文艺复兴时期画家列奥纳多·达·芬奇创作的油画,现收藏于法国卢浮宫博物馆。该作品表现了女性的典雅和恬静的形象,塑造了资本主义上升时期城市有产阶级的妇女形象。

《蒙娜丽莎》(见图9-3-5)原作尺寸为纵77 cm、横53 cm,该作品画于一块黑色的杨木板上。《蒙娜丽莎》画像没有眉毛和睫毛,面庞看起来十分和谐。直视蒙娜丽莎的嘴巴,会觉得她没怎么笑;然而当看着她的眼睛,感觉到她脸颊的阴影时,又会觉得她在微笑。蒙娜丽莎的微笑中,含有83%的高兴、9%的厌

恶、6%的恐惧、2%的愤怒。蒙娜丽莎坐在一把半圆形的木椅上，背后是一道栏杆，隔开了人物和背景，背景有道路、河流、桥、山峦，它们在达·芬奇"无界渐变着色法"的笔法下，和蒙娜丽莎的微笑融为一体，散发着梦幻而神秘的气息。

《蒙娜丽莎》是达·芬奇于1503—1517年之间创作完成的，它继承了希腊古典主义庄重、典雅、均衡、稳定和富有理想化、理性化的表现规范。它突破了中世纪神像绘画的冷漠、刻板，而把"人间"的温情、亲切和美丽也就是"人本"的世俗性微妙、细腻、深刻地呈现在世人面前。据史料记载，"蒙娜丽莎"是当时佛罗伦萨著名银行家佐贡多的妻子。

《蒙娜丽莎》的姿势，已经升华为一种神圣的符号，它不仅仅是艺术规律问题，不仅仅是对文艺复兴人文思想大潮的冲击，而是心灵回归者、觉醒者心中的一个崇高细致理想的显现。《蒙娜丽莎》具有另一种难以说明的象征意义，如佛的坐势、站势、讲道姿势，菩萨的动势，基督的几种象征性姿势：如两手摊开，一手持十字，一手

图9-3-5　列奥纳多·达·芬奇《蒙娜丽莎》

指天，这有某种非世俗的意味，不是做作，而是不得不是如此，是最不自然最自然，最不简单最简单，最轻松最沉甸甸的样式，你无法赞美它，又无法挑剔它，它就是这样，原始的样子，人们只能沉醉其中，而不能有条理地褒贬它。

一切欺骗与神秘都集中在《蒙娜丽莎》身上，而令人们产生一种畏惧。《蒙娜丽莎》是一个精力充沛的形象，在该幅作品面前，不能说她是女人肖像，她穿越一切无所不见又视而不见的空洞目光，想躲避是办不到的，而想迎接那目光同样也是枉然。奇异的前额，广阔得失去了一个平凡人的味道，弥漫在脸上的那种神奇表情，似笑、非笑使人们无法相信这是一张现实的脸，而它的存在，又无法使人们的怀疑进行得彻底。《蒙娜丽莎》的表情，像东方佛教中佛陀的表情一样，是非凡人所能做出来的。蒙娜丽莎不是因为什么而微笑，她只是静静地在那，脸上是自然地出现的一种永恒的、无所谓表情的表情。《蒙娜丽莎》的美学意义，主要在于人物形象焕发出的人性的光辉；而在这之前，即使是人的形象，也带有或多或少的宗教气息。

达·芬奇试图以现实的人物入画，意在对中世纪"神本"人物的反叛，尤其是完美的古典主义的技法呈现，直至今日，《蒙娜丽莎》依然是写实肖像画的典范。在构图上，达·芬奇为了加强人物的时代特征，打破了传统的构图方式。其实，中世纪教会认为，腹部以下为情欲，而禁止人物肖像画到腹部以下。达·芬奇把人物画到腹部以下，是对中世纪观点的公开对抗。该画完全消除了中世纪绘画中的呆木僵硬表情，表现出一股活鲜鲜的生气；其美学价值首先就体现于这种先进的审美理想中。在技法上，达·芬奇成功地将"渐隐法"运用于《蒙娜丽莎》。"蒙娜丽莎"人物形象，与背景界限不太明晰，人物轮廓不那么明确，仿佛融入背景之中。尤其是在该人物形象的眼角和嘴角处，作者是着意使用了"渐隐法"绘画技法，让眼角和嘴角渐渐融入柔和的阴影之中，从而造成了含蓄的艺术效果，极大地丰富了形象的意蕴。《蒙娜丽莎》双眼周围及毛发经过精细刻画，眼睑自然得体，睫毛浓密，每一根都经过细致的描绘，曲折自如，宛如出自皮下，极为逼真。鼻上那纯美柔嫩的粉色鼻孔也栩栩如生。嘴唇微翕，从玫瑰红唇到鲜嫩的粉颈，无处不是生动的肌肤而非颜料堆砌。如果人们凝神观看喉头的凹陷之处，仿佛还能感受到脉搏的跳动。

法国工程师和发明家帕斯卡·科特，用一种新的高科技多光谱相机发现，"蒙娜丽莎"曾有过眼睫毛、眉毛和更灿烂的微笑，而且，在其膝盖上搭了一件有毛皮内衬的外套。科特的红外线摄影也揭示了在好几层颜料的下面，藏有艺术家起草的素描。蒙娜丽莎本人的肤色应该是暖粉色，她身后的天空应该是生动的蓝色，而不是如今人们所看到的灰绿色。科特认为，画面如今展现出的深绿色背景是500年岁月中，

油墨颜色沉淀的结果。原来达·芬奇使用"晕涂法"使得整幅画融合了共计40层超薄油彩,每层厚度仅2微米。油彩由些微不同的颜料组成,营造出蒙娜丽莎嘴角模糊和阴影效果,令人隐约感到她在微笑,但仔细看时笑容就消失无踪。

"蒙娜丽莎"的女性特点深刻地渗透在"笑容"里。仿佛的手势,代表一种具体意思,"蒙娜丽莎"代表了达·芬奇以基督的目光审视世道的含义,但这并不是说艺术的高境界是一种抽象精神,而恰恰相反,这种境界正是通过具体的形象显示出来的一种具体抽象。"蒙娜丽莎"的眼睛、额头、嘴、绝无仅有的手,都是生动具体的。所以说,艺术将人的精神升华为一种可视的形象是必须的,将可视的形象纯净为宗教的境界是可能而必然的,美与神秘有着不解的因缘。几个世纪来,这幅名画还被增添了更多的神秘色彩。无论是因为"最著名的微笑"还是由于隐藏在女主角蒙娜丽莎容颜下的"双性人"之谜,这幅伴随着许多谜题的名画都时刻处于人们研究学习的中心。

(二)《自由引导人民》

《自由引导人民》赏析

第四节　现代绘画艺术

"现代绘画"是一个相对的概念。它既指时间上的(一般指20世纪以后),同时也指审美观念和绘画技法方面与传统有别的"现代性"。它的产生与人类社会历史的变化、科技等生产力的发展、文明的进程、思想观念的变革等都密不可分。20世纪以来,西方画坛出现了现代主义美术的各种思潮和流派,其中包括野兽派、未来派、立体派、抽象主义、表现主义、超现实主义、构成主义、新造型派、超前卫艺术、波普艺术等,在形式上不断翻新,在手法上标新立异,形成了一种十分复杂的艺术现象。

20世纪是一个能人辈出的世纪,这些人都具有天赋和创造力,无论在形式还是在内容上,使绘画产生了彻底的转变。有很多历史事件不仅改变了绘画艺术,也改变了社会与文化本身:两次世界大战到美苏之间的冷战,再到柏林墙的倒塌和东欧剧变。技术与医学的进步改善了生命的质量,大众化教育与大众化传媒的普及提升了社会的平均文化水平,尤其是大众化传媒为全球化的进程打下了基础。全世界的年轻人穿着非常相近,他们吃着同样的食品,喝着同样的饮料,关注着共同的赛事、电影和音乐会,他们被这些相同的因素所塑造,就连思维方式也有些近似。与此相同,绘画艺术也失去了其地域与民族的属性,变成了一种统一的世界语言,受着一种中央动力的驱动。

一、现代绘画艺术的特点

单就绘画艺术而言,这个时期的绘画有以下三个基本特征。

（一）重时代

由于人类社会在经历了两次世界大战之后各方面都发生了巨大的变化，尤其是哲学思想对文学、艺术的影响尤为深刻，所以无论是文学上的各种"现代派"如存在主义、荒诞派、魔幻现实主义、意识流等，还是绘画上的表现主义（早期如法国画家梵高、挪威画家蒙克，后期如德国的基佛等）、立体派（西班牙画家毕加索）、抽象主义（早期如俄国画家康定斯基，后期如美国画家皮洛克、德库宁、罗斯科以及中国当代的丁乙等）都与传统的文学艺术大相径庭、面貌崭新，"辨识度"非常高，具有十分鲜明的时代性。

（二）重个性

艺术家包括画家对创造性的追求与思维的活跃，都使得他们一直以来就是这个社会最富有个性的人群之一。而20世纪之后生产力的发展极大解放了各种生产关系，以哲学为代表的各种新思潮的不断涌现，人的自由（无论是身体还是思想）也得到了前所未有的尊重和舒展。这给现代画家在创作中充分表达自己的个性提供了传统社会完全不具备的广阔空间和各种条件。所以"现代画家"的各种标新立异、非主流甚至某种"骇人听闻"（比如一些行为艺术和装置艺术等）的创作活动和作品大量出现。这种个性也经常体现在画家的日常生活中，比如毕加索（见图9-4-1）、达利等。而那些没有个性、缺乏特点的作品也就淹没在了时代的洪流之中。当然，那些有个性的作品也是价值复杂、良莠不齐的。

图9-4-1　毕加索《亚威农少女》

（三）重创造

"创造"与"个性"是密切相关的，个性是创造的前提之一，创造是艺术的生命，艺术的本质是审美和创造。以往的画家大多比较保守甚至只懂得或者说习惯于继承传统，甚至模仿前人而言的。而"反传统"现代画家尤其是"现代派"画家的"旗号"之一，他们往往以和前人相似为耻、以"与众不同"为荣，会花更多的时间和精力用于新的题材、语言、材料和技法等的思考和探索上，以获得一定的艺术贡献、更多的成就感和创作乐趣。其实这也是上述生产力解放、人类有更多自由以及艺术市场的发展和竞争的一个结果。

二、作品欣赏

现代艺术（年代更近的以表达观念为重点的也称"当代艺术"）种类众多、纷繁复杂。而其中的"抽象主义"是发展得比较长久、成熟、完整而且具有持久影响和生命力的种类。所以，我们将以"抽象表现主义"为突破口重点介绍两位美国抽象画家和一位中国抽象画家，以其画作让大家对现代艺术的基本特征有一个感知性的认识。

抽象表现主义是指一种结合了抽象形式和表现主义画家情感价值取向的非写实性绘画风格。抽象表现主义发展于20世纪40年代中期的纽约，蓬勃于20世纪50年代，为纽约画派（New York School）领导下的时代风潮。该运动存在着多样的绘画风格，画风多半大胆粗犷、尖锐且尺幅巨大。画作色彩强烈，

并经常出现偶然效果,例如让油彩自然流淌而不加以限制。

从历史上看,抽象表现主义总体上呈现两种发展趋势:一种是行动绘画,即重点强调画家作品中的即兴、动感和生命力;另一种是色域绘画,更注重几乎覆盖整个画布的大片色彩。抽象表现主义实际上是受到欧洲立体主义和超现实主义运动的影响,在20世纪30年代到40年代之间流传到美国,从而深刻影响着大批美国艺术家。抽象表现主义画家的作画手法独特:他们用密集的色彩、巨大的尺幅或者疯狂的使用颜料,与观者产生了深刻的情感共鸣。并且你看得越多,你越能够在内心对它们做出判断。毕竟人的一生需要用理智和直觉做出各种各样的判断,时间越久,你的判断才愈加准确。抽象表现主义豪放、粗犷、自由的画风,反映美国人崇尚自由、勇于创新的精神,却也隐含现代人内心焦虑和苦闷的悲剧情调。所以也具有鲜明的"时代性"。大体而言,我们在画布上看到的东西,只属于画布,而不属于任何别的地方。但是,在画家开始工作前,它比以往任何时候都要更为强烈地调动起他的腕力、他的活力和心境,以及在艺术创作过程中所作出的种种决定。主观能动性在这里变得更为清晰可见。很多抽象表现主义艺术家运用抽象来表现个人的情感,同时也广泛利用绘画技巧、探索不同的风格和意图。

(一)杰克逊·波洛克

杰克逊·波洛克(Jackson Pollock,1912—1956),与抽象表现主义密切相关的一个词语——行动绘画(Action Painting),就是从他发表的宣言中所诞生。波洛克出生于美国怀俄明州考第镇(Cody),抽象表现主义绘画大师,也被公认为是美国现代绘画摆脱欧洲标准,在国际艺坛建立领导地位的第一功臣。1929年,他就学于纽约艺术学生联盟,师从本顿。1943年开始转向抽象艺术。1947年开始使用"滴画法",把巨大的画布平铺于地面,用钻有小孔的盒、棒或画笔把颜料滴溅在画布上。其创作不作事先规划,作画没有固定位置,喜欢在画布四周随意走动,以反复的无意识的动作画成复杂难辨、线条错乱的网,人称"行动绘画"。此画法构图设计没有中心,具有鲜明的抽象表现主义特征。

波洛克将流质的油彩和涂料,利用泼、滴、洒等方式表现在画布上;他常借由单色的不透明油彩在画布表面上制造出镂空缠绕的花边网孔,来达到传统油画中的透明表现。

波洛克创造了举世闻名的"滴画"(见图9-4-2),他的滴画成了无拘无束的美国性格的典型表现,成了抽象表现主义的经典作品,他是重视创作行为过程的"行为绘画"的先驱者。其作品的不定型、无形象、随机性等特征,充分表现了自由奔放、不拘一格的现代艺术精神。

波洛克创立的绘画意义在于三个方面:一是改变了传统架上绘画的观念,绘画不再是美学的设计,而成了承担由内心支配的人的运动的载体,绘画不再是通过形象或形式来象征地表现情感,而成了画家情

图9-4-2 波洛克《Lucifer》

感流泻的直接记录;二是改变了绘画的空间,在行动绘画中不再存在前景和背景,传统的构图关系消失了,一切空间关系不复存在了,是一个画家参予的画面;三是画面没有主题,没有中心,没有主次,漫无边际,绘画仅作为这无边际整体中的一块,这种绘画可以任意分割。因而,波洛克的画的根本意义在于摆脱一切束缚,追求极端的自由和开放,它促使了人类大胆创造意识的发展。

（二）马克·罗斯科

马克·罗斯科及其作品

（三）丁乙

丁乙及其作品

本章拓展阅读：

1. ［美］迈耶·夏皮罗著,沈语冰、何海译:《现代艺术: 19 与 20 世纪》,江苏凤凰美术出版社,2015 年版。
2. 李全华等编著:《美术鉴赏》,浙江大学出版社,2008 年版。
3. ［英］A.J.汤恩比、［美］H.马尔库塞等著,王治河译:《艺术的未来》,广西师范大学出版社,2005 年版。

本章思考练习：

1. 何谓绘画？包含什么特点？
2. 中国古典绘画艺术有哪些基本要素？
3. 西方绘画艺术有哪些基本要素？
4. 绘画艺术有几种分类方法？

本章拓展：

1. 中国美术网： http://www.ms.net.cn/ms/index.asp
2. 故宫博物院·绘画论谈： https://www.dpm.org.cn/paints/talk/249085.html

第十章
影视艺术欣赏

电影和电视作为最年轻的艺术,它们不断地使用现代高新科学技术手段,使自己获得了无与伦比的发展速度和表现能力,赢得了最为广泛的欣赏群体。

第一节 电影艺术

一、电影艺术的发展历史与分类

图 10-1-1 谭鑫培主演《定军山》剧照

电影是在摄影的基础上发展起来的,它是现代科学技术与艺术相结合的产物。电影艺术是通过画面、声音和蒙太奇等电影语言,在银幕上创造出感性直观的形象,再现和表现生活的一门艺术。由于电影诞生在音乐、舞蹈、戏剧、绘画、雕塑、建筑之后,人们也常将其称为"第七艺术"。

1985年12月28日晚,法国卢米埃尔兄弟在巴黎一家咖啡馆放映《火车进站》《水浇园丁》等短片,这被电影史学家定为电影正式诞生的日子,这也标志着无声电影时代的开始。此后,电影这门艺术获得迅速发展。中国电影诞生于1905年,以北京丰泰照相馆拍摄的《定军山》(见图10-1-1)作为标志,该片由著名京剧演员谭鑫培主演,算是一部戏曲舞台纪录片,而中国第一部故事片是1913年的《难夫难妻》。

电影艺术的样式可分为故事片、纪录片、科教片、美术片等四大部类。作为电影艺术最主要的样式——故事片又可分为诸种类型。比如按照电影的特征可分为诗电影、散文电影、戏剧式电影等各种体裁。电影艺术在近百年的发展历史中,每个阶段都会向姊妹艺术吸收借鉴而呈现出不同的特质。比如20世纪20年代,电影艺术向诗歌学习,蒙太奇诗电影成为当时的主流,以苏联蒙太奇电影学派为代表,涌现出爱森斯坦的《战舰波将金号》(见图10-1-2)、普多夫金的《母亲》等一批著名影片。20世纪30年代至40年代,电影艺术转而向戏剧学习,戏剧式电影盛极一时,尤以美国好莱坞电影最为著名,出现了《魂断蓝桥》《卡萨布兰卡》等影片。20世纪50年代至60年代,电影艺术向散文和小说学习,纪实性的电影达到高峰,出现了意大利的《罗马11时》等一批纪实性电影和《罗果和他的兄弟们》等一批小说式电影。20世纪后半叶以来,电影艺术的样式向更为多元化的方向发展,特别是21世纪以来,随着数字技术的发展,电影艺术更是创造出了无数的银幕奇观。

图 10-1-2 《战舰波将金号》海报

在世界文化史上,电影艺术经历过三次重大变革,这些变革无不与现代科学技术发展密切相连。第一次变革是从无声到有声。最初的电影都是无声电影,被称为"默片"。直到1927年,美国电影《爵士歌王》中加入了四支歌和一些台词与音乐伴奏,才开启了电影史上的有声电影的序幕。这部电影标志着有声电影的诞生。从此,电影由纯视觉艺术发展成视听综合艺术,音乐、音响和人声成为电影重要的艺术元素。中国的第一部有声电影是1931年的《歌女红牡丹》(见图10-1-3)。

图10-1-3 《歌女红牡丹》剧照

电影艺术史上的第二次大变革是黑白电影到彩色电影的转变。最初的电影都是黑白片,早期电影曾经采用人工上色的方式在黑白电影胶片上涂上颜色,比如苏联《战舰波将金号》就是经过人工上色,使得战舰上的旗帜变为红色,在起义时冉冉升起。1935年,《浮华世界》使用了彩色胶片拍摄,这是世界上第一部彩色电影。中国第一部彩色故事片是1948年的《生死恨》(见图10-1-4),它作为一部兼具戏曲特色的艺术片,由梅兰芳先生主演,费穆担任导演。

电影艺术史上第三次大变革,是从20世纪90年代至今,与高科技一起大踏步地迈入了电影史的新纪元。计算机三维动画、数字技术、多媒体技术和虚拟现实等高科技手段在电影领域的应用,以极富想象力的艺术手法和逼真的艺术效果,为电影艺术平添了巨大的艺术魅力。比如《真实的谎言》《侏罗纪公园》《泰坦尼克号》《指环王》《哈利·波特》《骇客帝国》等电影作品,它们强烈的真实感,巨大的视觉冲击力,都得益于高科技的辅助与创造。尤其是数字技术进入电影,使得电影艺术的创作与制作出现了巨大变化。例如2010年公映的《阿凡达》(见图10-1-5),掀起了一股3D电影的热浪。2012年上映的《少年派的奇幻漂流》以动作捕捉技术,将人转而制作成了一只大老虎在电影中呈现。2014年的《星际穿越》,借助数字技术呈现了大量让人叹为观止的太空奇景。

图10-1-4 《生死恨》海报

二、电影艺术的审美特征

电影艺术作为一门综合艺术，几乎拥有着其他艺术的所有表现手段。电影艺术的审美特征，我们可以从高度综合性、反映现实的逼真性、视听的高度融合性和时间空间的高度自由性四个方面来分析。

（一）综合性

电影艺术是各种艺术中综合性最强的一门，电影艺术几乎拥有着其他艺术的所有表现手段。电影艺术可以将视觉艺术和听觉艺术、时间艺术与空间艺术、纪实艺术与表演艺术、再现艺术与表现艺术有机综合在一起。同时，电影艺术还吸收各门艺术的长处和特点丰富自己的艺术表现力。因而，电影艺术也成为一种集合集体智慧创作的艺术，将编、导、演、摄、美、录、道、服、化等多个职能部门集合在一起，在导演的总体构思和制片人

图 10-1-5 《阿凡达》海报

的宏观策划中完成各项摄制任务。

电影艺术的综合性主要体现在两个方面。一是多种艺术的综合，能将各种艺术元素集于一体。它汲取各种艺术的表现特色，如：汲取绘画对光、影、色、线条、体积的独特处理手法，以及运用二维平面创造三维空间的特性；汲取音乐的韵律美、节奏美和音乐独特的听觉艺术元素；汲取文学塑造人物形象与典型的方法、故事情节的结构安排技巧、细节的描写刻画等。二是电影艺术与科学技术的综合。电影艺术是各种艺术中科技含量最高的一门艺术，它综合光学、声学、电子学、计算机科学的最新研究成果。纵观前面介绍的无声片、有声片到现今的彩色片和立体电影，无不与科学技术的发展密不可分。

（二）逼真性

电影艺术最早被称为"活动的照相"。所谓的"照相"就是真实地记录生活中的原貌，呈现出来的画面是静态的。而"活动的照相"也真实地记录生活的原貌，只不过把可见的事物在运动中记录下来，所呈现出来的画面是动态的。因此，逼真性成为二者的共同特性。电影艺术的逼真性除了还原人物、景物的真实之外，还能使物体的声音和人的语言，与活动的画面结合在一起，使得逼真性更为突出。另外，电影艺术还能够把生活中的颜色和色调逼真地反映在银幕上，使人们直接观赏到色彩艳丽的世界。因而，银幕上的生活由于运动的画面、声音和色彩三者的有机结合，更加接近于现实生活。影片的内容就是生活本身，它真实地反映了生活的本质，用镜头真实地记录了生活。它的逼真性不言自明。

电影艺术的逼真感还通过另一种表现手段呈现，即蒙太奇。蒙太奇来源于建筑学用语，意为装配、组合、构成等，在电影艺术中，这一术语被用来指画面、镜头和声音的结构方式。人们最早发现蒙太奇是因为电影放映过程中胶片被烧断了，只好用胶水将两头黏合，中间的过程自然被剪断了，于是出现了剪辑。实际上，蒙太奇的完整概念，还应该包括以下三个层面：其一，从技术上说，蒙太奇就是剪辑；其二，从艺术上说，蒙太奇应当是电影的基本结构手段和叙事方式，不但镜头与镜头、段落与段落，甚至画面与声音都可以构成蒙太奇组合关系；其三，从美学上说，蒙太奇是影视艺术独特的思维方式，也是一种独特的创作方法。蒙太奇在电影中也似乎不都是在后期剪辑之中体现，也在前期的文学剧本和分镜头剧本中呈现，

甚至也会在各个创作部门合作完成的整个创作拍摄过程中。

（三）融合性

电影艺术是视觉与听觉为主的影像艺术。视觉、听觉以及视听融合性都是电影艺术的基本特性。比如绘画艺术是用画面来塑造形象，但缺少音响效果；音乐艺术是用声音来塑造形象，但缺少画面和形象感。而电影艺术使音响与画面获得了高度融合。电影艺术不仅善于汲取绘画的特点，还要考虑画面的安排，关注画面的美感；同时还善于通过各种音响来构成节奏感与和谐美。音响和画面的高度融合性，使形象更为真实、丰满，更具立体感。比如《满城尽带黄金甲》（见图 10-1-6）中菊花台的画面外传来令人荡气回肠的《菊花台》的音乐，构成音响与画面渗透、情景交融的意境。

图 10-1-6 《满城尽带黄金甲》海报

实际上，电影艺术的画面主要是通过摄像机的镜头拍摄记录下来，由此产生了远景、全景、中景、近景、特写、大特写等景别，平视镜头、俯视镜头、仰视镜头等不同的角度，标准镜头、长焦镜头、短焦镜头、变焦镜头等不同的焦距，以及推、拉、摇、移、跟、升、降在内的各种镜头移动，产生一种接近于现实生活的逼真感受。

（四）自由性

电影艺术是一种典型的时空综合的艺术。它作为一种全新的综合艺术，是在时间与空间上同时展开的。电影艺术的时间是指空间化了的时间，成为具体可闻可见的空间运动；电影艺术的空间是指时间化了的空间，它有一个时间的流动过程。电影艺术既是在空间中展开的时间艺术，也是在时间上延续的空间艺术，它把时间艺术的表现性与空间艺术的造型性有机地结合，成为拥有时空自由的一门崭新的艺术。由于电影艺术的这种特性，它在时空结构上具有了极大的自由性。比如受众对一个时空统一的镜头的感受并不是纯粹用钟表来计算的，它还受到镜头中所包含的信息量的多少以及它的节奏的影响。信息量大，时间感就短，信息量少，时间感就长；节奏变化强烈，时间感就短，节奏变化缓慢，时间感就长。

当然，这里涉及电影艺术时空交错的问题。所谓"时空交错"指的是打破现实时间的自然顺序，将过去、现在和未来的时空场面进行交叉衔接，将联想、回忆、幻觉、梦境同现实融为一体，使时空呈现出跳跃性并获得多层次的展示。电影艺术似乎有一种不受物理空间和自然时间束缚的力量，与其他艺术相比，电影艺术更能摆脱时空的客观规定性，从而获得更大的自由。

第二节 电视艺术

电视艺术也是现代科学技术高度发展的产物，是 20 世纪人类最伟大的发明之一。电视艺术与电影

艺术、广播艺术相比,更为年轻。它的发展速度之快、影响之大,是此前其他传播媒介所无法比拟的。

一、 电视艺术的发展与分类

随着电视艺术的崛起与普及,加拿大传播学家麦克鲁汉早在20世纪60年代就提出了"地球村"的概念,认为电视和卫星等技术的出现,使地球"越来越小",人类已跨越空间和时间的限制,使信息在瞬息间便可传送到世界的每一个角落,因而地球也就变成了一个村庄。

(一) 电视艺术的发展

图10-2-1 《一口菜饼子》拍摄花絮图

电视艺术的出现与发展,大体经历了四个阶段:黑白电视阶段、彩色电视阶段、多路传播电视阶段、卫星传播电视阶段。目前,电视正在向智能化、数字化和多用途化迈进,电视转播也由卫星传播转为卫星直播。

电视艺术在中国,先后经历了初创期、停滞期、复苏期和发展期。1958年,中国第一台黑白电视机在天津诞生。同年5月1日,我国第一座电视台——中央电视台的前身北京电视台实验播出,标志着中国电视事业的开端;6月15日播放了我国第一部电视剧《一口菜饼子》(见图10-2-1),中国电视艺术从此诞生。当时,全国只有50多台黑白电视机。1971年,全国已建有电视台32座。21世纪初,中国大陆的电视覆盖率高达94%。据相关资料表明,中国现有各级各类电视台近3 000个,覆盖了全国城乡,一些大城市可以收看数百个频道,人们可以使用电脑、iPad、手机等移动终端来收看各类电视节目。

电视艺术的发展历史

(二) 电视艺术的分类

电视文艺作为电视艺术的重要组成部分,主要是指电视屏幕上播出的各式各类文艺节目,包括电视剧、电视综艺节目、电视艺术片、电视专题文艺节目,以及音乐电视(MTV)、电视文艺谈话类节目、电视娱乐节目(如游戏类、益智类、竞赛类节目,以及近年来多种多样的电视"真人秀"等选秀、生活服务类节目)等。同时,电视文艺还包括直播或播映的电视文学、电视音乐、电视舞蹈、电视曲艺杂技、电视戏曲、电视戏剧、电视电影,乃至于众多亚艺术电视节目如艺术体操、冰上舞蹈、时装表演等。

电视剧是电视艺术的主要类型。电视剧是文学艺术与科学技术发展相结合的产物,集光、影、声、色为一体,融绘画、雕塑、音乐、舞蹈、戏剧、摄影、电影的精华为一炉,用现代化的录像手段塑造鲜明的屏幕形象制作而成的,以家庭传播方式为主要特征的一种崭新的艺术样式。电视剧的品种繁多,主要包括单本剧、连续剧、系列剧或小品等。单本剧是电视剧中一种常见的形式,它具有独立的故事或情节,基本是一次播完,情节紧凑,人物不多,时间大致在半小时至两小时之间。为数众多的连续剧,是电视剧中的一种重要形式,故事情节常常复杂曲折,剧中人物繁多,主要人物和情节具有连贯性,每集演播全剧的一段故事,并在结尾处留有悬念,吸引观众连续收看,如《人间正道是沧桑》(50集)、《人民的名义》(52集)等。系列剧是一种类似于电视连续剧的形式,它由几个主要人物贯穿全剧,但故事情节并不连贯,每集都有一

个完整的、独立的故事,观众可以连续收看,也可以任意选看其中的几集,如北京电视艺术中心的《编辑部的故事》、HBO电视网的《欲望都市》等。电视小品,被称为电视剧中的轻骑兵,播映时间短,人物、情节都比较单纯,常常撷取生活中的一件小事或人物的一个特征,迅速及时地反映生活的某个侧面。

二、电视艺术的审美特征

从审美特征上看,电视与电影作为姊妹艺术有许多相似之处。它们都是综合艺术,也都是现代科学技术的产物,都采用画面、声音、蒙太奇等艺术语言,在艺术表现手法上也有相似或相同之处。因此,我们常会将其作"影视"并提。但是,电视作为一门独立的艺术,又有自己独特的审美内涵和美学意义。

(一) 科学性与艺术性的统一

电视艺术作为传媒学的一门新兴学科,也是传播学的一门正式学科。电视的诞生,距今仅有不到百年的历史。1936年11月2日,BBC(英国广播公司)在伦敦的亚历山大宫播出的歌舞晚会,成为世界上第一家正式播出的电视文艺节目。二战结束后,科学技术进一步发展,彩色电视、卫星电视、高清电视及液晶电视等高科技的发展,使得电视艺术的科学性审美特征更为显著。

然而,电视艺术的科学性始终与艺术性紧密相连。苏联美学家仓列夫曾在《美学》中说:"电视不仅是一种向广大群众传输信息的手段,还是一种从审美上加工过的有关现实世界的印象传到四面八方的一种新的艺术。"在电视艺术的各类节目中,如综艺节目、专题文艺节目、电视电影、电视戏剧、电视音乐、电视舞蹈、电视文学、电视剧、电视曲艺、电视杂技、电视魔术、电视娱乐节目等,都借助科学手段创造出新的艺术形式。这种艺术在审美上的突出特征就是独特的艺术语言与艺术手法。由于电视采用的是和电影完全不同的技术原理,电视的荧屏较小,清晰度较弱,难以表现众多人物和较大的场面,在镜头运用方式上也多采用中、近景和特写,少用远景和全景,场景转换不会太快,以便于电视观众弄清人物和剧情。所以研究电视观众的审美视角也成为电视艺术特别重要的一个内容。但是,电视艺术的制作周期短,成本低,又快捷灵活、轻便自由,所以它更加贴近百姓、贴近生活。

(二) 迅速性与灵活性的统一

电视艺术传播的迅速性使得它的灵活性特点更为显著。仅就创作特性来讲,电视艺术的迅速性和灵活性可以从画面、角度和样式三个方面来考察。

首先,就媒介载体而言,电视与电影的画面有大小之别,电视屏幕多采用特写镜头,以突出酷似现实中的亲密感和戏剧情景的真实感;同时,电视特写镜头通过人物面部反应来展示事件,甚至极其细微的表情和手势都可能胜过十分强烈的外部动作,这便是电视场面调度的独特之处。其次,电视艺术采用多台摄像机同时拍摄,并在一定程度上采用电影的剪辑方式。由于摄像机观察和摄取物像角度可以让观众在同一时间内看到不同空间,更善于表现平凡世界中的奥秘和事物的纵深感,因此,很多优秀的电视剧作家可以将生活中常见的人物、平凡的事件编织成短小的故事拍成电视剧,善于发挥平凡事物的奇妙魅力,表现生活的独特角度。电视艺术可以通过多种样式的作品随意切入生活的任何侧面,并通过不同角度加以反映。同时,电视艺术着眼的不仅是生活的广度,还在于反映生活的深度和人物的深情。最后,电视艺术表现的灵活性,还表现在篇幅和容量上有极大的自由。电视艺术不像电影艺术会受限于放映时间,电视艺术属于送戏上门,收看方便,时间上可长可短。比如中央电视台曾放过一个不足一分钟的短剧,而英国长达1 144集的《加冕街典礼》,连续播放了十余年。

(三)创作性与参与性的统一

所谓的创作性,是指电视艺术是"一度创作"和"二度创作"的融合体。所谓的参与性,是指电视艺术可以吸纳观众注意与参与进行"三度创作"。观众观赏电视艺术,具有一种较强的参与感,或曰介入性,这也是电视艺术所独具的审美特征。

首先,屏幕播出的特性决定了电视艺术的参与性。凡是在屏幕上播出的电视节目,都具有一种参与性,比如电视新闻节目,播音员在播音时就像是在与观众面对面的直接交流,这种交流本身就会使观众产生强烈的参与感。其他各类节目,也都带有这种交流性:《跟我学》《为您服务》《养生堂》《中国青年歌手电视大奖赛》《中国诗词大会》等以及大型文艺节目,更是与观众进行交流的节目。这样,屏幕播出本身,就形成了一个鲜明的特性——努力追求与观众的情感交流,将观众引入电视节目中去,产生一种身临其境的直接参与感。然而,电视艺术的视听结合和形式的多样性改变了观众与艺术的关系,结合技术的发展不断给观众以新的审美体验。比如电视艺术从单向传播与观众视点单一的屏幕观看方式,发展成为与电视前观众直接交流,通过微博、短信、微信、手机 app 等方式产生直接的参与交流。因此,电视艺术的交流特性便天然地成为其重要的审美属性。

其次,特殊审美心理决定了电视艺术的参与性。观众观赏电视艺术与观赏电影艺术时的审美心境是不同的。电视机摆在自己家里,天长日久,就像家庭中一件普通的家具一样,直接介入了家庭成员的日常生活,从而产生一种自然的亲切感。欣赏电视艺术的观众处在"第三者"的立场"看戏"。电视艺术中的人物,更多的是通过特写镜头,直接向观众讲话,目的是"倾吐感情",因此观众是在"当事者"的立场"参与"。由于电视艺术具有家庭观赏的特征,电视艺术作品中的人物就成为家里的一位"客人",甚至是家庭生活中的一位"成员"。他们面对面地与观众促膝相谈,讲述他们各自的人生命运和动人故事,这种特殊的表达方式,使观众产生一种强烈的参与意识,获得独特的审美享受。

最后,媒介融合方式决定了电视艺术的参与性。媒介融合给电视艺术带来了极为巨大的变革,尤其是"一云多屏"的实现,使得观众和电视节目之间的互动手段获得了大大的丰富。比如《中国好声音》利用微博、微信竞猜学员的梦想与导师选择结果,这种依托节目核心看点设计的竞猜游戏,有效地实现了观众与节目的实时互动,增强了节目的参与感和代入感。另外像电视台与网络的融合实践,使得电视新闻以新媒体、多媒体思维的方式产生极大的影响力。比如 2012 年开始打造的"央视新闻",确立了微博、微信、客户端"三箭齐发"战略。在一年的时间里,新媒体总用户数超过 8 000 万,其中微博用户 3 350 余万,微信订阅用户 163 万,客户端下载量为 2 200 余万。在重大时政报道、突发事件报道等方面,"央视新闻"发挥了独特优势,通过电视屏幕的发稿、全面参与报道、多屏互动传播等方式,进一步打通了电视和网络两个舆论场,实现新闻信息的多渠道传播,也使得电视的单项传播融合了新媒体呈现向双向互动传播的转变。

第三节 影视艺术欣赏

电影、电视艺术作为视听组合的综合艺术,对它们进行欣赏侧重在人物表演、镜头运动、画面组合、音响艺术和光照色彩等方面,这些表现手段给观众带来了直接的感官刺激,造成对于某种社会生活或自然现象的"逼真幻觉"。

因此，对于影视艺术的欣赏不仅需要观众具有敏锐的艺术感觉力，还需要观众具有相应的思想洞察力和理论概括力。比如根据海明威的同名小说改编的电影《老人与海》，我们在此片中可以通过桑提亚哥的个人特殊经历，感知到"硬汉精神"或海明威所追求的人生真谛的哲理思考。因为影片中的情景气氛和人物性格特征，能在人们心中唤起某种具有普遍意义的人生体验，也能调动观众对于海明威作品一贯风格及影视形象背后的象征表意功能的认知。

一、电影作品欣赏

（一）《海上钢琴师》

《海上钢琴师》（见图10-3-1）是由朱塞佩·托纳托雷执导，亚历山卓·巴利科根据1994年的剧场文本《1900：独白》改编，由蒂姆·罗斯、比尔·努恩、梅兰恩尼·蒂埃里主演的剧情片。它于1998年10月28日在意大利上映，4K修复版于2019年11月15日在中国上映。《海上钢琴师》首次以4K修复版与观众见面，以先进的图像超分辨率技术大幅度提升画面分辨率，将经过岁月侵蚀而磨损的视频图像恢复到拍电影时的真实效果，并修复了影片原始色调，以数字电影所没有的胶片质感，让"1900"和他的时代鲜活呈现于大银幕。

电影讲述了一个被命名为"1900"的弃婴在一艘远洋客轮上与钢琴结缘，成为钢琴大师的传奇故事。该片曾获第57届美国金球奖最佳电影配乐奖以及欧洲电影奖最佳摄影奖等多个奖项。

《海上钢琴师》赏析

（二）《霸王别姬》

《霸王别姬》（见图10-3-2）是由陈凯歌执导，李碧华、芦苇编剧，张国荣、巩俐、张丰毅主演的影片，

图10-3-1 《海上钢琴师》海报

图10-3-2 《霸王别姬》海报

电影《霸王别姬》赏析

于1993年1月1日在中国香港上映。该片改编自李碧华的同名小说,围绕两位京剧伶人半个世纪的悲欢离合,展现了对传统文化、人的生存状态及人性的思考与领悟的故事。1993年,该片获得第46届戛纳国际电影节最高奖项金棕榈大奖,成为首部获此殊荣的中国影片;此外这部电影还获得了美国金球奖最佳外语片奖、国际影评人联盟大奖等多项国际大奖。1994年张国荣凭借此片获得第4届中国电影表演艺术学会特别贡献奖。2005年《霸王别姬》入选美国《时代周刊》评出的"全球史上百部最佳电影"。

二、电视作品欣赏

(一)《老友记》

图10-3-3 《老友记》海报

《老友记》(见图10-3-3)是一部美国电视情景喜剧,由大卫·克莱恩和玛塔·卡芙曼创作,珍妮佛·安妮斯顿、柯特妮·考克斯、丽莎·库卓、马特·勒布朗、马修·派瑞和大卫·史威默主演。故事以生活在纽约曼哈顿的六个老友为中心,描述他们携手走过的十年风雨历程。全剧共10季236集,于1994年9月22日至2004年5月6日在美国全国广播公司(NBC)播映。

《老友记》是史上最受欢迎的电视剧之一,全10季收视均列年度前10,至今仍在全球各地热播和重映。《老友记》亦广受好评,获得第54届艾美奖喜剧类最佳剧集奖,提名黄金时段艾美奖累计62次。

(二)《人民的名义》

《人民的名义》(见图10-3-4)是由李路执导、周梅森编剧的检察反腐电视剧,由陆毅、张丰毅、吴刚、许亚军、张志坚、柯蓝、胡静等联袂主演,黄俊鹏、侯勇、许文广、徐光宇等特别出演。

图10-3-4 《人民的名义》海报

该剧以检察官侯亮平的调查行动为叙事主线，讲述了当代检察官维护公平正义和法制统一、查办贪腐案件的故事，于 2017 年 3 月 28 日在湖南卫视"金鹰独播剧场"播出，被原国家新闻出版广电总局评为 2017 年度好剧。

电视剧《人民的名义》赏析

本章拓展阅读：

1. 许南明，富澜，崔君衍编：《电影艺术词典》（修订版），中国电影出版社，2005 年版。
2. ［美］大卫·波德维尔·克里斯汀·汤普森著，范倍译：《世界电影史》（第二版），北京大学出版社，2014 年版。
3. ［美］路易斯·贾内梯（Louis Giannetti）著，焦雄屏译：《认识电影》（全彩插图第 12 版），北京联合出版公司，2016 年版。

本章思考练习：

1. 何谓电影艺术？包含什么审美特征？
2. 何谓电视艺术？包含什么审美特征？
3. 什么是蒙太奇？

本章拓展：

《人民的名义》http://v.pptv.com/show/CT4XlPxia0hBz8f0.html？rcc_id= baiduchuisou

《霸王别姬》https://www.iqiyi.com/v_19rrho3150.html？vfm= 2008_aldbd&fv= p_02_01

第十一章
舞蹈艺术欣赏

舞蹈是人类历史上最早产生的艺术形式之一，人们称之为"艺术之母"，它随着历史的进步而不断变化发展。作为一种审美形态，它与人类早期的狩猎、耕作、宗教、战斗、性爱等生产与生活息息相关。舞蹈能直接、生动、具体地表现文字或其他艺术形式难以表现的人的内在深层的心理状态、强烈感情、鲜明个性，并能探究与体现人生的价值与意义。

第一节　舞蹈艺术概述

一、舞蹈艺术的要素特征

舞蹈是在一定的空间与时间中展示的视觉艺术，以有韵律的人体动作（律动）为主要表现手段。作为人体的造型艺术，舞蹈以经过提炼加工、组织美化的人体动作作为主要表现手段，运用演员的身躯、四肢、造型和表情等多种基本要素来塑造直观、动态的舞蹈形象，表达艺术家的审美情感和理想，并反映社会生活。欧洲称舞蹈（dance）为"跳舞"，源于高地日耳曼语"dane"（伸出肢体）一词。日本、韩国称之为"舞俑"。我国古代"巫""舞""武"具有"舞蹈"之意，有时还可将"乐"作为"舞蹈"的代名词。按汉语词义学解释，人上身肢体动作称"舞"，下身肢体动作称"蹈"，两者合并则为"舞蹈"。在舞蹈作品中，情感、意趣和行为、情节等，主要通过由人体动作构成的舞蹈语汇来表现，舞蹈语汇包括以下几种类型。

（一）舞蹈动作

舞蹈动作是舞蹈作品最基本的艺术手段，是构成舞蹈的基本元素。傅兆先如此定义："舞蹈动作是夸张美化的人体艺术的动作，是对非舞蹈性的一般动作及非动作性的物态进行艺术加工给予舞蹈化，是自觉地对动作美的规律的认识与掌握的结果。"[①]后又提出"两律一法"，"两律"是指"一动俱动转旋律"和"上下屈伸颤动律"；"一法"是"由内到外十合一法"。具体地说，狭义的舞蹈动作指舞者运动过程中的动态性动作，包括单一动作和过程动作，如中国舞蹈的俯、仰、冲、拧、扭、踢，"云手""穿掌""凤凰三点头""风摆柳"等以及芭蕾中的蹲、屈、伸等；广义的舞蹈动作包括上述动作和姿态、步法、技巧四个方面。姿态指静态性动作或动作后的静止造型，如中国古典舞蹈中的"探海""射燕""卧鱼"及芭蕾中的"阿拉贝斯"等；步法指以脚步为主的移动重心或移步位的舞蹈动作，如中国舞蹈的"圆场""蹉步""云步"及芭蕾中的"滑步""摇摆步"等；技巧指有一定难度的技巧性动作，如中国舞蹈中的"飞脚""旋子"及芭蕾中的跳跃、旋转、托举等。可以说，舞蹈动作是舞蹈艺术最基本的艺术手段，是构成舞蹈的基本单位。

（二）舞蹈表情

舞蹈表情是指运用舞蹈手段表现出的人的各种情感。它是构成舞蹈形象的重要因素之一，也是观众进行舞蹈欣赏，获得审美共鸣的桥梁。无论何种舞蹈形式，在表现人物思想感情时，都是用形体来代替或传达演员生命的情绪和意象，其中眼神的表现手法具有任何手法、肢体都不可替代的作用。舞蹈演员以

[①] 傅兆先：《舞蹈语言学纲要》，载《舞蹈艺术》，总第15期。

有节奏的动作、姿态、造型作为抒发和表现情感的意象符号,通过动作节奏的快慢、力度和幅度的大小,传达出各种各样的思想感情变化。

(三) 舞蹈节奏

舞蹈节奏是指舞蹈在动作、姿态、造型上力度的强调、速度的快慢、时间的长短、幅度的大小、能量的增减等方面对比上的各种规律,也称"舞律"。节奏是舞蹈的基本艺术语言和表现手法之一,当舞蹈动作的连续和交替反复与音乐旋律、节奏吻合时就能表现人物形象的复杂感情。一切舞蹈节奏都表现感情、情绪。节奏是把舞蹈动作按照作品所要表达的情感合乎规律地组合起来,节奏可以将这种情感加强,使得舞蹈具有丰富的表现力和艺术感染力。因而,舞蹈节奏是舞蹈艺术家个性与风格形成的特征显现,通过一个舞蹈的节奏可以观察出一个舞蹈的风格类型以及所要表达的情感。

(四) 舞蹈构图

舞蹈构图是指在舞蹈表演中,人体动作姿态在一定空间与时间内形成的不同舞蹈画面(包括舞蹈队形变化中形成的图案和舞蹈静态造型所构成的画面)的组接,形成舞蹈动作和姿态的动与静的统一,舞蹈舞台空间和时间的统一。实际上,舞蹈构图对作品主题表现、意境创造、气氛渲染、形象塑造起着至关重要的作用,是舞蹈形式美的重要因素之一。舞蹈艺术家受不同时代社会思想、艺术流派影响,根据不同的舞蹈构思和审美观念而采用不同的构图方法。东西方传统的古典舞与民间舞大多采用轴心运动观念和对称平衡的构图方法,如围绕中央由四面八方交替循环形成各种图形和四角、八角环绕中心的弧形对称图形。中国民间舞蹈有"二龙吐须""绞麻花""卷菜心"等舞蹈图形。舞蹈构图是舞蹈上"动"的和谐方法,会不自觉地遵循以下四个原则:一是服从和适应舞蹈作品内容的要求,二是从表现人物的情感和思想出发,三是衬托和展现舞蹈作品规定的环境,四是符合艺术形式美的规律和法则。

(五) 舞蹈造型

舞蹈造型是以人体姿态动作为媒介,通过人的身体语言达到一种传神达意的效果,构成"活的绘画""动的雕塑",表现各种情景、事形、神意的丰韵境界。舞蹈造型是在静与动相互孕育和生发中将一个个动的姿态、步法、技巧有机连接起来,组成舞蹈语言去实现表达情感的目的。因此,舞蹈造型具有流传性、独特性、统一性和时代性等特点。舞蹈造型的流畅性是舞蹈艺术动与静、虚与实结合的和谐形式,能有效地将流畅的舞蹈内容展示出来,获得舞蹈与音乐、节奏与韵律的完美结合。舞蹈造型的独特性与统一性体现在舞蹈艺术注重创新上,舞蹈艺术家通过个性化的创造,经过独特又新颖的舞蹈展示给观众;但在展示中,舞蹈艺术家会遵循自己的创作风格,将舞蹈造型与舞蹈内容相统一,确保舞蹈作品得以完美呈现。舞蹈造型的时代性主要体现在舞蹈动作和展现舞蹈艺术家的艺术视角的舞蹈内容上。

二、舞蹈艺术的审美特征

舞蹈艺术同音乐、雕塑、绘画等艺术有着密切的联系,综合性强。舞蹈作为一种特殊的艺术种类,主要有以下三方面的审美特征。

（一）以形体动作展现韵律美

舞蹈艺术是以高度凝练、优美多姿的肢体动作作为艺术语言进行表情达意，它是流动的诗、运动的画、跳动的旋律。我们通常把有节奏、有韵律、有组织、有变化的人体动作和姿态，称为舞蹈语言和舞蹈语汇。"韵律"，原指诗歌押韵与平仄的规律或格律，后泛指一切艺术的韵味、意韵与规律。舞蹈艺术的韵律美主要表现在舞蹈动作的规律性上，又简称为"动律"或"律动"，所有的舞蹈语汇，均以动律为主要特征。而舞蹈的韵律美，又主要以动作规律中的节奏为依托，主要指的就是舞蹈动作的节奏美。舞蹈节奏既是外在动作与心理活动的有机统一，又是舞蹈节奏与音乐（舞曲）节奏的有机统一。正因为舞蹈是以人体动作、姿态、手势、表情为主要表现手段，依靠表演者的舞蹈语言来表演的，所以它不同于文学家借助于语言、雕塑家借助于材料、画家借助于色彩创造形象，它有自己的独特韵律之美。

1. 具备规范性和技巧性

任何类型的舞蹈，对其肢体语言都有严格的规范。比如芭蕾，在其基本功中，对手脚的各种位置都有着特定的规定，各种跳、转也有着相应的规范性。各类民族民间舞也因肢体语言的不同规范而呈现出不同的审美形态。可以说，舞蹈艺术的肢体语言是有其程式化规律的。而人体动作在舞蹈表现中的韵律、节奏等，就是"律动"。舞蹈作为一门艺术类型，其动作还特别注重技巧性，有的动作具有很高的难度和审美价值，我们将其表演中所显示出的难度称之为技巧。

2. 内涵性

舞蹈是以人体动作为形式表达思想内容。在具体的舞蹈作品中，表达一定心理内容的动作组合，我们称之为"舞蹈语汇"。舞蹈演员的一招一式、一动一静，都应当与所扮演的人物的内心活动相对应，动作是心灵的外化。尤其是在大型的舞剧中，编导者要根据人物和剧情来设计舞蹈动作，使组合起来的舞蹈动作成为富有内涵的、充满思想感情的、个性鲜明的"语句"。成功的舞剧作品，能够把特定的情景、细节和男女人物的情感思绪清楚地"告诉"观众。

3. 流动性与连续性

由于舞蹈艺术是通过有节奏、有情感的一系列动作来表达思想内容的，因此，一系列表达内容的形体动作必然是在流动中进行的。而它的连续性在于，舞蹈艺术通过一系列的、有连续性的相关的形体动作，阐释由开端、发展到结束，从而创造完整的艺术形象。即使是简单的、只是抒发单纯感情的舞蹈，也不可能只靠一个舞姿就能完成，每一个成功的舞姿都不是孤立存在的，它同前后舞姿都有内在的联系，成为不可分割的一部分。

4. 节奏感和情感表现力

舞蹈艺术会在艺术表现上对社会生活中的事物和事件进行提炼和升华，它要求有规律、有节奏地运动，成为舞蹈化的动作，也就是成为有节奏、富有表情和造型美的动作。舞蹈语言的节奏感与情感表现力有着紧密联系。节奏的强弱、快慢、轻重等，能很好地增强表现力；情感表现常常通过规范化了的、有组织的、有节奏的舞蹈语言去表现。与此同时，由于舞蹈的形态动作、表情、手势都要与音乐相得益彰，更加强了舞蹈语言的节奏感和情感表现力。因此，舞蹈艺术正是通过流动性的、连续性的并且具有节奏感和情感表现力的舞蹈语言，来塑造各种各样的舞蹈艺术形象，反映丰富多彩的社会生活。

（二）以舞蹈形象凸显情感美

舞蹈是表情艺术，它对现实的审美把握不是简单模仿现实生活中人物行动，而是通过奔放舒展、刚柔相济的优美动作，传达深刻而丰富的情感内容，表达特定人物的思想性格和情感活动。这是舞蹈最基本

的审美特征。

舞蹈艺术以情感为生命与灵魂,情感是通过动作、姿态自然而然地流溢。《毛诗序》有:"情动于中而形于言,言之不足,故嗟叹之,嗟叹之不足,故咏歌之,咏歌之不足,不知手之舞之,足之蹈之也。"舞蹈反映社会生活,重在表现与这一事件紧密联系着的人物情感,或者说通过舞蹈对这一事件中的人物形象进行塑造,表现人物的审美情感。舞蹈在以动作表达思想感情、内在含义上,重在表现人物感情的丰富、细腻、强烈和对人感染的直接作用等方面,舞蹈语汇的动作表现力往往超过文学语言的表达能力。舞蹈的抒情方式丰富多样,大致可分为:直接抒情、间接抒情、叙事与抒情相结合中突出抒情。直接抒情是以舞蹈演员动作力度的强弱、音乐节奏的快慢等方式,表现出舞蹈作品丰富复杂、细腻深刻的思想情感。间接抒情是在舞蹈中借助动植物、自然物象中的情态特征与形状变化,以比兴的手法赋予作品浓郁的情感色彩。比如中国古典舞《爱莲说》,该作品运用间接抒情的手法,借助莲花、莲藕"中通外直、不蔓不枝、香远益清、亭亭净植"等物象特征,把莲"出淤泥而不染,濯清涟而不妖"的高贵气质表现得如诗如画,既表达了艺术家对莲花的喜爱之情,又透出君子身处污浊环境却不同流合污的庄重、质朴的品质和永葆清白操守、正直品德的人文情怀。在情节舞蹈或舞剧中,舞蹈编导通过场景氛围与人物情节的发展来表现一定的思想感情,运用叙事与抒情相结合的方法达到表情达意的良好效果。具体说来,舞蹈编创者要以满怀的激情选择富有情感含量的题材,舞蹈表演者要以情感为智力支撑与动力之源,做到形神兼备、心神合一,通过各种舞蹈动作与技巧表达出人类普遍的情感,引导欣赏者带着自己的情感体验投入到欣赏过程中产生审美共鸣。

(三)以舞蹈意象构筑意境

舞蹈艺术是一种集空间性、实践性和综合性为一体的动态造型艺术,是通过提炼、组合和艺术化的人体动作来表达审美情感、审美理想的意象性艺术。"意象"作为中国古典美学的重要范畴,意为"表意之象",现代艺术理论中将其作为审美观照和创作构思时的感受和意趣。舞蹈意象是指舞蹈编创者将现实生活中客观存在的物象,加以审美情感的刻画与表达而创造出来的主观意念与思想。这种艺术化的处理带着明显的主观性、情感性和创造性,也通过舞蹈语言渗透着舞蹈艺术家的价值观和人生哲学观。因而舞蹈艺术不是单纯以肌肉和骨骼的舒展为美,它更为注重舞者的心、神与万物灵性相融合。也就是讲究意境之美,即"可描绘的生活图景和表现的思想感情融为一体而形成的一种艺术境界"[①],在情景交融中引发联想的艺术效果。

舞蹈艺术意境的创造以写境与造景为主体,对意象内在逻辑具有直觉反应和感知悟性,它所创造的意境是独特的。在舞蹈创作中,人们往往采取"避实就虚、以虚引实"的手法创造舞蹈意境。具体说是用身体和动作创造"实象"与"虚象"相结合的动态视觉意象,动作为造型时是"实",动作为情感语言时是"虚"。舞蹈艺术充分利用这"意"与"象"之间的关系,营造意境之美。比如云门现代舞团的《水月》(见图 11-1-1)通过将人体虚化为流动的水、月下的涟漪、水岸的月影,虚的水、月化为实的物象,达到了虚实相生的艺术效果,既促使了作品清冷的艺术意境的诞生,具备了令人沉醉的美感,又满足了观众对"镜花水月毕竟总成空"的生命领悟。我们知道,舞蹈艺术在自己营构的空间中展现出流动性,产生"境生象外"的意境特征,牵动起情景交融的审美艺术感受。《水月》以"太极导引"为动作基础发展成形,以巴赫无伴奏大提琴组曲入舞,欣赏者在这种独特的意境营造中获得心灵涤荡,领悟到舞蹈无穷的艺术感染力。

[①] 隆荫培、徐尔充著:《舞蹈艺术概论》,上海音乐出版社,1997年版,第257页。

图 11-1-1 《水月》(林怀民,云门舞团)

三、舞蹈艺术的分类

舞蹈艺术品种繁多,根据不同的艺术特点,大致可分为两大类。

(一)根据风格不同的分类

1. 古典舞蹈

在民族民间舞蹈基础上,经过历代专业工作者提炼、整理、加工创造,并经过较长期艺术实践检验流传下来的,被认为是具有一定典范意义和古典风格特点的舞蹈。

2. 民族民间舞蹈

由广大人民群众在长期历史进程中集体创造,不断积累、发展而形成的,并在群众中广泛流传的一种舞蹈形式。它直接反映人民群众的思想感情、理想和愿望。由于各国家、各民族、各地区人民的生活劳动方式、历史文化心态、风俗习惯,以及自然环境的差异,因而形成了不同的民族风格和地方特色。

3. 现代舞蹈

19世纪末和20世纪初在欧美兴起的一种舞蹈流派。其主要美学观点是反对当时古典芭蕾的因循守旧、脱离现实生活和单纯追求技巧的形式主义倾向;主张摆脱古典芭蕾过于僵化的动作程式的束缚,以合乎自然运动法则的舞蹈动作,自由地抒发人的真实情感,强调舞蹈艺术要反映现代社会生活。

4. 当代舞蹈(新创作舞蹈)

即不同于上述三种风格的新风格的舞蹈,它常常是根据表现内容和塑造人物的需要,不拘一格,借鉴和吸收各舞蹈流派的各种风格、各种舞蹈表现手段和表现方法,兼收并蓄为我所用,从而创作出不同于已经形成的各种舞蹈风格的具有独特新风格的舞蹈。

5. 芭蕾舞

一种经过宫廷的职业舞蹈家提炼加工、高度程式化的剧场舞蹈。"芭蕾"这个词本是法语"Ballet"的音译,意为"跳",或"跳舞",其最初的意思只是以腿、脚为运动部位的动作总称。法国宫廷的舞蹈大师们为了重建古希腊融诗歌、音乐和舞蹈于一体的戏剧理想,创造出了"芭蕾"这样一种融舞蹈动作、哑剧手势、面部表情、戏剧服装、音乐伴奏、文学台本、舞台灯光和布景等多种成分于一体的综合性舞剧形式,在西方剧场舞蹈艺术中占统治地位达300余年,至今已历4个多世纪。1958年北京舞蹈学校建立,引进俄罗斯芭蕾至今也已60多年。

（二）根据舞蹈表现形式不同的分类

1. 独舞

由一个人表演完成一个主题的舞蹈，多用来直接抒发人物的思想感情和揭示人物的内心世界。

2. 双人舞

由两个人表演共同完成一个主题的舞蹈，多用来直接抒发人物的思想感情的交流和展现人物的关系。

3. 三人舞

由三个人合作表演完成一个主题的舞蹈。根据其内容可分为表现单一情绪和表现一定情节，以及表现人物之间的戏剧矛盾冲突等三种不同的类别。

4. 群舞

凡四人以上的舞蹈均可称为群舞。一般多为表现某种概括的情结或塑造群体的形象。通过舞蹈队形、画面的更迭、变化和不同速度、不同力度、不同幅度的舞蹈动作、姿态、造型的发展，能够创造出深邃的诗的意境，具有较强的艺术感染力。

5. 组舞

由若干段舞蹈组成的比较大型的舞蹈作品。其中各个舞蹈有相对的独立性，但它们又都统一在共同的主题和完整的艺术构思之中。

6. 歌舞

一种歌唱和舞蹈相结合的艺术表演形式，特点是载歌载舞既长于抒情，又善于叙事，能表观人物复杂、细腻的思想感情和广泛的生活内容。

7. 歌舞剧

一种以歌唱和舞蹈为主要艺术表现手段，展现戏剧性内容的综合性表演形式。

8. 舞剧

以舞蹈为主要艺术表现手段，并综合了音乐、舞台美术（服装、布景、灯光、道具）等，表现一定戏剧内容的舞蹈作品。

第二节　中国舞蹈艺术

舞蹈作为人类生命最活跃、最重要、最充分的情绪表现形式，有着悠久的历史渊源。中华民族的舞蹈文化历史悠久。距今五千多年前新石器时代的舞蹈纹陶盆，呈现出了形象的舞蹈史片段，是目前发现的最早的舞蹈文物。而中国有关舞蹈的文字记载，自殷商时代数千年来连绵不断，这在世界舞蹈史上实属罕见。

一、中国舞蹈艺术发展简史

（一）原始舞蹈

原始歌舞，是原始人进行的一项集体活动。因此，传说中歌舞的创始者是一个集体，即"帝"的八个儿

子。人们发现：在敲击石片的同一节奏声中，大家在一起手舞足蹈，虽然不能直接产生任何物质产品，可是人们可以从中得到某种精神上的满足，感受到集体的力量，以及彼此交流感情、抒发欢愉、倾诉郁闷等。同时，人们相信：通过舞蹈，可以得到丰收，猎获更多的鸟兽；可以使氏族兴旺，增添人口；可战胜敌人，驱赶疾病等。于是舞蹈就作为人类社会生活中的一个组成部分，被长期保存下来，不断地流传发展着，并渗透在人们生活的各个领域。在各种社会发展阶段，产生了不同的舞蹈艺术。大致上有四种不同的形式：以生产劳动为主要内容的舞蹈、以生殖崇拜为特征的"求偶舞"、反映征战的生活舞蹈以及原始的祭祀舞。

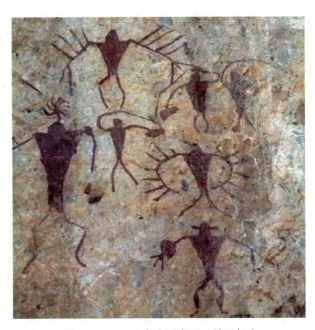

图 11-2-1　云南沧源崖画·披羽舞人

《山海经》载："帝俊有子八人，始为歌舞。"《广博异记》载："舜有子八人，始歌舞。"传说中，歌舞的创始者是一个集体，即"帝"的八个儿子。"劳动创造了人本身"的真理被人类发展的历史所证实，但原始舞蹈的起源是多元的。从上古历史文献中，我们也能看到许多原始舞蹈的内容与形式直接或间接地与劳动相关。举凡狩猎、战争，或者性爱、生殖，以及祭祀或祈祷等活动，都是通过舞蹈来进行的。其中表现生产劳动的舞蹈是原始舞蹈的重要内容，比如云南沧源佤族自治县的披羽舞人崖画（见图 11-2-1）、广西花山岩画的舞状人物（见图 11-2-2）等等，既有模仿鸟兽的舞蹈，也有歌颂农耕的乐舞等。

图 11-2-2　广西花山岩壁画·佩剑舞女

而人类生产活动还有另外一方面重要内容是生殖后代与繁衍种族。1988年考古学家王炳华发现的新疆呼图壁县康家石门子生殖崇拜岩雕刻画（见图11-2-3）中，其主体部分就是一系列巨大的裸体女性舞蹈像和一些显出男性性征的形象。《周礼·地官·媒氏》载："仲春之月，令会男女，于是时也，奔者不禁。"至今有些少数民族地区仍保留着类似风俗，比如土家族古老的《毛谷斯舞》有男舞者在腰间挂生殖器状饰物起舞的习俗。后世所谓"社日"，既是民族的节日、祭日，又是男女求偶交配的日子。

图11-2-3　新疆呼图壁生殖崇拜岩画·摹本

周初（前11世纪）编创的"六舞"，其中的两个武舞——《大濩》和《大武》舞者手中均执干戚等武器。周代教育贵族子弟的"小舞"，其中的《干舞》舞者手中也要执盾。自周以后，历代封建王朝都要制礼作乐，歌颂本朝皇帝的文德武功，而歌颂武功的武舞，名称虽各不相同，舞时手执武器却是其共同的特点。这种舞蹈形式，不仅在宫廷礼仪祭祀舞蹈中出现，更多、更生动的则是民间保存的武舞。比如民间武术和古典戏曲中的"把子功"，利用刀、枪、剑、戟、矛、盾等武器起舞，舞姿雄健英武，节奏鲜明强烈，技艺高超，丰富多彩。此外，如民间流行的《盾牌舞》《藤牌舞》《刀舞》等，与远古时代的《干戚舞》等舞蹈形式一脉相承。

随着人类对天、地、祖先及图腾的崇拜，各种宗教祭祀活动也逐渐兴起，在这些活动中，舞蹈作为祭祀礼仪的组成部分被采用了。人们在群体的舞蹈活动中体会到舞蹈具有振奋人心，倾泻内心感情、使人陶醉欢愉、有时甚至可以达到忘我境地的特殊功能，这种功能使人产生了神秘感，这大概就是古人在宗教祭祀巫术活动中要用舞蹈"通神""娱神"的重要原因。原始宗教祭祀舞，就是在这种社会生活需要下产生并发展的。传说中《葛天氏之乐》有"颂地德""敬天常"的内容；殷商甲骨文中有跳舞求雨的记载；阴山岩画有跪敬太阳的人物形象；崖画本身也很可能是为宗教祭祀而存在的，古人艰难地在悬崖峭壁上描绘、凿刻岩画，恐怕不是为了娱乐，而是为了宗教祭祀，正如后世修筑洞窟、绘制壁画、凿刻佛像一样。同时岩画既显示了人类的愿望和要求，其本身也是古人崇拜的对象。直至近世，佤族人民还有把沧源岩画当作神灵跪拜的旧风俗。原始人对祖先的崇拜，表现在对发展本氏族作出过杰出贡献的英雄人物的崇拜，和对代表本氏族徽号——图腾的崇拜两个方面。如歌颂黄帝的《云门》，既是对氏族首领黄帝本人的歌颂，又是对黄帝氏族图腾的崇拜，因史载"黄帝氏以云（为）纪"。歌颂神农氏的《扶犁》《灵星舞》，歌颂舜伟大品德的《大韶》，歌颂治水英雄禹的《大夏》，等等，都是我国古代歌颂氏族英雄人物的著名乐舞。图腾崇拜的实质也是对祖先的崇拜。图腾本为印第安语，意即"他的亲族"。原始社会时期，人们常将某种动物、植物或自然物视作本氏族的祖先和保护神。如前所述，殷人认为他们的祖先殷契是简狄吞食了玄鸟卵而生的，因此，玄鸟就是殷人的祖先。直至今日，少数民族中还有图腾崇拜的遗风。今日各地流行的多种形式的

"龙舞"(见图 11-2-4),可说是古老图腾舞蹈的"活化石"。其他民族模拟孔雀、熊、狗等形象的舞蹈,也是古老图腾崇拜的遗风。

图 11-2-4　湛江人龙舞

(二) 夏商奴隶制时代舞蹈

奴隶制时代,舞蹈随着社会生活的需要,向两个不同的方向发展:一是舞蹈从自娱性活动向表演艺术的方向发展(部分群众自娱性舞蹈仍广泛流传民间);二是巫术活动中宗教祭祀舞蹈的发展。这两类舞蹈均为奴隶主统治阶级服务。商代的甲骨文和金文中出现了记录舞蹈活动的最早文字。

夏时期最初兴起的舞蹈是功绩舞蹈《大夏》,这种舞蹈接近人类最原始的活动形态,头戴皮帽,上身赤裸,下穿白色裙子。另外,还有《万舞》也是当时颇具代表性的舞蹈,主要供于皇帝欣赏。相传夏启即位十年,舞《九韶》。这《九韶》则是专门供启欣赏取乐的表演。而至桀时,相传宫中有"女乐"三万人,这些乐舞演员,必定是经过一定训练、掌握一定表演技术的人。她们可以说是中国历史上最早的专业音乐舞蹈家。所以才有陈旸《乐书》卷一七八中说:"俳优侏儒而为奇伟戏者,取之于房,造烂熳之乐。"

商朝作为奴隶制快速发展时期,显出了典型的神权统治的特点,更为重视祭祀,乐舞也更加兴盛。当时的舞蹈表演,主要以牛尾、武器为舞蹈用具(见图 11-2-5)。舞蹈的用途一般是祈祷与庆祝丰收,略带巫术性质,所以殷商时代可以通神、娱神的"巫舞"十分盛行。"巫舞"是"巫"在进行巫术活动时跳舞娱神的活动。巫舞中包含了高难度的舞蹈动作,用特别的技术技巧以增加巫舞的神秘感。另外,商朝开始流行戴面具舞蹈。从已出土的商朝祭祀文物看,有大量用于舞蹈的青铜面具,既有用于佩戴舞蹈的,也有用

图 11-2-5　"舞"字的演变

于悬挂舞蹈的,大小不一,足以说明当时乐舞的盛行。甲骨文中也保存了相当丰富的商朝祭祀舞蹈活动的资料。除此之外,从出土的良渚神人兽面玉雕(见图 11－2－6)等文物可知,商朝的舞蹈将中原与东南乐舞相融合,创造出了独具特色的舞蹈形式。

图 11－2－6　良渚神人兽面玉雕

(三) 两周舞蹈

周代已逐渐从奴隶制进入到封建领主制,但仍迷信鬼神,天旱时仍有巫"舞雩"求雨的风俗。乐舞的重要社会功能,不再是娱神、通神、求神工,而是更直接地为周王的统治服务。周朝建国初期,在周公旦的主持下制礼作乐,建立了一整套礼乐制度,宫廷设置相应的乐舞机构,掌管各种礼乐事宜,其中《六舞》便是这个时期整理编排的。《六舞》包括:《云门》(或作《云门大卷》)、《大威》或作《咸池》)、《大韶》(或作《韶》《九韶》《箫韶》等)、《大夏》《大濩》《大武》六个乐舞。乐舞强调教化的作用,以不同规格的乐舞,作为划分不同等级的标志,有一整套礼乐制度。由周代制定的这一套礼乐制度,一直影响到后世,被历代封建王朝奉为神圣的"先王之乐"。春秋战国时代的社会大变革,对舞蹈的发展产生了极其深刻的影响。主要表现在"礼崩乐坏",西周建立的礼乐制度被破坏,民间舞兴盛,表演性舞蹈有了新的发展。

随着西周王权的崩溃而"礼崩乐坏",清新活泼、充满勃勃生机的民间舞迅速兴盛,是春秋战国时代舞蹈发展的显著特色。这一时期兴起和繁盛的民间乐舞,大量见载于《诗经》《楚辞》等典籍。《陈风·宛丘》是抒发男女爱恋之情和无法得到对方爱情的失望情绪的诗篇。诗中描绘了美丽的"羽舞"和激动人心的鼓声,在陈国国都宛丘(今河南淮阳),人们不分寒冬炎夏,对着咚咚鼓声和击缶声尽情舞蹈:

子之汤兮,宛丘之上兮。洵有情兮,而无望兮。

坎其击鼓,宛丘之下。无冬无夏,值其鹭羽。

坎其击缶,宛丘之道。无冬无夏,值其鹭翿。

诗文描写的正是陈国民间舞的盛况,舞者头戴羽饰或手执羽毛,这种形式在今天的淮阳仍十分兴盛。当然,兴盛的民间歌舞培养了不少优秀的乐舞艺人,他(她)们有些人因生活所迫沦为"女乐"或"倡优"。贵族宴饮时,有女乐、倡优提供各种表演以娱乐宾客,席间也有自舞作乐的风俗,可算是最古老的"交谊舞"。《诗经·小雅·伐木》是一首描写宴饮情景的诗,《诗经·小雅·宾之初筵》描写人们酒后醉态起舞不止的样子。

春秋战国时代,各派思想家在"百家争鸣"中,也涉及乐舞理论,以儒家、墨家为代表的学派提出了两种截然不同的乐舞观。儒家的乐舞理论是我国古代各种乐舞理论中自成体系、较为完整、影响最大和最深远的。它强调礼、乐在政治中的重要作用,将礼乐和行政并列。当然,儒家重视乐舞的教育作用和乐舞服务于政治的理论,相当一部分是正确的,但将其推至乐能通天达神的神秘性,我们则需要辩证地看待。儒家提倡礼乐,墨子则针锋相对地反对礼乐。在《非乐》,墨子以"万舞"为例反对上层贵族奢侈的乐舞享受:

"子墨之所以非乐者,非以大钟、鸣鼓、琴、瑟、竽、笙之声,以为不乐也;非以刻镂、文章之色,以为不美也;非以高台、厚榭、邃野之居,以为不安也。……耳知其乐也,然上考之,不中圣王之事;下度之,不中万民之利。是故子墨子曰:'为乐,非也!'"

墨子反对贵族的乐舞享受,发展到反对一切乐舞活动,包括农夫、织女的自娱性民间歌舞活动。但墨家学派忽略掉了乐舞艺术的创造者始终是广大劳动人民;所幸,舞蹈并没有因为墨子的"非乐"论或其他人的反对排斥而消亡。

可以说,周代舞蹈是中华乐舞文化中的第一个高峰,其乐教思想在先秦儒家著述中得到了系统的发

展,形成身心一元论的明确的乐舞美学思想。同时,形成了以拧身出胯的曲线美为特征的舞蹈形态,以轻盈、飘逸、柔曼为美的审美意识开始萌芽。另外,《大武》《激楚》等以雄健之姿和阳刚之美的舞蹈风格得以彰显。

(四)两汉舞蹈

汉代是文化艺术大发展、大繁荣的时代,尤其在舞蹈艺术上,两汉舞蹈可谓百技纷呈,是俗乐舞文化的高峰。当时舞蹈活动兴盛,乐舞百戏等表演艺术水平的提升,出现了一些著名的舞蹈和舞人。西域乐舞、杂技、幻术和边疆少数民族舞蹈得以传入,乐府在汇集民间乐舞中起了重要作用。

汉代处于我国封建社会的上升时期,朝气蓬勃的时代精神反映在表演艺术上表现为"百戏"的繁荣。所谓"百戏"是杂技、武术、幻术、滑稽表演、音乐表演、演唱、舞蹈等多种民间技艺的综合串演,由于包括了许多不同的表演艺术形式和丰富的节目,所以称之为"百戏"。"百戏"汇集了民间传统表演技艺,极其生动活泼,具有顽强的生命力,其中不少的表演项目,今天仍活跃在民间。汉赋中有许多描写舞蹈的场面,其舞情舞态大多以后宫、贵族厅堂"女乐"们表演为题材,从这类文字中,我们可以看到当时舞蹈艺术的特点以柔婉、俏丽、眉目传情、敏捷、舒畅,似"白鹤飞兮茧曳绪"般轻盈飘逸如飞;基调多以柔美轻捷见长,色彩明丽,鲜有萎靡、颓废情绪。

(五)魏晋南北朝舞蹈

魏晋南北朝时期,各民族共同创造的舞蹈文明显示了其艺术的自觉,为隋唐乐舞文化的新高峰奠定了基础。魏、晋及南朝各代盛行"清商乐"(又称"清乐"或"清商")。"清商乐"原是曹魏时代铜雀伎表演的音乐舞蹈,从长安、洛阳直到江南一带都受到人们的欢迎和重视。"清商乐"是在继承汉代"相和歌"的基础上,广泛吸收中原及南方各地民间传统乐舞而编制的系列乐舞。有器乐曲、歌曲和舞蹈,其中有许多精美的音乐舞蹈节目,从魏、晋、南北朝一直流传到隋唐时代。著名的隋、唐宫廷燕乐"七部乐""九部乐""十部乐",曾几经删增变动,但"清商乐"一直被作为重要乐部。

曹魏时代,专门设立了管理"清商乐"的职官——"清商令""清商丞"。南朝梁及隋等朝代设有"清商署"机构,专门管理"清商乐(舞)"。可见这类乐舞内容十分丰富,从事这类乐舞表演和创作的艺人很多。纵情声色享乐的魏齐王曹芳"每见九亲妇女有美色者,或留以付清商"①。曹魏时代的"清商乐"是供人欣赏娱乐的表演性乐舞。表演者主要是女乐。这些民间的音乐舞蹈,在进入上层社会的初期,虽已经过一定的加工整理,在艺术技巧上有所提高,演出形式更加精致华美,但仍不失民间乐舞生动活泼、情真意切的本色。故颇受人欢迎,并得以长期流传。随着时间的推移,这些乐舞久入宫迁和上层社会以后,必然会随着观赏者欣赏趣味、审美习惯和心态的不同,逐渐改变它们的原貌。从魏、晋后,直至唐代,"清商乐"中一些音乐舞蹈节目的变化,充分显示了这种发展脉络。

纵观魏晋以来的清商乐舞,特点有三:

其一,飘逸娴雅。与汉代舞蹈以俗为趣、以俗为美不同,脱俗求雅成为魏晋舞蹈的审美理想。如谢尚的《鸲鹆舞》。

其二,舞则求妙。清商舞蹈讲求一个"妙"字,其"妙"为超出有限的物象,是不能以概念来把握的一种"质"或"性",具体体现为舞蹈的思想情感和审美形式高度和谐所达到的一种无以言表的情趣、美和境界。如《白纻舞》的"仙仙徐动何盈盈,玉腕俱凝若云行"的飘然之妙。

① 何德章、冻国栋修订著,魏收撰,唐长孺点校:《魏书》,中华书局,2018年版,第132页。

其三,抒志言情。抒志言情是清商舞蹈较为突出的一个特点。如《白纻舞》里既有表达男女情爱的部分,也有倾诉相思之苦的部分,也有抒发悲哀之情和感伤离别的情愫,更有慨叹人生短促、世事多艰等深刻表现人们对人生和生命的挚爱和追求。

南北朝时期的胡乐胡舞,指的是西北少数民族的乐舞。实质上,三国时期,胡舞已进入中原。《魏书·王粲传》注引《魏略》有记:曹植曾在沐浴后,光着头跳一种叫《五椎锻》的胡舞。当时,社会的大动荡,造成了民族的大迁徙,形成了历史上第一个胡乐胡舞的热潮。胡乐胡舞中最具代表性的当属"龟兹乐舞",它被称为"天宫飞来的舞蹈"。"龟兹乐"是古代西域龟兹地区(今新疆库车县一带)的音乐舞蹈。"龟兹乐"的东渐始于十六国前秦时期,《隋书·音乐志》记:"龟兹者,起自吕光灭龟兹(382年),因得其声。吕氏亡,其乐分散。后魏平中原,复获之。其声多变易。"前秦国主苻坚,派吕光平龟兹,将一大批龟兹乐舞伎人带至中原,从此揭开了龟兹乐舞大规模东传的序幕。龟兹乐舞可算我国古代乐舞中的奇葩。龟兹乐和龟兹舞,分别在中国古代音乐和中国古代舞蹈中独树一帜,成为西域歌舞艺术的永恒标符。

南北朝时期,龟兹舞蹈已逐步脱离劳动模似性和自娱性,发展成具有表演手段以及情节内容的艺术。最突出的成就,是"歌舞戏"形式,包括"苏幕遮""大面""拨头"等;特点是舞者头戴面具,模拟各种人物和动物形象,表达一定的故事情节,这是戏剧的初级阶段。"歌舞戏"在西域普遍流行,传入内地后颇受朝野喜爱。"狮子舞"是唐代宫廷"龟兹乐"中有特色的节目。唐《乐府杂录》中"龟兹部"有"五方狮子"。我国南北方流行的狮子舞当与龟兹乐舞的流传有关。旋转和腾跃是龟兹舞蹈艺术的表演特色,著名的"胡旋舞""胡腾舞"都是龟兹乐舞的重要组成部分。唐代《通典》记载龟兹舞蹈开始缓慢舒展,后开始转急,"情发于中,不能自止"。龟兹舞蹈(见图11-2-7)还多用道具,如花绳、顶碗、布帛等。

图11-2-7 龟兹乐舞壁画

(六)唐代舞蹈

唐代舞蹈文化灿烂辉煌,达到了艺术巅峰。唐代继承隋代的设置进一步完善和丰富宫廷各种乐舞机构,使唐代舞蹈成为吸收异域优秀文化和传播东方文明精华的博大载体。在唐代,舞蹈已按其动势特征和基本风格分类,分别称作"健舞""软舞"。一般说来,健舞动作矫健,节奏明快;软舞优美婉柔,节奏舒缓。唐代的健舞与软舞,多半是独舞或双人舞。

唐代的健舞中,最著名的是从西域传来的《胡旋》《胡腾》《柘枝》等舞。这些舞蹈矫捷、明快、活泼、俏丽,展现了西域民族豪放、开朗的民族性格,和唐帝国开放向上的时代风貌相吻合,很符合当时人们的欣赏趣味,所以能在宫廷与民间盛行。胡旋舞在南北朝时从中亚康国传入中原,到唐代成为风靡全国的舞种。唐代白居易有《胡旋女》一诗:

胡旋女,心应弦,手应鼓。

弦鼓一声双袖举,回雪飘飘转蓬舞。

左旋右转不知疲,千匝万周无已时。

从诗文中,我们知道胡旋女以小圆地毯为表演舞台。她们穿着又薄又软的贴身舞衣,身上披着轻飘飘的纱巾,戴着闪闪发光的饰物。在弹拨乐器和鼓笛声中,胡旋女起舞。双袖举起,随着动作的变换,像飞雪飘飘,像蓬草飞转。她们左旋右转,似乎永远不知疲倦。转得比奔跑的车轮还快,比旋风还急,以至观众分不清她的背和脸。

唐朝的健舞中,《剑器》舞当属一绝。它是由古代击剑的各种姿势发展而成。公孙大娘曾经是唐朝《剑器》舞的最佳表演者。唐代大诗人杜甫幼年时在河南看过公孙大娘舞剑器。大历二年(公元767年),杜甫在四川夔州再观公孙大娘弟子李十二娘的剑器表演,写下《观公孙大娘弟子舞剑器行》。诗中说公孙大娘的剑器舞名震四方,每次表演,观者如山。她作舞时,剑光四射,好像神话中的后羿射落了九个太阳。随着她矫捷的步法,剑绕身转,寒光闪闪,好像一群仙人乘龙飞翔。鼓声隆隆,像雷霆震怒,常常使观众为之色变,有时使人觉得天空都低昂不定。舞罢收剑,又像江海收波,凝聚了清光。

唐代的软舞是广泛流行于宫廷贵族、士大夫家宴及民间堂会中的表演性舞蹈,节奏舒缓,优美柔婉,凸显了中国汉族传统舞蹈中阴柔之美的风格,在"流动的韵律"中给人以雅致、娟秀、清丽之美的观感体验。唐代的软舞,数《绿腰》《春莺啭》影响最大。

《绿腰》介绍

(七) 宋元舞蹈

宋元以来,民族民间舞蹈兴盛,许多前朝有名的古典舞蹈逐渐被新兴的戏曲中的舞蹈所代替。可以说,唐代舞蹈中标志性的独立表演性舞蹈在宋代发生了质变,因而宋代是中国古代舞蹈发展的重要转折点。这一时期的舞蹈特征可以归结为:纯舞衰落,舞蹈中戏剧性因素增强,民间歌舞盛况空前;舞蹈中的情节和人物的因素增强,孕育了后世戏曲舞蹈及多种艺术形式,凝合呈现出了"古、悠、慢、妙、美"的特点。

两宋时期,城市经济繁荣,催生了城市固定表演场所瓦子、勾栏等的建立,为艺人的谋生和传授技艺提供了场所,也促使了各种表演技艺相互吸收与融合。宋代的舞蹈从宫廷走向了民间,出现了以舞蹈为谋生手段的专业艺人,使得舞蹈表演走向了剧场化、商品化,使得舞蹈技术技巧更为快速地得到了提高和丰富;同时,由于民间舞蹈表演的经常性,也使得题材得到了扩大,内容更为丰富,人物形象更为鲜明。可见,一方面,宋代民间歌舞的"舞队"渐成格局;另一方面,宫廷"队舞"和歌舞在承袭中更有新发展。

"舞队"指的是包括武术、杂技、说唱等的游行表演,当时称之为"社火"。"舞队"表演技艺的名目在《东京梦华录》《西湖老人繁胜录》《都城纪胜》等均有记载,其中最具舞蹈性的作品是《村田乐》《十斋郎》《傩舞》《七圣刀》等。这些民间舞蹈与前代相比,服务对象从皇室贵族变而为广大市民阶层。

"队舞"介绍

(八) 明清舞蹈

明清时期,宫廷乐舞在郊庙祭祀中仍然占据主要地位;而在民间生活中,戏曲舞蹈的形式得以发展演进,其丰富的特技表现手段,大大增强了戏剧的艺术表现力。此外,由于方志和文人笔记获得了大量保留,让我们得以知晓当时民间舞蹈的繁荣局面。

明太祖朱元璋初定天下,仍设教坊司,宴乐所奏乐曲主题多为安抚"四夷",平定天下。据《明史·乐志》记载,明太祖定都金陵(南京)后,立典乐官,冷谦(元末人,知音,善琴瑟)为协律郎,定乐舞制度,雅乐仍分"文舞""武舞"两大类。明朝皇族郑恭王厚烷的儿子朱载堉(1536—1611年),是明代杰出的乐律学家、数学家和艺术家,他首先将舞蹈从传统的"乐"中独立出来,首创"舞学",他引证古今设计了《灵星舞》,即汉代的舞《象教田》,用十六男童表演的"生产舞"并制《灵星小舞谱》,用舞人摆字,又撰写绘制《人舞谱》和《六代小舞谱》(见图11-2-8),意在恢复周代的"六舞"。包括《云门》执帔而舞,《咸池》徒手而舞,《大韶》执龠而舞,《大夏》执羽而舞,《大濩》执旄而舞,《大武》执干而舞。他编制的舞蹈动作姿态如"四势为纲""八势为目"等等,都成为封建礼教宗法制度和道德规范的载体。

清代统治者对乐舞也十分重视,祭祀、朝会、宴享无不参照前朝汉族传统乐制而制定新乐舞。清代的宫廷宴乐,具有鲜明的满族色彩。"队舞"最初名《莽势舞》(亦称《马克式舞》,原是满族的传统民间舞蹈),

图 11-2-8　朱载堉《六代小舞谱·咸池·云门》舞图

乾隆八年(1743年)改各色队舞总名叫《庆隆舞》。清代末年的裕容龄(见图11-2-9)，是中国近现代舞蹈史上第一个学习欧美和日本舞蹈的中国人。裕容龄的中国风舞蹈作品来源于中国的民间舞蹈和京剧舞蹈，可贵的是，她将日本舞、芭蕾和现代舞创作方法加以自由运用，创作了如《扇舞》《剑舞》《荷花仙子舞》《观音舞》《如意舞》等作品。

中华人民共和国建立后，作为独立的剧场艺术的舞蹈日益完善和成熟起来。现在，中国舞蹈空前繁盛，显示出了强大的生命力。

二、作品欣赏

中国古典舞《踏歌》

图 11-2-9　裕容龄《蝴蝶舞》

《踏歌》(见图11-2-10)的编导孙颖经过几十年潜心钻研，在中国舞蹈历史文化中挖掘和创作了这部作品。该作品具有中国汉代女乐舞蹈的形态特征：一是"怀悫素驰杳冥的高蹈周游"，以端诚的神态追寻旷远的境界促成了女乐舞蹈"高蹈周游"的形态特征；二是"动赴度顾应声机讯体轻"，汉代女乐舞者以"纤腰""轻身"为美，舞蹈"机迅体轻"却又节奏感极强，如赋中所说"兀动赴度，指顾应声"，舞者时而"绰约闲摩"，时而"纷飘若绝"，时而"翼尔悠往"，时而"回翔竦峙"；三是"轶态横出，瑰姿谲起"，交长袖，手足并重，"委蛇姌袅，云转飘忽"。舞蹈动作运用了"一边动"的独特舞姿，180度运动弥补了动作的协调对称，基本是"一顺边"运动。如：顿步向后甩右手，再用肩带右臂向左前方扣盖、顿步；然后，向前行进，右手屈小臂向后、向前，由低到高前后收送、第八拍，斜前举臂的动作。这样典型的"一顺边"动作使舞蹈更显得新颖别致。舞蹈始终在运动，如行云流水；旁侧三道弯体态打破了以前一提汉风三道弯就塌腰撅臀的做作之态，静态中含着一种自然的动感，同时也颇具妖媚之美。

踏歌又名跳歌、打歌等，从汉唐及至宋代，都广泛流传。它是一种群舞，舞者成群结队，手拉手，以脚踏地，边歌边舞。据《后汉书·东夷列传》记载："昼夜酒会，群聚歌舞，舞辄数十人相随，踏地为节。"到了唐代，踏歌一方面在民间更为广泛地流传，成为一种重要的群众自娱性活动；另一方面，被改造加工成为宫廷舞蹈，出现了缭踏歌、踏金莲、踏歌辞等宫廷舞乐。唐睿宗先天二年元宵节，皇家在安福门外举行有

图 11-2-10 《踏歌》

千余妇女参加的踏歌舞会,人们在高 20 余丈、燃着 5 万盏灯的美丽辉煌的灯轮下载歌载舞,跳了三天三夜,场面极为壮观。对这种当时极为盛行的舞蹈,唐代许多诗人都有所描述,如刘禹锡的《踏歌词》:"春江月出大堤平,堤上女儿连袂行""新词宛转递相传,振袖倾鬟风露前";又如顾况的《听山鹧鸪》"踏歌接天晓"等。据刘禹锡的《竹枝词序》记载,踏歌以联唱《竹枝词》、吹奏短笛、鼓来伴奏。舞时不分男女,围成圆圈,手牵手,边歌边舞,情绪欢乐。唐人踏歌的类型有:踏地为节、连袂舞;顿足踏歌、拍手相合;择场跳月以择偶等。宋代每逢元宵、中秋,都要举行盛大的踏歌活动,正如蔡卞在《宣和画谱》里描写的:"中秋夜,妇女相持踏歌,婆娑月影中。"同时也有风格迥然不同的男子踏歌,在马远的名画《踏歌图》中,绘有 4 位老人在蜿蜒的山路上踏歌,上有宁宗皇帝的题诗:"宿雨清畿甸,朝阳丽帝城;丰年人乐业,垄上踏歌行。"此外,在西南少数民族舞蹈中,如纳西族的阿哩哩、跳脚、打跳等,都属踏歌一类的舞蹈形式。流行的舞步如半方半转、两方两转、苍蝇搓脚、喜鹊登高等,也都有踏歌舞姿的遗风。踏歌从唐代传入日本,天武天皇三年在大极殿曾演出踏歌。此后,日本正月十四男踏歌、正月十六女踏歌之风相沿成俗。在日本,歌、歌垣、盆踊都是踏歌的演变。

创作于 20 世纪 90 年代的古典舞作品《踏歌》,舞者边舞边唱,表现的是阳春三月,碧柳依依,翠裙拂风,婀娜生姿,一行踏青的少女,连袂歌舞,踏着春绿,唱着欢歌,融入一派阳光明媚、草青花黄的江南秀色里。舞蹈语言的独特之处在于以"一肩前后耸动带动同臂的左右摇摆",再配以同脚在弱拍踏地做出的"一顺边"动律,一顿一挫,一扬一拽,把一群南国佳人娇柔可爱的形象以及风和日丽、携手游春的惬意心情表现得淋漓尽致。敛肩、含颏、掩臂、摆背、松膝、拧腰、倾胯是《踏歌》所要求的基本体态。舞者在动作的流动中,通过左右摆和拧腰、松胯形成二维或三维空间上的"三道弯"体态,尽显少女之婀娜。松膝、倾胯的体态必然会使重心下降,加之顺拐蹉步的特定步伐,使得整个躯干呈现出"亲地"的势态来。这是剖析后的结论,但舞蹈《踏歌》从视觉感上讲并未曾见丝毫的"坠"感,此中缘由在于那非长非短、恰到好处的水袖。《踏歌》中的水袖对整体动作起到了"抑扬兼用、缓急相容"的作用,编导将汉代的"翘袖"、唐代的"抛袖"、宋代的"打袖"和清代的"搭袖"兼容并用,这种不拘一格、他为己用的创作观念,无疑成就了古典舞《踏歌》古拙、典雅而又活络、现代的双重性。诗、乐、舞三位一体的美学观念,处处充盈于表演者的举手投足间。汉魏之风浓郁的《踏歌》从舞台构图上尽显"诗化"的一面。如这举袖搭肩斜排踏舞的场面,正是"舞婆娑,歌婉转,仿佛莺娇燕姹"。更为诗意的还在于作品处处渗透、蔓延出的情思,词曰:"君若天上云,依似云中鸟,相随相依,映日浴风。君若湖中水,依似水心花,相亲相怜,浴月弄影。人间缘何聚散,人间何有悲欢,但愿与君长相守,莫作昙花一现。"(《踏歌》词)在这声声柔媚万千的吴侬软语中,款款而至的才子佳人,正是"踏青"最亮丽的一道景致。

第三节 外国舞蹈艺术

一、外国舞蹈艺术概况

在哲学家、美学家的眼中，舞蹈艺术已经升华为一种生活，甚至生命的艺术。在远古的社会生活中，几乎没有比舞蹈更重要的事情了——婚丧嫁娶，生育献祭，播种丰收，驱病除邪，一切都离不开舞蹈。舞蹈成为远古先民的质朴的生活方式和感知世界的手段。有人说现代社会的舞蹈是相对于古代舞蹈的萎缩。因此回忆这位艺术之母的历程成了一场追溯生命激情和复兴人体文化的跋涉。德籍犹太学者库尔特·萨克斯从史学的角度，把世界的舞蹈分为了石器时代，上古时期，中古时期，18世纪和19世纪的华尔兹，波尔卡时代，以及20世纪的探戈时代。而在舞蹈学者于海燕则以整个世界传统舞蹈的文化格局，确立了八大文化圈，即：中国舞蹈文化圈、印度舞蹈文化圈、印度-马来舞蹈文化圈、波利尼西亚舞蹈文化圈、阿拉伯舞蹈文化圈、拉丁美洲混合舞蹈文化圈、黑非洲舞蹈文化圈、欧洲舞蹈文化圈。我们在此谈及的舞蹈艺术，主要是除中国舞蹈之外，在以欧美舞蹈发展为主线的基础上，谈及欧美芭蕾和现代舞的发展特征，并包含了交际舞、流行舞等诸多的舞蹈现象。

（一）芭蕾

芭蕾是一种舞台表演艺术，通过舞蹈、音乐和舞台布景，来表现戏剧情节故事，或者没有故事内容，只是用舞蹈作为手段从视觉上解释音乐。芭蕾的发展特征可如此简述之：起源于意大利，成长于法兰西，兴盛于俄罗斯。

1. 意大利芭蕾——芭蕾舞的起源

芭蕾起源于意大利，来源于意大利语的 Ballare（即跳舞）和古拉丁语的 Ballo，最后用法语的 Ballet 确定下来，并沿用至今。芭蕾是从14、15世纪（即文艺复兴时期）的意大利贵族戏剧余兴节目演出脱胎而来。当时，贵族们在宫廷内观赏一种带着自娱自乐性质叫作"芭莉"或"芭莱蒂"的华美舞蹈，即后来芭蕾舞的雏形。经过几百年的发展，芭蕾技术日臻完善，成为当今社会最为精华、完美的舞蹈表演形式。

2. 法国芭蕾——芭蕾艺术发展的第一个高峰

15世纪末芭蕾由意大利传入法国，从此迎来了芭蕾发展的第一个高峰。16世纪起，芭蕾成为法国宫廷生活的一个重要组成部分，1581年法国王后路易丝妹妹的婚庆上演出的《皇后喜剧芭蕾》是历史上第一部大型芭蕾舞剧。1661年，自幼酷爱芭蕾的法国路易十四下令创办芭蕾史上的第一所舞蹈学校——皇家舞蹈学院，开始对舞蹈训练进行规范化的研究和整理，芭蕾的脚位及手位因此确定并沿用至今。

17世纪后半叶，芭蕾开始走出宫廷，登上舞台，成为剧场艺术，从而进入发展的新时期。1681年在巴黎歌剧院上演的吕利的《爱情的胜利》，芭蕾舞女演员首次登台亮相，而扮演女主角的简·芳登成为历史上第一位女芭蕾演员，此前芭蕾舞剧的女主角都是由男演员扮演的。19世纪欧洲浪漫主义思潮对芭蕾产生了深刻影响，使得芭蕾从内容到形式发生了根本性变化。1832年3月12日，意大利明星玛丽·塔里奥尼在巴黎歌剧院首演芭蕾舞剧《仙女》，并首次穿上白色的长纱裙，站在脚尖上起舞，开创了芭蕾女演员用足尖跳舞的历史，也揭开了芭蕾发展的新一页，玛丽·塔里奥尼因此被誉为"脚不沾地的芭蕾仙女"。

3. 俄罗斯芭蕾——芭蕾艺术的兴盛时期

1738年，法国芭蕾大师让-巴蒂斯特·朗代把芭蕾带到俄罗斯，在圣彼得堡建立了第一所芭蕾学校，由此推动了俄罗斯芭蕾的兴起与繁荣。19世纪末，俄罗斯伟大作曲家柴可夫斯基创作的《天鹅湖》《睡美人》和《胡桃夹子》等芭蕾舞剧在俄国和世界各国相继上演。从此，世界芭蕾艺术的中心便由巴黎转到了圣彼得堡。

俄罗斯芭蕾的发展与繁荣得益于著名编导福金对芭蕾进行的戏剧性改革和芭蕾大师恩里科·切凯蒂的教学法，他们一举改变了芭蕾的面貌，使芭蕾舞者有机会向公众表明他们是训练有素、仪态优雅的真正艺术家。俄罗斯芭蕾在世界范围的传播同时得益于谢尔盖·佳吉列夫，他成就了芭蕾的繁盛命运，影响了全世界芭蕾。1909年，谢尔盖·佳吉列夫率领俄国芭蕾舞团到欧洲巡演，给日趋衰落的法国芭蕾注入了生机和活力。剧团杰出男演员尼金斯基的非凡技艺震撼了巴黎，全欧洲都流传着尼金斯基奇迹般的惊人跳跃，他极大地丰富了俄罗斯男子舞蹈，直到今天，他的技巧也是首屈一指的。

20世纪上半叶，佳吉列夫及俄罗斯芭蕾对世界芭蕾的影响不断加深，各国涌现出了一些著名芭蕾舞团和芭蕾编导。20世纪20年代，英国兰伯特芭蕾舞团和微克-威尔士芭蕾舞团（今英国皇家芭蕾舞团）的创立奠定了英国芭蕾的基础。20世纪30年代初，乔治·巴兰钦创办了美国芭蕾学校，1948年又创建了纽约市芭蕾舞团，带动了美国芭蕾的繁荣。20世纪60年代后，来自俄罗斯基洛夫芭蕾舞团的男明星纽里耶夫和巴列什尼可夫、女明星玛卡洛娃等先后"出走"欧美，加盟当地名团，他们以鲜明的俄国风格和卓越的技巧征服了全世界，也推动了欧美芭蕾渐趋繁荣。

百余年来，俄罗斯鼎盛时期的作品构成了古典芭蕾保留剧目的核心，如今世界上几乎所有芭蕾舞团都经常轮番上演这些作品。尽管同一剧目的"版本不同、学派各异"，但是风格的多样性和编舞者的艺术趣味使芭蕾演出呈现出一派色彩斑斓的图景，构成了当代芭蕾艺术独特的历史画卷。

（二）现代舞

现代舞（Modern dance）是西方音乐会或剧场舞蹈里的一个宽泛体裁，最初于19世纪末和20世纪初在德国和美国兴起。因其主张摆脱古典芭蕾舞过于僵化的动作程式的束缚，以合乎自然运动法则的舞蹈动作，自由地抒发人的真实情感，强调舞蹈艺术要反映现代社会生活，常被认为是摒弃或反对古典芭蕾而出现的。

19世纪末，古典芭蕾舞开始走向衰落，一成不变的动作传统和陈规陋习使舞蹈失去了鲜活的气息和崇高的品味。人们也急欲打破中世纪以来对人体的束缚，而工业革命带来的喧嚣，促使艺术家们热衷于回归自然、田园和古代文化，寻找一种感性的真实和人性的力量。伊莎多拉·邓肯的出现，掀起了20世纪一场波澜壮阔的人体文化的复兴。如果说邓肯是不自觉、本能地反叛了芭蕾传统，带来了一场舞蹈革命，那么当德国的玛丽·魏格曼，美国的玛莎·格莱姆、多丽丝·韩芙丽出现时，她们就是在自觉地、有意识地创造和建立一种新的秩序。

1. 自由舞蹈

严格地讲，邓肯的舞蹈还不是现代舞，我们可以称之为"自由舞蹈"。邓肯崇尚自然，继承了晚期浪漫主义"回到自然"的口号。她抛却了紧身胸衣和芭蕾舞鞋，穿上了图尼克衫，赤足而舞，从大自然和古希腊文化中寻找灵感。她提出的"反芭蕾"的口号和灵魂肉体高度结合的宣言，与当时人们内在需求和时代精神是相一致的。邓肯对自然的憧憬，是自然情感对社会习惯的胜利，反映了当时的时代精神，也给欧洲舞坛带来一股清新纯朴之风，为现代舞的产生准备了思想条件。而与她同时代的音乐家和舞蹈家E·雅克-达尔克罗兹的"优律动"和R·von拉班的"空间协调律"则为现代舞的产生准备了理论条件。特别是拉班，他全面探讨了人的身心活动规律、肌肉的松弛和紧张、动作的协调以及舞蹈空间等理论问题。

2. 早期现代舞

美国现代舞发展史上的第二个时期,重要的代表人物是有"美国舞蹈第一夫人"之盛誉的露丝·圣丹妮丝和"美国舞蹈教育之父"泰德·肖恩夫妇。他们从不同的起点出发,但最终则将共同的视点聚集在了遥远而神奇的、充满宗教气氛与传奇色彩的东方,因此,东方情调构成其作品的基调,但这些作品最初却因为有悖于人们"由此及彼"的认识规律,而被戏弄甚至抨击成了"伪东方舞"。但他的舞团在1925年至1926年间,两度来亚洲巡演,作品受到观众的喜爱,甚至在客观上刺激了印度民族舞的复兴。丹尼丝-肖恩舞蹈学校和舞蹈团随后成了美国现代舞的摇篮,其舞蹈被史家称作"早期现代舞"。

3. 古典现代舞

美国现代舞发展史上的第三个时期——旺盛期,发生在1920年代中后期至1950年代末期,甚至到1980年代末期还有佳作出现,但高峰期则出现在美国经济大萧条的1940年代,主要标志是美国现代舞发展到这个时期,在理论与实践这两个方面均已形成了体系化的成果,主要表现是以"收缩-放松"为动作原理的"格莱姆技术体系"和以"倒地-爬起"为动作原理的"韩芙丽—韦德曼技术体系"在这个年代日臻成熟并独树一帜;加上丹妮丝-肖恩家族内的C.韦德曼,以及这个家族外的H.塔米丽丝、L.霍顿、H.霍尔姆总共六大巨头在同一时期的争奇斗艳、各具风采。数不胜数的现代舞佳作从此以不断提升的数量和质量脱颖而出且风格迥异,而连续六代的各国传人更将整个现代舞的运动推向了全世界。

(三)国际标准舞

"国际标准舞"又称体育舞蹈。由社交舞转化而来,是体育与艺术高度结合的一项体育项目,是一种男女为伴的步行式双人舞的竞赛项目,分摩登舞和拉丁舞两个项群,十个舞种。其中摩登舞项群含有华尔兹、维也纳华尔兹、探戈、狐步和快步舞,拉丁舞项群包括伦巴、恰恰、桑巴、牛仔和斗牛舞。每个舞种均有各自舞曲、舞步及风格。根据各舞种的乐曲和动作要求,组编成各自的成套动作。

国际标准舞可分为两个发展阶段,第一个阶段,是1924年英国皇家交际舞专业教师协会对当时的交谊舞进行了整理,将各种舞种的舞步、舞姿、跳法加以系统化和规范化。此后,相继制定了"布鲁斯""慢华尔兹""慢狐步舞""快华尔兹""快步舞""伦巴""探戈"等7种交谊舞,称之为普通国际标准交谊舞亦称为普通体育舞蹈。

当代国际标准交谊舞各舞种介绍

随着当今科技、文化的发展,交谊舞已不仅是一种自娱性舞蹈,而是发展成为了一种艺术性、技术性、表演性的竞技舞蹈。早在1947年,柏林就举行了首届世界交谊舞锦标赛,1960年拉丁舞正式成为世界锦标赛项目,这便是体育舞蹈发展的第二个阶段,人们称之为"当代国际标准交谊舞",亦称为"体育舞蹈"。由于它具有高度艺术性及技巧性,每年在国际上都有不同地区、不同级别、不同规模的多种比赛,并列入奥运会表演项目。

二、作品欣赏

芭蕾舞剧《天鹅湖》

《天鹅湖》作为经典的芭蕾舞剧,1877年在莫斯科首演,1895年在彼得堡重排上演并大获成功。至今重复不断,世界各地的芭蕾舞团都有不同版本的《天鹅湖》上演。

最早的芭蕾舞剧《天鹅湖》共4幕,音乐作于1876年,是俄国著名作曲家柴可夫斯基(见图11-3-1)所作的第一部舞剧。该剧情取材于德国中世纪的民间童话,讲的是公主奥杰塔和王子齐格费里德的传奇爱情故事。《天鹅湖》中群舞、独舞和双人舞都比较有特点,第二幕和第四幕的"天鹅群舞"代表了芭蕾舞

图 11-3-1 柴可夫斯基肖像画

艺术的基本特征,同时成为最为人们所熟知的舞蹈动作。《天鹅湖》在中国有着比较大的影响,自 1958 年以来,《天鹅湖》成为我国各个芭蕾舞团经常上演的保留剧目。

人们普遍认为,世界上第一部真正的芭蕾舞剧诞生于 1581 年,意大利佛罗伦萨的公主凯瑟琳嫁到法国并做了王后,在她的安排下,一批意大利舞蹈艺术家在法国首演了《王后喜剧芭蕾》。19 世纪是芭蕾舞艺术的黄金时代,涌现出一批流传至今的经典剧目,比如法国古典芭蕾舞剧《吉赛尔》《海侠》等,俄国古典芭蕾舞剧《天鹅湖》《睡美人》等。

芭蕾舞在西方被称为"舞蹈艺术皇冠上的明珠"。它有着复杂的结构形式和特定的技巧要求,一般芭蕾舞的双人舞、独舞、群舞都有固定的形式结构。双人舞是古典芭蕾的核心舞,是舞剧发展过程中形成的一种特定的表现形式。一般分为"出场"和"慢板",即由男女演员运用扶持和托举代表着表演的抒情性舞蹈,之后是"变奏",即男女演员的独舞,展示人物的性格和内心,然后是男女演员穿插表演的"结尾",最后以合舞结束。女子脚尖舞是芭蕾舞的灵魂,其独舞要求技巧娴熟,有轻盈如飞的跳跃和令人目眩的旋转,还有快感十足装饰性极强的双脚打击,以烘托主要人物,渲染环境气氛等。

《天鹅湖》(见图 11-3-2)被看作是古典芭蕾舞剧中最有代表性的作品,甚至有人把它视作古典芭蕾舞剧的同义词。传统的芭蕾舞技巧有严格的体系,最基本的审美特征是对外开、伸展、绷直的追求,包括脚的五种基本位置,三种基本舞姿,腿的伸展、射击、打开、屈伸、抬腿、踢腿和划圆圈等动作,还有各种舞姿的跳跃、旋转和转身,各种舞步和连接动作。将它们按特定的结构手法编排、组合,就能创造出富有感染力的舞蹈艺术形象。柴可夫斯基的《天鹅湖》《睡美人》和《胡桃夹子》把芭蕾音乐提高到交响音乐的水平。在他的舞剧中,音乐是和作品内容与舞台动作紧密联系的重要组成部分。柴可夫斯基提高了舞剧音乐的表现力,通过交响性的展开和对人物性格的刻画,加深了作品的戏剧性。他在《天鹅湖》中,以富于浪漫色彩的抒情笔触,表现了诗一般的意境,刻画了主人公优美纯洁的性格和忠贞不渝的爱情;并以磅礴的戏剧力量描绘了敌

《天鹅湖》赏析

图 11-3-2 《天鹅湖》剧照

对势力的矛盾冲突。因此,柴可夫斯基的舞曲《天鹅湖》,至今还是芭蕾音乐的典范作品。《天鹅湖》取材于神话故事,描述了被妖人洛特巴尔特用魔法变为天鹅的公主奥杰塔和王子齐格弗里德相爱的故事。最后,爱情的力量战胜了魔法,奥杰塔得以恢复为人身。

本章拓展阅读:

1. 王克芬:《中国舞蹈发展史》,上海人民出版社,2005年版。
2. 于平:《舞蹈文化与审美》,中国人民大学出版社,2005年版。
3. 雷华:《走进文明之门: 舞蹈的故事》,陕西人民出版社,2010年版。
4. 欧建平:《外国舞蹈史及作品鉴赏》,高等教育出版社,2008年版。

本章思考练习:

1. 舞蹈艺术的语汇有哪些特征?
2. 舞蹈艺术的审美特征包括哪些?
3. 中国舞蹈艺术的特征包括哪些?
4. 芭蕾舞的审美特征包括什么?

本章拓展:

1. 中国古典舞:《扇舞丹青》http://www.iqiyi.com/w_19rr9d4k4d.html
2. 中国舞蹈网: http://www.chinadance.cn/

第十二章
陶瓷艺术欣赏

第一节　陶瓷艺术概述

陶瓷是人类由渔猎采集生活向农业定居生活过渡，从生活实用角度出发不断探索创造出来的。因此，"实用性"是其诞生的前提，但人类又尽可能地将这一日常器物创造得更加令人赏心悦目，从而又使之具有了艺术性。

一、关于陶瓷的界定

中国人早在约公元前8000年—公元前2000年的新石器时代就发明了陶器。用陶土烧制的器皿叫陶器，用瓷土烧制的器皿叫瓷器。陶瓷则是陶器、炻器和瓷器的总称。古人称陶瓷为瓯。凡是用陶土和瓷土这两种不同性质的黏土为原料，经过配料、成型、干燥、焙烧等工艺流程制成的器物都可以叫陶瓷。"陶"和"瓷"并称反映了这两类器物特殊的联系与区别，也反映了陶瓷同时具备实用性和艺术性。随着时代的发展，陶瓷的分类越来越明细，逐渐产生了专为陈设而用的艺术陶瓷。陶瓷艺术作为人类最早的艺术门类之一，与书画、雕塑、建筑等艺术的发生、发展有着密不可分的关系。纵观世界各民族光辉灿烂的陶器文化史，不难发现陶瓷史和美术史几乎是同源同流的，但是世界公认瓷器是中华民族独创的伟大发明。

"水火既济而土合"是宋应星在其名著《天工开物·陶埏》中对陶器工艺基础的高度概括。陶器的诞生与发展标志着早期人类社会进入一个全新的时代即新石器时代。在考古学上，我们根据胎料选用的时代标准不同，将陶器发展归纳为砂质陶、泥质陶、夹砂（炭、蚌）陶、印纹硬陶等阶段。陶器的种类繁多，主要有红陶、灰陶、黑陶、白陶、彩绘陶、低温釉陶等。陶器在古代用途广泛，既作为日常所用的饮食器、贮存器、炊器、汲水器、酒器、文房用器，也有为建筑所用的砖瓦器，还有用于祭祀的礼器与明器等。早在商代，我国先民在印纹硬陶制造的基础上逐渐掌握了原始瓷的制造工艺。原始瓷属瓷器发展的摸索阶段，还不是真正意义的瓷器。原始瓷胎釉往往结合不好，胎粗糙，釉常厚薄不均，易剥落；颜色极其不稳定，常青中带黄、带黑，甚至有颜色较深的酱色釉。东汉时期，先民们在原料的拣选、釉的配制和施釉技术的改进、窑炉结构的完善、烧成温度的提高以及烧成气氛的控制等许多方面取得了长足的进步，促成了真正的优质瓷器——越窑青瓷的诞生，为世界陶瓷艺术发展开启了新篇章。

陶器与瓷器

陶器和瓷器都是土与火的艺术。

陶器与瓷器的差别主要在于原料、火候、表面处理三方面。几千年来，陶瓷一直占据着人们日常生活器具和装饰材料的主流地位；随着现代技术的发展，它以其优良的稳定性而被广泛应用在国防和尖端科技上，为人类社会的发展进步起着不可估量的作用。

二、陶瓷艺术的审美属性

陶瓷艺术积淀着浓厚的艺术内蕴和美学情趣，作为与人类生产、生活密切相关的器物，它既有实用又兼具艺术性。每一件陶瓷器物都必须经过火的淬炼，才能"陶冶成器"。"抽象简洁的陶瓷造型，包含着各

类艺术不可或缺的韵律、节奏、体量、尺度,构筑了视觉艺术必须具备的形式基础。而不断变化的陶瓷纹样却蕴含着人类文明特有的文化内容,展现着近乎永恒的艺术魅力。"[1]因而,实用的造型、多样的纹饰、悦目的釉色,积淀着陶瓷器物深刻的文化内涵,凝结着能工巧匠高超的智慧,它是艺术,又超越艺术。总之,陶瓷艺术材质之美、装饰之美、意境之美展现着其独特的魅力。

(一)材质之美

陶瓷艺术作为工艺美术,站在审美的角度上看彩陶的凝练质朴、越窑青瓷的"类冰似玉"、邢窑白瓷的"类银似雪"、景德镇青白瓷的"白如玉、明如镜、薄如纸、声如磬"……正是以其材质特性而形成自身的艺术魅力。我们通常把这种材料质地本身所显露的美感特征称之为"材质美"。比如宜兴的紫砂器得益于泥料的天然色泽和其极强的可塑性,加上独特的生坯拍打、砑光等制作工艺,使得器型转折清晰明确,细节处一丝不苟,给人以庄重、严谨、含蓄的审美享受。因而,陶瓷艺术家充分尊重材质之间存在的不同差别,才能充分表现出陶瓷艺术的材质之美。

(二)装饰之美

自陶瓷诞生之日起,依附于陶瓷坯体上的装饰就呈现出鲜明的时代风格和社会风尚。新石器彩陶时代水波纹、鱼纹、蛙纹为装饰艺术的发展奠定了第一个里程碑。彩陶简洁的装饰、朴素的色彩和挺拔实用的造型构成了原始社会陶器艺术的整体风格。不同地域文化孕育出各异的胎、釉、彩装饰手法,以釉色装饰当中最为常见的青釉为例,就有粉青、天青、艾青、豆青、梅子青、雾青等几十种。纵观人类陶瓷艺术发展史,各个地区的陶瓷艺术在不同的历史时期都展现出与当时当地政治、经济、文化相适应的装饰风格。好的艺术家对陶瓷造型进行装饰总会着眼于整体效果,并将装饰手法与材质特色协调统一,并视为作品成败的关键。

(三)意境之美

所谓意境,即艺术作品中呈现出的情景交融、虚实相生,活跃着生命律动、韵味无穷的诗情画意。以中国陶瓷艺术为例,原始社会的稚拙、商周时期的威严庄重、秦汉时期的深沉雄大、魏晋时期的自然清淡、盛唐时期雍容华丽、两宋时期的典雅平易、元代的粗壮豪放、明清时期的敦厚纤巧……这些不同时期陶瓷作品所营造出的意境和风韵都体现出中华民族的精神和审美旨趣,展现了东方艺术的风采,具有永恒的美。而这些由造型形体的外轮廓线的丰富变化产生的线性之美,由遵从力学原理和材质特性所协调出的形体之美,以及由光、色、透、洁所产生的釉彩之美,和融合或轻巧、或质朴、或怪异等手法经营的装饰之美构成了陶瓷艺术如诗如画的意境之美。

总之,陶瓷艺术体现了人类社会不同发展阶段的审美取向,标志着人类征服自然、走向自由的"历史尺度"。数千年来,它集科学与艺术为一身,以其特有的艺术价值丰富着人类的文化生活和艺术史。

[1] 陈进海著:《世界陶瓷:人类不同文明和多样文化在交融中延异土与火的艺术·第一卷》。万卷出版社,2006年版。

第二节　中国陶瓷艺术

我国是世界上最早制作和使用陶器的国家，拥有清晰而丰富的发展脉络和发展历史。商代中期，我国就已烧造出原始瓷器；东汉时期，中国先人发明了瓷器。中国陶瓷自汉代开始通过路上"丝绸之路"传播到域外，隋唐时期又通过海上"丝绸之路"开始大规模外销。

一、新石器时期彩陶

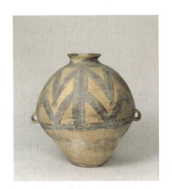

图 12-2-1　马家窑文化彩陶蛙纹壶，北京故宫博物院藏

在距今 10000—7000 年的新石器时代早期，陶器广泛分布在我国黄河流域的河南、河北，长江中下游的江西、浙江以及东南沿海的广东、广西等地。新石器时代中、晚期，出现了以仰韶文化、马家窑文化（见图 12-2-1）、齐家文化、大汶口文化和龙山文化为代表的黄河流域陶器文化，和以大溪文化、屈家岭文化、河姆渡文化、马家浜文化、崧泽文化和良渚文化为代表的长江流域陶器文化。

新石器彩陶文化最具普遍性和代表性，彩绘的颜色有红、紫褐、黑褐和白四种，但以黑褐彩居多，如仰韶文化（见图 12-2-2）和马家窑文化多用黑彩描绘。这一时期的彩绘纹样异常丰富，既有简单的宽带纹、平行线纹、条纹、圆点纹、波折纹，也有组合的网纹、方格纹、三角纹，还有仿生和表现当时生活场景的人面纹、鱼纹、蛙纹、龟纹、鸟纹、鹿纹、集体舞蹈纹等。这些彩绘大多渗透着原始人的宗教思维，给人以神秘感。新石器彩陶是中国陶瓷艺术史上最早把装饰纹样和器物造型结合在一起的艺术品，也是我国古代陶瓷艺术的第一个发展高峰。人面鱼纹彩陶盆（见图 12-2-3）是这一时期的代表，该盆内外磨光，盆内壁用黑彩绘两组对称的人面纹和鱼纹，人面呈黑色显圆形，头顶上有三角形头饰，人物眼睛细长、鼻梁高挺，给人一种神态安详之感。此外，图案对称、黑白对比强烈，两耳旁还配有两条相对的小鱼，构成形象奇特的人鱼合体画面。

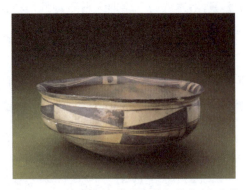

图 12-2-2　仰韶文化彩陶几何纹盆，北京故宫博物院藏

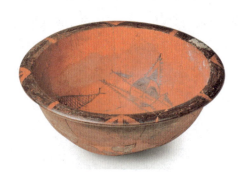

图 12-2-3　仰韶文化人面鱼纹彩陶盆，中国国家博物馆藏

二、商代白陶

白陶出现在大汶口文化时期,多以光素无纹为特征。至商代,商人"尚白",同时随着原料制备、窑炉烧造等技术的进步,白陶质地愈加洁白细腻,器型和纹式多模仿当时的青铜器,给人以强烈的华贵感,多为王室和贵族的专用品。商代白陶的纹式多属凸雕,即以细致的底纹和粗壮的浮纹组合而成。浮纹多采用饕餮、夔龙或蝉纹等动物为主体素材,以云雷纹等几何纹作底,疏密有序,玲珑剔透。以白陶刻几何纹瓿(见图12-2-4)为例,该瓿唇口外卷,溜肩,鼓腹,腹下渐收,近足处外撇,圈足;通体雕刻纹饰,以精细的回纹作底衬托几何纹,主次分明,错落有致,庄重精美。

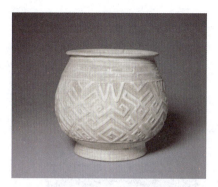

图 12-2-4　商代白陶刻几何纹瓿,北京故宫博物院藏

三、秦汉彩绘陶和低温铅釉陶

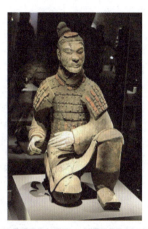

图 12-2-5　秦代兵马俑,陕西秦始皇兵马俑博物馆藏

彩绘陶萌芽于新石器时代晚期,发展繁荣于秦汉时期,是一种在已烧成的陶器上用天然矿物颜料描绘图案纹饰的陶器。彩绘陶一般是在灰陶上施彩,器型以尊、鼎、壶、豆等为主,造型多模仿当时的青铜器型,主要作为随葬品;颜色有红、黄、绿、褐、青、白等;纹式多模仿同时期的漆器图案,以云气、漩涡、龙凤等为多见。秦汉时期的彩绘陶,色彩丰富,纹式复杂,充满着生活的气息与艺术的魅力。秦俑(图12-2-5)是其杰出代表,以塑、捏、堆、刻、划等技法,细致入微地刻画人物形象。

铅釉陶代表着汉代陶器艺术的最高水平,它的釉面光滑平整,釉层清澈透明,玻璃感强,有很强的装饰效果。以西汉凸雕龙凤纹彩绘陶壶(图12-2-6)为例,壶撇口,粗颈,圆腹,腹部对称置双环形系,高圈足,通体使用红、绿、蓝、黑、白、黄等颜色彩绘装饰。口沿下绘一周三角纹,颈部在三角纹内绘云纹,腹部用三周凸起弦纹划分上下两部分装饰带,上为凸雕龙、虎、凤相互追逐于流云之间,色彩绚丽,线条流畅婉转,画面生动活泼。铅釉陶属低温铅釉陶,胎体硬度较差,釉中铅含量高,主要作为装饰器或明器使用。汉代铅釉陶的大量烧制成功,开创了我国低温釉陶大量生产之先河,后世的唐三彩、琉璃釉陶均受其影响。

总之,"秦汉时期的陶瓷艺术可谓一派'壮美气象'。它基于实用,却又气势恢宏;它质朴雄浑,却又奔放有力"[①]。秦汉的陶艺作品在传神和艺术表现方面是无可挑剔的。

图 12-2-6　西汉凸雕龙凤纹彩绘陶壶,北京故宫博物院藏

[①] 陈进海著:《世界陶瓷:人类不同文明和多样文化在交融中延异的土与火的艺术·第一卷》,万卷出版社,2006年版,第149页。

四、魏晋南北朝时期的陶瓷艺术

图12-2-7 南北朝青釉莲花尊，北京故宫博物院藏

中国陶瓷艺术在魏晋南北朝时期可谓真正进入了"瓷器"的时代，它以简约、优雅的"秀骨清相"为主要审美特质。青瓷是我国最早诞生的瓷器类型，也是魏晋南北朝时期陶瓷的主流品种。这一时期的青瓷造型端庄、瓷质细腻、釉质莹润、光泽晶莹，淡雅秀美，融实用性与观赏性于一体。随北魏政权的建立，北方青瓷逐渐发展，北齐时烧制出了对后世影响深远的白瓷。由此，陶瓷的青、白两大体系并驾齐驱地向前发展。

这一时期陶瓷器物总体上呈现出简洁单纯、自然清新的特色，造型以盘、碗、壶、罐、洗、烛台、虎子、唾壶、薰炉等日常用具为主，装饰手法以带状花纹、兽面衔环铺首、堆塑、镂孔、划刻弦纹等较为普遍。此外，由于佛教的盛行，莲花装饰成为当时陶瓷器物的一个重要时代特征。以河北景县封氏墓出土的青瓷莲花尊（见图12-2-7）为例，该尊器型高大，纹饰华缛精美，集贴、印、堆塑、刻划、模印、浮雕等多种装饰技法于一体；装饰题材以莲花、团花、飞天为主，具有浓郁的宗教色彩。

五、隋唐五代的陶瓷

隋、唐两代的陶瓷艺术各有特色，隋代承前启后，唐代则蓬勃发展，形成了"南青北白"的地域特征。这一时期的陶瓷堪称中国陶瓷史上的明珠，当时民窑遍布，器物造型异常丰富，装饰纹样丰富华美；因饮茶之风盛行，更刺激了制瓷业的发展。另外，随着中外经济、文化的交流与发展，陶瓷开始成为一种重要的商品远销域外。

（一）"类玉似冰"的越窑青瓷

图12-2-8 唐代青釉八棱瓶，北京故宫博物院藏

隋、唐时期青瓷以越窑最具代表性。越窑作为中国青瓷的鼻祖，创建于东汉，鼎盛于唐、五代。陆羽撰《茶经》形容越窑青瓷为"类玉""似冰"，并把越窑列为唐代诸窑之首。浙江婺州窑、瓯窑、安徽寿州窑、湖南岳州窑、江西洪州窑、广东西村窑、四川邛崃窑、陕西耀州窑等都皆为当时名窑，能生产出堪与越窑青瓷相媲美的高质量青釉瓷。越窑青瓷质地细腻、胎壁薄巧、器型规整、釉色匀净，以北京故宫博物院藏青釉八棱瓶（见图12-2-8）为例。该瓶通体呈八棱形，直口，长颈，溜肩鼓腹，腹以下渐收至底，圈足；胎体呈灰白色；釉面明亮，釉色青绿犹如一汪湖水；瓶体颈、肩相接处有三条凸棱，凸棱部位釉色浅淡，匠心中显出器型极致之美。

（二）"类银似雪"的邢窑白瓷

出现于北朝的白瓷，以河北省邢窑为典型。唐代邢窑白瓷胎骨坚实、致密、厚重，胎土白而细洁，瓷化程度较高，器物造型端庄大方，有"类银""似雪"之称，器壁薄巧，扣之"音妙于方响"，具有雍容华贵的形态美。以北京故宫博物院藏的唐邢窑白釉壶（见图12-2-9）为例，该壶敞口，长圆腹，平底，小短流，颈与腹

部有曲柄相连；通体施白釉，外部施釉不到底。此件器物造型端庄规整、素雅与优美，釉色洁白莹润，属邢窑白瓷中的细白瓷。

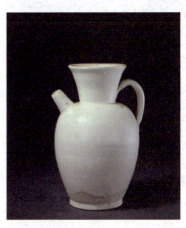

图12-2-9 唐代邢窑白釉壶，北京故宫博物院藏

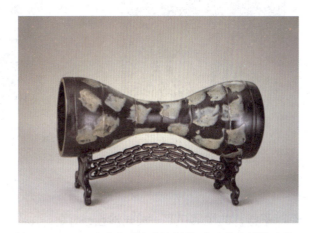

图12-2-10 唐代鲁山窑花瓷腰鼓，北京故宫博物院藏

（三）色彩斑斓的花釉瓷

花釉瓷是唐代陶瓷的一种新工艺，又称花瓷，指在黑釉或茶叶末釉等底釉上用点、绘、淋、涂等方法装饰月白釉或天蓝釉，烧成后釉面交融浸润呈现的色彩丰富而富于变化，以河南鲁山段店窑烧造的花瓷最具代表性。唐代花瓷的魅力在于变幻莫测的窑变工艺，无论是乐器花鼓还是盘、碗、执壶等日常生活器皿，都凸显唐代雍容华贵的美学特质。以唐代鲁山窑花瓷腰鼓（见图12-2-10）为例，其造型硕大规整，线条柔和，纹饰奔放，通体黑釉与变幻多姿的蓝白色釉斑相互衬托，如云霞缥缈，似水墨浑融，堪称唐代传世瓷器中的精品。

（四）中国陶器艺术史上的巅峰——唐三彩

唐三彩是唐代低温彩色铅釉陶的通称，以含铜、铁、钴、锰等矿物做着色剂，以铅的氧化物作助溶剂，经过800℃左右的温度烧制而成。所谓"三彩"实则是多彩之意，包括黄、绿、白、褐、蓝、黑、紫等多种色彩，只是黄、白、绿三色最为常见。唐三彩始创于唐高宗而盛于开元年间，其器类繁多，包括日用器皿、建筑物、家具、动物、人物等，多用作随葬明器，但动物俑及人物俑在世界美术史上享有盛誉。

三彩马（见图12-2-11）是唐墓中出土数量最多的动物俑，马的造型生动逼真，比例准确、线条流畅，可以使人辨认出中亚的大宛马、新疆的乌孙马、甘肃的混血马和蒙古马等品种。除三彩马之外，三彩骆驼和人物俑的艺术水准亦高。胡人牵骆驼俑（见图12-2-12）中的胡人深目高鼻，头戴折沿尖顶帽，身穿窄袖长袍，领口外翻，内着半臂，腰后系一包袱，下着裙，足蹬长靴，双手握拳，姿势呈拉缰绳状。骆驼俑为双峰驼，上有毡垫，周身以黄釉作为主色调，驼首上昂，张嘴作嘶鸣状，腰身略长，四腿直立于长方形托板上。这组三彩俑比例和谐，神情准确，将古代丝绸之路上的胡人商队完美再现。

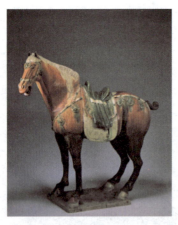
图12-2-11 唐代三彩马,北京故宫博物院藏

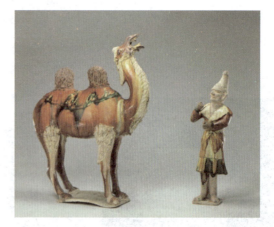
图12-2-12 唐代三彩胡人牵骆驼俑,北京故宫博物院藏

(五)千年前的世界工厂——长沙窑

"春水春池满"诗文壶介绍

长沙窑开创了后世釉下彩瓷器创造的先河,在"安史之乱"后打破唐代"南青北白"的格局,与越窑、邢窑形成三足鼎立态势。它的装饰手法借助毛笔用彩料在生坯上绘画纹饰,再罩以透明釉后经高温烧成,彩料经高温处理后色彩经久不变。长沙窑的釉色种类较多,仅单色釉就有青釉、黄釉、褐釉、黑釉、白釉、绿釉、蓝釉等。长沙窑瓷器在唐中后期出现模印贴花装饰,附于器物的系或腹上作为局部装饰。模印贴花由模具印出装饰物,趁坯体未干把装饰物粘贴其上,经施釉、涂彩后,再入窑经高温烧成。长沙窑瓷器的另一大创新是将书法、绘画、雕塑、诗词歌赋、谚语及产品广告等融入陶瓷装饰艺术中,此属中国瓷器装饰艺术的创举,影响一直持续到今日。

六、宋代陶瓷

宋代是中国瓷业的鼎盛时期,产生了彪炳史册的六大窑系:北方地区的定窑系、耀州窑系、钧州窑系、磁州窑系;南方地区的龙泉窑青瓷系、景德镇青白瓷系。

(一)色如天青的汝官窑青瓷

汝官窑是专为宫廷烧造青瓷的官窑,烧制的时间为哲宗元祐元年至徽宗崇宁五年。由于烧造时间短,产量有限,所以传世汝官窑产品很少。汝官窑出品的青瓷(见图12-2-13)工艺高超、造型俊美、釉色

图12-2-13 北宋汝窑纸槌瓶正面及底部,台北故宫博物院藏

温润、风韵高雅素净,釉面蝉翼纹细小开片,常以"梨皮、蟹爪、芝麻花"称之。其胎体呈香灰色,釉色以天青釉为主,在不同光照、角度的观察中,颜色会有不同的变化。光照明媚时,瓷色青中泛黄,恰似雨过天晴后、云开雾散时,澄清的蓝空上泛起的金色阳光。光线暗淡时,瓷色青中偏蓝,犹如清澈的湖水。

(二)青润如玉的官窑青瓷

宋代宫廷曾设立过三个官窑,即北宋朝廷在汴京(今河南省开封市)设立的"北宋官窑"(亦称"大观窑")、南宋朝廷在杭州附近先后设立的"修内司官窑"(又称内窑或旧窑)和"郊坛下官窑"(又称外窑或新窑)。宋代官窑瓷器胎体呈黑灰或黑褐色,胎体较薄;釉层凝厚,多呈粉青色,美若天然古玉;造型多为瓶、洗、壶、碗、盘、杯等,基本以素面为主,无繁复装饰,仅以凹凸直棱和弦纹为饰。

以北京故宫博物院藏官窑圆洗(见图12-2-14)为例,它造型端庄典雅,粉青釉色纯净莹澈,釉面有金丝般的开片纵横交织,片纹间又闪现出条条冰裂纹,优美和谐。尤其在釉层较薄的器口和未被釉层遮盖的器底部分形成的"紫口铁足",使器物显出古朴庄重。清乾隆帝曾命皇家玉作匠师以楷书镌刻"修内遗来六百年,喜他脆器尚完全。况非髻垦不入市,却足清真可设筵。讵必古时无碗制,由来君道重盂圆。细纹如拟冰之裂,在玉壶中可并肩。"御题诗一首于洗之外底,可见对此件器物的珍爱程度。

图12-2-14 北宋官窑青釉圆洗正面及底部,北京故宫博物院藏

(三)独具缺陷美的哥窑青瓷

哥窑瓷器釉面润泽如酥,颜色有炒米黄、青灰等。釉层较厚,釉面开有大小各异的纹片,俗称"金丝铁线"。陶工巧妙利用胎釉膨胀系数差异所造成釉面开裂的效果促成错落有致、别具一格的纹片釉装饰。哥窑瓷器传世稀少,且多为宫中旧藏,现主要收藏于北京故宫博物院和台北故宫博物院。哥窑青釉鱼耳炉(见图12-2-15),造型仿商周青铜礼器簋,通体施青灰色釉,"S"形轮廓线上敛下丰,腹两侧对称置鱼

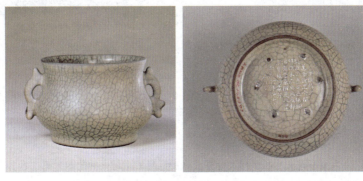

图12-2-15 宋代哥窑青釉鱼耳炉正面及底部,北京故宫博物院藏

形耳,下承以圈足,造型古朴典雅;釉面密布交织如网的"金丝铁线"开片纹富于韵律美。炉外底以楷书镌刻乾隆诗作:"伊谁换夕薰,香讶至今闻。制自崇鱼耳,色犹缬鳝纹。本来无火气,却似有云氲。辨见八还毕,鼻根何处分",款署"乾隆丙申仲春御题"。

(四)印花精美的定窑白瓷

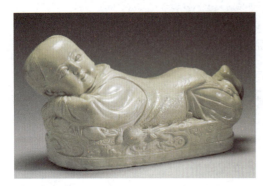

图 12-2-16　宋代定窑白瓷孩儿枕,台北故宫博物院藏

定窑主要产地位于今河北省曲阳县,因宋代曲阳县归定州管辖,故称"定窑",北宋时创造了覆烧工艺,超越邢窑而成为宋代五大名窑之一。定窑白瓷闻名天下除光素外,还常以印花、刻花、剔花、划花等技法作为装饰,尤以印花装饰最为出色。"定窑印花多为花卉,也有动物、禽鸟、水波游鱼等,颇富生活情趣。布局多采用缠枝、折枝等形式。既讲对称,又讲均衡。章法严谨,活泼生动,形成细腻、整洁、轻松、高雅而独具民族韵味的装饰风格。"①北宋定窑底款多刻划"官""新官""五王府""尚食局""尚药局"等以示宫廷和官府用瓷。定窑孩儿枕(见图 12-2-16)在两岸故宫皆有收藏,被视为国之重宝,堪称中国古代陶瓷艺术的精品中的精品。该器孩童眉清目秀,眼睛圆而有神,神情悠闲得意,富有情趣,加之瓷胎细腻,釉色白中发暖,可谓集天地灵动与幽静之气于一身,给人岁月静好之温馨感。

(五)灿若烟霞的钧窑瓷

　　钧窑以独特的窑变艺术而著称于世,素有"黄金有价钧无价""纵有家财万贯,不如钧瓷一片"的美誉,其遗址位于今河南省禹州市原禹县城北门的钧台与八卦洞附近。宋代官钧窑多为陈设用瓷,器型主要有出戟尊(见图 12-2-17)、花盆(见图 12-2-18)、花盆托等,器物外底均刻画汉写"一"到"十"数字,并以此作为器物尺寸标识;其釉色变化丰富,玫瑰紫、海棠红、天青、月白等色交相辉映,艳若朝霞、丽如桃李,如梦如幻。其质地之优良、制作之精致、意境之深远,韵味之丰富,宋徽宗时期是钧窑艺术的巅峰。

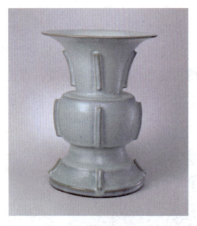

图 12-2-17　宋代钧窑月白釉出戟尊,北京故宫博物院藏

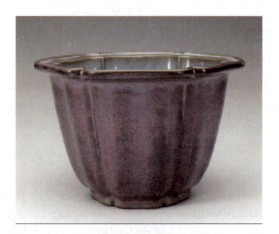

图 12-2-18　宋代玫瑰紫釉长方花盆,北京故宫博物院藏

① 陈进海著:《世界陶瓷:人类不同文明和多样文化在交融中延异的土与火的艺术·第二卷》,万卷出版社,2006 年版,第 273 页。

（六）刻剔犀利的耀州青瓷

耀州窑遗址位于今陕西省铜川市，它是北方青瓷的代表。唐代始，耀州窑以烧造青瓷、黑瓷、白瓷及唐三彩等产品著称，五代时受越窑影响创烧印花、剔花和刻花青瓷。北宋时，耀州窑青瓷烧造达到顶峰。宋神宗元丰七年黄堡镇建立的德应侯碑就曾记载耀州窑青瓷"巧如范金，精比琢玉……击其声，铿铿如也，视其声，温温如也……"。耀州窑瓷器造型主要有盘、碗（见图12-2-19）、瓶、罐、尊、盒、执壶、人物塑像等类型；装饰技法主要有刻、划、印、镂空等，其中剔刻手法自成一体，"运用垂直刀刃勾刻纹样的主题轮廓，再用斜刀沿着轮廓外侧连续刮削，使花纹轮廓之外形成凹下的斜面，并缓缓趋平由深变浅以致消失的浮雕效果。它既可展示由浮雕深浅产生的光影变化，又可展现刀法的舒展和流畅，让人看到削刻运刀所产生的犀利圆活的动感，再以篦形工具精细梳划叶脉和花瓣，使得剔刻的纹样更为精细，产生起伏变化。施釉烧制后，如同润玉般晶莹的碧绿色，由于剔刻纹样的起伏不平而显现深浅不同的色调层次，从而产生一种含蓄儒雅、温润畅达的审美意境。"①

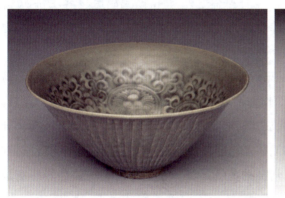 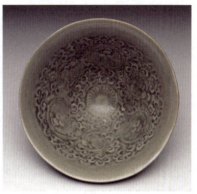

图12-2-19　北宋耀州窑青瓷印花菊花碗正面及碗心，台北故宫博物院藏

（七）光致茂美的景德镇青白瓷

青白瓷是宋代江西景德镇创烧的一种全新瓷器品种，釉色介于青白之间，青中泛白，白中透青的一种瓷器，所以又称影青、映青、隐青等。景德镇在唐末五代时期始产青白瓷（见图12-2-20），它是当地窑工融合南北方技艺的一种产物。宋元时期逐渐形成了以江西景德镇窑场为中心的庞大的青白瓷窑系，当时的饶州府浮梁县得皇帝赐名，并逐渐成为"匠从八方来、器成天下走"的世界瓷都。宋代是景德镇青白瓷生产的高峰期，其中以湖田窑为中心的青白瓷窑场最负盛名；出产的瓷器胎质洁白细腻，罩以纯净莹润的青白釉色犹如澄澈之秋水，纯净之晴空，素有"饶玉"之称。清代蓝浦在《景德镇陶录》里以"光致茂美"四字来概括其青白釉色之美。

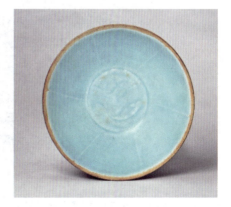

图12-2-20　宋代景德镇窑青白釉双鱼，北京故宫博物院藏

① 陈进海著：《世界陶瓷：人类不同文明和多样文化在交融中延异的土与火的艺术·第二卷》，万卷出版社，2006年版，第267页。

（八）漆黑光亮的黑釉瓷

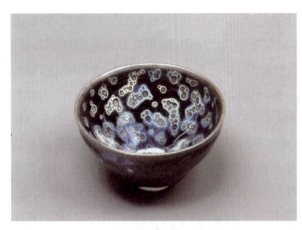

图12-2-21　宋代建窑曜变天目茶碗，日本东京静嘉堂藏

从陶瓷技术发展史的角度看，青釉瓷与黑釉瓷几乎是相伴而生的，青釉与黑釉区别在于制瓷原料中铁含量不同。受宋代斗茶风俗盛行影响，黑釉瓷一时成为南北方瓷窑竞相生产的瓷器，主要集中在河北、河南、山西、四川、江西、福建等省，尤以福建建窑和江西吉州窑最为著名。黑釉建盏发展迅速，最常见的器物为兔毫盏。它因烧成后出现密集的细长纹理，如同兔毛一样细密闪银光而得名。兔毫茶盏胎体厚重，釉色漆黑光亮，纹理自然，在供人斗茶和品茶时，能给人以"兔毫紫瓯新，蟹眼清泉煮""鹰爪新茶蟹眼汤，松风鸣雪兔毫霜"等审美意趣。除了兔毫盏之外，建窑产鹧鸪斑建盏，鹧鸪斑盏以仿效鹧鸪鸟身上的斑点纹而得名。日本东京静嘉堂文库所藏的鹧鸪斑建盏（见图12-2-21）是唯一自然烧成的传世鹧鸪斑建盏。

吉州窑地址位于江西省吉安县永和镇，是宋代著名烧造黑釉茶盏的窑址，以生产玳瑁、剪纸贴花和木叶天目等闻名于世。玳瑁釉（见图12-2-22）作为窑变釉，是在器物上先施以氧化铁含量较高的釉料，后再随意甩洒氧化铁含量较低的釉料，继而连涂成几何形状，烧成后产生釉料交融流淌，整体如玳瑁呈黄黑相间之色彩，显艳丽、高雅之特质。吉州窑的洒釉工艺高超，除制作玳瑁盏以外，还与民间剪纸工艺结合，产生了剪纸贴花花纹（见图12-2-23）。吉州窑的剪纸贴花花纹是将已有的黑釉器特别是碗盏贴上梅花、石榴、折枝、番莲、云凤、飞鸟、云龙等剪纸后，喷、洒上乳白釉的雾状微点，烧成前揭去挡着白釉的剪纸，露出无洒点的花纹，烧成后该处仍露出黑釉，无剪纸遮挡之处则因上、下釉的反应而产生各色微斑，部分斑点又呈乳光，使制出的吉州贴花黑釉异常高雅。

图12-2-22　宋代吉州窑玳瑁釉罐，北京故宫博物院藏

图12-2-23　宋代吉州窑黑釉剪纸贴花三凤纹碗，北京故宫博物院藏

除此之外，吉州窑还生产一种其他产瓷区所没有的特殊黑釉器——木叶纹茶盏（见图12-2-24），借以树叶的叶脉改变黑釉的颜色，技术与剪纸贴花有相似之处。

（九）装饰新颖的磁州窑系瓷

磁州窑系是指宋代以来以河北磁县观台镇与彭城镇一带的磁州窑为代表的名窑体系，该体系以出产白瓷、黑瓷和白地釉下黑、褐彩绘瓷为主，装饰手法有白釉划花、剔花、白釉釉下黑彩、珍珠地划花等，器物类型除瓶、缸、罐、碗、盆等日用品外，尤以瓷枕（见图12-2-25）颇为著名，枕底往往有张家、李家、王家和陈家造等印记。宋代磁州窑绘画技法娴熟，刻花刀工洒脱、装饰题材丰富，各种动物、植物及反映民俗生活的人物、诗词曲令等应有尽有，充满了生机盎然的生活气息，深受人们喜爱，开创了我国瓷器彩绘装饰的新途径。

图12-2-24 宋代吉州窑黑釉木叶天目盏，日本大阪市立东洋陶瓷美术馆藏

图12-2-25 宋代磁州窑白釉珍珠地划花折枝牡丹纹枕，北京故宫博物院藏

（十）胜似美玉的龙泉青瓷

龙泉窑创烧于两晋时期，因主要产区在浙江省龙泉市而得名。宋代，龙泉青瓷进入了快速发展期，南宋后期达到鼎盛。龙泉窑瓷器造型秀美，釉色纯净俏丽，风格敦厚。在南宋官窑青瓷制作工艺的影响下，胎釉料的选择与配制、窑炉的改进和烧窑技术等方面都有很大提高，成功烧造出粉青和梅子青等釉色青翠、光泽柔和、胜似美玉般浑然一体的旷世釉色。龙泉窑瓷器（见图12-2-26）造型丰富多样，盘、碗、洗、炉，文具中的笔筒、笔架、水盂以及塑像、陈设品、文玩器物等应有尽有，尤以仿商周青铜器的鬲式炉、仿玉器的琮式瓶和仿汉代铜壶等器物最为精致。在装饰方面，龙泉窑青瓷釉层厚而失透，以堆塑和浮雕为主

图12-2-26 宋代龙泉窑青釉塑贴双鱼纹洗正面及碗心，北京故宫博物院藏

要装饰手段,产生了独具特色的龙凤、双鱼、莲瓣、人物纹等具有立体感的纹样。

七、承前启后的元代陶瓷艺术

元代陶瓷艺术在继承宋、金旧制基础上发展,一改宋代儒雅含蓄、平淡自然的审美传统,以华贵富丽、雄浑大气、繁密工细,通俗直观的艺术风格凸显瓷器之美。景德镇窑自1278年"浮梁瓷局"设立以来,制瓷地位越发突出,诞生了许多对后世影响巨大的新品种,如卵白釉(枢府)瓷、青花瓷、釉里红瓷和红釉、蓝釉等高温颜色釉瓷。尤其是青花和高温颜色釉两个瓷种的诞生,在中国乃至世界陶瓷史上具有划时代的意义,遂使景德镇一举成为全国最重要的瓷器产地,为明、清时期进一步成为全国的制瓷中心奠定了基础。

(一)幽蓝神采之元青花

"青花"一般是指用氧化钴做颜料,在素胎上绘画,再加一层透明釉,在高温中一次烧成的釉下蓝色彩饰瓷器(见图12-2-27)。青花瓷的生产制作始于唐代,到元代日趋成熟。因景德镇地区是最大的生产窑场,质量和产量都占全国首位,因而青花瓷在一般意义上专指景德镇产青花瓷。元青花诞生以后,逐渐成为景德镇瓷器生产的主流,产品远销国内外。

胎体厚重,器型巨大是成熟期元青花(见图12-2-28)最突出的特征。它构图丰满、层次繁多、主次分明,浑然一体;纹样以各种动植物及元代戏剧、文学艺术中的人物故事作为装饰题材,整体风格上以繁丽、精致、新颖、秀美、富含时代感又雅俗共赏为主导。景德镇制瓷工艺突飞猛进地发展,分工越来越细,使元代以后逐渐进入了彩瓷时期。此外,随着国内外需求日益增多,青花瓷器逐渐成为中国的象征,成为中国瓷器艺术的主流,并直接影响朝鲜、日本、越南、中亚、西亚各国陶瓷艺术的发展。

图12-2-27 元青花鸳鸯荷花——"满池娇"纹花口盘,北京故宫博物院藏

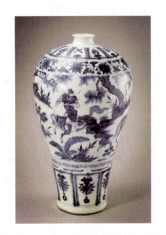

图12-2-28 元青花萧何月下追韩信梅瓶,南京博物馆藏

(二)莹润浑厚之卵白(枢府)釉瓷

枢府釉是元代景德镇地区创烧的一种白釉品种的统称,其胎体厚重,釉呈乳浊,色白泛青,恰如鸭蛋色泽,故又称"卵白釉"(见图12-2-29)。这类瓷器中质量最上乘者常刻有"枢府"二字,属当时的国家最高军事机关——枢密院专门定制的高端产品,以模印为装饰手法,装饰题材多以龙纹、芦雁纹、缠枝花纹为主。

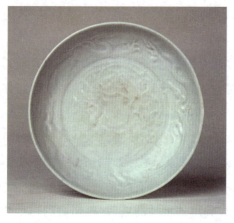
图 12-2-29　元代卵白釉印花云龙纹盘,北京故宫博物院藏

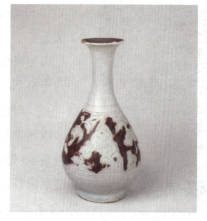
图 12-2-30　元代釉里红划花兔纹玉壶春瓶,北京故宫博物院藏

（三）瓷中贵族——釉里红瓷

釉里红是元代景德镇窑首创的一种瓷器,它以氧化铜为呈色剂,在瓷坯上绘出纹式,再罩以透明釉,在高温还原焰气氛中使釉下出现红色花纹。釉里红瓷器对窑室气氛要求极高,烧造难度极大,传世器物极少。有时候青花与釉里红同时运用在瓷器装饰上,故得名青花釉里红(见图 12-2-30)。

（四）蓝釉瓷

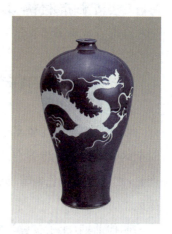

蓝釉是元代景德镇窑烧制的一种名贵的高温颜色釉瓷,以含钴物质作为着色剂掺入釉中,经高温一次烧成；其釉色纯净明亮,有如蓝宝石一般光彩夺目。元代蓝釉瓷器传世很少,扬州博物馆的镇馆之宝——元代霁蓝釉白龙纹梅瓶(见图 12-2-31)是存世器物中最为精美的一件,该瓶通体施霁蓝釉,云龙、宝珠施青白釉,两种釉色对比强烈；主纹刻划一条龙追赶一颗火焰宝珠,并衬以浮动的珊瑚枝一样的四朵火焰形云纹,把巨龙威武、雄壮、悍猛的形象表现得生动活泼,堪称稀世国宝。

图 12-2-31　元代霁蓝釉梅瓶,扬州博物馆藏

（五）浑厚朴实的元代其他瓷窑瓷器

元代除景德镇窑以外,还有龙泉窑、钧窑、磁州窑等。

元代龙泉青瓷(见图 12-2-32)在元代青花瓷成熟之前的 60 余年,作为我国瓷器外销的主力产品,

图 12-2-32　元代龙泉窑青釉塑贴四鱼纹洗正面及底部,北京故宫博物院藏

图12-2-33 元代钧窑月白釉双耳三足炉,北京故宫博物院藏

其胎体厚,釉层薄,以划、刻、印、贴、镂、堆、褐色点彩为主要装饰手法。

钧窑瓷作为宋代宫廷专用瓷器,进入元代转向民间用瓷,形成了庞大的钧瓷窑系。元代钧窑瓷器(见图12-2-33)胎釉普遍粗糙,釉质不细润,釉色以月白为主。

磁州窑在元代延续了宋代的制瓷技艺与风格,仍以生产白地黑花瓷器为主,装饰题材加入戏曲故事及人物、文学作品和书画艺术等。元代磁州窑系以日用器物为主,代表性品种有四系壶、玉壶春瓶、长方枕等。此外,随着元朝版图的扩大和海外贸易的繁荣,磁州窑的白地绘黑花和剔、划花的技法影响到了朝鲜、日本及东南亚各国。

八、繁荣昌盛的明代陶瓷

洪武二年(1369年)始,明政府在景德镇设厂烧造宫廷用瓷,形成了官、民窑并进局面。明万历中期,御窑厂停烧,民窑青花的制造获得大发展,精品迭出,成就非凡,景德镇也一举成为全国的制瓷中心。明代瓷器装饰所表现的题材、内容、形式以及审美意识,与明代戏曲小说、版画、染织等各类艺术互有影响,具有秀美清雅、市井情趣,以及"铺锦列绣"似的艺术特征和审美趣味。此外,山西的珐华器、福建德化白瓷和江苏宜兴紫砂器在这一时期也取得了较大的历史成就。

(一)明代官窑青花瓷

明代是中国青花瓷器生产的黄金时期,由于绘画所用钴料和绘画题材、笔法的不同,明代前中后三个时期的青花瓷呈现出各自的特色。明代初期(洪武、建文)由于战争导致进口钴料一时中断,官窑多用国产料,因而青花呈色偏暗(见图12-2-34),多留空白,构图层次少,艺术风格疏朗,呈现瓷清雅疏秀的总体风格。

明代前期(永乐、洪熙、宣德、正统、景泰、天顺)青花瓷已成为瓷器生产的主流,永乐(见图12-2-35)、宣德(见图12-2-36)时期是明代青花瓷艺术发展的高峰。这一时期的青花色泽深厚,透入釉骨,犹如蓝宝石一般的色泽浓艳优雅,又似水墨画般自然天成,妙趣横生,多有烟散现象和黑色斑点;纹样装饰上继承融合了磁州窑白地黑彩和元青花的笔绘画风,线描飘逸严谨,色调晕化淋漓更显秀丽典雅之美。

图12-2-34 明代洪武青花花卉纹执壶,北京故宫博物院藏

图12-2-35 明代永乐青花花卉纹八方烛台,北京故宫博物院藏

图12-2-36 明代宣德青花折枝茶花纹如意耳扁壶,北京故宫博物院藏

这一时期的青花瓷,因与伊斯兰地区的海外贸易和使者赏赐制度盛行,在造型和纹式上都带有明显的伊斯兰风格(见图12-2-37)。

宣德之后的正统、景泰、天顺三朝的官窑(见图12-2-38、12-2-39)维持了永、宣的正常烧造水平,为后期成化年间烧造技术的进步奠定了基础。

图12-2-37 明代宣德青花蓝查体梵文出戟法轮盖罐,北京故宫博物院藏

图12-2-38 明代正统天顺青花海水瑞兽纹罐,美国大都会艺术博物馆藏

图12-2-39 明代正统天顺青花人物图梅瓶,日本静嘉堂文库美术馆藏

明代中期(成化、弘治、正德)是青花瓷发展的转折期,由于钴料由进口苏麻离青与国产料混用或以国产料为主,青花发色上出现了较大变化。因应和帝王的审美趣味,明代中期的青花瓷造型、纹式也各显特点,如典型成化青花瓷器造型娟秀,纹饰疏朗,图案色调清新淡雅;典型正德青花瓷器(见图12-2-40)图案呈色蓝中泛灰;正德时期创方罐、灯座,花插(见图12-2-41)等造型。

图12-2-40 明代成化青花婴戏纹碗,台北故宫博物院藏

图12-2-41 明正德青花瓷阿拉伯文七孔花插,台北故宫博物院藏

明代后期(嘉靖、隆庆、万历、泰昌、天启、崇祯),是明代官窑青花瓷发展由盛转衰,民窑青花逐渐兴盛的时期。嘉靖时官窑青花瓷器烧造数量巨大。这一时期,官窑又开始使用进口回青,且与国产石子青混合使用,青花瓷呈现出蓝中微微泛紫的鲜艳。另外,由于嘉靖皇帝笃信道教,这一时期瓷器装饰风格中道教色彩浓厚(见图12-2-42)。

隆庆和万历前期的官窑青花瓷风格与嘉靖时期的风格基本一致;万历三十四年后,改用浙江产钴料,瓷器色调变为明快的深蓝,纹样繁密,构图层次丰富,形成玲珑剔透和华丽爽目的艺术风格(见图12-2-43)。万历后期至崇祯结束,官窑青花瓷逐渐衰落,民窑青花瓷则得到了很好的发展。

图 12-2-42　明代嘉靖青花芝桃仙鹤符箓纹盘,北京故宫博物院藏

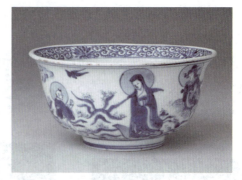
图 12-2-43　明代万历青花经文观音菩萨图碗,北京故宫博物院藏

（二）明代民窑青花

"民窑青花"属民间窑场生产。民窑瓷器(见图12-2-44、12-2-45)在材质和工艺上无法与官窑青花相媲美,但却别有一番美学情趣。明代晚期的民窑产品直抒胸臆的笔墨技巧,通过挥洒自如,随意勾画,涂抹点染,组成意境深远的写意画面。将各种虎、牛、猪、虾、鹦鹉、鹭鸶等动物入画,并配以诗词书法,疏密有秩,充满了天然意趣。

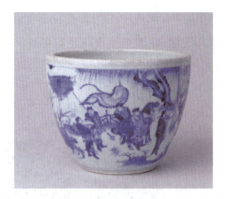
图 12-2-44　明代崇祯青花人物纹缸,北京故宫博物院藏

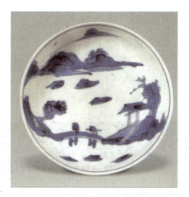
图 12-2-45　明代天启青花携琴访友图,安徽萧县博物馆藏

（三）明代官窑颜色釉瓷

永乐、宣德时期的甜白、鲜红、霁蓝釉瓷,被后人推举为颜色釉瓷器中的三大名品。甜白釉(见图12-2-46)由永乐时期官窑创烧,其"白如凝脂,素犹积雪"的釉色,给人以甜蜜的美感,故名"甜白";且造型秀

图 12-2-46　明代永乐甜白釉僧帽壶,北京故宫博物院藏

图 12-2-47　明代宣德鲜红釉碗,北京故宫博物院藏

美,工艺精湛,是其他时代白瓷所无法相比的。

明代红釉瓷(见图12-2-47)在洪武时期已经烧造得相当成功,但永乐、宣德时期的红釉瓷更胜一筹,尤其是宣德时期的红釉瓷,红中透紫、浓重深厚,有如宝石红一样的光泽,故有"宝石红"之美誉,也称为鲜红、祭红、霁红、积红。红釉瓷的釉面特点是红不刺目、釉不流淌,是中国高温铜红釉中最为名贵的品种。

霁蓝,也称祭蓝、积蓝、宝石蓝等。明代霁蓝釉(见图12-2-48)在宣德年间烧制最多,成就也最高,制品色泽深沉、纯正,色调沉稳,浓淡均匀。

图12-2-48 明代宣德祭蓝釉暗花云龙纹盘,北京故宫博物院藏

(四) 明代官窑彩绘瓷

彩绘瓷的成功烧造是明代对中国陶瓷艺术的又一大贡献。它是在瓷器表面釉上加彩装饰二次入窑,低温烧烤使彩色纹饰牢固附着在釉面上的瓷器。彩绘瓷以斗彩和五彩最为著名。

斗彩是指先在胎体上用青花料勾描出图案轮廓,经高温烧成后,再在釉上施以各种釉上彩料并经二次低温烧成的一种瓷器装饰工艺。因图案纹饰由釉下青花与釉上诸彩拼凑而成,各种色彩争奇斗艳,故名"斗彩"。斗彩技法以成化斗彩最负盛名,成化斗彩瓷器釉质温润,色彩娇丽,画工精细,造型均为小巧的瓶、罐、盒、盘、碗、杯、碟等,给人以娟秀典雅之美感。以一代名品鸡缸杯(见图12-2-49)为例,该杯以新颖的造型、清新可人的装饰,细腻洁白的胎质,莹润柔和的白色底釉配以釉下蓝色青花及釉上鲜红、叶绿、水绿、鹅黄、姜黄、黑等彩,综合运用填彩、覆彩、染彩、点彩等技法,以青花勾线并平染湖石,以鲜红覆花朵,水绿覆叶片,鹅黄、姜黄填涂小鸡,又以红彩点鸡冠和羽翅,绿彩染坡地,妙趣横生。

五彩分为青花五彩和纯釉上五彩两种。其釉上彩料多透明,有红、绿、黄、紫、黑等,采用单线平涂法施彩,图案无浓淡深浅的层次变化。明代景德镇窑五彩瓷器始烧于宣德时期,嘉靖、隆庆、万历时期颇为

图12-2-49 明代成化斗彩鸡缸杯正面及底部,北京故宫博物院藏

图 12-2-50 明代嘉靖五彩鱼藻纹盖罐正面及局部,北京故宫博物院藏

流行。此阶段的五彩瓷器(见图 12-2-50),图案花纹繁密,色彩浓艳,笔意严谨,画风朴拙。

(五)异军突起的德化窑白瓷

福建德化窑白瓷胎质洁白细腻,釉质乳白如脂,胎釉浑然一体,有"猪油白""象牙白"之美誉,明代时作为主要外销的品种之一,在欧洲又被誉之"鹅绒白""中国白"。

德化白瓷以瓷雕最为著名。瓷雕多为观音(见图 12-2-51)、达摩等宗教人物,背后多刻有如"何朝宗""林朝景""陈伟""张寿山"等工匠名称。

图 12-2-51 明代德化窑何朝宗作白釉观音坐像正面及局部,北京故宫博物院藏

(六)古朴雅致的宜兴紫砂陶器

紫砂器伴随着江苏宜兴紫砂在明代的崛起,是以紫泥、朱砂泥和团山泥等紫砂陶土制成,经过不同的配制与烧成呈现出紫铜、海棠红、朱砂黄、墨绿、棕黑等不同色调,且烧成后的紫砂具有很多优点:"其一,泡茶不失原味。'色香味皆蕴',使'茶叶越发醇郁芳沁';其二,壶经久耐用,即使空壶以沸水注入,也有茶味;其三,茶味不易霉馊变质;其四,耐热性好,冬天沸水注入,无冷炸之虞,又可以文火炖烧;其五,砂壶传热缓慢,使用提携不烫手;其六,壶经久用反而光泽美观;其七,紫砂泥色多变,耐人寻味。"①紫砂器(见图 12-2-52)小巧玲珑、朴素典雅,它的流行与明代中后期饮茶之风兴盛有关,文人雅士对紫砂壶的把玩雅兴,促使他们积极参与紫砂壶的制作,出现了诸多精品。

① 冯先铭著:《中国陶瓷(修订本)》,上海古籍出版社,2001年版,第538页。

图 12-2-52　明代时大彬制宜兴紫砂胎剔红山水人物图执壶正反面，北京故宫博物院藏

九、绚烂至极的清代陶瓷艺术

清代的制瓷水平可谓集历史之大成，以巧丽精致为其美学特征。清代的瓷器艺术就像清代的文学作品，细腻、精巧、真实，而趋向工笔绘画。于是，技艺至上必然生成，并在世界范围产生了新的影响。[①] 清代前期的制瓷技艺伴随"匠籍"制度的废除，形成了"官搭民烧"的定制，而康熙、雍正和乾隆对瓷器艺术的痴迷，使官窑瓷器的生产得以迅速发展。清代的御窑厂在臧应选、郎廷极、年希尧、唐英等的苦心经营下，创烧出了大量新品种。其中，唐英编著的《陶冶图说》是中国古文献中第一本完整记录景德镇制瓷工艺的专著，对域外很多国家的陶瓷生产都产生了重要影响。另外，清代前期的瓷器外销数量巨大，英、法、荷等国在广州设立直接贸易机构，外销定制瓷的器型、纹式及釉色对景德镇民窑制瓷技术的提高产生了推动作用。但到了晚清，我国陶瓷手工业便日益凋敝。

（一）"独步本朝"的康熙青花

康熙时期烧出的青花，蓝色犹如宝石一般，清新爽目，色泽明亮，加之青花瓷上的"分水"画法趋于完善，装饰上出现"头浓、正浓、二浓、正淡、影"五个层次的色阶。可以说，康熙青花瓷（见图 12-2-53、12-2-54）以造型挺拔、胎体坚硬、胎质缜密、釉面莹亮、发色明翠著称，属清代青花瓷器之冠。

图 12-2-53　清代康熙青花"红拂传"图棒槌瓶，北京故宫博物院藏　　　图 12-2-54　清代康熙青花山水纹瓶，北京故宫博物院藏

① 陈进海著：《世界陶瓷：人类不同文明和多样文化在交融中延异的土与火的艺术·第二卷》，万卷出版社，2006年版，第354页。

图12-2-55 清代康熙釉里红三色山水纹笔筒,北京故宫博物院藏

(二) 炉火纯青的釉里红、青花釉里红瓷

康熙时期釉里红烧制技术在景德镇御窑厂重新恢复,工匠们在青花釉里红瓷器上增加了釉下豆青色,增强了器物中物像的表现力。康雍乾时期的釉里红瓷器发色纯正、色调鲜艳、图案线条清晰、成品率高。以康熙釉里三色山水纹笔筒(见图12-2-55)为例,青花、釉里红、豆青三种不同色调组合在一起,青花分成不同的色阶,画面中的远山、近水、堤岸、树木、人物表现婉约、飘逸,尽得朦胧之美。

(三) 儒雅鲜亮的斗彩瓷器

斗彩瓷器到雍正时期有了新发展,器物造型繁多,装饰题材丰富,图案绘画更精细,其中当属雍正斗彩(见图12-2-56)成就最高,它融合了青花、粉彩和珐琅彩的工艺技法,色彩种类更加丰富,画面更加柔和,物像更加逼真,给人耳目一新之感。乾隆时期,虽斗彩依旧流行,但图案繁缛,且大量使用描金装饰,富丽堂皇之余,有矫揉造作之嫌(见图12-2-57)。

图12-2-56 清代雍正斗彩缠枝花纹梅瓶,北京故宫博物院藏

图12-2-57 清代乾隆斗彩勾莲纹"寿"字葫芦瓶,北京故宫博物院藏

(四) 色彩缤纷的单色釉瓷

清代景德镇窑颜色釉瓷器在仿古基础上大量创新,釉色更加丰富、呈色更趋稳定,制作工艺更为精细;按烧成温度可分成高温、中温、低温釉瓷,按釉色可分为红、黄、蓝、绿、紫、青、黑釉瓷以及窑变釉、结晶釉瓷等。同一种颜色釉亦有多个品种,如红釉有铁红、铜红、金红之分;蓝釉有天蓝、洒蓝、霁蓝之别;绿釉更有瓜皮绿、孔雀绿、秋葵绿等区分。从文献记载和传世品看,仅雍正时景德镇御窑厂烧造的颜色釉瓷品种多达50余种。清代官窑仿制宋代官、汝、钧、哥等名窑名釉达到了以假乱真的程度。以乾隆时期的瓷母(又称各种釉彩大瓶,见图12-2-58)为例,该瓶使用的釉有仿哥釉、松石绿釉、窑变釉、粉青釉、霁蓝釉、仿汝釉、仿官釉、酱釉等多个品种,集高温、低温釉为一体,堪称旷古烁今的伟大作品。

图 12-2-58 清代乾隆各种釉彩大瓶正反面,北京故宫博物院藏

（五）精美绝伦的珐琅彩瓷器

珐琅彩是康熙晚期受欧洲进口的铜胎画珐琅影响而新创的釉上彩装饰技法,瓷质细腻温润,彩料深厚凝重,色泽鲜艳亮丽,画工精湛细致,因而制作极其费工,产量非常有限,长期秘藏于宫中,目前存世仅400余件,且绝大多数都藏于两岸故宫博物院。其工艺之精巧细致、装饰之华美瑰丽,是其他陶瓷品种所难以企及。

康熙珐琅彩瓷（见图 12-2-59）以规矩的西番莲和缠枝牡丹等题材为主,且有花无鸟,画面略显单调;雍正时期的纹样装饰（见图 12-2-60）一改康熙时期的单调风格,趋向纯粹绘画的形式,如充满诗情画意的花鸟、山水、竹石等,并配以相呼应的书法、诗词,形成瓷器艺术与诗、书、画、印完美融合;乾隆时期珐琅彩瓷器（见图 12-2-61）模仿西洋画法和画意的人物题材图案是其特色。同时,这一时期的珐琅彩艺术因过于追求技术至上,以繁缛、富丽、俗艳的风格居多,与前朝相比,在工艺性虽然成就斐然,但是艺术性却大打折扣。

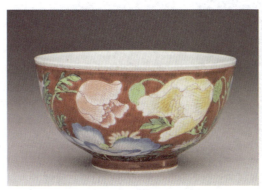

图 12-2-59 清代康熙珐琅彩红地罂粟花碗正面及底部,台北故宫博物院藏

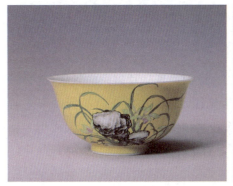

图 12-2-60 清代雍正淡黄地珐琅彩兰石纹碗正反面,北京故宫博物院藏

图 12-2-61　清代乾隆黄地珐琅彩开光西洋人物纹绶带耳葫芦瓶正反面，北京故宫博物院藏

（六）淡雅柔和的粉彩瓷器

粉彩瓷器属釉上彩瓷器，因受珐琅彩工艺的影响，而成为景德镇制瓷的一种彩瓷新品种。粉彩瓷器（见图 12-2-62）采用玻璃白打底，结合中国传统绘画的"没骨法"渲染，线条飘逸，彩绘纹式浓淡分明、层次清晰，色调柔和，色彩淡雅，生动自然，富于立体感。"雍正粉彩盛行集诗、书、画、印于一身的表现技法，文雅俊秀，特别是此时的粉彩纹饰绘画，以花卉、雀鸟、山水、人物占主要地位，所绘花卉娇艳富贵，雀鸟形态逼真，山水清逸淡雅，人物文静儒雅。在勾线、平涂、渲染、没骨法、皴法、点笔等画法的组合下可谓写意、工笔一应俱全，极富中国绘画的神韵。"①创烧于康熙时期的粉彩瓷到雍正时期才真正走向成熟，并逐渐取代五彩成为景德镇官窑釉上彩瓷的最主流品种，其后历代盛烧不衰。

图 12-2-62　清代雍正粉彩过枝桃树纹盘正面及底部，北京故宫博物院藏

（七）突飞猛进的宜兴紫砂艺术

清代紫砂陶器，随着文人、士大夫参与对紫砂陶的品评而呈现一片繁荣的景象，这一时期为紫砂历史上的黄金时代，出现了陈鸿远、陈曼生、杨彭年、杨凤年兄妹、邵大亨、黄正麟等紫砂陶艺名家。清代文人"重机趣""贵自然"的美学思想与紫砂匠人高超的制作技艺相结合，使得紫砂艺术成为一种独具民族特色的艺术形式，也使其开始由民间大众用品进入到皇家御用品行列（见图 12-2-63）。

① 徐巍著：《清雅妍美：雍正官窑粉彩瓷器及其花卉牡丹纹饰》，《紫禁城》，2016 年第 6 期，第 24 页。

十、艰难前行的民国陶瓷艺术

民国时期,我国的陶瓷生产仍以瓷都景德镇为主,虽在质量、数量均不如前,但这一时期的陶瓷艺术仍呈现新变化。文人参与瓷器制作,将国画的诸多技法引入到陶瓷绘画中来,创造出瓷画的全新面貌——浅绛彩。浅绛彩使中国画自宋元以来形成的"诗、书、画"一体表现在瓷器上,并题写作者名字,或题诗、署款兼备,也为近、现代的新粉彩瓷创造了新模式(见图12-2-64),这在中国陶瓷史上是一种创举。

图12-2-63　清代乾隆宜兴窑紫砂绿地描金瓜棱壶,北京故宫博物院藏

民国初期浅绛彩瓷激发了后期以"珠山八友"①为代表的陶瓷艺人在粉彩瓷上的创新。民国时期的新粉彩瓷(见图12-2-65)继承了传统粉彩和浅绛彩瓷的工艺特征,采用中国画的形式,强调诗、书、画、印在陶瓷绘画上的契合,极大地提高了瓷画艺术的魅力,也呈现出强烈的时代特征,如时装瓷(见图12-2-66)、革命题材瓷等呈现出浓厚的时代气息。而随着各种新式瓷业技术的引入与消化,使得这一时期的陶瓷艺术在器型、釉色、装饰手法及纹式等上都发生了巨大的变化,为中国的陶瓷艺术增添了新的精彩。

图12-2-64　民国汪野亭粉彩山水瓷板画,私人收藏

图12-2-65　民国何许人粉彩雪景四方瓶,私人收藏

图12-2-66　民国粉彩时装人物罐,私人收藏

十一、凤凰涅槃后的新中国陶瓷艺术

民国时期混乱的社会环境极大破坏了制瓷业的发展,尤其是抗战胜利后,国共内战的再次爆发,对陶瓷业造成了致命性的打击。以瓷都景德镇为例,中华人民共和国成立前夕,"全镇共有2 493个瓷业户,正常开业的仅占7%,绝大多数处于停工或半停工状态"②,身怀绝技的陶瓷艺人们生活陷入绝境。

中华人民共和国成立后,周恩来总理亲自过问古陶瓷工艺的恢复工作,在周仁、李家治、李国桢、陈万里、邓白、祝大年、梅建鹰等一流陶瓷专家的努力下,按照"保护、发展、提高"的方针,进行了系列挖掘、恢

① "珠山八友"是指近代代表景德镇艺术瓷领域瓷绘名家的总称,一般指的是王琦、王大凡、汪野亭、邓碧珊、毕伯涛、何许人、程意亭、刘雨岑等八人,具体名单学界仍然有争议,但这并不妨碍这一瓷画家群体在特殊的历史时期内对中国陶瓷艺术的贡献。

② 杨永峰著:《景德镇陶瓷古今谈》,中国文史出版社,1991年版,第115页。

图 12-2-67 醴陵釉下彩瓷《鸳鸯戏水》挂盘,1986 年邓小平赠送给英国首相撒切尔夫人的国礼瓷

复和发展陶瓷工艺的工作,逐渐形成了江西景德镇、河北唐山与邯郸、广东佛山、潮州枫溪、山东淄博、湖南醴陵、江苏宜兴和福建德化八大陶瓷产区。此外,醴陵釉下彩瓷(见图 12-2-67)、宜兴紫砂陶塑、佛山石湾陶塑、潮州彩瓷、德化白瓷、淄博刻瓷艺术、唐山新彩彩绘、耀州青瓷、汝窑青瓷、龙泉青瓷、禹州钧瓷等传统陶瓷产区在纷纷恢复的基础上,都有所创新,均获得了很高的成就。

改革开放以后,随着西方各种艺术思潮和现代艺术观念的涌入,中国现代陶瓷艺术发生了很多变化,最为突出的一点是现代陶艺概念的落地生根与蓬勃发展。现代陶艺肇始于 20 世纪 50 年代,尤其 21 世纪以来,中外文化交流加深,以专业学院师生为主的创作队伍为陶艺创作做出了不少贡献,形成了所谓的学院派风格(见图 12-2-68、12-2-69、12-2-70、12-2-71)。学院派风格的陶瓷制品,特点有二:一是现代雕塑的陶艺创作大都受西方现代陶艺和现代雕塑等现代艺术的综合影响,以鲜明的创作主题表现深刻的思想和文化,以抽象或具象舞台形体塑造为主;二是器皿型的陶艺创作,尤为重视器物的造型和装饰性,有显著的东方陶艺的特点。总之,在全球化和互联网时代,社会发展日新月异,各种文明的互鉴与影响也在加速进行,中国的陶瓷艺术也在传统继承和全球化视野的创新中愈加美好。

图 12-2-68　姚永康,陶瓷雕塑《世纪娃》

图 12-2-69　孙晓晨,陶瓷雕塑《洞鉴记载》

图 12-2-70　朱振洪,颜色釉瓷画《洪荒之力》

图 12-2-71　邹华新,粉彩瓷画《榴花满盏香》

第三节　域外主要国家的陶瓷艺术

在今天的埃及尼罗河两岸、西亚两河流域、地中海沿岸、日本列岛、朝鲜半岛、墨西哥、秘鲁等地各个初期文明中心，都独立创造和发展出了伟大而精彩的陶器艺术。我们将以朝鲜、日本、欧洲等国不同艺术风格、不同审美情趣的陶瓷艺术为例，做出简要分析。具体内容请扫码阅读。

域外主要国家的陶瓷艺术

本章拓展阅读：

1. 陈进海著：《世界陶瓷：人类不同文明和多样文化在交融中延异土与火的艺术》，沈阳：万卷出版社，2006年版。
2. 叶喆民著：《中国陶瓷史》，生活·读书·新知三联书店，2011年版。
3. 冯先铭主编：《中国陶瓷》（修订本），上海古籍出版社，2001年版。
4. 陈帆主编：《中国陶瓷百年史(1911—2010)》，化学工业出版社，2014年版。
5. 郑宁著：《日本陶艺》，黑龙江美术出版社，2001年第1版。
6. ［英］简·迪维斯著，熊廖译：《欧洲瓷器史》，浙江美术学院出版社，1991年版。

本章思考：

1. 何谓陶瓷？中国、日本、朝鲜半岛及欧洲的陶瓷艺术各有何特点？
2. 如何看待陶瓷在东西方文明交流中的意义与价值？
3. 近代欧洲、日本陶瓷艺术的辉煌对当下中国陶瓷艺术的振兴有何借鉴价值？

相关链接：

1. 北京故宫博物院：https://www.dpm.org.cn/Home.html
2. 日本东京国立博物馆：http://www.tnm.jp/
3. 日本大阪市立东洋陶瓷美术馆：http://www.moco.or.jp/
4. 韩国国立中央博物馆：http://www.museum.go.kr

图书在版编目(CIP)数据

美学与艺术欣赏/洪艳主编. —上海:复旦大学出版社,2020.9(2022.11 重印)
ISBN 978-7-309-15142-8

Ⅰ.①美… Ⅱ.①洪… Ⅲ.①艺术美学 ②艺术-鉴赏 Ⅳ.①J01 ②J05

中国版本图书馆 CIP 数据核字(2020)第 109532 号

美学与艺术欣赏
洪　艳　主编
责任编辑/谢少卿

复旦大学出版社有限公司出版发行
上海市国权路 579 号　邮编:200433
网址:fupnet@ fudanpress.com　http://www.fudanpress.com
门市零售:86-21-65102580　　团体订购:86-21-65104505
出版部电话:86-21-65642845
上海崇明裕安印刷厂

开本 890×1240　1/16　印张 13.75　字数 397 千
2020 年 9 月第 1 版
2022 年 11 月第 1 版第 3 次印刷

ISBN 978-7-309-15142-8/J·430
定价:56.00 元

如有印装质量问题,请向复旦大学出版社有限公司出版部调换。
版权所有　　侵权必究